U0361537

名 家 通 识 讲 座 书 系

艺术设计
十五讲（第二版）

□ 凌继尧 等著

北京大学出版社
PEKING UNIVERSITY PRESS

图书在版编目(CIP)数据

艺术设计十五讲 / 凌继尧等著. — 2版. — 北京：北京大学出版社，2024.5
（名家通识讲座书系）
ISBN 978-7-301-35047-8

Ⅰ.①艺… Ⅱ.①凌… Ⅲ.①艺术 – 设计 Ⅳ.①J06

中国国家版本馆CIP数据核字（2024）第095294号

书　　　名	艺术设计十五讲（第二版）	
	YISHU SHEJI SHIWU JIANG（DI-ER BAN）	
著作责任者	凌继尧　等著	
责 任 编 辑	艾　英	
标 准 书 号	ISBN 978-7-301-35047-8	
出 版 发 行	北京大学出版社	
地　　　址	北京市海淀区成府路205 号　100871	
网　　　址	http://www.pup.cn　新浪微博:@北京大学出版社	
电 子 邮 箱	编辑部 wsz@pup.cn　总编室 zpup@pup.cn	
电　　　话	邮购部 010-62752015　发行部 010-62750672	
	编辑部 010-62756467	
印 刷 者	三河市北燕印装有限公司	
经 销 者	新华书店	
	720毫米×1020毫米　16开本　26.5印张　387千字	
	2006年10月第1版	
	2024年5月第2版　2024年5月第1次印刷	
定　　　价	89.00元	

未经许可，不得以任何方式复制或抄袭本书之部分或全部内容。
版权所有，侵权必究
举报电话：010-62752024　电子邮箱：fd@pup.cn
图书如有印装质量问题，请与出版部联系，电话：010-62756370

"名家通识讲座书系"
编审委员会

编审委员会主任

　　许智宏（中国科学院院士　生物学家　北京大学原校长）

委　员

　　许智宏

　　刘中树（吉林大学教授　文学理论家　吉林大学原校长　教育部中文学科教学指导委员会原主任）

　　张岂之（清华大学教授　历史学家　西北大学原校长）

　　董　健（南京大学教授　戏剧学家　南京大学原副校长、文学院院长）

　　李文海（中国人民大学教授　历史学家　中国人民大学原校长　教育部历史学科教学指导委员会原主任）

　　章培恒（复旦大学教授　文学史家　复旦大学古籍研究所原所长）

　　叶　朗（北京大学教授　美学家　北京大学艺术学院原院长　教育部哲学学科教学指导委员会原主任）

　　徐葆耕（清华大学教授　作家　清华大学中文系原主任）

　　赵敦华（北京大学教授　哲学家　北京大学哲学系原主任）

　　温儒敏（北京大学教授　文学史家　北京大学中文系原主任　中国现代文学学会原会长　北京大学出版社原总编辑）

执行主编

　　温儒敏

"名家通识讲座书系"总序

本书系编审委员会

"名家通识讲座书系"是由北京大学发起，全国十多所重点大学和一些科研单位协作编写的一套大型多学科普及读物。全套书系计划出版 100 种，涵盖文、史、哲、艺术、社会科学、自然科学等各个主要学科领域，第一、二批近 50 种将在 2004 年内出齐。北京大学校长许智宏院士出任这套书系的编审委员会主任，北大中文系系主任温儒敏教授任执行主编，来自全国一大批各学科领域的权威专家主持各书的撰写。到目前为止，这是同类普及性读物和教材中学科覆盖面最广、规模最大、编撰阵容最强的丛书之一。

本书系的定位是"通识"，是高品位的学科普及读物，能够满足社会上各类读者获取知识与提高素养的要求，同时也是配合高校推进素质教育而设计的讲座类书系，可以作为大学本科生通识课（通选课）的教材和课外读物。

素质教育正在成为当今大学教育和社会公民教育的趋势。为培养学生健全的人格，拓展与完善学生的知识结构，造就更多有创新潜能的复合型人才，目前全国许多大学都在调整课程，推行学分制改革，改变本科教学以往比较单纯的专业培养模式。多数大学的本科教学计划中，都已经规定和设计了通识课（通选课）的内容和学分比例，要求学生在完成本专业课程之外，选修一定比例的外专业课程，包括供全校选修的通识课（通选课）。但是，从调查的情况看，许多学校虽然在努力建设通识课，也还存在一些困难和问题：主要是缺少统一的规划，到底应当有哪些基本的通识课，可能通盘考虑不够；课程不正规，往往因人设课；课量

不足，学生缺少选择的空间；更普遍的问题是，很少有真正适合通识课教学的教材，有时只好用专业课教材替代，影响了教学效果。一般来说，综合性大学这方面情况稍好，其他普通的大学，特别是理、工、医、农类学校因为相对缺少这方面的教学资源，加上很少有可供选择的教材，开设通识课的困难就更大。

这些年来，各地也陆续出版过一些面向素质教育的丛书或教材，但无论数量还是质量，都还远远不能满足需要。到底应当如何建设好通识课，使之能真正纳入正常的教学系统，并达到较好的教学效果？这是许多学校师生普遍关心的问题。从2000年开始，由北大中文系系主任温儒敏教授发起，联合了本校和一些兄弟院校的老师，经过广泛的调查，并征求许多院校通识课主讲教师的意见，提出要策划一套大型的多学科的青年普及读物，同时又是大学素质教育通识课系列教材。这项建议得到北京大学校长许智宏院士的支持，并由他牵头，组成了一个在学术界和教育界都有相当影响力的编审委员会，实际上也就是有效地联合了许多重点大学，协力同心来做成这套大型的书系。北京大学出版社历来以出版高质量的大学教科书闻名，由北大出版社承担这样一套多学科的大型书系的出版任务，也顺理成章。

编写出版这套书的目标是明确的，那就是：充分整合和利用全国各相关学科的教学资源，通过本书系的编写、出版和推广，将素质教育的理念贯彻到通识课知识体系和教学方式中，使这一类课程的学科搭配结构更合理，更正规，更具有系统性和开放性，从而也更方便全国各大学设计和安排这一类课程。

2001年年底，本书系的第一批课题确定。选题的确定，主要是考虑大学生素质教育和知识结构的需要，也参考了一些重点大学的相关课程安排。课题的酝酿和作者的聘请反复征求过各学科专家以及教育部各学科教学指导委员会的意见，并直接得到许多大学和科研机构的支持。第一批选题的作者当中，有一部分就是

由各大学推荐的，他们已经在所属学校成功地开设过相关的通识课程。令人感动的是，虽然受聘的作者大都是各学科领域的顶尖学者，不少还是学科带头人，科研与教学工作本来就很忙，但多数作者还是非常乐于接受聘请，宁可先放下其他工作，也要挤时间保证这套书的完成。学者们如此关心和积极参与素质教育之大业，应当对他们表示崇高的敬意。

本书系的内容设计充分照顾到社会上一般青年读者的阅读选择，适合自学；同时又能满足大学通识课教学的需要。每一种书都有一定的知识系统，有相对独立的学科范围和专业性，但又不同于专业教科书，不是专业课的压缩或简化。重要的是能适合本专业之外的一般大学生和读者，深入浅出地传授相关学科的知识，扩展学术的胸襟和眼光，进而增进学生的人格素养。本书系每一种选题都在努力做到入乎其内，出乎其外，把学问真正做活了，并能加以普及，因此对这套书的作者要求很高。我们所邀请的大都是那些真正有学术建树，有良好的教学经验，又能将学问深入浅出地传达出来的重量级学者，是请"大家"来讲"通识"，所以命名为"名家通识讲座书系"。其意图就是精选名校名牌课程，实现大学教学资源共享，让更多的学子能够通过这套书，亲炙名家名师课堂。

本书系由不同的作者撰写，这些作者有不同的治学风格，但又都有共同的追求，既注意知识的相对稳定性，重点突出，通俗易懂，又能适当接触学科前沿，引发跨学科的思考和学习的兴趣。

本书系大都采用学术讲座的风格，有意保留讲课的口气和生动的文风，有"讲"的现场感，比较亲切、有趣。

本书系的拟想读者主要是青年，适合社会上一般读者作为提高文化素养的普及性读物；如果用作大学通识课教材，教员上课时可以参照其框架和基本内容，再加补充发挥；或者预先指定学生阅读某些章节，上课时组织学生讨论；也可以把本书系作为参考教材。

本书系每一本都是"十五讲"，主要是要求在较少的篇幅内讲清楚某一学科领域的通识，而选为教材，十五讲又正好讲一个学期，符合一般通识课的课时要求。同时这也有意形成一种系列出版物的鲜明特色，一个图书品牌。

我们希望这套书的出版既能满足社会上读者的需要，又能有效地促进全国各大学的素质教育和通识课的建设，从而联合更多学界同仁，一起来努力营造一项宏大的文化教育工程。

2002 年 9 月

目　录

走向中国设计

　　世界上除了自然物以外，人周围的物都是人造物。人造物为什么采用这种形式，而不采用那种形式？人造物造型的基本原则是什么？两千多年前，亚里士多德在《机械学》中就提出了这个问题。这确实是一个很深刻的哲学问题，设计学就是要探讨这个问题。对这个问题的不同回答，会产生明显不同的效果。

　　一些西方经济史研究者把从生产经济向消费经济过渡的形象，浓缩成单一的形象，那就是通用汽车公司从20世纪20年代中期不断超越福特汽车公司的形象。福特公司和通用公司的这

场竞争，是汽车制造史上第一次大规模的竞争。福特公司曾是美国工业化早期的巨无霸企业，针对福特公司的创立者亨利·福特（Henry Ford）的经营活动，经济学中出现了"福特主义"的术语，历史学家亨舍尔（D. A. Hounshell）认为福特主义改变了世界。被称为"管理学之父"、第一个使用"管理学"这一术语的彼得·德鲁克（Peter Drucker）赞叹道："亨利·福特在 1905 年从一无所有开始，15 年以后建立起了世界上最大的、盈利最多的制造企业。在 20 世纪初叶的时候，福特汽车公司在美国的汽车市场占据了统治地位，并几乎垄断了整个市场，在世界上绝大多数其他的主要汽车市场上也占据统治地位。"①

福特公司 1908 年设计的 T 型汽车式样非常简单，它只有四个组成部分——引擎、底盘、前轴和后轴。第一辆福特 T 型车于 1908 年 9 月 27 日在美国底特律诞生，它很快就令千百万美国人着迷。T 型车俗称 Tin Lizzie，意为"廉价的小汽车"，它为人们的出行提供很大的便利，而且价格也很合理。它最初售价为 850 美元，比当时市场上的几乎任何汽车都要便宜；1916 年，降到 360 美元；到 1927 年，即生产这种车型的最后一年，价格跌到了 263 美元。第一年，T 型车的产量达到 10660 辆，创下了汽车行业的纪录。福特销售了 1500 多万辆便宜的车，创造了大规模市场。对于数以百万计的美国人来说，它是完美的第一辆车：做工精良，经济实惠，式样新颖。到了 1921 年，T 型车的产量已占世界汽车总产量的 56.6%，而每一辆汽车拥有同样的造型和颜色。亨利·福特坚持只向消费者提供一种款式和一种颜色的 T 型车："不管他们需要什么颜色，我们只提供黑色的。"

在 1916—1920 年间，亨利·福特所说的每一句话、每个动

① 〔美〕彼得·德鲁克：《管理：使命、责任、实务（实务篇）》，王永贵译，机械工业出版社 2006 年版，第 4—5 页。

作都是使国民兴奋不已的话题。第一次世界大战期间，美国总的汽车销售量翻了一倍还多，其中福特汽车公司的T型车就占增长额的87%。亨利·福特在全球都被奉为引领美国的工业（尤其是日益发展的汽车业）的真正的天才。他是大规模生产的第一位倡导者，在推行流水线生产和管理的实践中实现了许多科学管理的原理，把高效率发挥得淋漓尽致。对汽车业来说，1914年最重大的事件是亨利·福特在他的高地公园工厂采用了流水线，他在整个工厂设置一条传送带，每辆车以每分钟6英尺的速度从装配线旁边位置固定的工人身边经过，而不是让工人从一个地方跑到另一个地方去完成所分派的任务。流水线立即使福特公司的日产量剧增。1914年，福特汽车公司的员工约有13000人，生产T型车26万多辆；而汽车业内其他厂家的员工总数约为66000人，生产的汽车总数还不到28万辆。福特公司的生产率是其他汽车公司的5倍。亨利·福特的梦想的实现，不仅彻底改变了美国文化，而且颠覆了整个国家的面貌。

然而，处于鼎盛状态的福特公司遭到后起之秀、规模小得多的通用公司的挑战。通用公司总裁艾尔弗雷德·斯隆（Alfred Sloan）的理念是：消费者不仅把汽车作为代步的工具，而且把汽车作为自己身份和品位的象征。人们所购买的汽车明确向他人昭示了所有者是谁、在社会等级阶梯上处于何等位置，他们还希望驾驶汽车的时候能够感到舒适和愉快。这两条要求汽车在满足消费者的功能需求的同时，也满足消费者的情感需求。而这些正是福特所忽略的。在新的理念的指导下，通用公司推行一种新的、更加复杂的大规模生产方式，把消费者对美观、时尚、舒适的要求融入汽车的设计和生产中。通用公司在20世纪20年代初期生产的雪佛莱的广告词就强调了"设计之美"（beauty of design）。通用公司在20世纪20年代制定了一年一度的换型方针，不断推出新颖的汽车式样，并伴有动听的名字，诸如雪佛莱、别克、凯迪拉克等等。通用公司"消费者探索"哲学和方法的开创者

亨利·韦弗（Henry Weaver）强调，"获取公众反馈的价值在于从他们的心理和审美反映中公司会汲取信息并将其灌输到汽车的风格和机械特征中"[①]。在20世纪30年代的萧条时期，出生在德国的尼古拉斯·德雷斯达（Nicholas Dreystadt）接管了通用公司属下的凯迪拉克公司，他的经营理念是：凯迪拉克公司不是在生产交通工具，而是"在同钻石和貂皮大衣竞争"。为了把技术与艺术结合起来，艾尔弗雷德·斯隆于1927年在通用公司成立了名为"艺术与色彩部"（Art and Color Section）的部门，这在汽车业是首次。

在通用公司的竞争下，福特汽车的黑色T型车在市场上独占鳌头的情况到20世纪20年代末发生了变化。1921年，福特持有汽车市场60%的份额，但是到1926年它的份额已经萎缩到30%。从1927年开始，福特T型车销量直线下跌，从上一年的167万辆锐减至27万辆。20年代末，福特公司下决心抛弃生产近20年的T型车而转产全新的A型车。在反思福特公司在与通用公司的竞争中落败的原因时，彼得·德鲁克在《管理：使命、责任、实务（实务篇）》一书中惋惜地说，这是由于亨利·福特坚信企业并不需要管理人员和管理的结果。实际上，亨利·福特并不这么认为，他把泰勒的科学管理发挥到极致，如果没有管理人员和管理，他又怎么能够推行以标准化、流水线和精细分工为基础的大规模生产呢？亨利·福特坚信的只是企业不需要设计理念支配的管理，这是他的公司落败的主要原因。毫不夸张地说，通用公司的胜利不是技术的胜利，而是设计在企业大规模竞争中的胜利。

美国工业设计师协会前主席、当时的卡耐基·梅隆大学设计学院教授乔纳森·恰安（Jonathan Cagan）和卡耐基·梅隆大学机械工程学院教授克雷格·M. 沃格尔（Craig

① 〔美〕肖沙娜·朱伯夫、詹姆斯·马克斯明：《支持型经济》，乔江涛译，中信出版社2004年版，第221页。

M.Vogel）在《创造突破性产品——从产品策略到项目定案的创新》一书中，以产品造型的优劣为纵坐标，以产品技术的高低为横坐标，纵横坐标相交而形成四个象限，可用来表达产品的定位。左下的象限技术低，造型劣；右下的象限技术高，造型劣；左上的象限技术低，造型优；右上的象限技术高，造型优。"造型和技术完美结合的右上角是体现产品主要价值的惟一位置，同时也是公司在竞争中抢得先机、脱颖而出所必须占领的位置。"①

乔纳森·恰安和克雷格·M.沃格尔把产品的技术和造型相提并论，可见他们对产品造型的重视。在这里，"技术指的是产品的核心功能，即产品源动力、使用产品所要求的部件间的相互关系以及用以生产产品的材料和方法"②。"造型：一个产品或服务的外在形态，包括美学和人机因素。"③他们指出，突破性产品即优秀产品的造型应该包括美学因素和人体工程学因素（人机因素），这充分表明美学在优秀产品中的重要作用。

优秀产品具有三个条件：有用的、易用的、用户渴望拥有的。例如洗衣机，"有用的"指它的功能和性价比，能够洗涤各种衣物，脱水效果好，省电省水，价格合适等；"易用的"指操作方便，使用安全、舒适；"用户渴望拥有的"指它的造型和色彩能够满足用户的情感需求，使用户使用时心情愉悦。有用的、易用的、用户渴望拥有的分别对应三种因素：技术因素、人体工程学因素和美学因素。

为了走向"中国设计"，我们应该为亚里士多德之问提供"中国答案"。中国经济的高质量发展对中国设计提出了更加

① 〔美〕Jonathan Cagan，Craig M. Vogel：《创造突破性产品——从产品策略到项目定案的创新》，辛向阳、潘龙译，机械工业出版社2004年版，第5页。

② 同上书，第32页。

③ 同上书，第ⅩⅣ页。

迫切的要求。在走向"中国设计"的氛围中，在中国经济高质量发展的背景下，我们撰写了这本书，史论结合，以论为主。艺术设计仅有一百多年的历史，一直处在不断的发展、变化中，为了完整地、深入地理解艺术设计的本质、特征和功能，需要时时回顾它的历史。然而，当我们追寻前辈艺术大师的行踪时，不是为了辨析他们在魏玛狭窄的街道上留下的足迹，而是要重温他们撒向人们心灵的思想火花。我们在论述历史时，着眼点是历史过程中所积淀的理论形态。因此，本书有两条线索：一条线索是按照艺术设计的历史顺序考察它的理论形态。在总论艺术设计的定义（第一讲）后，我们分别阐述了早期工业时期的艺术设计（第二讲），现代派艺术对现代艺术设计的影响（第三讲），对艺术设计特别是艺术设计教育起到重要作用的包豪斯学校（第四讲），功能主义和样式主义（第五讲），后现代艺术设计（第六讲），波普设计和意大利的孟菲斯设计组织（第七讲）。

本书的另一条线索是阐述艺术设计按照自身的逻辑所展开的理论，这些理论对于任何时代的艺术设计都是适用的。它们包括信息时代的情感化设计（第八讲），绿色设计和人性化设计（第九讲），人工智能与创新设计（第十讲），艺术设计的心理学研究（第十一讲），艺术设计管理（第十二讲），民族民间设计及其当代价值（第十三讲），大审美经济形态中的艺术设计（第十四讲），最后一讲论述了新文科背景下的艺术设计（第十五讲）。

根据教育部发布的信息，艺术专业体量巨大，每年全国报考高校艺术专业的考生占全部考生的 15% 左右，而录取的学生占年度录取学生总数的 10% 左右。艺术专业的学生中绝大多数是学习艺术设计的。我们的书就是为他们写的。牛顿说过："我像一个在海滩边玩耍的孩子，不时地找寻那些看上去不同寻常的卵石和漂亮的贝壳，而伟大的真理海洋把所有未被发现的知识展现在我面前。"一百多年来，世界上著

名艺术设计师的杰出作品，就像那些"不同寻常的卵石和漂亮的贝壳"，我们通过十五讲的形式，部分地展示于读者面前，希望读者透过它们，从一个侧面窥见艺术设计"伟大的真理海洋"。

在写作过程中，我们吸收了国内外艺术设计的研究成果，所涉及的学者包括张道一、尹定邦、王受之、柳冠中、徐恒醇、张福昌、陈汗青、何人可、李砚祖、许平等。我们尽量以深入浅出的方式和莘莘学子做一番学术长谈。笔者主持制定了全书的大纲，并修改了全部稿件。写作的具体分工为：第一、二、四、七、十四讲由凌继尧撰写；第三讲由杜军虎撰写；第五讲由季欣撰写；第六讲由刘子川撰写；第八讲由祝遵凌、李雪艳撰写；第九讲由许佳撰写；第十讲由许继峰撰写；第十一讲由赵慧宁撰写；第十二讲由王方良撰写；第十三讲由张犇、彭圣芳撰写；第十五讲由张晓刚撰写。

北京大学出版社的编辑艾英和谭燕给我们提供了很多宝贵的帮助，在此表示衷心的感谢！

但愿本书能够成为期盼"中国设计"的一缕深情的目光，成为呼唤"中国设计"的一声急切的呐喊，成为终将到来的"中国设计"潮流中一朵奋勇争先的浪花。

凌继尧

2024年元宵节于南京

艺术设计的定义

夏日大雨滂沱后，你是否注意过从屋檐落下的水滴？在空气阻力的作用下，滚圆的水珠变得头大尾小，成为球面和锥面的结合体，呈现出空气动力学的流体形态。20 世纪美国最著名的艺术设计师雷蒙·罗维（Raymond Loeway）和他的同行们在 30—40 年代，创立了艺术设计中的流线型风格。这种风格形象地反映了对科技进步的追求，它成为飞机、汽车和舰艇造型的基础，并且迅速成为时尚，扩展到卷笔刀、吸尘器、汽油加油柱和灯具等的设计中。当年美国艺术设计师沃尔特·提格（Walter

Teague）的作品，如轿车、波音飞机的内饰、德士古石油公司加油站就体现了流线型风格。

在观看海豚表演的时候，你是否注意过它的躯体比例？为了适应环境，通过漫长的生物进化过程的不断优化，海豚形成了水中阻力最小的体形。它的长度和厚度之比约为3.6。这种比例可谓恰到好处。因为海豚在水中游动时，既有形状阻力，又有摩擦阻力。如果它的厚度变薄，虽然形状阻力减少，但是摩擦阻力会大大增加；而如果它的厚度加大，虽然摩擦阻力减少，但是形状阻力却又大增。老式潜艇采用了一般舰艇的造型，现代潜艇则按照海豚的体形来建造，结果航速一下子提高了20%—25%。

艺术设计改变着人们的生活方式，我们处处享受着艺术设计的成果。当你拨打电话的时候，你可能没有想过，现代电话机的原型是美国艺术设计师德雷福斯（H. Dreyfuss）于1937年设计的。当时他为贝尔公司设计了用塑料代替金属、用按键代替转盘拨号的电话机，这种电话机乃质的飞跃，很快风行全世界。你阅读本书坐的椅子，可能是镀铬（克罗米）的金属弯管椅。第一把这种类型的椅子是德国包豪斯教师布鲁耶（M. Breuer）在1925年设计的。他受到自己骑的阿德勒牌自行车镀铬钢管把手的启发，设计了可折叠的镀铬金属弯管椅。他的意图是：吸收现代工业的生产工艺，利用比较廉价和实用的材料，并解决标准化问题。布鲁耶成为第一个把镀铬金属弯管带进千家万户的艺术设计师，他的设计改变了家具的制作和使用。

美国著名思想家和诗人爱默生（R. W. Emerson）写道：

当我们在内心回首往事时，
当我们在思想之光下观照我们自身时，
我们发现自己的生活被美环绕。
当我们前行时，
身后的一切都呈现出令人愉快的形式，

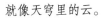
就像天穹里的云。

环绕我们生活的美也包括造物的美。造物世界是艺术设计的世界，让我们到艺术设计的世界中做一番巡游。

一　艺术设计观念的历史发展

艺术设计是英语 design 的译名。翻开英汉辞典，design 的直接含义是"设计"。我们为什么把它译成"艺术设计"，在"设计"前面加上限定词"艺术"呢？因为在我们的语境中，design 并不是对象的全部设计，而只是对象艺术方面的设计。比如汽车的设计，一般包括机械设计、电器设计、造型和内饰设计，这些设计分别由机械设计师、电器设计师和艺术设计师承担。当然，他们的工作是统一的、协调的，不过，毕竟分工有所不同。我们说艺术设计师设计了轿车，只是指他设计了轿车的造型和内饰，而不是指他设计了轿车的机械系统和电器系统。

我国高校的工科专业大部分学的是设计，然而这些设计都有限定词，如机械设计、建筑设计、通信设计、电子设计、航空设计、道路桥梁设计、船舶设计、水利设计、电力设计等，并非笼统的、无所不包的设计专业。为了避免歧义，日本、俄罗斯等国索性采用音译的方式来翻译 design，就像我们不把 pop art 译成"大众艺术"而是译成"波普艺术"，不把 E-mail 译成"电子信箱"而是译成"伊妹儿"，后一种译法在特定的情况下倒另有一番情趣。

艺术设计是在现代工业批量生产的条件下，把产品的功能、舒适度和外观之美有机地、和谐地结合起来的设计。作为一种职业，它在 20 世纪初期诞生和形成。然而，在艺术设计作为职业以前，人类在数千年的器物制作过程中，已经形成并发展了艺术设计观念。艺术设计理论的基本问题是生产和艺术、效用和美的

关系问题。研究生产劳动和劳动工具发展的基本阶段，可以发现在劳动过程和劳动产品中功利因素和审美因素原初的天然联系。例如，原始人在砍伐树木时，手臂的挥动要保持一定的节奏，这样做有利于节省体力，从而最有效地从事劳动。同时，节奏也是一种基本的审美因素。原始人在长矛和标枪的手柄上刻上花纹，这不仅是一种装饰，而且便于把握。由此可见，在审美因素中潜伏着功利因素。

古代有不少著作对器物制作规律进行了理论思考，论述了器物文化中效用和美、技术和艺术、功能和形式的统一。这些基本原则不仅总结和规范了当时的器物制作活动，而且成为现代艺术设计的基础。在世界各国高等学校的艺术设计专业教育中，都赋予艺术设计史前史——艺术设计诞生以前有关它的观念的发展史——以重要的意义。美国高校艺术设计专业的一本典型的教科书——皮莱（J. Pile）的（《艺术设计：它的目的、形式和基本问题》（*Design: Purpose, Form and Meaning*, University of Massachusetts Press, 1979）开头的一些章节就讨论了艺术设计的史前史：在人类历史各个阶段的器物制作中，造型的自发发展以及对造型的审美掌握。20 世纪 80 年代在意大利米兰创办的国际多姆斯学院（Domus）是培训世界各国艺术设计师的最大的中心之一。艺术设计史前史的课程是这个学院的必修课程。下面我们看一下艺术设计观念在中国和西方的发展。

（一）中国艺术设计观念的历史发展

春秋时代的文献中，有很多记载涉及艺术设计的观念。《老子》第十一章谈到：车轮中心的孔是空的，所以车轮能转动；器皿的中间是空的，所以器皿能盛东西；房屋中间是空的，所以房屋能住人。任何事物不能只有"有"而没有"无"。"有"是形式，"无"是功能。老子在这里谈的是器物的形式和功能的关系问题。《论语·雍也》篇写道："子曰：'觚不觚，觚哉？觚哉！'"觚是古代盛酒的器具。孔子慨叹道：觚已经不像觚的样

子了，它还算觚吗？它怎能算觚呢！孔子不是从功能的角度看待觚的。因为觚如果仅仅作为饮具使用，完全没有必要知道它的形状、材质和装饰，只要它底上没有洞，在使用它时不会伤了嘴唇就行了。孔子是从象征意义看待觚的。觚的形制是某种身份和社会地位的象征，现在它失去了这种象征意义，怎能算觚呢？

墨子说过："故食必常饱，然后求美；衣必常暖，然后求丽；居必常安，然后求乐。"这段话表明，消费者在物质需要得到充分满足后，就会有审美需要。《大学》里也有"富润屋"的说法。居住者富裕以后，就不满足于房屋的使用功能，而要追求房屋的审美功能，把它建造得华美，使它有光彩。

战国时期的《考工记》是我国第一部论述手工艺技术的著作，是我国古代技术史最重要的文献。它虽然仅有 7100 多字，可是在我国器物制作史上产生了重大影响。早在唐代它就传入日本，宋代传入朝鲜，被译成多种文字，在世界广为流传。它的作者佚名，并非一人一时所作。《考工记》的"工"指官营手工业和家庭手工业的工匠，英国科学史家李约瑟（Joseph Needham）把它译为 artisan。当时国家主要有 6 种职业：决定政事的王公，执行政务的士大夫，从事贸易的商人，种植耕作的农夫，纺织缝纫的女工，以及制作器物的工匠。工匠的工职有 6 种：制车系统、铜器铸造系统、兵器护甲系统、礼乐饮射系统、建筑水利系统、制陶系统。每种系统下面分若干工种，现存的《考工记》记载了 25 个工种的具体内容。

《考工记》总结了我国古代的器物制作经验，制定了器物制作的基本原则。春秋战国时期，我国的器物制作已经达到很高的水平。《庄子·徐无鬼》篇记载了一个运斤成风的故事：有位楚国人鼻尖沾了一点粉刷墙壁的白灰，像苍蝇翅膀一样薄。他让一个木匠把白灰砍掉，木匠抡起斧子，呼呼成风，一下子就把鼻尖上的白灰砍掉，而鼻子丝毫未伤。这是何等神奇的手艺！《墨子·公输》篇记载，楚国聘用了一个器物发明家公输般，他制作了一种攻城的武器。楚国准备用这种武器攻打宋国。墨子前往楚

国，劝楚王别出兵。在楚王面前，公输般演示了他用来进攻宋国的武器，墨子则演示了他用来防御的武器。他解下腰带，划出一座城，用小木棍表示武器。公输般先后用了九种器械来攻城，都被墨子一一化解。最后，公输般的进攻武器用尽，而墨子的防御武器还绰绰有余。可见攻防器械的精妙。

《考工记》包含着丰富的艺术设计观念。① 以车为例，它关于车轮、车厢、车盖、辕和其他部件的制作原则都充分体现了形式遵循功能的观念。我们都见过马车，马车前部驾马的两根直木叫辕。实际上，辕的前部上曲、后部水平。如果车辕平直而不弯曲，那么，上斜坡就比较困难，就是能爬坡，也容易翻车。所以，辕要坚韧，弯曲要适度。弯曲过分，容易折断；弯曲不足，车体上仰。辕要弯曲适度而无断纹，顺木理而无裂纹，配合人马进退自如，这样，即使一天到晚驰骋不息，马也不会感到疲劳，车夫也不会磨破衣服。驾车的马不一样，辕的弧度也不能一样。对于优良的马、打猎时驾车的马、能力低下的马要分别采用不同弧度的辕。轮子是车的核心部件。远看轮子，要注意轮圈转动是否均匀地触地；近看轮子，要注意它的着地面积是否够小（够小才能减少摩擦力），无非要求轮子正圆。远看辐条（连接轮圈和毂的直木条，毂是车轮中心的圆木部件），要注意它是否像人臂一样由粗渐细；近看辐条，要注意它是否匀称光洁。轮子的正圆、转动的均匀、辐条的光洁都是车辆的审美属性。

车轮的制作要使使用者感到舒适，用现代术语说，要考虑到人体工程学因素。轮子太高，人不容易登车；轮子太低，马就十分吃力，好像常常处在爬坡状态。所以，兵车的轮子高六尺六寸（每尺约 20 厘米），打猎用车的轮子高六尺三寸，乘坐用车的轮子高六尺六寸。人高八尺（1.6 米），上下车就能恰到好处。

木车的制作还要考虑到文化象征意义。车盖的圆形象征天

① 本讲以下引用的《考工记》译文采自闻人军译注：《考工记译注》，上海古籍出版社 1993 年版。

空，轸（车厢底部的横木）的方形象征大地（天圆地方）；车辐30条，象征每月三十天；盖弓（车盖的骨架，呈弓形，上面覆盖布幕）28条，象征二十八宿（即二十八星，古代天文学家把赤道附近的天空划分成二十八个区域，每个区域选择一颗星作为观测的标志，叫作二十八宿）。

在《考工记》时代，设计当然还没有成为一种独立的活动。那么，《考工记》是怎样看待设计的呢？其中有一段话值得注意："聪明、有才能的人创制器物，工巧的人加以传承，工匠世代遵循。百工制作的器物，都是圣人的创造发明。"这段话表明，圣人是各种器物的设计师，聪明、有才能的人（《考工记》称为"知者"，即智者）根据圣人在头脑里设想的形象制作出各种领域里的第一件器物，然后这种器物被传承、仿制，当然在传承、仿制的过程中也会有改进，从而促使器物制作不断发展。这样，知者制作的第一件器物实际上起着设计的作用。

在《考工记》以后的各个历史时期中，我国都有器物制作方面的著作。明朝宋应星的《天工开物》集中国传统文化和科学技术于一身，"天工开物"意思是"天然界靠人工技巧开发出有用之物"，这四个字集中体现了中国传统的造物思想。明朝文震亨的《长物志》就论述了家具的制作。明朝中期到清初的明式家具是中国传统家具的典型，是明朝生活方式的体现，蕴含着特定的时代精神。明式家具研究者指出，明式家具或方正古朴或雅致清丽，使人产生高雅绝俗的趣味。拿明式家具中的马蹄足来说，它和国外家具中多呈 S 形的弯腿完全不同。它的内翻马蹄腿犹如马蹄内翻的马前腿。作高腿时挺拔，有漫步之姿；作矮腿时，似奔驰之势。而从马蹄腿的走势看，又表现出相对的力度。这正是文人外柔内刚的气节的体现。

下面我们再看一下清朝康熙年间李渔的《闲情偶寄·器玩部》中的艺术设计观念。李渔首先是位戏剧理论家，同时也写剧本，组织剧团，担任导演。他最重要的著作是《闲情偶寄》。这部著作共分八部，其中《器玩部》涉及艺术设计观念最多。有

◢ 李渔：暖桌椅

（清代）

趣的是，李渔不仅阐述了器物制作理论，而且亲自制作了暖桌椅。他住在南方，冬天写作常感到很冷，砚台也会上冻。如果在房间多摆炭盆取暖，那么烟尘就很多；如果只设两只炭盆暖和四肢，那么身体仍然畏寒。于是，他设计了一种暖桌椅。暖桌椅的形式完全是为功能服务的，功能就是周身取暖，同时又保持室内清洁。

最值得注意的是，李渔把器物看作感情的寄托。他善于通过排列布置，使"无情之物，变为有情"，仿佛它们之间也有"悲欢离合"。他认为，这样看待器物，就是"造物在手而臻化境矣"。

（二）西方艺术设计观念的历史发展

古希腊人把"艺术"称作 tekhne，这个希腊词语也有"技术""技艺"的含义，有的著作就把它译成"技术"。因为古希腊人理解的"艺术"，既包括音乐、绘画、雕塑等，也包括

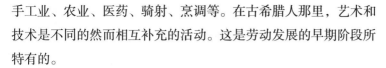
手工业、农业、医药、骑射、烹调等。在古希腊人那里，艺术和
技术是不同的然而相互补充的活动。这是劳动发展的早期阶段所
特有的。

苏格拉底时代产生了美和效用的关系问题。苏格拉底亲近
的弟子色诺芬（Xenophon）在《回忆录》中，以亲身见闻平实地
记述了老师的生活和思想。当时一些人认为，美和效用没有任
何关系；另一些人认为，美是合目的性的最高表现；苏格拉底则
把美和效用联系起来，认为美必定是有用的，衡量美的标准就是
效用，有用就美，有害就丑。据《回忆录》卷三第八章记载，
苏格拉底和弟子阿里斯提普斯（Aristippus）在一次谈话中讨论
了矛、盾和粪筐的功用和美的问题。苏格拉底指出："盾从防御
看是美的，矛从射击的敏捷和力量看是美的"，"一面金盾是丑
的，如果粪筐适用而金盾不适用"。[a]苏格拉底在每一件物品中寻
找它的含义，确定它和人的关系。所以，一件物品是美还是丑，
要看它的效用。

苏格拉底的另一位弟子柏拉图也曾坚持认为，一只适用的木
勺比一只盛汤烫手的、不适用的金勺更美。然而，不同于色诺芬
狭隘的功利主义，柏拉图是"真、善、美"三位一体的创立者。
这三者概括了人类最高的价值，而美处在和其他最高价值相同的
层次上。在《美诺篇》中，柏拉图挑选出两个正方形，一个正方
形的一边等于另一个的对角线的一半。他把这两个正方形之间的
比例视为理想的比例。在《蒂迈欧篇》中，他向艺术家特别推荐
了等边三角形。《美诺篇》的正方形和《蒂迈欧篇》的三角形，
成为艺术家特别是建筑家的理想形式。古希腊罗马和中世纪的许
多建筑都是根据这种正方形和三角形的原则设计的。

柏拉图区分了相对美和绝对美。他称现实事物的美是相对
美，而抽象形式如直线、圆、平面和立体的美是绝对美，是"永

① 北京大学哲学系美学教研室编：《西方美学家论美和美感》，商务印
书馆1980年版，第19页。

远的美和为美而美的美"。他更喜欢抽象的美和纯色的美，认为它们本身就是"美的和使人愉悦的"。柏拉图的这种区分对艺术设计很有意义，可以假定，如果柏拉图知道有抽象艺术的话，他会支持这种艺术的。而艺术设计恰恰和抽象艺术关系密切。

古罗马演说家和美学家西塞罗（M. T. Cicero）继承了苏格拉底关于美取决于功用的观点，认为有用的事物就是美的事物，并把这种观点运用到动、植物和艺术中。与此同时，西塞罗区分出有用的美和装饰的美。有些事物的美与效用并无任何相同之处，而是纯粹的装饰，如孔雀的尾巴、鸽子五光十色的羽毛等。

古罗马建筑家维特鲁威（Vitruvius）在《建筑十书》中论述了造物活动中美和功用的关系。古罗马人所说的建筑不仅指房屋建造，而且包括钟表制作、机器制造和船舶制造。维特鲁威提出建筑的基本原则是"坚固、实用和美观"。他理解的美有两种含义：一种是通过比例和对称，使眼睛感到愉悦；另一种是通过实用和合目的，使人快乐。建造房屋要考虑到宅地、卫生、采光、造价，以及主人的身份、地位、生活方式和实际需要。可见，在维特鲁威的建筑理论中，形式美和功能美之间保持某种平衡。

奥古斯丁（A. Augustinus）作为中世纪最著名的美学家，奠定了长达千年的中世纪美学的基础。他区分出自在之美和自为之美：自在之美是事物本身的美，例如一个事物本身因为和谐而显得美；自为之美是一个事物适宜于其他事物的美，例如鞋子因为适合双足而显得美，它不是由于自身而是由于与之结合的事物得到评价。自为之美包含着效用和合目的性的因素，而自在之美就没有这些因素。因此，自在之美是绝对的，自为之美是相对的，因为同一个事物可能符合这一种目的，却不符那一种目的。自为之美对艺术设计的启示是，艺术设计都是有对象的设计，它应该针对消费者的实际需要。

维特鲁威在《建筑十书》中还专门阐述了关于机器的问题。他认为，机器是相互联系的木质零部件的组合，具有移动重物的

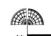

巨大力量。古罗马时代的这种机器制造原则在文艺复兴前1500年期间的西方器物制作史中实际上没有改变。机器基本上由木材制成，极少用金属零件，使用机器是为了节省体力。这类机器有起重机、磨粉机、纺纱机等。在12—13世纪，西方器物制作史开始了一个新阶段：用机器的一些零部件代替另一些零部件，从而使机器具有新的功能。典型的例子是改进磨粉机，使它能够擀制呢绒、造纸、锯木、加工金属。科学家和哲学家们描述了各种各样的未来机器的样本。

文艺复兴时期的达·芬奇不仅是大画家，而且是数学家、力学家和工程师。他设计过机床、纺织机、挖土机、泵、压榨机、飞机和降落伞。艺术设计史一贯重视达·芬奇的遗产，20世纪50年代中期后对达·芬奇的研究提升到一个新的高度。当时意大利米兰刚刚创办的国家科学和工艺学博物馆以达·芬奇命名，博物馆内有达·芬奇展厅，搜集和展出达·芬奇设计的机器模型、技术说明书、草图和平面图。文艺复兴时期的职业画家在从事设计时，更为关心的是自己设计的最终产品的实际用途。这样，他们的创作活动开始从艺术领域转入器物制作领域，即从精神文化领域转入物质文化领域。文艺复兴时期设计的一些产品，体现出艺术和技术的内在统一。

从18世纪开始，西方国家陆续发生了工业革命，一些美学家看到美和效用之间的联系。例如，法国美学家狄德罗（D. Diderot）在《画论》中，举例说明美对人生有某种功用：从悬崖瀑布联想到磨坊，悬崖瀑布之所以美，因为让人联想到湍急的水流可以成为磨坊的动力；大树之所以美，因为让人联想到抵抗狂风骇浪的桅杆。一些思想家把技术进步带来的巨大变化，看作寻求新的器物形式的最强有力的动因。19世纪末期，第一次工业革命的成果充分表明，如果不掌握新技术形式，物质文化就不可能进一步发展。同时，与传统手工艺生产的产品相比，机器生产的工业产品质量下降，有损于审美环境。

进入19世纪以后，资本主义发展呈现出新的特点。1825年

欧洲爆发了第一次严重的经济危机，它不仅席卷了消费品和纺织品生产部门，而且席卷了尚未成为独立工业部门的机器制造领域，以及工业建筑、冶金和金加工领域。衰落仿佛成为技术进步的必然结果。为了防止技术对文明的破坏，英国1836年成立了鼓励艺术和技术联系的若干专门委员会。书刊越来越多地讨论文化对技术发展的影响问题，开始使用"工业艺术"（industrial art）的概念。在18世纪，"艺术"的概念并不用于普通住宅、日用品和服装的设计和制作。而19世纪，随着艺术家对生产过程的介入，器物的设计和制作也被看作一种艺术。

18—19世纪在欧洲国家举办的大型工业展览会，促进了关于技术和器物文化的审美问题的讨论。1798年，巴黎举办了法国第一届工业产品展览会。1844年柏林、1849年巴黎分别举办了德国和法国全国工业展览会。真正大规模地展示最新技术成就和问题的展览会，是1851年的伦敦第一届世界博览会。参加展览会的，有来自世界许多国家的1.5万家展商。在几个月的展出期间，约有600万人参观了展览。展品有的来自工业高度发达的国家，也有的来自工业生产相对落后的国家。展品代替了艺术作品的地位，被置放在底座上展出，并配有文字说明。参观者注意力的中心与其说是它们的功能，不如说是它们的审美性质。然而，展览会也有缺点：工业形式的装饰太过分，借用技术手段对旧有的、极为费工的产品进行仿制。例如，蒸汽机、纺织机上布满了哥特式的花纹，金属椅上油漆了装饰性的木纹。这些都表现出不好的趣味。关于展览会的讨论引起广泛的社会反响，有助于加深对器物文化审美层面的理解。

19世纪已经有人着手对器物制作和艺术创作进行比较研究，寻找艺术和艺术设计之间共同的根源，进而阐述器物的制作原则和结构特征。英国学者克瑞（W. Crane）的《设计基础》（*Bases of Design*, London：George Bell &Sons）一书就是这类成果之一。它被译成多种文字，对艺术设计的诞生和发展产生了重要的影响。

二　设计活动中的艺术设计

人类的器物制作活动已有漫长的历史。艺术设计的某些特点在人类器物制作活动的早期就已经呈现出来，按照当时的技术发展和生活需要的水平，工具、武器、房屋、交通工具、日用品的形式和功能达到最大限度的契合。那么，为什么艺术设计直到20世纪初期才产生呢？要回答这个问题，有必要考察人类设计活动的发展历程。

（一）人类的设计活动

设计作为一种人类有意识的活动，其含义是"在正式做某项工作之前，根据一定的目的要求，预先制定方法、图样等"[①]。西方最早提到设计概念的词典是1588年出版的《牛津英语词典》，它这样解释"设计"："由人所设想的一种计划，或是为实现某物而作的纲要。""为艺术品……（或是）应用艺术的物件所作之最初画绘的草稿，它规范了一件作品的完成。"总之，人们在劳动活动中改造自然界的物质，把它们变成满足人们需要的产品时，要预先在头脑中改造这些物质。未来产品的原型就是这种产品的设计。

设计有两种表现形态：在一些情况下，它只是生产过程的内部因素，没有从生产中脱离出来，产品的原型保留在生产者的头脑中，生产者也就是设计者。在另一些情况下，设计是相对独立的活动，生产者根据设计师预先设计的图纸进行加工。设计的这两种情况和艺术创作相类似。有些艺术创作要先有草稿、草图，而有些艺术创作则不需要草稿、草图，虽然它们也先有设计，但那是存在于意识中的形象。

我们有些人可能看到过蜂房，那是蜜蜂用蜡筑成的许多六面

① 《现代汉语词典》，商务印书馆1996年版，第1115页。

体的小室，蜜蜂在里面生育幼蜂、储存蜂蜜和食物。人们往往惊叹蜂房结构的精巧，它是那样地对称、均匀、和谐。然而，马克思在《资本论》中有段名言说，在蜂房的建筑上，蜜蜂的本事固然使许多以建筑师为业的人惭愧，然而，"最拙劣的建筑师"也比"最巧妙的蜜蜂"优越，因为建筑师在盖房之前，已经在头脑中设想了房子的形象。也就是说，劳动过程结束时得到的结果，已经在劳动过程开始时，存在于劳动者的观念中。而蜜蜂筑巢是一种本能的行为。因此，有没有设计能力是人和动物的根本区别之一。

最早制作劳动工具如石斧、石刀、弓和箭的原始猎人，是人类第一批设计师。当然，在原始人那里，构思和体现、设计和制作是统一的行为，设计不是一种独立的活动。不仅在原始社会，而且在手工艺高度发达的奴隶社会早期，都没有独立的设计活动。人的意识中的形象直接体现在所制作的产品中，没有过渡性的模型和草图。在这种情况下，第一件被制作出来的产品往往起到设计的作用。其他生产者以这种产品作为摹本进行制作，同时在制作过程中又根据使用的需要添加自己的构思。这样，同一件产品在长期实践和反复制作中，不断得到改进和完善。例如，原始猎人的石斧在造型、比例、厚薄等方面，经过漫长的演变，逐渐获得固定的、比较接近于现代斧头的形式。在漫长的演变过程中，一位生产者与另一位生产者的关系，在某种意义上就是设计者和生产者的关系。

从哲学的高度看，设计是存在的本质特征。世界是被设计的，是器物不断形成和发展的过程。设计把一般和个别联系起来。我们没有见过一般的桌子，只见过具体的桌子：长桌子、方桌子、大桌子、小桌子。具体的桌子是被设计出来的，尽管它们各不相同，然而它们都归在"桌子"的名下，以共同的本质特征而区别于椅子、床、厨。设计联结了个别和一般。

设计还联结了有限和无限。设计是形式的守护者，是再现、

重造形式的一种机制。斧子锈蚀了，房屋倒塌了，然而它们的形式保留下来了。用来制作斧子的石头或金属、建造房屋的砖瓦和木头在存在上都是短暂的，然而斧子或房屋的形式常存。设计把有限的实在和无限的潜在、短暂的材料和永恒的形式联结起来。

设计要通过生产制作才能够获得某种形式，成为有一定的时间、空间和功能特征的产品。在人类社会发展史上，设计和生产的关系有若干种类型：（1）设计和生产相互适应，它们是统一的行为；（2）设计适应生产；（3）设计独立于生产，对生产的影响很小；（4）设计独立于生产，并对生产产生重大影响，以至于生产服从设计。设计究竟什么时候成为一种独立的活动，是一个值得研究的问题。西方通常把达·芬奇称为第一位设计师。吉尔伯特（K. Gilbert）和库恩（H. Kuhn）的《美学史》（*A History of Esthetics*, Indiana University Press）在阐述文艺复兴美学时指出，欧洲文艺复兴时期设计艺术从艺术领域里独立出来，并成为三种艺术样式——绘画、雕塑和建筑的基础。艺术家在手工工场从事设计，而不是创作绘画和雕塑。艺术家从文艺复兴美学的中心概念——和谐来看待设计，把设计理解为自然界万物的形式。手工艺者根据他们绘制的图样制作家具、瓷器和织物。设计成为一种专门的活动。但是，有些手工工场仍然只从事生产，而没有设计。手工艺者根据传统的产品样本进行制作，只是使产品适应工场的生产条件。

机器时代的到来，导致设计和生产之间的关系发生了重要变化。机器本身是设计的产物，不过，在消费品领域，早期的机器生产仍然是没有设计的生产。机器在工业中的应用，不是为了提高产品质量，而是为了提高产量。技术虽然提高了，然而产品的质量却降低了。于是，生产工具和产品之间出现了分裂和背离。19世纪末到20世纪初，产生了更新消费产品、更新它们的形式和功能的社会需求，这种需求促使工业领域中的技术设计成为一种独立的活动，而工业自动化对技术设计的独立产生特别强烈的影响。为了有效地向自动化过渡，必须根据产品的最终功能重新

设计产品。自动化要求在极其广阔的范围内考虑生产问题。如果没有工业领域里的技术设计，就不可能有艺术设计，也就不可能有艺术设计师的活动。

在 20 世纪以前，器物文化的形成和变化十分缓慢。在几十年甚至上百年的时间内，器物的形式才定型和完善，对各种形式的选择是自发地进行的。20 世纪科学技术的高速发展和新的社会需求的产生，使得产品形式和功能的更新成为自觉的追求。设计越来越从生产过程中解放出来，明显地、直接地依赖于消费而远离生产。不是设计为生产服务，而是生产为设计服务。艺术设计逐步成为协调人和环境、个人和社会、生产和消费的手段。这就是艺术设计到 20 世纪才产生的原因。

（二）艺术设计

如果把艺术设计广义地理解为效用和形式、技术和美的结合，那么，它在人类活动的初期就产生了。有人不无幽默地把上帝称为第一位艺术设计师。据《圣经》说，上帝从亚当身上取下一根肋骨，用那根肋骨造了配给亚当的夏娃。上帝赋予夏娃的外貌，千百年来令诗人和画家赞叹不已。然而，艺术设计是一个特定的历史概念，它是现代工业生产条件下的产物。那么，艺术设计有没有一个确切的诞生日期呢？

如果把艺术设计看作解决艺术和机器技术之间冲突的手段，那么，艺术设计编年史可以从美国建筑师弗兰克·赖特（Frank Wright）开始撰写，因为他宣称机器能够像手工工具一样成为艺术家手中的工具。如果认为艺术设计是消除艺术创作和物质实践活动之间对立的途径，那么，艺术设计史可以从英国威廉·莫里斯（William Morris）开始。如果主张通过艺术设计全面地发展个性、恢复个性的完整，并通过个性的创作重建对象世界的完整性，使技术文明人化，那么，德国建筑家格罗皮乌斯（W. Gropius）领导的艺术设计学校包豪斯就是艺术设计史的发端。如果把艺术设计当作贸易的兴奋剂，那么，应该承认英

国工业家和政治家罗伯特·皮尔爵士（Robert Peel，于1834—
1835、1841—1846年任英国首相）是位预言家。1832年，他在
英国下议院号召利用艺术来提高英国产品的竞争力。我们也可
以认为，英国艺术家和艺术理论家亨利·科尔（Henry Cole）是
艺术设计真正的先知。他在1845年就使用了"艺术工业"（Art
Manufactures）的术语，以表示"应用于机械生产的美的艺术或
美"。1849—1852年，科尔出版了《设计和工业杂志》（*Journal
of Design and Manufactures*），关注设计的利润和商业价值。[①] 类
似的观点还可以举出很多。想要确定艺术设计诞生的具体日期，
也许是经院派的做法，但大概是不可能的。然而无疑，艺术设计
诞生于20世纪初期。

　　艺术设计的应用领域很广。除产品设计外，艺术设计还被运
用于环境设计。人周围的环境不仅是物质环境，而且包括人的
关系领域。这种整体环境的观念，是在艺术设计的实践中逐渐
形成的。包豪斯学校提出整体环境的观念主要指物质环境，德国
乌尔姆（Ulm）高等造型学院不仅仅把人周围的环境归结为物质
环境，而且根据生态学原则，把人的关系领域也纳入人周围的环
境。相应地，艺术设计围绕物质环境和人的行为的设计解决两
组问题：第一组问题包括环境和产品世界，第二组问题包括交
际环境。这样，艺术设计可以分为三类：为了传达的设计——视
觉传达设计，为了使用的设计——产品设计，以及为了居住的设
计——环境设计。[②] 这种分类得到很多人的赞同。

　　1983年第13届国际工业设计会议的主题"从小匙到大城
市"，表明了艺术设计宽广的应用领域。也有人根据高校中艺术
设计的专业设置，把艺术设计分成五类：环境艺术设计、产品设
计、平面设计、广告设计、染织和服饰设计。

————————————

① 　参见〔俄〕坎托尔：《艺术设计的真理》，莫斯科1996年版，第
　　34页。

② 　尹定邦：《设计学概论》，湖南科学技术出版社1999年版，第160页。

产品设计又称为"工业设计"，它是英语 industrial design 的译名。由于我们把 design 译作"艺术设计"，所以，"工业设计"的实际含义应该是"工业产品的艺术设计"，而不是机械的工业设计。Industrial design 这个术语是美国艺术家约瑟夫·西奈尔（Joseph Sinell）于1919年首次提出来的，他以此称呼广告上的工业产品图像。自从1927年美国早期著名的艺术设计师贝尔·盖茨（Bel Geddes）广泛地使用这个术语后，它开始获得与我们现在的理解比较接近的含义，即机器和仪表制造等工业领域里的艺术设计。

在西方国家中，工业设计是艺术设计的主体。美国早期著名的艺术设计师都是工业设计师，美国最重要的艺术设计刊物是《工业设计》，世界上最有影响的艺术设计组织是成立于1957年的国际工业设计协会（International Council of Societies of Industrial Design，简称 ICSID），国际上最权威的艺术设计定义也是工业设计定义。

1964年受联合国教科文组织的委托，国际工业设计协会在比利时临近北海的港口城市布吕赫（Brugge）召开的国际工业设计会议讨论了工业设计师的培养方法，会议首先讨论了工业设计的定义。英国工业设计师布莱克（M. Blake）提出，工业设计是工业生产的一个方面，它涉及产品和消费者的相互联系。工业设计把产品形式看作决定产品制作的生产方式和材料的功能性的表现。马尔多纳多（T. Maldonado）反对这种观点，认为工业设计不是工业生产的一个方面，而是独立的活动。

马尔多纳多当时是德国乌尔姆高等造型学院的校长，他出生于阿根廷讲西班牙语的拉美裔和讲英语的苏格兰裔家庭，1967年加入意大利国籍，1967—1969年任国际工业设计协会主席。他提出的定义为会议所采纳，这个广为人援引的著名定义也见于马尔多纳多1965年发表的《工业设计教育》（"Design Education"）一文中："工业设计是一种创造性的活动，旨在确定工业产品的形式属性。虽然形式属性也包括产品的外部特征，

但更主要的却是结构和功能的相互联系，它们将产品变成从生产者和消费者双方的观点来看的统一的整体。"①

在这里，马尔多纳多区分了产品的"外部特征"和"形式属性"两个概念。外部特征指赋予产品更加吸引人的外观，有时也可

马尔多纳多

掩盖结构上的缺陷。形式属性是决定产品性质的各种内部因素协调和整合的结果，它们也这样或那样地体现在外貌成型过程中。马尔多纳多在说到形式属性时，很少指产品的外部形式，而是指结构联系和功能联系。确定这些属性和它们协调，是工业设计师的基本任务。而这些形式属性显然由生产的技术复杂性和产品的技术复杂性所决定。

这则定义和乌尔姆高等造型学院的办学理念密切相关。乌尔姆高等造型学院为工业设计广泛介入工业生产开辟了道路。乌尔姆学院短暂的历史不利于巩固和推广它的教育观点和职业观点，然而，它奠定了工业设计的新概念、新方法的基础，向未来的后技术社会工业设计教育迈出了一步。而后技术社会的前景在当时还只是刚刚显露出来。

国际工业设计协会 1980 年在巴黎举办的会议上，把马尔多纳多提出的定义修订为："就批量生产的工业产品而言，凭

① T. Maldonado, "Design Education", W. Reid Hastie ed., *Art Education*, NSSE, 1965, p.17.

19

借训练、经验及视觉感受而赋予材料、结构、形态、色彩、表面加工以及装饰以新的品质和资格，叫做工业设计。根据当时的具体情况，工业设计师应在上述工业产品全部侧面或其中几个侧面进行工作，而且，当需要工业设计师对包装、宣传、展示、市场开发等问题付出自己的技术知识和经验以及视觉评价能力时，这也属于工业设计的范畴。"[①]

对于艺术设计的分类，有人按照自然描述的方法，即根据艺术设计现实存在的状况把它分为六类：传统手工艺品设计，包括陶瓷、染织、漆艺、木工等；现代工业产品设计，包括各种生活用品、家电、机械产品等；环境艺术设计，包括园林、小区、街头设施、室内装修等；文化传媒设计，包括展览布置、文化标志、书籍装帧等；商业传媒设计，包括广告、商标、店面橱窗、企业形象等；时装设计，包括生活服装、工作服、礼服、艺术表演服装等。[②] 这种分类具有广泛的包容性，一些新兴的设计分支，如网络设计、动画等，都可以归入上述相应的种类中。

艺术设计是艺术、技术和科学的交融结合，集成性和跨学科性是它的本质特征。艺术设计师和实用美工师的区别在于，后者只是在工程师设计或制作出产品的功能形式和技术形式后，才从事自己的创作。艺术设计师则相反，他从一开始就和从事设计的工程师（机械设计师、电器设计师）一起工作，因为他对整个产品负责，而不仅仅对产品的艺术性负责。也就是说，艺术设计绝对不是先有产品、后有美化的设计，更不仅仅是只做装饰、装潢的美化设计，它应该始终与产品最初的结构设计平行进行。所以，仅会"画画"绝对当不了艺术设计师，艺术设计师必须了解生产技术。只有当他既不是技术的奴隶又不脱离技术时，才能够

① 转引自孟春彦主编：《美术设计艺术全书》第 1 卷，安徽文化音像出版社 2004 年版，第 9 页。

② 《中国·2003 交叉性艺术设计学科建设与发展国际学术研讨会论文集》（非正式出版物），第 24—25 页。

自由地表现自己的构思。

艺术设计是一种生活方式的设计，是一种文化的设计，是一种情感体验的设计。艺术设计师按照人的需要、爱好和趣味设计产品。他在设计产品以及物质环境时，仿佛在设计人自身。正如有的时装设计师所说的那样，他设计的不是女装，而是女性本人——她的外貌、姿态、情感和生活风格。因此，艺术设计师直接设计的是产品，间接设计的是人和社会。人和生活方式的设计，是艺术设计师的真正目的。艺术设计受到文化的制约，同时它又在设计某种文化类型，通过设计新器物以改变文化价值。

三　艺术设计和自主创新

艺术设计的百年历史表明，它具有复杂性、综合性和变易性的特点。同时，艺术设计是企业集成创新的重要途径。

（一）艺术设计的复杂性和变易性

艺术设计的复杂性表现为，它具有各种类型和各种模式，以至有人认为难以用单一的定义来规范它。它的类型的多样性，既取决于各国社会经济结构和工业发展水平的差异，又取决于艺术设计对象的差异（汽车或灯具、电视或钟表、单一对象或综合对象）。比如，美国在艺术设计方面比欧洲起步晚，美国艺术设计的形成是欧洲艺术设计美国化的过程。20世纪20年代欧洲艺术设计主要作为一个艺术流派得到发展，而30年代美国艺术设计则牢固地占领了工业领域，成为国家经济社会中的重要因素。美国艺术设计在1929年严重经济危机后得到发展，1934—1935年间具有相当规模，这和美国实现工业自动化的时间恰好同步。当时美国工业中不仅使用了机器，而且使用了生产流水线，推广了劳动的科学组织和科学管理。

从20世纪40年代中期起，艺术设计在美国工业中牢固地扎

下根来。美国生产的大量产品无不带有艺术设计的印记。据专家分析，艺术设计对美国公众审美趣味的影响，只有电影可以媲美。大批美国产品在欧洲市场上的销售，使得美国化的设计回到了艺术设计的故乡，并奠定了欧洲艺术设计美国化的基础。第二次世界大战后的欧洲出现了振兴经济、加速发展的一系列机遇：科技革命、批量生产方式的推广、工业的科学管理、自动化、垄断的增长、欧洲一体化等等。内部的经济、生产和技术因素，以及与美国产品相抗衡的外部必要性，成为艺术设计在欧洲迅速发展的原因。欧洲艺术设计吸收了美国的经验，然而，它没有全盘照搬美国的做法，保持了 20 年代自己的艺术设计传统。

艺术设计活动的复杂性和综合性，决定了艺术设计理论的复杂性和综合性。艺术设计综合了艺术活动、技术活动、设计活动和生产活动等多种实践领域，考虑到消费者的各种需求和价值取向。相应地，艺术设计理论也要综合有关的知识领域，包括哲学、社会学、美学、艺术学、经济学、文化学、人体工程学、工艺学等。以这些知识为基础，才能构建自成体系的艺术设计理论。显然，这是一项十分艰巨的任务，要靠许多人的共同努力才能够完成。

艺术设计的百年史还表明，艺术设计在其发展过程中不断发生变化，变易性是它的一个明显特点。艺术设计曾是建筑的一部分，早期著名的艺术设计师几乎清一色是建筑师。德国的穆特齐乌斯（H. Muthesius）、贝伦斯（P. Behrens）、凡·德·韦尔德（H. Van de Velde），法国的柯布西耶（Le Corbusier）就是例证。成立于 1919 年的德国包豪斯（Bauhaus）学校专门培养艺术设计人才，它是艺术设计发展史上重要的里程碑。"包豪斯"在德语中的意思是"建筑之家"，它的历任校长——格罗皮乌斯、迈耶（H. Meyer）、密斯·凡·德·罗（Mies Van der Rohe）都是著名的建筑师。包豪斯制定了艺术设计师创作活动的基本原则、艺术设计教学法以及与建筑理论密不可分的艺术设计理论。

艺术设计从欧洲移植到美国后发生了重要变化。20 世纪

30—40 年代，美国的艺术设计已经不是 20 年代欧洲的那个样子。它独立于建筑而得到发展。美国的艺术设计主要是商业性的，以追求商业利润为目的。在风格上，它不同于 20 年代欧洲的功能主义，不同于包豪斯。它同样式主义密不可分且相互统一。功能主义奉行"形式遵循功能"的原则，而样式主义往往游离于功能之外改变产品形式。于是，艺术设计又成为样式主义的一部分。

20 世纪 50—60 年代，德国乌尔姆高等造型学院尖锐地批评了美国艺术设计的样式主义，使艺术设计摆脱了样式主义。艺术设计逐步成为既不依赖建筑又不依赖样式主义的一种独立的活动。

（二）艺术设计是企业集成创新的重要途径

创新是一个民族进步的灵魂，是一个国家兴旺发达的不竭动力，也是中华民族最深沉的民族禀赋。在 2014 年的两院院士大会上，习近平总书记指出："实施创新驱动发展战略，最根本的是要增强自主创新能力，最紧迫的是要破除体制机制障碍，最大限度解放和激发科技作为第一生产力所蕴藏的巨大潜能。"此前，2005 年中共中央在"十一五"规划中明确提出建立以企业为主体、市场为导向、产学研相结合的创新体系，形成自主创新的基本构架。"国家创新体系"这个概念由英国经济学家克里斯·弗里曼（Chris Freeman）于 1987 年在《技术和经济运行：来自日本的经验》（*Technology Policy and Economic Performance：Lessons from Japan*，UNKNO）一书中首次使用。这个概念已为世界经济合作与发展组织（OECD）正式接受，该组织在 1996 年的报告中提出的定义是："国家创新体系是政府、企业、大学、研究院所、中介机构等为了一系列共同的社会和经济目标，通过建设性地相互作用而构成的机构网络，其主要活动是启发、引进、改造与扩散新技术，创新是这个体系变化和发展的根本动力。"

关于自主创新，中央有一个值得注意的提法：企业是自主创新的主体，自主创新有原始创新、集成创新、引进消化吸收以后再创新三种方式。我们认为，艺术设计是企业集成创新的重要途径。在这一点上它与艺术不同，正如一位西方学者所说："设计师想让草莓有柠檬味，而艺术家想要创造一种新的水果。"与原始创新相比，艺术设计的投资风险小，实施周期短，同时能够带来巨大的经济效益。研究艺术设计作为集成创新的特点，有利于培育企业集成创新的能力，提高推广艺术设计的自觉性。那么，艺术设计作为集成创新，有什么特点呢？

第一，艺术设计具有原型或原生材料，也就是说，它具有供集成的客体。而供集成的客体，不仅可以是同一种类或者相近种类的物体和现象，而且可以是比较疏远的种类的物体和现象。不同领域的客体可以组合，甚至不是整个客体而只是客体的一部分，或者作用原则、功能特征、知觉特征也可以集成为新的统一体。

发明作为原始创新，在技术中指创造新的机器、仪表、工具和工艺流程，在科学中指发现新的规律、现象、定律。艺术设计和发明不同，它所发现的不是现象本身，而是现象之间存在的联系。我们通常认为轿车、机车、电冰箱等是发明的结果，而实际上，发明的只是蒸汽机、内燃发动机。然后，把蒸汽机集成到马车上，成为轿车的形象；如果这种车子沿着铁轨行驶的话，就是机车；把蒸汽机集成到帆船上，就成为轮船；冷冻装置可以装在厨房的柜子上，从而产生电冰箱。轿车有一种原型就是内装发动机、下面配有轮子的普通轿式马车。

发明是唯一的。第二热力学定律无论在发现它的1850年还是在1950年，无论在纽约还是在伦敦都是一样的。而集成是多种多样的。德国和日本的轿车在结构、功率、使用材料和外形上是彼此不同的。现在的轿车不同于第一辆轿车，也不同于十年以后的轿车。因此，集成创新有广阔的空间。

第二，艺术设计具有明确的目的性和强烈的功利性。发明与

此不同，它往往是意想不到地产生的，或者是长期实验的结果，其最终结果在起初相当含混。发明不总是为了某种具体的功利目的。苏格兰人贝尔（A. G. Bell）发明电话是原始创新，美国人德雷福斯设计了电话机的现代款式是集成创新。这两种创新的目的不一样。虽然 1876 年贝尔在美国获得第一台实用电话的专利，不过，电话只是贝尔研究声音传播规律的自然结果，而这种结果在起初并不明朗，它不指向某种具体的功利意图。德雷福斯在一开始目的就很明确：改变电话机外观，降低重量和造价，追求使用的便捷、舒适，从而提高产品的附加值。

第三，艺术设计起着进步的加速器的作用，起着某种技术催化剂和社会催化剂的作用。艺术设计作为集成创新，把科学家和发明家所获得的发现、规律、原则、材料用于具体的现实，使它们进入工业、技术和日常生活中。蒸汽机一开始只用于矿井中的抽水，接着用作金属加工、织造、木材加工企业中产生旋转运动的发动机，然后用作铁路、轮船上的发动机，最后用作无轨运输和空中运输的发动机。这样，由于集成、变化、适应，蒸气发动机征服了越来越多的领域，加速了各个部门中的技术进步和社会进步。

第四，艺术设计在集成创新时产生质量效果。质量效果不仅指可以触摸的物质质量，例如汽车和坦克在水上行走，或者飞机水栖的能力，而且指精神质量、心理生理质量，例如赋予产品以美和舒适的属性。表面看来，艺术设计师只完成了某项产品的设计任务，但实际上，他们活动的结果以某种方式培育了消费者的某些趣味、习惯和追求。艺术设计师虽然同物打交道，然而他们指向的不是物，而是人。他们把改善社会条件和提高社会的审美水准作为自己的职责。

在结束本讲时，我们想概述一下艺术设计学的体系，本书将涉及这个体系的主要方面。艺术设计活动作为一个系统，包括艺术设计创作、艺术设计作品和艺术设计欣赏三个部分。艺术设计创作是一种特殊的审美活动，是一种过程。艺术设计学

研究这个过程的一些主要环节，如艺术设计构思、艺术设计构思的物质体现，以及作为艺术设计主体的艺术设计师在创作过程中的作用。此外，还要研究艺术设计师的基本素养，艺术设计管理，艺术设计心理，艺术设计风格的内涵和表现、形成和发展、一致性和多样性，以及艺术设计流派的形成和发展、类型和作用。

艺术设计创作过程"消融"在自己的产品——艺术设计作品中。艺术设计作品有一种特殊的审美价值，它和其他审美价值既有联系又有区别，有自己独特的结构。艺术设计学研究艺术设计作品的结构、形式因素、形式和功能的关系以及艺术设计语言和符号系统。各种门类的艺术设计还有不同的审美特征，它们的联系和相互作用形成艺术设计世界内部结构的"形态学脉动"，使艺术设计的疆界不断发生变化。

艺术设计作品的使用价值在消费中实现。艺术设计学研究艺术设计同市场和消费需求的关系，研究消费行为和消费心理。艺术设计作品除了使用价值外，还有其他文化价值，后者只有在欣赏过程中才能实现。艺术设计学研究艺术设计欣赏的意义和特点，欣赏主体的形成，批评的性质、作用和标准。这样，艺术设计师创造出特殊的语言，并把它凝定在作品中；最后，接受者通过欣赏，与创作者的审美体验相沟通。

艺术设计学的历史方面研究艺术设计的起源和发展、继承和革新、各民族艺术设计的相互影响。艺术设计学的理论方面研究艺术设计"创作—作品—欣赏"的系统。这两个方面互为经纬，形成艺术设计学的完整体系。

思考题

1. 什么是艺术设计？
2. 中西方艺术设计的观念是怎样发展的？
3. 艺术设计和集成创新有什么关系？

阅读书目

1. 尹定邦、邵宏主编:《设计学概论》(第4版),湖南科学技术出版社 2016年版。
2. 柳冠中:《事理学方法论》,上海人民美术出版社 2018年版。
3. 李砚祖:《艺术设计概论》,湖北美术出版社 2009年版。

早期工业时期的艺术设计

发端于英国的工业革命给人类带来了翻天覆地的变化。面对高耸的、浓烟滚滚的烟囱和日夜轰鸣的机器，人们对机器风驰电掣的速度、移山倒海的力量、创造财富的神奇惊叹不已。19世纪英国女演员芬尼·肯姆布尔（Fanny Kemble）这样形容火车："她靠轮子行走，那就是她的腿；轮子是靠叫做活塞的光亮的钢腿来转动的；所有这些都靠蒸汽来推动……这匹怪兽的缰绳、嚼子和笼头只不过一个小小的钢把手，它用来给她的腿或活塞加上或放掉蒸汽，因此连一个孩子也能够操纵自如。这

个喷气的小动物……我多么想轻轻地拍拍她。"①然而，随着时间的推移，工业生产的弊病日益显露出来。例如，它导致了环境的污染和噪声的增加。约翰·罗斯金（John Ruskin）在19世纪预测，20世纪英国各地的"烟囱会像利物浦码头上的桅杆那样密布"，"没有草地……没有树木，没有花园"，"在每一公顷的英国土地上都会安装起井架和机器"。威廉·莫里斯愤怒地问道：是否一切都要弄到"在一大堆煤渣的顶上建立起一座帐房，把赏心悦目的东西从世界上一扫而光"②，才肯罢休？而对机器生产的产品艺术质量低下的不满、思考和探索，直接促成了艺术设计的诞生。

艺术设计作为一种职业，产生于20世纪初期。英国人威廉·莫里斯和罗斯金被后人追溯为艺术设计的先驱者。19世纪末期手工艺设计向工业艺术设计过渡，其中德国建筑家泽姆佩尔（G. Semper）起了重要作用，德国艺术工业联盟则实现了这种过渡。受到德国艺术工业联盟的影响，英国和法国早期的艺术设计也得到发展。

一　艺术设计的先驱者

19世纪中期英国争取艺术和手工艺相联系的运动，即"艺术与手工艺运动"（The Arts and Crafts Movement，又译"工艺美术运动"），是欧洲艺术设计理论的源头。这场运动的首领是威廉·莫里斯和约翰·罗斯金。这场运动为什么叫作"艺术与手工艺运动"呢？因为莫里斯认为手工艺者被艺术家抛在后面了，他们必须迎头赶上，与艺术家并肩工作。这场

① 〔英〕阿萨·勃里格斯：《英国社会史》，陈叔平、刘城、刘幼勤、周俊文译，中国人民大学出版社1991年版，第259页。

② 同上书，第233页。

运动的名称表明了它的实质。19 世纪，资本主义大工业生产造成技术和艺术的脱节和对立。与手工艺生产相比，机器生产的批量产品导致艺术质量急剧下降，由此还引起了消费者艺术趣味的衰落。这些问题使威廉·莫里斯和罗斯金深感不安。因此，他们力图通过完全否定技术和机器生产、恢复艺术和手工艺的联系等途径，来解决技术和艺术之间的矛盾。

（一）罗斯金

罗斯金是英国艺术评论家、画家、诗人和政论家，属于英国浪漫主义晚近的一代。他在众多的著作中对资产阶级社会现实的抗争具有浪漫主义色彩，他提倡复兴"富有创造精神的"中世纪手工艺。他的《建筑的七盏明灯》

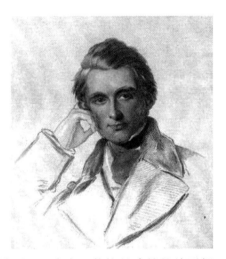

▌罗斯金

论述了建筑和装饰的设计原理，肯定"装饰是建筑的首要部分"，呼吁工业化的英国回到中世纪。他论述文化问题的著作《芝麻与百合》（1865）和《空中皇后》（1889）以文辞精美著称。他晚年的自传体著作《往昔》（1889）阐述了他关于人和日常生活相冲突的思想是怎样发展的，人们的生活方式怎样在艺术中得到反映，艺术家怎样对社会的审美知觉发生影响等。

罗斯金关注艺术和技术相互作用的伦理方面，从道德主义立场批判资产阶级社会。道德主义是英国艺术文化的特征之一。英国于 19 世纪中期形成了两种审美思潮——道德主义和唯美主义。道德主义以罗斯金为代表，认为审美和伦理是同一的，强调美的道德性。唯美主义以诗人斯温伯格（A.

C. Swinburne）和王尔德（O. Wilde）为代表，主张道德的审美性。罗斯金要求艺术具有高尚的道德内容，认为作品的艺术价值直接依赖于它所体现的思想的意义。而唯美主义则相反，他们否定艺术体现道德价值的必要性，把艺术仅仅局限于美的领域中。然而，这两种审美思潮都批判当时的社会丧失了美和诗性。对于罗斯金来说，丧失了美就同时意味着丧失了道德；而对于唯美主义来说，丧失了美就同时意味着伪善的道德主义的胜利。

罗斯金的思想对同时代人产生了很大的影响。虽然现在看来，他的不少观点是幼稚的和陈腐的，然而不应当忘记，他在一个半世纪前就注意到工业艺术问题。在他之前，艺术学仅研究"高级艺术"——音乐、诗歌和绘画。艺术的这些样式仿佛完全不同日常生活发生联系。而罗斯金在牛津宣称，在各种艺术领域中，从高级艺术到低级艺术（指衣服、器皿、家具等产品的制造），艺术的健康方向首先取决于它在工业中的应用。

1857 年 7 月 10 日和 13 日罗斯金在曼彻斯特的两次演讲阐述了艺术与效用的关系。他使用了"具有审美价值的产品"的概念，强调指出，匆忙地制造的产品也会匆忙地消亡，结果廉价的变成昂贵的。他认为，工业艺术、日用品艺术是艺术大厦的基石，而这些艺术的基础是天赋、美和效用的三位一体。艺术的主要任务是在日常生活中产生真正的效益，而艺术的首要目的是使自己的国家变得光明，使自己的人民变得美好。罗斯金确认，机器生产不仅毁灭艺术，而且摧残劳动者，把他们变成机器。烙有机器生产和劳动分工印记的艺术远离自然，丧失了人民精神。罗斯金的演讲尖锐地提出了工业产品的艺术质量问题，引起了社会对工业艺术的注意。但他的结论是错误的，他主张解决矛盾的出路是倒退到手工生产中去，认为社会的道德完善和审美完善只可能在手工劳动广泛普及的基础上产生。

罗斯金并不反对技术本身，而是反对伴随技术所造成的资源严重消耗和自然环境的破坏。他斥责"那个肮脏的大城市伦

敦——车马喧嚣、人声嘈杂、烟气弥漫、臭气熏天—— 一大堆可怕的高楼大厦在发酵般骚动不已，全身吐出毒液"[①]。1851年，英国为举办第一届世界博览会，在伦敦市中心建了展览馆。博览会由英国维多利亚女王的丈夫阿尔伯特亲王主持。展览馆被称为水晶宫，又被称为"玻璃方舟"，因为它主要由钢架和玻璃构成。水晶宫由英国园艺师和建筑师帕克斯顿（J. Paxton）设计。他受到王莲叶子的启示，设计出具有薄膜结构的建筑造型。王莲是一种像荷叶似的浮在水面的热带花卉，它的叶子背面有许多粗大的叶脉构成骨架，其间连有镰刀形横膈，叶子里的气室使叶子稳定地浮在水面。王莲叶的直径可达 1.5—2 米，一个五六岁的孩子坐在上面也不会下沉。水晶宫是 19 世纪工业生产方式的原型，全部为预制构件，构件在各处完成，然后在现场装配，整个施工期为四个半月。展厅结构轻巧，宽敞明亮。水晶宫在使用后可以拆除，在另外的地方重建。

罗斯金不满意水晶宫的外形，称它为由两根烟囱支撑起来的大蒸锅。当这座建筑被移到新的、固定的场所——当时伦敦的郊区时，罗斯金被激怒了。他指出，水晶宫彻底破坏了郊区的风景。许多人到郊区参观水晶宫，践踏了草地，毫不吝惜地毁坏了环境。他担心人类无节制地掠夺自然会造成恶果，这已经和生态美学、环境友好的现代原理相接近。

罗斯金比同时代人有更广阔的视野，他以人文态度看待艺术现象，强调像阅读弥尔顿或者但丁的文学作品那样"阅读"过去时代的建筑。对艺术的研究促使他转而分析社会现实，他称这种分析是"艺术的政治经济学"。他在手工劳动中看到创造因素，并把这种劳动诗化。他是第一个始终不渝地把艺术、劳动和道德因素联成整体的人。

① 〔英〕约翰·罗斯金：《罗斯金散文选》，沙铭瑶译，百花文艺出版社1997 年版，第 144 页。

（二）威廉·莫里斯

威廉·莫里斯是罗斯金观点的最早支持者之一。他是一位活动家，1852—1855 年在牛津大学学习，1856 年到伦敦学

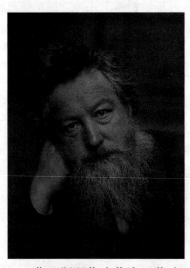

建筑。他醉心于绘画，与拉斐尔前派[①]关系密切。他自 19 世纪 60 年代起开始批判资产阶级现实生活，认为艺术是改造现实生活的手段。他的文学创作具有浪漫主义风格（如叙事诗《人间天堂》，1868—1870）。在长篇小说《乌有乡消息》（1890）中，他表现出乌托邦社会主义的理想。

▌莫里斯

莫里斯既作为作家又作为思想家和资本主义发生冲突。他感到困惑的问题是：为什么 19 世纪下半叶建筑和实用艺术发生衰落？他的答案有两点：首先，资本主义只承认带来商业利润是产品唯一的价值，制造商采用机器，因而能够用同样的工时和总成本生产多得多的廉价产品，导致产品艺术质量下降；其次，追逐利润的物质生产的增长导致劳动分工，劳动的创造性丧失。他认为，每个历史时代艺术性质的决定因素是作为该时代基础的劳动的性质。劳动直接同艺术相联系，艺术是人在劳动过程中所产生的快感的表现。但是，人的能力得不到发展的劳动成为沉重的负担。资本主义工厂里

① 拉斐尔前派是 19 世纪英国画家和作家成立的一个艺术团体，把描绘中世纪和早期文艺复兴时期（拉斐尔以前）的"素朴"艺术作为自己的理想。他们从浪漫主义的立场出发，批判资产阶级文化，用奇巧的象征手法细腻地传达人物的风貌。后来，以威廉·莫里斯为首的拉斐尔前派力图恢复中世纪的手工艺。

工人的劳动就是如此，而手工劳动则是任何一种艺术性劳动的萌芽。

　　莫里斯具有实践经验、艺术才能和组织能力，他不满足于普及和进一步发展罗斯金的思想，而是力图把这些思想付诸实践。1861—1862 年在罗斯金的参与下，莫里斯和马歇尔（P. Marshall）、福克纳（Ch. Faulkner）一起组织了艺术工业联合会。联合会的手工工场为客户做室内装潢、制作壁画，工人们按照莫里斯和其他画家绘制的图样，通过手工生产制作家具、器皿、壁纸、地毯、门窗彩花玻璃、金属制品和帷幔织物等。莫里斯的婚房"红房子"由他的朋友、建筑师韦伯（F. Webb）于 1859 年设计。"红房子"力求接近中世纪后期的风格。韦伯采用了某些哥特式细部，如尖拱顶、高坡度屋顶等。它的装饰和器具由莫里斯亲自设计，他故意采用了返回原始状态的创作方法，桌椅具有强烈的中世纪味道。"红房子"不仅影响了私人住宅的设计，而且成为对人栖居的环境进行整体设计的范例。现代建筑从传统建筑学向人类聚居环境学（聚居环境指人类栖居的开敞的空间环境）的发展，证实了莫里斯思想的前瞻性。有西方学者这样评述莫里斯的成就："一个普通人的住屋再度成为建筑师设计思想有价值的

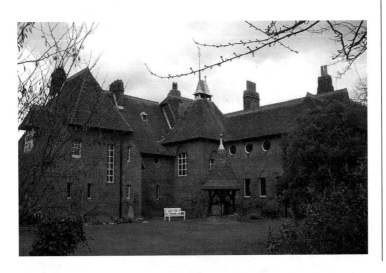

韦伯："红房子"

对象，一把椅子或一个花瓶再度成为艺术家驰骋想象力的用武之地"①，要归功于莫里斯。正因为如此，莫里斯被称为20世纪"真正的先知"，他相信艺术不是为少数人的，而是为所有人的。

莫里斯参与创办手工艺研究同业行会，这是英国最早的设计协会之一。莫里斯在自己的言论中，把手工生产和机器生产相对立，他认为机器生产完全是一种罪恶。这和另一些赞颂机器的建筑师很不一样，例如美国建筑师赖特就认为火车头、工业发动机、发电机、武器或轮船取代了过去时代艺术品所占据的位置。然而莫里斯的观点并不是绝对的。他的工场的产品以功能良好著称，他对产品结构十分关注。1877年他组织了保护古建筑协会。同年他在同业行会做了第一次公开演讲，题为《小艺术》。从1877年到1894年，他在英国各个城市做过35次演讲。19世纪80年代，莫里斯积极参加工人运动，希望通过实用艺术、建筑和艺术设计对大众进行审美教育。他的这个目的和他所宣传的乌托邦社会主义思想很接近。

在维多利亚时期，典型的英国住宅光线昏暗、幽僻而闭塞。莫里斯把当时英国人不喜欢公开谈论的私人住宅和居住环境问题变成讨论的对象。他建议采用风格轻盈的室内装潢、明亮和色彩鲜明的墙纸、新的灯具和家具。用莫里斯工场生产的墙纸和家具布置房间，在英国很快成为一种时髦。这些产品具有很高的艺术水准，和机器生产的批量产品形成了强烈的对比。莫里斯于1861年设计的以雏菊为基本纹样的墙纸格调清新、匀称悦目，有浓厚的装饰味道，与当时一般设计师惯常模仿自然的手法迥然不同。莫里斯还使居住环境成为展览会的主题。1866年在当时英国最大的博物馆——伦敦维多利亚和阿尔伯特博物馆展出的"绿客厅"是未来室内装潢的实验设计，它和"红房子"一

①　〔英〕尼古拉斯·佩夫斯纳：《现代设计的先驱者——从威廉·莫里斯到格罗皮乌斯》，王申祜译，中国建筑工业出版社1987年版，第4页。

样获得广泛的知名度。莫里斯以此表明艺术家参与环境设计的可能性。

　　莫里斯对环境的关注是由生活条件的急剧变化引起的。他建"红房子"的时候，伦敦已经开通了由蒸汽机车牵引的地铁，行驶着蒸汽机发动的公共汽车，街道上铺设了沥青。蒸汽机和铁路极大地改变了国家的面貌。原有的物质环境被清除了，许多年来形成的联系和关系也随之永远消失了。莫里斯批评人类为新的机器文明付出了巨大的代价。他看到艺术和带来严重后果的技术之间的矛盾，认为这种矛盾无法解决，唯一的出路是返回到家庭作坊式的手工劳动中去。他的保护古建筑协会旨在引发社会对环境保护的注意，他的艺术工业协会和手工艺研究同业行会力图复兴手工劳动的艺术文化。在艺术理论上，莫里斯重新评价装饰实用艺术和手工艺在整个艺术体系中的地位。如果说罗斯金关注过去时代建筑的历史和艺术方面，那么莫里斯则把手工艺确定为艺术的基础。在他看来，其他各种造型艺术都是从手工艺中产生和发展起来的。莫里斯认为，任何人都能够从事艺术创作，就像能说话一样，虽然造型艺术创作要求特殊的技能，要求学习艺术语言。所有的人都应该被吸引到艺术创造的活动中来。

　　莫里斯兴办工场的目的是发展大众的艺术趣味和改善他们的日常生活状况。他的工场的产品销路很好，然而价格昂贵，买主都是社会的富裕阶层。这违背了莫里斯的初衷。莫里斯不得不承认，他实际上几乎只在为富人们工作。看到这种结局，他最终离开了自己的工场。不过，莫里斯培植的事业继续发展。他倡导的手工艺设计协会首先在英国、德国、奥地利诞生了。这些协会感兴趣的是，在他们活动的物质结果中体现出手工艺设计的某些重要原则——高质量、优雅简洁、极好的材质、美和效用的结合。

　　莫里斯的艺术和手工艺运动复活的是艺术的手工艺，而不是工业艺术。他复活手工艺的工作具有积极意义，但是，他回到中世纪的想法、为中世纪原始的社会条件进行辩护却是一种倒退。那么，机器生产的批量产品能不能也体现手工艺设计的原则，与

莫里斯工场的产品相媲美呢？对这个问题的思考，促成了手工艺设计向工业艺术设计的过渡。

（三）新艺术运动

与莫里斯的艺术与手工艺运动在英国的作用相类似的，是新艺术运动在欧洲大陆的作用。1895 年法国设计师萨缪尔·宾（Samuel Bing）在巴黎开设了一家名为"新艺术"的艺术设计事务所，它标志着新艺术运动在法国的兴起，这一运动后来扩展到欧洲其他国家和美国。"如同英国的工艺美术运动一样，欧洲大陆的新艺术运动具有复兴手工艺与应用艺术的优点。毫无疑问，工艺美术运动在追求质量坚实可靠和形式简练朴素之外，还追求比新艺术运动更高的道德价值。工艺美术运动代表一种为社会尽职的行为，而新艺术运动在本质上是为艺术而艺术。……然而，新艺术运动至少在一个方面比工艺美术运动走前一步。这就是它突出地反对向任何一个时代模仿或吸取灵感。"[①]当然，欧洲大陆有工艺美术运动的支持者，英国也有新艺术运动的代表。

"新艺术"是装饰艺术中一个短暂而有重要意义的流行式样。有西方学者认为，新艺术运动事实上与装饰大有关联，更重要的是与外观装饰大大有关。新艺术运动中的装饰就是目的本身，而不是为了功能。如果说艺术与手工艺运动热衷于复兴中世纪艺术，那么新艺术运动主要从大自然中汲取创作灵感。他们以日常生活作为艺术的对象，观察自然中植物、动物的外在形态，从中提取设计元素，发展曲线美的设计。他们作品中流动的、波浪的、细长的曲线，使人想起百合花的茎、昆虫的须、花朵的丝。

新艺术运动深受王尔德唯美主义美学的影响。唯美主义者按照"纯美"的原则安排生活，主张为了获得美的体验而对美进行

① 〔英〕尼古拉斯·佩夫斯纳：《现代设计的先驱者——从威廉·莫里斯到格罗皮乌斯》，王申祜译，第 80 页。

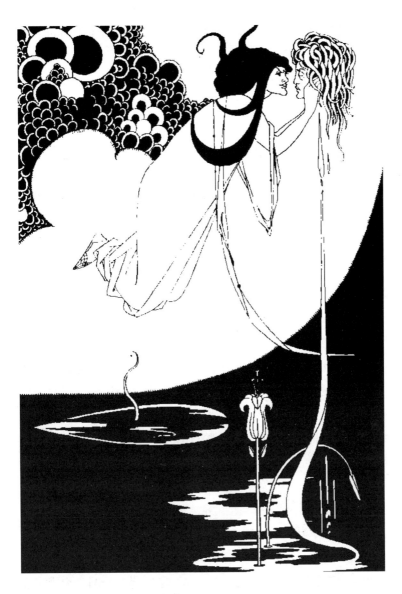

▓ 比亚兹莱:《莎
乐美》插图

体验。王尔德建议人们用草原上花朵的枝蔓装饰枕头，用巨
大森林中每片小叶的形状作图案，让那野玫瑰、野蔷薇卷曲
的枝条永远活在雕刻的拱门、窗户和大理石上，让空中的鸟
儿放出五彩奇观，让它们飞翔的翅膀使简朴的装饰品显得更
为雅致。这一切都是为了美。

　　新艺术运动的一些艺术设计作品体现了唯美主义美学的

主张。如巴黎一个地铁入口采用金属铸造技术，模仿扭曲的树木枝干和蜿蜒的藤蔓，显得典雅而浪漫。新艺术运动在比利时的代表、建筑师霍塔（V. Horta）于 1893 年设计了布鲁塞尔占森路 6号住宅，住宅内部的装饰线条富丽优美，特别是楼梯给人留下难忘的印象。

英国新艺术运动设计师、26 岁就早夭的比亚兹莱（A. Beardsley）和王尔德熟稔，并且接受了他的美学观点。他为王尔德的戏剧《莎乐美》作插图。《莎乐美》是根据《圣经》故事改编的悲剧，在当时产生很大影响。比亚兹莱的插图运用夸张流利的线条刻画修长的主人公，利用黑白色块分割画面，极富装饰性。

二 德国艺术工业联盟

19 世纪末期，欧洲出现了新的艺术运动，包括法国的新艺术、德国的青年风格、英国的现代风格和奥地利的分离风格。德国艺术工业联盟的成立与反对这些艺术流派有关。20 世纪初，泽姆佩尔对同样也重视物品纯粹目的的德国应用艺术运动有强烈的影响。

（一）泽姆佩尔

德国著名建筑家、建筑和工业艺术理论家泽姆佩尔生于汉堡一个商人家庭，毕业于哥廷根大学，在大学里学习法律和数学。1825 年起在慕尼黑学习建筑。1830—1833 年赴法国、希腊和意大利旅行，研究建筑和艺术。1837—1841 年设计和建造了德累斯顿歌剧院。1846 年开始设计德累斯顿画廊。1849 年他参与的德国革命失败后，起先侨居法国，后来移居英国。

在伦敦第一届世界工业博览会的筹备工作中，他除了提出博览会的总概念外，还设计了加拿大、埃及、瑞典和丹麦的展厅。他在《科学、工业和艺术》一书中阐述了工业生产领域中艺术

创作的衰落，主张通过改革艺术、研究和普及器物世界的美来改变现状。这些观点虽然明显带有乌托邦色彩，却提出了技术进步和器物世界艺术创作发展之间的相互关系问题。科学技术进步为艺术实践提供

▼ 泽姆佩尔

了美学尚未掌握的材料及其加工方法。泽姆佩尔专门研究了科技进步成果和这些成果的审美利用之间的中间环节。他认为，这种中间环节就是形式，它形成了物质文化领域中艺术活动的特征。器物形式既取决于其材料，也取决于体现原初构思的手段，以及影响某些形式形成的生产因素。

1852 年，泽姆佩尔被聘为英国南肯辛顿博物馆（现今伦敦维多利亚和阿尔伯特博物馆）艺术设计（工业设计）学校金工技术教研室教授。他关于实用艺术品和手工艺品展览的原则，成为其他许多博物馆展览设计的基础。而附设艺术设计学校的南肯辛顿博物馆成为欧洲一些国家创办类似机构的样板。1854 年泽姆佩尔在伦敦所做的关于实用艺术和建筑理论问题的一系列演讲，吸引了许多专家的注意。

1860—1863 年，泽姆佩尔出版了两卷本的总结性理论著作《技术艺术和结构艺术的风格，或实践美学》。这部著作研究了艺术中造型的历史规律，阐述了形式对功能、材料和制造工艺的依赖。泽姆佩尔的实践美学是 19 世纪中期欧洲文化的一部分，带有明显的实证主义色彩。他的书名一分为二，什么是他所说的技术艺术和结构艺术呢？其实是相对于"高级"艺术而言的，技术艺术指装饰、工具、织造、陶器、日用品等"艺术工业"，结构艺术指建筑。

从书名看，泽姆佩尔似乎只研究技术艺术和结构艺术的风格形式，实际上他试图建立艺术形式的一般理论。在他看来，可以按照生物物种的发展来考察艺术形式的进化。虽然风格形式多种多样，然而它们的原生类型只有少数几种。正是由这些不多的原生类型产生了并继续产生着无限多样的变体。这些变体通过原初形式的发展或者混合而形成。泽姆佩尔划分出这些原初形式，阐明它们随后的发展。他不是通过抽象的思辨，而是通过对艺术作品，首先是手工艺和艺术工业产品的深入的实证分析来完成这项任务。所以，他书名的另一半叫"实践美学"。

泽姆佩尔的理论使他在欧洲许多国家中获得广泛的知名度。他是瑞士新建筑学派的首领，对维也纳艺术史学派也产生了重要影响。仿效伦敦南肯辛顿博物馆，他在维也纳创办了实用艺术和工业博物馆。他的理论成为19世纪中期欧洲创立新建筑语言最有效的工具之一，这种语言的特征就是强调建筑基本结构符合社会任务的功能。泽姆佩尔的追随者，如维也纳实用艺术和工业博物馆馆长法尔克（J. Falke），进一步发展了他的观点。法尔克在《实用艺术美学》（1883）一书中研究了实用艺术，即艺术工业。他认为，艺术工业品多种多样，但是有一个共同的特征：它们既是功利的，又是审美的；它们有功能、目的，同时也有装饰。它们的价值及其与高级艺术的区别，就在功能和装饰的相互联系中。法尔克把他的美学称作实践美学或生活美学。

泽姆佩尔的理论有明显的不足之处，例如，在他那里，艺术形式只在数量上起变化，而质量结构永远不变。他以自然科学史学家的眼光看待艺术的发展，把艺术的发展机械地理解为对目的、材料和技术的适应。尽管如此，泽姆佩尔是19世纪中期最早研究美学和技术的联系问题的学者之一，他的理论著作成为理性主义设计概念的基础，在19世纪末到20世纪初德国、英国和欧洲其他国家工业文化的发展中起了重要作用。他关于目的、材料和技术相统一，以及形式和功能相吻合的观点，为功能主义流派所推崇并加以利用，从而促进了机器生产条件下现代艺术设计的发展。

（二）德国艺术工业联盟

德国艺术工业联盟成立于 1907 年，我们在上面讲到，它的成立和反对青年风格等艺术流派有关。德国的青年风格与奥地利分离派的观点一致。奥地利分离派于 1897 年诞生于维也纳，其成员主要是激进的青年画家、雕塑家和建筑家，他们反对艺术中的经院派。德国青年风格源于希尔特（G. Hilt）于 1896 年 1 月 1 日在慕尼黑创办的《青年》杂志。该杂志声称"摆脱任何狭隘的观念，研究艺术问题和生活问题"。杂志封面饰以奇异的波形线条和花鸟图案，图案中间一些半裸的美女头发松散、姿态娇纵。杂志迅速普及，印数很多，它的波形装饰字体成为新风格的特征。

在青年风格和分离派的影响下，德国和奥地利建造的大量城市别墅、照相馆、咖啡馆、火车站、疗养区中各种用途的建筑等都装饰了奇异的自然图案。这派艺术家制作的家具中，腿和靠背的线条明显弯曲，吊灯和台灯的金属部分和灯罩使人想起植物的图案。他们十分注重原材料的美及其加工的高超工艺，直接模仿自然界——大地、水、风、飞禽、走兽、植物的那些结构原则和形式原则。产品的各种结构实际上不重复，新的品种层出不穷。

在批评装饰和否定青年风格、分离派观点的背景中，为了讨论技术产品形式的审美本质和标准化对艺术发展的影响，德国一些建筑家、艺术家和企业家把艺术兴趣和研究对象相近的人联合起来，这种想法得到德国官方机构的支持，于是，德国艺术工业联盟成立了。德国艺术工业联盟的早期领导者中已经没有人能够想起，究竟是谁建议采用这个名称的，它仿佛自然而然地产生，并立即为大家所接受。"德国艺术工业联盟"的德语为 Deutscher Werkbund，字面意义是"德国制造联盟"，有的《德汉词典》把它翻译成"（1907 年建立的）德国工厂联合会"[①]。我们之所以采用"德国艺术工业联盟"的译法，是因为它确切地说明了这种组

① 《德汉词典》，上海译文出版社 1987 年版，第 1410 页。

织的含义：这不是企业家解决艺术问题的联盟，也不是为了完成工业任务的艺术家的联盟，而是艺术和工业、艺术家和企业家的联盟。联盟的根本目的是追求产品的质量以及最好地体现这种质量的形式。

德国艺术工业联盟受到罗斯金和莫里斯的影响，它的早期领导者之一凡·德·韦尔德说："拉斯金和莫里斯的著作及其影响，无疑是使我们的思想发育壮大，唤起我们进行种种活动，以及在装饰艺术中引起全盘更新的种籽。"[1]凡·德·韦尔德在莫里斯的影响下，放弃了绘画，献身于实用美术，设计墙纸、锦缎、家具和书籍装帧。德国艺术工业联盟的章程指出："艺术工业联盟的目的是通过艺术、工业和手工艺的共同努力，提高工业产品的质量，并且宣传和全面地研究这个问题。艺术家、企业家、生产问题专家以及'候补会员'可以成为联盟的会员，整个团体和机构可以被接受为'候补会员'。"[2]德国艺术工业联盟的宣言阐述了新的原则："尽管在其他工业生产部门中由于总的技术进步质量得到提高（例如，在机器制造、船舶制造和电子技术中），然而在艺术工业中艺术评价因素和纯技术因素结合在一起；艺术评价因素应该从产品最大的有效性和经济性的观点加以识别。而这要求消费者具有趣味的高度规范性，以及高度的文化修养。为了使德国生产的产品达到高质量，必须有优秀的艺术知识分子和技术知识分子的相互合作。德国艺术工业联盟把旨在提高工业产品质量的这种联盟视为自己的最高目的，并把这种目的看作德国文化的工具。"[3]

[1] 〔英〕尼古拉斯·佩夫斯纳：《现代设计的先驱者——从威廉·莫里斯到格罗皮乌斯》，王申祐译，第9页。引文中的"拉斯金"即罗斯金。

[2] 转引自阿罗诺夫：《外国艺术设计的理论概念》，莫斯科1992年版，第40—41页。

[3] 《德国艺术工业联盟50年》，转引自阿罗诺夫：《外国艺术设计的理论概念》，第40页。

艺术工业联盟之所以首先在德国产生，有其特殊的原因。当时德国产生了世界上第一批大型垄断组织。在这些垄断组织中，迅速形成了艺术家和企业家的牢固联盟，展示了艺术任务和生产任务新型的相互关系。例如，著名建筑家和艺术设计师贝伦斯（P. Behrens）成为德国通用电气公司的经理之一，负责该公司生产活动中的艺术问题。他同许多企业家、商人和艺术家建立了密切的联系，把他们的兴趣纳入共同的轨道。他试图找到大家都能接受的解决艺术问题的原则。这不仅影响到物质文化的审美理论和工业产品的形式理论，而且也对纯美学问题的解决发生了作用。19世纪末期，德国创办了大量的专门杂志，如《室内装饰》（1890）、《潘神》（1895）、《装饰艺术》（1897）、《德国艺术和装饰》（1897）、《艺术和手工艺》（1898）等。它们对各种艺术活动，包括对物质环境的审美改造进行综合研究，为艺术设计作为新型职业的诞生准备了理论前提。而艺术工业联盟正是艺术设计的一种组织机构。

由于许多著名的企业家加入了艺术工业联盟，所以这个组织影响极大。它吸引了大批有才能的艺术家从事工业工作。联盟成立的第二年，即1908年，拥有会员489人，1912年后会员为970人，第一次世界大战前夕会员为1870人，20世纪30年代初会员超过3000人。艺术工业联盟创办了许多展览会和设计竞赛，出版了大量著作，积极宣传德国工业成就。1910年它参加了布鲁塞尔世界博览会，向世界表明德国工业界和艺术界不满意技术生产领域中造型的自发发展过程，而要用人为的努力极大地推进这种发展。在1911年的国际艺术和建筑博览会上，艺术工业联盟展出的产品，其形式是考虑到现代工业生产逻辑后自觉地制作出来的。迄至第一次世界大战前夕，德国的实用艺术家们已经不能不顾及艺术工业联盟的力量。如果说在20世纪20年代初期风格领域内的大部分探索仍然取决于青春风格的影响，那么，现在其地位已经由机器制作的、标准化的形式所替代。德国许多建筑家和艺术家拥护艺术工业联盟的纲领，承认现代工业生产是

艺术创作的基础。

在德国艺术工业联盟内部曾经发生过激烈的争论，争论围绕科隆展览会展开。第一次世界大战前夕，德国艺术工业联盟在科隆举办的展览会（1914）获得巨大成功。这次展览会在一片很大的空地上建造了一座城，城里设专门的展览馆，展示了新风格的工业建筑和民用建筑，有剧院以及农村建筑、商店、办公室等。德国许多工业公司和建筑公司在这里展示了自己的产品。展馆由当时欧洲一些最著名的建筑家分别设计，穆特齐乌斯（H. Muthesius）也设计了其中一个。在德国艺术工业联盟为这个展馆召开的讨论会上，穆特齐乌斯做了纲领性的发言，其主要观点是：德国生产的产品必须标准化。产品应该有序化，可以分成若干基本的类型，每种类型应该保持特色和吸引力。只有走产品标准化的道路，才可能发展强有力的民族趣味，使德国产品具有明确的风格，从而提高产品在国际市场上的竞争力。穆特齐乌斯的观点遭到许多人的反对。凡·德·韦尔德就是其中突出的一个。

在《我的生活史》中，凡·德·韦尔德叙述了这场争论。与穆特齐乌斯强调产品的标准化不同，凡·德·韦尔德强调艺术家的创作个性。他认为，每个艺术家都是热情的个体，是自由的、独立的创作者，本能地反感别人把自己的创作塞进陈腐的形式中。当然，艺术家承认，流派比他个人的意志强大，流派促使他响应时代的召唤。然而，流派是多种多样的。想要赋予丰富的创作激情以终极形式，意味着扼杀这种激情。德国艺术工业联盟应该追求最充分的多样性，而不应该在国外对德国人的成就感兴趣时，对艺术家的创作设置类型化的障碍。这场争论彰显了当时流行的两种风潮：一方面是工业产品的标准化和规格化；另一方面则是艺术家个性的发挥。"这两个重要的方向，基本上已经标明了20世纪的造型工作。"[①]

尽管科隆展览会引起了争论，然而它表明了艺术和科学对工

① 〔德〕B. E. 布尔德克：《工业设计》，胡佑宗译，第20页。

业的影响，并且艺术的影响不比科学小。德国艺术工业联盟获得政府的支持，开辟了向人民大众进行审美教育的途径，吸引了社会各阶层对艺术设计的关注。第一次世界大战后，德国艺术设计进入了一个新的发展阶段，其标志是包豪斯的诞生。这是由德国发生的社会变革所引起的。包豪斯不同于比较松散的德国艺术工业联盟，它具有明确的任务，那就是培养新型艺术家——艺术设计师，并制定了解决物质文化审美问题的新原则。

德国艺术工业联盟公开追求商业目的，它的活动提高了工业产品的质量，增强了德国工业产品在世界市场上的竞争力。这种情况使得其他欧洲国家的企业主更加注意产品的外观。仿效德国艺术工业联盟的组织方式，奥地利、瑞士和英国都成立了类似的组织。

三　英法早期的艺术设计

在英国早期艺术设计的发展中，艺术设计和工业协会、工业艺术家协会这两个组织起了很大的作用。1925 年在巴黎举办了"装饰艺术与现代工业"国际博览会，法国的艺术设计开始受到世人的重视。

（一）英国早期的艺术设计

威廉·莫里斯的思想曾经导致德国包豪斯的产生，然而，20世纪英国艺术设计的发展却不是对莫里斯思想的自然承续。仿效德国艺术工业联盟，英国于 1915 年成立了艺术设计和工业协会（Design and Industries Association，DIA）。它的成员有艺术设计师、工业家和商人，工作包括举办展览、争取订货、制定艺术设计工作评价标准等。它编辑、出版有影响的报刊——这些报刊详细研究了英国艺术设计实践，组织讨论艺术设计和建筑的著作。

英国艺术设计和工业协会在 1935 年阐述了它的纲领："艺术

设计和工业协会旨在改善我们周围生活中一切物品的制作。现在这些物品是用工业方式制造出来的，以满足大批量的同类型消费。按照这些物品的外形来判断，许多人承认它们不能令人满意，在国内也可以观察到趣味的衰落。不过，形式的丑陋不是机器生产的直接结果。我们看到在最典型的工业产品中表现出新型的美，应该摆脱过去的手工艺传统来理解这种美的意义。这种美的意义表现了物品的功利性、材料的正确选择、制作的精确性和经济性的要求。新规则已经在制定中。因此，艺术设计和工业协会的主要原则和主要关注是'符合功能'的箴言。"[1]英国艺术设计和工业协会还认为，在艺术设计中必须科学地理解造型规律。物品的最终形象由艺术家决定，因此，艺术家在工业管理系统中应该占有重要的地位。由此产生了英国工业设计的第二个目的：确定艺术家在工业中的权利，促进艺术家的创作。

英国工业艺术家协会（Society of Industrial Artists，SIA）成立于1930年。它成立之初，艺术设计和工业协会已有200多名活跃的成员。英国工业艺术家协会按照另一种方式组成，是由若干艺术经理和所选举的委员会领导的团体。它的作用在于协调与客户和其他创作团体的关系，这些创作团体有：英国皇家艺术协会、广告艺术家协会、国际艺术家协会、建筑家协会。它的成员，1936年约250人，1946年约400人，1951年约700人。它没有自己的杂志，在各种专门的和一般的艺术刊物上发表文章，阐述自己的立场。它与艺术设计和工业协会常常或明或暗地展开竞争。

德国包豪斯关闭后，它第一阶段的领导人格罗皮乌斯、莫霍利-纳吉（Moholy-Nagy）和布鲁耶于1934年来到英国，受到英国艺术设计界的热烈欢迎。1931年，英国一些年轻的建筑家和艺术家，如杰克·普里查德（Jack Pritchard）、威尔斯·科茨

[1]　Michael Farr，*Design in British industry: A Mid-Century Survey*，Cambridge University Press，1955，p.418.

（Wells Coates），曾经访问包豪斯。他们在那里感受到了全新的创作氛围。回国后，他们确信有必要把德国功能主义原则移植到英国。格罗皮乌斯特别令他们感兴趣。1934 年，普里查德直接帮助格罗皮乌斯移居英国，并翻译了格罗皮乌斯的著作，发表了若干篇论述德国功能主义的论文。

英国艺术设计界对格罗皮乌斯抱有很高的期望，格罗皮乌斯也对英国充满了真诚的献身精神。他在英国工作了三年，曾在一些艺术学校中任教，参加了建筑展览的讨论会，为英国公司设计家具，出版了著作《新建筑和包豪斯》（伦敦 1935 年版）。然而，格罗皮乌斯未能把德国功能主义和英国艺术传统结合起来，未能对英国艺术设计的发展做出很大贡献。在一片失望中，格罗皮乌斯于 1937 年和莫霍利 – 纳吉、布鲁耶一起去了艺术设计方兴未艾的美国。

格罗皮乌斯离开英国后，英国著名美学家赫伯特·里德（Herbert Reed）在《泰晤士报》上撰文道：“格罗皮乌斯教授在我国逗留了整整三年，许多人希望他借助自己这些年来显示的非凡才能，帮助他们开创事业。然而我们的希望落空了。”究其原因，是由于当时英国已经丧失了包豪斯特有的、对生活进行社会变革和艺术变革的热情。像其他资本主义国家一样，在 20 世纪 20 年代末到 30 年代初，英国也受到世界经济危机的打击。在这种情况下，企业对艺术设计界的要求是：提高产品的竞争力，制止生产滑坡，寻求和市场的联系。格罗皮乌斯在英国的遭遇，再一次说明了不同文化相互交流的一个重要原则：吸收外来文化必须有合适的条件和土壤。

英国 20 世纪上半叶最重要的艺术设计理论家是赫伯特·里德，他在这方面的代表作为《艺术和工业》（伦敦 1934 年版）。这部著作对英国艺术设计界当时最关心的艺术和工业的关系问题做出了总结。此前，英国贸易部成立了艺术和工业委员会，自上而下地推行艺术设计的革新。委员会出版了详尽的《艺术和工业问题》报告。该报告考察了英国从 18 世纪和 19 世纪之交工业革

命开始的造物传统，指出必须重新看待莫里斯的遗产及 19 世纪末期的争取艺术和手工艺联系的运动。报告中认为，现在最重要的不是简单地返回到手工艺，而是促使造物活动适应变化了的生产条件。因此，工业需要的不是平庸的装饰家，而是一流的艺术家。艺术和工业委员会的工作引起美学界和艺术理论界对艺术设计的兴趣。里德的《艺术和工业》一书就是这种兴趣的直接结果。

20 世纪上半叶英国的艺术设计实践主要集中在三个方面：（1）日用品设计，如剃须刀、收音机、煤气灶、电熨斗等，这类设计注意功能和形式的统一；（2）机器设计，如机车、汽车、发动机、缝纫机、印刷机（双层公共汽车和电车成为当时英国城市奇特的风景线），这类设计注意产品形象和补充功能、机动功能的相互作用；（3）利用新材料、新的花纹循环和颜色递变的工业装饰艺术，这些新材料和新手法以后用于瓷器、纺织和家具生产中。英国艺术设计和工业协会、工业艺术家协会、贸易部艺术和工业委员会为了推广艺术设计，经常在国内外举办展览会，召开学术会议，组织广播讲座。例如，艺术设计和工业协会 1939 年在 BBC 电台组织了系列讲座，题目有"住房和家具""印刷字母""照明""街道""生活环境""厨房"等等。

（二）法国早期的艺术设计

法国 20 世纪前期艺术设计最重要的代表是柯布西耶，而美学家苏里奥（P. Souriau）则是一位重要的艺术设计理论家。柯布西耶是现代主义建筑和艺术设计的主要代表人物。现代主义运动在 19 世纪 90 年代高涨起来，在 20 世纪初期，特别是 20 年代，影响力最大、最引人注目。

柯布西耶出生于瑞士一个钟表雕刻工家庭，在法国接受过艺术教育。为了丰富专业知识，他曾在维也纳、里昂、巴黎等著名建筑师的工作室工作。1910—1911 年在柏林贝伦斯工作室的工作对他产生了重要影响。他把现代技术成就同形式和造型结合起来，在住宅和公共设施中展示了现代设计的各种可能性。他

自 1917 年起定居巴黎。1918 年他和法国画家奥尚方（A. Ozenfant）一起开创了纯粹主义理论，试图把经济和机器时代的规则引入绘画，简洁地勾画日常生活用品

▼ 柯布西耶

（多为家庭用具）的线条轮廓。柯布西耶后来在《立体主义以后》（1918）和《现代绘画》（1925）等著作中阐述了纯粹主义理论。20 世纪 20—40 年代，他积极从事绘画创作。

　　柯布西耶的设计概念基本上于 20 世纪 20 年代初形成。他认为，人栖居的现代环境包括城市建设、建筑和产品世界。他在 1920—1925 年创办了《新精神》杂志。他在刊于这份杂志的一系列论文及其著作《走向新建筑》（1923）、《城市建设》（1925）中论述了自己的设计概念。他自感自己的嘴脸酷似乌鸦，而他一生确实一直是一位激烈的辩论家。

　　"房屋是居住的机器"是柯布西耶在《走向新建筑》中的名言。原话是这样说的："一座房屋就是一部用来居住的机器。洗浴、阳光、热水、冷水、温暖都能随心所欲，食物的保存、卫生设施、优美的环境都协调合理。一张靠背椅就是一部用来坐的机器，如此等等。"[①]怎样理解这段话呢？柯布西耶对依赖表面效果和装饰的传统建筑十分不满。他批评罗斯金在《威尼斯之石》（1853）中对哥特式教堂的赞美。他认为哥特式建筑只会引发多愁善感，就像女人头上装饰了一根羽毛，有时看起来很漂亮，虽然并非总是如此。他主张新的建筑应该采用钢铁和钢筋混凝土等现代的标准材料，以工程师的美学和几何形体如圆柱体、圆锥体、球体等为基础，在

① 转引自〔澳〕约翰·多克：《后现代主义与大众文化》，吴松江、张天飞译，辽宁教育出版社 2001 年版，第 3 页。

工厂里制造房屋，就像制造汽车、飞机、大炮、机车一样。他赞扬美国的粮仓、电梯和摩天大楼，因为它们展现了几何图形的美和辉煌。这表明了柯布西耶的环境设计原则就是在建筑中揭示其效用，反映其基本功能。所谓走向新建筑，就是否定传统的装饰，认为最能代表未来的是机器美学和机械的美。

在《城市建设》中，柯布西耶描绘了理想城市的图景。摩天大楼创造了垂直的城市，直指苍穹，阳光灿烂，空气充足。高楼巨大的几何图形立面全部用玻璃建造，像水晶一样清澈透明。楼群的底部建造公园，使整个城市连成一个巨大的花园。柯布西耶把工业化时代的住宅理解为现代城市总结构的基本单元。他为1925年巴黎世博会设计的"新精神"展馆，就是这种基本单元同等规模的模型：每一套公寓是一个立方体，660套公寓可以建在一起，形成一种社区。

柯布西耶的创作重新思考了结构功能因素在艺术形象设计创造中的作用，在许多方面决定了20世纪建筑和艺术设计的风格。他认为"现代装饰艺术没有装饰"，把重点转移到纯粹比例和简单几何图形的和谐上，制定了以人体比例为基础的各种尺寸和谐的系统，并在著作《人的三种规定》（1945）中对此做了论证。他把自己解决现代工业环境和谐化问题的方法作为建筑和工业设计的基础。他的作品还包括大量的室内装潢、家具和轿车设计。他的艺术设计方法迄今仍有现实意义。

20世纪初期，法国美学流派纷呈，不像德国和意大利那样有一个占统治地位的流派。苏里奥是实证主义美学的代表，他力图把目的分析同人的创造活动、艺术的合目的性和功能结合起来。他反对康德及其继承者把美和效用对立起来的观点（康德认为纯粹的美不涉及利害计较），在《理性美》一书中写道：美是形式和目的相吻合的结果，因此，美符合对象的"理性结构形式"，而这种形式的规律应该是美学研究的基本问题。"在工业产品、机器和日用家具中，可以发现对象的形式和它的效用严格而完善地吻合的例证。"苏里奥宣称，机车、电动车和航空器体

现了人的天才。唯美主义者对这些高大厚重的产品是如此鄙夷，仿佛它们只表现了粗俗的力量，实际上，它们体现了深刻的思想、智慧和合目的性。总之，我们把这一切称作真正的艺术，就像我们谈论大师们的油画和雕塑一样。在这里，苏里奥也犯了很多艺术设计理论家通常容易犯的把艺术泛化的毛病。不过，值得重视的是，他把自然中和艺术中的合目的性看作美的必要条件，证实美和效用之间没有原生的矛盾。他把效用解释为方法论上正确地、最经济和最合适地达到目的，承认美的合目的性不仅存在于自然、建筑和实用装饰艺术中，而且存在于批量生产的工业产品中。

苏里奥倡导理性主义美学，论证理性美。所谓论证理性美，就是寻求客观的甚至国际上通行的美的技术形式。他还把理性主义原则运用到艺术创作和趣味问题上，反对印象派观点，强调趣味判断中感情和理智的共同作用。在法国的艺术设计实践中，理性主义原则起了主要作用。例如，巴黎电话局、巴黎电力公司大厦、马恩河畔的厂房、军事设施和军械制造厂就体现了理性主义原则，这些建筑被认为是理性的法国精神的表现。而这种精神是和法国文化传统比如笛卡儿主义联系在一起的。这再次证明，一个国家的艺术设计与该国的哲学、美学、伦理学、艺术创作、技术、人类学等领域的理论有着千丝万缕的联系。

总之，苏里奥的理论和泽姆佩尔相接近，这种理论产生于当时技术的飞速发展。他关于美由功能决定的观点使他的名字和功能主义联在一起，给功能主义奠基者凡·德·韦尔德留下深刻印象，并对柯布西耶、法国功能主义建筑家吕萨（A. Lurcat）、画家莱歇产生了重要影响。

站在巴黎香榭丽舍大街上，凝视穿梭往来的车轮，柯布西耶被充满激情的狂热所征服。他痴迷于新城市以力量、速度、统一、完整为基础的美。然而，他认为只有在清除装饰艺术以后，新城市才会以自己的特征出现。和包豪斯一起，柯布西耶的建筑样式显示出强大的生命力，改造和重塑了国际大都市的形象，使

建筑和艺术设计的国际风格流行于世界各地。

思考题

1. 谈谈你对英国艺术与手工艺运动的理解。
2. 德国艺术工业联盟在艺术设计史上有什么作用？

阅读书目

1. 〔英〕尼古拉斯·佩夫斯纳：《现代设计的先驱者——从威廉·莫里斯到格罗皮乌斯》，王申祜译，中国建筑工业出版社 1987 年版。
2. 王受之：《世界现代设计史》，中国青年出版社 2015 年版。

现代派艺术对现代艺术设计的影响

从工业革命开始，机器作为一种新的物质工具，逐渐进入人类的生产领域。到19世纪，机器在西方成为一种主导性的生产工具，展示了巨大的能力和影响。机器生产以产量大和产品价格低廉的优点得到人们的认同。但是在工业生产初期，相对传统手工制品而言，机器制造的产品显得十分简陋和粗糙，只能满足消费者对产品基本功能的要求，而无法满足他们的审美需要。为了扭转机器产品带来的审美品位低下的状况，19世纪中后期，欧洲相继出现了艺术与手工艺运动和新艺术运动。在这

两场运动中，艺术家们主张遵循传统手工艺的做法，通过手工"修饰"，赋予产品以美的外表。虽然在对待机器生产方式的问题上，新艺术运动的观点更为包容，不像英国艺术与手工艺运动那样持反对意见，但是，它同艺术与手工艺运动的命运一样，也被工业社会抛弃了。根本原因在于，复兴手工艺运动是以落后的手工艺时代的生产关系，来抵制先进的工业生产力带来的革新。这在艺术家们的实践活动中，就暴露出这样一个瓶颈——传统的审美观与机器生产相抵触。

一　基于机器文化的现代派艺术

在近代，机器给人类带来了空前丰富的物质文明，影响人类生活的方方面面，形成了一种特殊的文化——机器文化。机器文化的核心是对机器的崇拜，机器被看作不是神的神。人们对机器顶礼膜拜，推崇至极。在机器文化中，一切像机器那样准确、精细、有序、有效的工作特征都被冠以"机器"的美称。1748 年，法国医生兼哲学家拉·梅特里（La Mettrie）匿名出版了《人是机器》一书，书中充满了对人体生理机能精细程度的赞美。亚当·斯密认为经济行为是一种类似于机器的体系。美国总统杰斐逊（T. Jefferson）把政府称为"机器式政府"。瑞士裔美籍地理学家盖约特（A. H. Guyot）说："地球真是一部奇特的机器，它的所有部件共同协调地工作着。"[①] 这些言语当然都是借机器之名，希望或赞叹事物能够具备机器的品质。虽然我们如今不那么热衷于称赞机器，但是在我们通常的话语中，如"战争机器""宣传机器""赚钱机器"等说法，仍然可见机器的影响力。

[①]　转引自林德宏：《人与机器——高科技的本质与人文精神的复兴》，江苏教育出版社 1999 年版，第 68 页。

艺术与手工艺运动和新艺术运动蓬勃发展的时期，正是西方工业化发展迅猛的时期。目睹如此兴旺强大的工业科技的发展，原先对机器生产抱抵制态度的许多艺术家都开始重新审视机器，并思考这一问题：我们固然不能无视和放弃机器生产所带来的巨大的物质进步，但是，如何处理先进的生产力和审美之间的关系呢？针对这一问题，凡·德·韦尔德主张将艺术与工业生产相结合。可是，他所指的艺术是传统的具象艺术。具象艺术是以二维平面表现出三维空间视觉。在具象艺术作品中，事物展现出逼真的形象和正确的透视。因此，韦尔德在实施艺术和技术结合的时候，只是以具体的自然形象来塑造产品。他并不认为机器时代会诞生出属于自身的艺术。与之相反，美国著名设计师弗兰克·赖特提出了合时宜的倡议。1903 年，赖特以"机器时代的艺术和手工艺"为题做了一个报告。在报告中，赖特呼吁掌握机器的艺术潜能，以提高人的生活质量。这种挖掘机器的艺术潜力的观点立刻得到人们的认同，人们希望能享受机械所带来的精神愉悦。

如何"掌握机器的艺术潜能"呢？西方现代派艺术担负起这一时代责任。受到近代科学的影响和启发，19 世纪 80 年代诞生的现代派艺术在反对传统艺术的基础上，形成了新的美学和艺术表现形式。现代派艺术家以理性主义的深思熟虑的眼光重新认识世界。在艺术创作中，他们追求对世界本源的探索，将画笔深入事物的结构，而非停留于事物的表象。虽然他们对自己的作品有着各种各样的阐释，但是他们的作品很明显地表现出一种类似于数学的结构和秩序。正是由于这一原因，现代派的艺术形式才能与工业生产相结合，工业时代的审美难题才能解决，具有现代意义的艺术设计才能诞生。

（一）塞尚对艺术的反思

提及现代派艺术，我国美术界在西学东渐的进程中曾展开一次著名的辩论。1929 年，民国教育部举办了第一届全国美术展览会，在此期间，徐悲鸿和徐志摩展开了一场友好、直率而又针

锋相对的论争，论争的焦点集中在如何看待西方现代派绘画上。在这次美展中，时任中央大学艺术系主任的徐悲鸿拒绝参展，并和支持现代派的诗人徐志摩展开论战。他在《美展汇刊》第 5 期发表了一篇题为《惑——致徐志摩公开信》的文章，开头便直截了当地对现代派艺术家进行批评。他在文中肯定了一批法国写实主义画家，如普鲁东、安格尔、柯罗、米勒、杜米埃、德加等，却以"庸""俗""浮""劣"等字眼分别否定了马奈、雷诺阿、塞尚、马蒂斯，甚至把马蒂斯丑化地翻译成"马踢死"。在同一期《美展汇刊》上，徐志摩发表了《我也惑——致徐悲鸿先生书》一文。徐志摩在这篇长文中，指出徐悲鸿对塞尚和马蒂斯的谩骂过于刻薄。徐志摩追述了塞尚进行艺术探索的艰苦历程，然后辩解道："塞尚在现代的画术上，正如罗丹在塑术上的影响，早已是不可磨灭，不容否认的事实，他个人艺术的评价亦已然渐次的确定——却不料，万不料在这年上，在中国，尤其是你的见解，悲鸿，还发见到一八九五年以前巴黎市上的回声！我如何能不诧异？如何能不惑！"[1]

围绕着现代派的这场论战，实际上是不同艺术观的冲突：徐悲鸿坚持写实主义，主张吸收古典写实方法，坚决抵制和反对现代派；而徐志摩在欧洲留学时，曾耳闻目睹了潮起潮落的西方现代派艺术的流变，深谙艺术史，能以历史主义的"同情之了解"看待现代派艺术家。在这场论战中，徐志摩对塞尚等现代派艺术家的评价和阐述是比较公允客观的。

我们现在都视塞尚为现代派艺术之父，主要原因在于他是艺术史上第一位摈弃了对事物外在形态的严格观照而进行抽象创作的艺术家。塞尚所处的时代是浪漫主义画家和写实主义画家唇枪舌剑的混乱时代。浪漫主义画家强调感觉，例如，一朵玫瑰花能使他们想起和生活千丝万缕的联系。而现实主义画家则坚持事物的物理形象，他们会说，玫瑰花由一个壶形萼管和五片倒卵形的

[1] 王震编：《徐悲鸿文集》，上海画报出版社 2005 年版，第 28 页。

盛开的花瓣组成。在塞尚看来，这两种观点都是不确切的，因为二者都省去了最重要的东西，即"事物本源"。

追求"事物本源"是对"本质主义"的认同。当塞尚不以感觉为艺术的路标，而倾向追求本源时，他就和近代科学观走得很近了，因为本质主义是近代科学发展的基础哲学观。谈及艺术时，尽管塞尚认为绘画能调和人和自然的关系（这还是传统的艺术观点），但是在他看来，这种调和还要求构图、设计和结构的逻辑来支持。遵循这一观点，塞尚在艺术创作中不迷恋实物对象的色彩和形式，只专注于探索实物存在的稳定性和结构性状态。他在不牺牲感受的基础上，以反思代替经验。"他在静物构图中有意识地变动线和块，按照预先构思的节奏安排画布，避免偶然，追求造型美……"[1]

塞尚提出用构图和结构的逻辑去反思事物，进行创作。这必然会使他的艺术走向抽象的道路。他在后期的绘画创作中，"根据自己的想法而停留在作出量感的一点上，进而逐渐变成分解题材所呈现的量感了。因此构成逐渐抽象起来，成为纯粹的精神创造，终于创造了几乎与外表没有直接关系的东西"[2]。晚年，塞尚在教导他的忘年交埃米尔·贝尔纳（Émile Bernard）如何把握事物时说："可以将自然作为球体和圆锥体处理……"[3]

（二）毕加索：发掘"机器的艺术潜能"的画家

塞尚开启了艺术研究和实践的新途径。但是，在现代派艺术的发展过程中，毕加索的影响力却超过了塞尚。像塞尚一样，毕加索并不认为可见的自然是唯一的和主要的画面素材的来源。

[1] 〔英〕弗兰西斯·弗兰契娜、查尔斯·哈里森：《现代艺术和现代主义》，张坚、王晓文译，上海人民美术出版社1988年版，第89页。

[2] 〔法〕约翰·利伏尔德：《塞尚传》，郑彭年译，上海人民美术出版社1997年版，第222页。

[3] 同上书，第216页。

虽然我们说塞尚的绘画重视构成（结构），甚至形象上出现"纯粹的精神创造"，但是塞尚还多少保留了实物的某些具象特征。而毕加索的立体主义艺术却完全颠覆了实物的具象性。很多人认为，毕加索是第一个把机械形式和法则应用到艺术创作中的艺术家。他的立体主义作品很明显地表现出一种类似于数学的秩序。

在艺术史上，毕加索是艺术由具象走向抽象的重要转折点。毕加索的艺术创作更多地热衷于对世界本质的探索，追求一种更基础的艺术元素。他认为，客观世界一切形象的基本元素都是简单的几何形。在艺术创作中，他把对象分解为几何形来表现。为了表现对象存在于空间和时间中，他从不同角度观察和描绘对象的各个部分，将它们叠加在一起，这同时也算表现了运动。这种运动感的表现手法对后来的未来主义产生了影响。

1907 年，毕加索画出了那幅具有里程碑意义的著名杰作——《亚威农少女》。这幅作品是他在艺术探索历程中的一次巨变。这位西班牙画家将着眼点放在形体上。他采用灵活多变且层层分解的、极具概括性的平面造型的手法，把形体的结构"随心所欲"地组合起来。这种作画方式完全是以理性控制感性表现。从这幅作品开始，毕加索确立了一种真正崭新的绘画语言。这种语言从事物的内部去认识和解析，而不再只从事物的视觉表象来描绘事物的形象。毕加索认为，这样画出来的东西，比眼睛熟悉的直观形象更真实，因为感觉和实在是有差距的。

1909—1911 年，毕加索的艺术创作处于"分析立体"时期。受机器形式和科技观念的影响，毕加索从机械装配中汲取了一系列表现方式。这一时期，毕加索进一步探讨绘画的基本元素，对于色彩、形式、结构都提出了具体的分析原则。毕加索笔下的物象，无论是静物、风景还是人物，都被彻底分解了，组成一种似乎由层层交叠的色块所形成的画面结构。虽然每幅画都有标题，但人们很难从中找到标题所指涉的物象。那些被分解了的形体与背景相互交融，使整个画面布满以各种垂直、倾斜及水平的线所交织而成的形态各异的块面。在这些复杂的块面结构中，

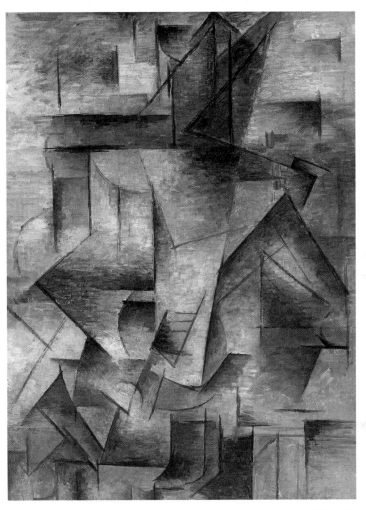

■ 毕加索:《吉他手》
(1910)

形象的轮廓慢慢隐约显现,可是片刻间便又消解在纷繁的块面中。色彩表现力的作用在这里已被降到最低程度,画上似乎仅有一些单调的黑、白、灰及棕色。实际上,毕加索所要表现的只是线与线、形与形所组成的结构,以及由这种结构所发射出的张力。

毕加索的作品《吉他手》就很形象地表现出这样的风格特征。当时的一位评论人弗雷德里克·凯斯勒(Frederick Kiesler)是这样评论这幅画的:"《吉他手》几乎是一个水平线和垂直线的结构,它更像是一座有着玻璃、钢筋和砖块的

现代建筑——毛刷的笔画像砖块一样小心地彼此摆放，以帮助画面的建立……"①

以毕加索为首的立体主义抛弃了传统的美学观和艺术观，开创了审美趣味的新时代。他们的艺术创作和成就广受社会的赞誉。当传统手工艺的自然主义表现形式无法应用在机器产品中时，以毕加索的艺术为先河的抽象表现形式成为能与机器生产相匹配的造型因素。因为源于机器生产背景的立体主义作品所用的抽象的、几何化的形式展现出一种类似于数学的结构和秩序，而这一点恰恰是艺术和技术在工业生产中能够结合的平台：明确的结构式的造型既便于产品在流水线上生产，又适应了新的审美观。在新的审美观和表现形式的参与下，艺术与工业生产相结合的障碍被扫除。立体主义从根本上改变了艺术与手工艺运动用自然主义的形式"装饰"产品的做法。

除了转变艺术形式，毕加索还开拓了非常规性材料在艺术中的使用，进一步增强了艺术界对工业社会的情感。1912年，毕加索破天荒地使用了拼贴的创作手法，开始了他的"综合立体主义时期"。这一时期的艺术特色主要是在艺术创作中打破传统艺术的媒介局限。毕加索在绘画中不仅用色彩，还加入其他"现成品"材料，比如旧报纸、海报残片、音乐曲谱、废公共汽车票等等，后来发展到利用各种生产材料，如木片、沙、金属等等。这种改变，是自从艺术产生以来的一次重大改革，是对艺术千年传统媒介的革命。在雕塑创作上，毕加索就用各种各样的材料和现成品，如刀、碗、碟等塑造他的艺术品。

毕加索领导的立体主义对以后的艺术派别的形成和发展产生了深远的影响。立体主义和机器之间的关系不但不像传统艺术和机器时代那样水火难容，反而变得亲密友好。毕加索还预言艺术和科学的结合将会有更多的作为，比如在使用基础材料以及对基

① Sheldon Cheney and Martha Candler Cheney, *Art And The Machine*, Acanthus Press, 1992, p.32.

础材料进行美的表达等方面。可以说毕加索是第一位将自己置身于机器文化中的艺术家，也是第一位发掘"机器的艺术潜能"的画家。

（三）莱歇：讴歌机器生活的画家

立体主义改变了艺术家在创作过程中和机器的对立关系。如果说毕加索是第一个把机械形式和法则应用到活生生的艺术创作中的艺术家，那么，和毕加索同龄的法国艺术家莱歇（F. Lèger）则在作品中直接描述和讴歌机器及机器时代的生活。

我们对莱歇的认识十分有限，但这并不能抹杀他在现代派艺术中的地位。西方艺术评论家克莱门特·格林伯格（Clement Greenberg）在介绍莱歇时说："他也没有力求以他的性格给我们留下深刻的印象……现在我们的理解更全面了。他在现代艺术博物馆的大型回顾展中清楚地表明，莱热（按，即莱歇）不但是当代风格的源泉，而且与马蒂斯、毕加索和蒙德里安等并驾齐驱，属于本世纪最伟大的画家。"[①]格林伯格称莱歇和毕加索、布拉克一样，是"使立体派独占鳌头的三位功臣艺术家之一"[②]。

那么，莱歇的艺术贡献在哪方面呢？ 1900 年以后，法国许多激进的艺术家率先满怀热情地接受了现代化的工业生产和生活方式。艺术界充满了"唯物"乐观主义情绪，艺术家们在工业发展的未来中看到了审美的可能性。"在所有的乐观主义者、唯物主义者和俯首称是者之中，没有一个人像莱热那样全心全意，或者像他那样聚精会神，他向我们道出他热衷于机器的形体，这一点我们也一目了然。"[③]

汲取了塞尚和毕加索艺术的营养，莱歇将他的目光凝聚于工

① 〔英〕弗兰西斯·弗兰契娜、查尔斯·哈里森：《现代艺术和现代主义》，张坚、王晓文译，第 171 页。

② 同上书，第 172 页。

③ 同上书，第 173 页。

业化的生活，同时将机器部件作为形式元素应用在画面上。在创作初期，莱歇画的是机器，歌颂的是机器生活。《城市》是莱歇的一幅著名作品。在这幅作品中，他运用雕塑式的手法，建立起两度画面的空间；然后运用综合立体主义的手法，产生了各种视幻觉的变化。画面中，柱子、机器、建筑物、上楼梯的机器人、印刷版的字母符号等诸要素，都为工业化社会和生活的"城市"增添了光彩。在艺术创作后期，莱歇"发现机器使劳动集体化；机器的约律创造了一个新的阶段；机器能够提供自由。他忽然把机器视为人类手中的工具，而不再是独立的物体。从那时起，他画每件东西不再是对现在这种机器工业世界的赞美，而成了对工业化最终必将导致的更为丰富多彩的人类世界的歌颂"[1]。这种对工业时代和人们生活的热爱是俄国构成主义艺术观的先兆。

莱歇是直接讴歌机器和工业生活的艺术家。他的以机器为核心的艺术观影响了 1918 年出现的立体主义变体——纯粹

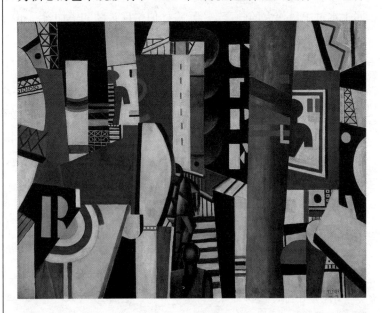

莱歇:《城市》
(1919)

① 〔英〕弗兰西斯·弗兰契娜、查尔斯·哈里森:《现代艺术和现代主义》，张坚、王晓文译，第 381 页。

主义。纯粹主义追求垂直—水平的结构，取消一切多余的装饰。在该派艺术家眼里，机器是"纯粹"的象征，他们学习机器的功能性特征，寻求艺术作品的功能性描绘。基于这样的观念，作为纯粹主义的领袖人物之一的柯布西耶后来提出"房屋是居住的机器"的著名理念。

（四）赞美机器的现代艺术流派

赞美机器的现代艺术流派主要有未来主义和构成主义。

1. 未来主义

除了艺术家个人表达对机器生活的热爱之外，还有一些著名的艺术团体和组织也加入"合唱"的行列。在所有的现代派艺术中，意大利的未来主义最明确地宣称拥护机器文化，是少有的热情赞美机器生产的艺术派别。

未来主义（Futurism）最初是由意大利诗人马里内蒂（F. T. Marinetti）一手炮制的。在 1909 年 2 月 20 日的《费加罗日报》上，马里内蒂以浮夸煽情的文辞推出了《未来主义宣言》，号召扫荡一切传统艺术，创建能与机器时代的生活节奏相合拍的全新艺术形式。未来主义狂热地相信工业文明能给人类带来积极的后果。他们热情讴歌现代科技的发展，赞美大工业产品固有的美。这种固有的美在他们的眼中，就是速度。未来主义艺术家们热衷于表现速度和产生速度的力，宣称以"机械形象"改造艺术。他们发表了大量宣言，对传统的审美价值发动了猛烈的攻击。在他们眼里，"现代"就是具有力量和动感特征的"机器工业"。他们的艺术风格是在画布上把由几何形体组成的物象做有节奏的反复、重叠和延续，以追求力度感和运动感。

未来主义的画风和立体主义有很深的渊源。"未来主义从其发端日起，便受到了立体主义的影响。未来主义的艺术家们利用立体主义分解物体的方法来表现运动的场面和运动的感觉。……他们热衷于用线和色彩描绘一系列重叠的形和连续的层次交错与组合，并用一系列的波浪线和直线表现光与声音，表现在迅疾的

运动中的物象。"①但是，未来主义也有独特的一面。"未来主义画家……跟立体主义者相反，不是让画家从各个角度去观察静止的对象，而是让画家在静止中观察高速运动着的对象。他们也表现人的感情，但却用物理量来衡量，如力、能、速度等等。他们所要表现的现代生活，是所谓心理和生理的空前的震动、视觉和听觉的反应、不同方向的力和运动等等的'动态的综合'。"②

居住在巴黎的未来主义艺术家吉诺·塞韦里尼（Gino Severini）是受立体主义影响较深的未来主义艺术家。在他的作品《塔巴林舞场有动态的象形文字》中，我们可以看出两种艺术风格的共同作用。该作品描绘了巴黎夜生活的欢快场景。整个构图由立体主义的小平面组成，通过改变这些平面的形状形成巨大而动荡的曲线，极具运动感。在舞场中有衣着漂亮的合唱队女郎、热情奔放的歌女、戴高顶帽的绅士、戴眼镜的顾客、招待员、食品、酒瓶、旗子等。这些都展现出一派狂欢的气氛和一种乐天精神。塞韦里尼的这件作品几乎涉及立体主义绘画的各种手法，但是它在节奏和运动的塑造上却展现出未来主义的特质。后来，塞韦里尼在与巴黎艺术界的亲密接触中，放弃未来主义主张的"动力"，开始依据功能和效率强调机械、精密与和谐的静态理想。他认为，创作一件艺术品的过程和构造一个机器的过程类似。这个观点对后来的艺术家，尤其是对苏俄的艺术家产生了影响。

相对莱歇那样以个人立场讴歌机器，未来主义以艺术团体的能量赞扬机器对艺术界更具有影响力。随着未来主义和立体主义影响的扩大，机器在艺术中的地位日趋上升。当现代派发展到构成主义时，艺术和机器之间画与被画的从属关系发生了转换，机

① 中央美术学院美术史系外国美术史教研室编著：《外国美术简史》，高等教育出版社1998年版，第318页。

② 〔俄〕金兹堡：《风格与时代》，陈志华译，陕西师范大学出版社2004年版，第231页。

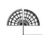

▮ 塞韦里尼:《塔
巴林舞场有动态
的象形文字》
(1912)

器不再是艺术表现的对象，而是艺术本身应该学习的对象了。

2. 构成主义

十月革命前后，受立体主义和未来主义的影响，苏俄诞生了至上主义和构成主义。在时间上，至上主义早于构成主义。至上主义是继法国和意大利之后，对世界抽象艺术又一深具影响的艺术派别。至上主义的创始人马列维奇（K. Malevich）在探讨了立体主义和未来主义的不同方向和方法之后，提出在艺术创作中不再表现主题和客体对象，只追求"感觉至上"。1913 年，马列维奇在白纸上用铅笔画了一幅《白底上的黑色方块》，这一简约新颖的作品使他成为现代绘画史上第一位创作纯粹几何图形作品的抽象画家。马列维奇说："在 1913 年，我竭尽全力要从物体的重担下把艺术解放出来，我在正方形里避难，并以此展览了一幅图画，我在白

底子上画了一个黑方块，仅此而已。"①

1915 年，马列维奇在圣彼得堡展出了 39 件类似于《白底上的黑色方块》这样无主题和无客体的作品。在画展中，他印发了一本小册子，阐释他的至上主义——在创造性的艺术中，感觉是至高无上的。他在《非客观的世界》一书里写道："对于至上主义者而言，客观世界的视觉形象本身是无意义的，有意义的东西是感觉……"② 马列维奇指出至上主义是一种新的思想形式，目的是摆脱一切的"表现""象征"和实际考虑而追求"绝对自由"，表现在绘画中就是无主题和无客体的纯形式。

鉴于至上主义反对主题和客体的艺术思想，它是不可能热衷于刻画机器这一客体的。但是，如果没有进入机器时代，至上主义也不可能出现，因为它所展现的几何图形和构成不可能从对自然事物的感觉中产生出来。

源于至上主义的构成主义却有自己的主张。由于构成主义艺术家大多是至上主义的门生，所以，在表现形式上，构成主义和至上主义没有明显的区别。可是，在艺术思想上，构成主义并不注重"感觉至上"。构成主义者具有非常强烈的社会责任感。他们热爱社会革命和工业生产，倡导"生产美术"，要求艺术和机器相结合，走艺术实用化的道路。1924 年，俄国构成主义设计师金兹堡在总结构成主义思想的著作《风格与时代》中，对机器大肆赞扬："机器，我们起初咒骂它并企图把它跟艺术隔绝，现在它能够教会我们去建立这个新生活"；"真正的艺术家将重新向机器学习把他的思想分解成个别因素的艺术，把它们根据不可冒犯的必要性原则结合在一起，并为它们找到一个密切的相适应的形式。代替偶然的、印象派的冲动"。③

① 〔美〕H. H. 阿纳森：《西方现代艺术史：绘画、雕塑、建筑》，邹德侬、巴竹师、刘珽译，天津人民美术出版社 1994 年版，第 218 页。
② 同上。
③ 〔俄〕金兹堡：《风格与时代》，陈志华译，第 77、83 页。

至于在机器和艺术美的关系上，金兹堡指出，不是机器和机器产品去适应艺术，而是"在机器的影响之下，在我们心中锻造出关于美和完美的概念"[①]。在构成主义者眼里，机器不再是被动的角色，而是主导艺术和审美走向的重要因素。至此，现代派艺术真正完成了艺术和机器产品之间的革命性关系，这对现代艺术设计的形成产生了重大影响。

二　现代派艺术对现代艺术设计的影响

基于工业文化的现代派艺术，在认识观和价值观方面都与机器（工业）生产保持一致。当机器产品需要艺术来提高审美趣味时，现代派艺术就取缔了艺术家以自然主义艺术形式"装饰"产品的传统做法，也抹去了传统手工艺在机器生产中的存在。现代派艺术的抽象化和几何化表现形式，很容易通过数学进行理性化、秩序化操作。它能够在产品进行流水线生产的同时，实现对产品的审美加工。

20世纪20年代，现代艺术设计运动在欧洲几个国家开始发展，其中俄国、荷兰和德国发展最为迅速，甚至可以这么说，是俄国的构成主义、荷兰的"风格派"以及德国的包豪斯共同孕育了现代艺术设计。在此三者中，前二者首先是以艺术运动闻名，随后对艺术设计产生影响，而包豪斯则汲取了前二者探索的优秀成果，直接开展现代艺术设计教育和实践活动。下面，我们通过对构成主义和"风格派"艺术思想和造型方面的探索，了解现代派艺术对现代艺术设计的影响。包豪斯则详见下一讲论述。

（一）俄国构成主义运动推动了艺术和机器生产的结合

20世纪20年代，俄国艺术界受到立体主义和未来主义的影

①　〔俄〕金兹堡：《风格与时代》，陈志华译，第83—84页。

响，出现了现代艺术的繁荣局面。

立体主义对俄国艺术界的影响主要应归功于青年艺术家弗拉基米尔·塔特林（Vladimir Tatlin）。1913 年，塔特林在巴黎会见了毕加索，并参观了毕加索的画室。毕加索当时正在用构成研究拼贴对雕塑有什么内在的含义。塔特林被构成深深迷住了。塔特林很快就认为，与其在平面的画布上画空间中的事物，不如干脆把艺术品做成立体的。回到俄国后，他沿袭毕加索的拼贴表现手法，用木片、纸板、铁丝、纺织品等等拼接艺术品。塔特林的探索为其日后创立构成主义打下了基础。

未来主义对俄国的影响则不像立体主义那样顺利。早在1910—1911 年，俄国就出现了未来主义的组织和出版物。但是，俄国的未来主义和意大利的不同。俄国的未来主义更多地反映革命前夕的社会矛盾。俄国未来主义者蔑视"上流社会"，否定资本主义以及"旧世界"的一切文化，乃是为了革新社会而革新艺术。所以基于艺术思想和观念的差异，他们中有些人不承认和意大利的关联。1914 年，他们甚至阻挠马里内蒂在莫斯科和圣彼得堡举办讲演。

由于俄国艺术在走向抽象的过程中同时受到立体主义和未来主义的影响，所以一些艺术家称自己的作品是"立体未来主义"。在立体未来主义的发展中，马列维奇和康定斯基这两位艺术家加速了该流派的抽象化进程。马列维奇开创的至上主义是俄国土生土长的现代艺术派别，后来取代了立体未来主义。塔特林、罗德琴科（A. M. Rodchenko）和李西斯基（E. Lissitzky）等艺术家聚集在至上主义的旗帜下，发展本国特色的抽象艺术。

1914 年爆发的第一次世界大战推动了俄国十月革命的胜利，第一个社会主义国家苏联诞生。大批知识分子为苏联激进的革命信念和纲领而狂热。他们希望能够协助、参与共产主义革命，为建立一个富强、繁荣、平等的新国家贡献自己的全部力量。建筑设计师李西斯基所作的抽象海报作品《红楔子攻打白军》就表达了艺术家对共产主义革命的支持。在海报中，艺术家

把红军描绘成一块尖锐的红色三角，把白军描绘成已被攻破的圆形。画面四周散布着小的红色三角，预示着红军力量无处不在，具有压倒性优势。

　　艺术家们活跃的艺术活动和当时的政治局面有十分密切的联系。十月革命后的苏联很早就注意到了美术的实用性，革命政权开始了机器生产艺术化的进程。1918—1921年人民教育委员会的造型艺术司下设立了一个"艺术生产苏维埃"，负责在工厂里组织"艺术车间"。1920年10月，苏联在最高国民经济会议下设立了"艺术生产委员会"，负责工厂生产中的美术设计。

　　除了这两个部门推动艺术和工业生产的联姻外，还有一个事件加速了艺术家介入机器生产的进程，那就是对先锋艺术的批判运动。该运动引导了一些左翼艺术家进入艺术生产的队伍。整个运动的主要批判对象是康定斯基、马列维奇和李西斯基。批判理由是他们的唯心主义、神秘主义脱离现实生活和无产阶级。这场批判使得欣欣向荣的苏联现代艺术产生了分裂。批判者的口号是"把艺术融化到生活中去"，"使艺术尽可能地接近人民"。左翼艺术家响应这一号召，纷纷改

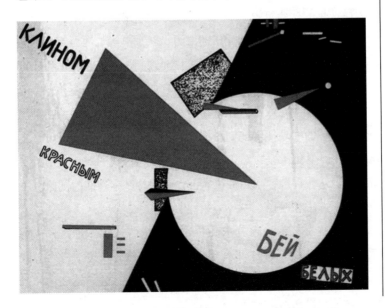

▌李西斯基:《红楔子攻打白军》(1919)

弦更张，采纳了艺术生产的观点。

左翼艺术家的这种响应并不是趋炎附势，而是有很深刻的时代背景：第一，各个现代艺术流派的形成本来就受当时科学技术和大工业生产的影响，艺术生产是合乎时代潮流的；第二，左翼艺术家对工人阶级专政的新社会满怀热情，国民经济恢复时期就要来临，建设新世界和新文化的理想鼓舞着他们；第三，他们把抽象艺术的技巧，用于工业产品以提高它们的美学质量，是完全适合的。

1920 年，左翼艺术家加波（N. Gabo）和佩夫斯纳（A. Pevsner）发表了《构成主义宣言》。构成主义（Constructivism）一词第一次出现。《宣言》宣传技术的光荣，反对"艺术的思辨活动"。左翼艺术家提出，新的艺术品不再产生于平面画布上，而应当直接去制作立体的物，这就是"构成"。依据《构成主义宣言》的定义，构成就是"把不同的部件装配起来的过程"。构成主义作为唯一与新社会合拍的艺术主张，得到塔特林和罗德琴科等艺术家的热情支持。他们自称"生产主义艺术家"，反对"纯"抽象的艺术，旗帜鲜明地投入生产美术的运动中。1920年，罗德琴科出版了《制造宣言》。他的理论把材料的规范化组织和最理想的社会组织——共产主义等同起来。

构成主义者探究基础元素的潜力，联系平衡与动力等一些属于机械领域的基本原理，特别对机械元素——轮、铁棒、齿轮以及线圈进行研究。他们获得的结构具有如此精确的平衡和完美的表现，以至于滑轮或支点轻微移动都会损坏形式的表现。在平衡与动力领域的发现使得他们对抽象艺术的认识进一步接近设计实践的使用。其结果是在雕塑形式和工业设计形式的联系上形成了新的认识，使得纯粹功用性机械部件在保持基本性能的同时有了美的表现方法和途径。

构成主义艺术追求艺术和技术相融合的观念，对西方艺术界的影响非常大。1921 年列宁的"新经济政策"鼓励与西方联系，这样，苏联的构成主义探索才开始为西方知晓。苏联的艺术

家们把构成主义观念和思想带到了西方，产生了很大的震动，特别是对德国。1922年，德国艺术设计学院包豪斯在杜塞尔多夫市（Dusseldorf）举办了国际构成主义研讨大会。会后，包豪斯校长格罗皮乌斯更改了1919年《包豪斯宣言》中强调手工艺的办学思路，走向新型的艺术和技术相结合的道路。

俄国构成主义运动是俄国十月革命胜利前后，在俄国一小批先进的知识分子当中产生的前卫的艺术运动和设计运动。在新社会的建设中，苏联的很多建筑设计师都运用构成主义手法进行了大量创作。但是，由于斯大林排斥构成主义，所以大部分的构成主义设计都没有能够实现。真正变成现实的建筑设计是在西方完成的，那是1925年著名建筑师梅尔尼科夫（A. A. Milnikov）在巴黎世界博览会上设计的苏联展览馆大厦。在这个博览会上，机器美学创始人柯布西耶展出了自己的"新精神馆"，其中的精神与形式因素有大量的苏联构成主义的特征。在这次展览会上，装饰艺术形成了。这个风格也借用了构成主义的艺术特点。俄国的构成主义在这个博览会当中提供了一个坚实的样板，同时，它对于现代设计的影响也完全可见。

谈到构成主义对艺术设计的影响时，有的研究者指出："20世纪早期的设计批评理论影响最大的是构成主义美学和新造型美学。苏联构成主义的理论在抽去它的政治色彩后，便成为被西方广泛接纳的构成主义美学（Constructive Aesthetics）。构成主义美学宣扬打破传统，赋予艺术和设计更大的民主性而非精英文化；强调人类经验的'广泛性'，认为人类在自然的象征主义和抽象的象征主义方面有着共同的语汇。这一理论对荷兰'风格派'（de stijl）的设计批评造成显著的影响。"[①]

（二）荷兰风格派和理性主义的视觉风格

荷兰虽然是一个小国，但是由于进入工业化的时代很早，经

① 尹定邦：《设计学概论》，第232页。

济发达，国民素质高，社会结构和经济不断发展，促使艺术不断地适应着新的形势，艺术家和设计师们也在不断地开拓新领域、创造新形式，并不断地探索着未来的方向。1917—1931年这十几年间以荷兰为中心的风格派艺术即这种探索的反映与实践。作为一个国际性艺术运动，它从立体主义起步，最终在形式表现方面走向了理性主义，并深刻地推动了20世纪的现代艺术设计。

1917年，在荷兰莱顿创刊的《风格》杂志是风格派艺术设计师交流思想的园地。风格派没有具体的组织形式，也没有立体主义、未来主义这些艺术运动的纲领和宗旨，成员之间并无过多的接触，仅仅艺术形式类似、美学观点相近而已。他们的一个共同的艺术主张就是绝对抽象。他们主张艺术应与自然物体没有任何联系，艺术家只能用几何形象的组合和构图来表现宇宙根本的和谐法则。因此，对和谐的追求与表现成了风格派艺术家共同的目标。该流派的主要代表人物是画家蒙德里安（P. Mondrian）和杜斯伯格（T. Doesburg）。

蒙德里安是风格派的核心人物。1911年，蒙德里安在巴黎第一次看到了立体主义原作，受到非常深刻的影响。在蒙德里安眼中，立体主义忽略对自然物象的如实描绘，强调画面的形体构成和表现很适于揭示自然的内在本质。他说："如果绘画要直接表现普遍的，那么，它们自己必须是普遍的，这就是说，抽象的。"[1] 依据蒙德里安的观点，风格派从一开始就追求艺术的"抽象和简化"。它反对个性，排除一切表现成分而致力于探索一种人类共通的纯精神性表达，即纯粹抽象。至于如何表现"内在本质"，蒙德里安说："自然的形式的外观瞬息万变，而实在不变。要给纯实在造像，就必须把自然的形式还原成形式的恒定元素，把自然的色彩还原成原色。"[2] 他又指出，"形式的恒定元

[1] 〔俄〕金兹堡：《风格与时代》，陈志华译，第234页。

[2] 同上。

素"就是"立方体和矩形"[①]。

在蒙德里安的影响下，风格派的艺术家们共同关心的问题是简化物象直至本身的艺术元素。因而，平面、直线、矩形成为艺术中的支柱，色彩也减至红黄蓝三原色及黑白灰三非色。艺术以足够的明确、秩序和简洁建立起精确严格并且自足完善的几何风格。

1923年，杜斯伯格在《风格》杂志创刊五周年之际，写了一篇社论向蒙德里安致意，并把蒙德里安尊为"新造型主义之父"。"新造型主义"一词是蒙德里安对自己艺术的称呼。他把新造型主义解释为一种手段，"通过这种手段，自然的丰富多采就可以压缩为有一定关系的造型表现。艺术成为一种如同数学一样精确的表达宇宙基本特征的直觉手段"[②]。艺术家的最终目的"不是通过消除可辨别的主题，去创造抽象结构"，而是"表现他在人类和宇宙里所感觉到的高度神秘"。[③]

风格派作为现代艺术运动，所取得的成就对设计的影响要比对艺术的影响大得多。"风格派"主张从理性出发，用抽象的几何结构来表达宇宙和自然的普遍的和谐与秩序，探索被事物的外貌所掩盖的规律，这些规律表现了科学理论、机械生产的本质与节奏。

风格派艺术家和设计师们的追求和建树突出表现在以下几个方面：一是以新的造型观念从事设计，尽量排除家具、器物设计中的传统形式特征，使其成为简单、抽象的几何结构元素的组合；二是坚持追求这些几何元素结构的独立性和可观性，用设计的方法创造可视的、可用的形象；三是重视和运用数字的抽象概

① 〔俄〕金兹堡：《风格与时代》，陈志华译，第234页。

② 〔英〕赫伯特·里德：《现代绘画简史》，刘萍君译，上海人民美术出版社1979年版，第113页。

③ 余玉霞、刘孟、朱宁嘉、胡浩、李小汾编著：《中外设计史》，辽宁美术出版社2014年版，第138页。

念和空间结构，运用单纯的三原色和中性颜色。在设计中，他们把几何形式与新兴的机器生产联系乃至等同起来，追求那种来自机械的严谨与精神，由此最终确立一种新的造型观和新的美学，一切以这种新美学为出发点。值得颂扬的是，风格派艺术家们始终努力更新生活与艺术的联系，把创造新的视觉风格和艺术新形式的目的确定为创造一种新的生活方式。

和构成主义一样，风格派艺术设计所强调的艺术与科学紧密结合的思想和结构第一的原则，也为以包豪斯为代表的现代设计提供了精神食粮。风格派的闻名遐迩与杜斯伯格的大力宣传也是密切相关的。这位自学成才且兴趣广泛的艺术家虽然在绘画上没有太多惊人的天赋，却是一位极有号召力的理论家、演说家和宣传家。他在战争以后遍游欧洲大陆，通过演讲和宣传，使风格派的美学思想传遍欧洲各地。杜斯伯格于1921—1923年在包豪斯所在的魏玛讲学，宣传风格派的艺术思想。受他的影响，包豪斯的部分学生醉心于"纯形式"，这也推动了20世纪20年代中期包豪斯在形式探索上向理性主义过渡。

思考题

1. 为什么说毕加索是第一位发掘"机器的艺术潜能"的画家？
2. 俄国构成主义运动在艺术设计史上有什么意义？
3. 现代派艺术为什么能和工业生产方式相结合，从而推动艺术设计的形成？

阅读书目

1. 〔澳〕罗伯特·休斯：《新艺术的震撼》，〔澳〕欧阳昱译，中国美术学院出版社 2019 年版。
2. 〔俄〕金兹堡：《风格与时代》，陈志华译，陕西师范大学出版社 2004 年版。

包豪斯
——现代艺术设计教育的摇篮

作为世界上早期最著名的艺术设计高等学校，包豪斯是现代艺术设计教育的摇篮。虽然包豪斯仅仅存在了十四年，却成为许多艺术设计工作者心目中的圣地。它的创立者和第一任校长格罗皮乌斯则是20世纪设计文化的主要代表之一。尽管他已经去世多年，不过从一位西方学者的描述中，我们依然可见他当年的风采："对那些踏上朝圣之旅的年轻美国建筑师来说，格罗皮乌斯是所有人中最耀眼的人物。格罗皮乌斯1919年在德国国会所在地的魏玛开办了包豪斯。包豪斯不只是一所学校，它是一个

公社，一项精神运动，一种对所有艺术之激进理解，一个可与伊壁鸠鲁花园相比的哲学中心。格罗皮乌斯，这个地方的伊壁鸠鲁，修长、朴素，但经过细心修饰；梳向脑后的漆黑头脑，令女人倾倒的外貌，举止合宜，善于与人交往，曾是在战争中因勇敢而被授勋的骑兵队队长：这是一种在漩涡中央，焕发出审慎、优越及说服力的形象。"①

这里提到的伊壁鸠鲁是古罗马著名的哲学家，他于公元前506年在自己雅典的领地创办的"花园"哲学学校，和古希腊哲学家柏拉图、亚里士多德创办的哲学学校齐名。把格罗皮乌斯比作伊壁鸠鲁，是很高的评价。

一 格罗皮乌斯和《包豪斯宣言》

艺术设计教育是艺术设计不可分割的组成部分，它不仅培养艺术设计人才，而且规范艺术设计职业的模式。英国艺术家亨利·科尔（Henry Cole）领导的研究艺术教育改革和艺术工业发展的专门委员会，在1851年总结伦敦第一届世界工业博览会时，最早提出独立的艺术设计教育问题。科尔曾经帮助组织过第一届世博会，但他对其中的一些展品也提出过批评。他认为，要解决工业化带来的问题，兴办教育是唯一的出路，而在这方面工艺博物馆会起到重要的作用。

后来旅居英国的德国建筑家泽姆佩尔参与了第一届世博会的筹备工作，他与博览会主办者阿尔伯特亲王和科尔交往密切。1852年他在英国和德国出版了著作《科学、工业和艺术》，副标题是"由于伦敦世界工业博览会对改善人民趣味的建议"。泽姆佩尔在分析第一届世博会的教训时，提出了改革

① Tom Wolfe, *From Bauhaus to Our House*, Farrar Straus Giroux, 1981, p.10.

艺术学校教育体系的具体建议，旨在使艺术教育在预科教育后得到专门化。

这一建议，成为19世纪50年代在英国创办南肯辛顿博物馆艺术设计学校的基础。南肯辛顿博物馆创办于1852年，由科尔担任馆长，即现在的维多利亚和阿尔伯特博物馆。科尔也担任它附属的艺术设计学校的校长。为了适应新的条件，学校后来经过改建，成为英国皇家艺术学院。1899年，英国皇家艺术学院开设了工业艺术专业，以便把艺术直接运用到工业中去。1913年，英国颁发了艺术设计专业本科毕业证书。

在艺术设计教育基础的形成过程中，德国包豪斯起了重要的作用。

（一）《包豪斯宣言》

自19世纪末期以来，德国一直在寻求一种新的教育方式，使工艺和美术结合起来。1919年，德国魏玛造型艺术学院和魏玛实用艺术学校合并，成立了"国立包豪斯"，由格罗皮乌斯任校长。

格罗皮乌斯不仅是一位建筑家，也是一位教育家和艺术设计师。他生于柏林，父亲是身居高位的建筑家，叔祖马丁·格罗皮乌斯是19世纪下半叶德国最重要的建筑家之一。1903—1907年，格罗皮乌斯先后在慕尼黑高等技术学校和柏林皇家高等技术学校学习。1908—1910年在贝伦斯工作室的工

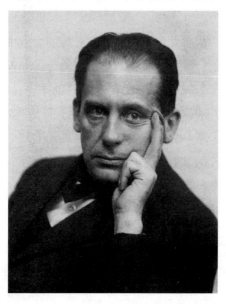

格罗皮乌斯

作，对他的创作个性的形成起了决定性作用，和他同时在这里工作的还有密斯·凡·德·罗（包豪斯第三任校长）、法国著名的建筑家和艺术设计师柯布西耶。

格罗皮乌斯和贝伦斯一起参加了德国通用电力公司电工中心的建筑和工业产品的设计，贝伦斯帮助他形成了物质环境和谐统一的思想，这一思想成为他在包豪斯活动的基础。在贝伦斯那里，他对现代技术手段以及它们在建筑和艺术设计中的作用产生了兴趣。1910 年他开始独立从事建筑设计，并赴意大利、法国、英国和丹麦旅行，考察它们的建筑；1911 年加入德国艺术工业联盟；1914—1918 年服兵役，并参加西线战争；1918 年被任命为魏玛造型艺术学院院长和魏玛实用艺术学校校长。翌年，这两所学校合并为包豪斯。

包豪斯所在地魏玛当时是一座只有 4 万居民的田园诗般的小城，然而，它有着辉煌的文化传统。它那狭窄的街道上留下了世界文化巨匠歌德和席勒的足迹，它那小巧的城堡中有过他们出入的身影。在魏玛居住和工作过的还有音乐家巴赫和李斯特、诗人维兰、德国启蒙运动的重要代表赫尔德。1900 年尼采也在魏玛去世。1919 年，魏玛被德国资产阶级共和国——魏玛共和国确定为临时首都。包豪斯与魏玛共和国同时诞生。

从研究包豪斯的汗牛充栋的文献中，我们选出两段对包豪斯的评价：包豪斯"创造了当今工业设计的模式，并且为此制订了标准；它是现代建筑的助产士；它改变了一切东西的模样，从你现在正坐在上面的椅子，一直到你正在读的书"（沃尔夫·冯·埃卡尔特[Wolf von Eckardt]）[①]；"现在，每一名就读艺术院校的学生，为了自己在学校里有那些'基础课程'要学，都得感激包豪斯的贡献。每一所艺术院校，之所以能给学生开课讲授材料、色彩理论与三维设计的内容，都或多或少地要归功于大约

① 转引自〔英〕弗兰克·惠特福德：《包豪斯》，林鹤译，生活·读书·新知三联书店 2001 年版，第 3 页。

六十年以前在德国进行的那场教育实验。普通大众坐着钢管框架的椅子、使用着可调节式台灯，或者，他们的住宅建筑里部分或者全部采用了预制构件，这些都获益于（或者受累于）包豪斯在设计领域里掀起的巨大革命"（弗兰克·惠特福德 [Frank Whitford]）[1]。包豪斯的重大成就，来自它的理论指导。

　　包豪斯的理论，集中体现在格罗皮乌斯起草、1919 年 4 月出版的第一份《包豪斯宣言》中，宣言后面附有学校的教学大纲。宣言封面的木刻是包豪斯第一批聘请的三位教师之一、德裔美国画家费宁格（L. Feininger）创作的，画面内容是带有表现主义风格的哥特式天主教堂。《包豪斯宣言》写道：

　　　　一切视觉艺术的最终目的都是完整的建筑！对建筑物进行修饰曾经是美术最为高贵的功能；它们是伟大的建筑不可缺少的部分。而今，艺术变得遗世孤立，只能通过所有工匠们有意识的共同努力才能得到挽救。建筑师、画家和雕刻家必须重新认识和学习掌握一个建筑物作为整体和部分的综合特征。只有这样，他们的作品才能充满建筑精神，这种精神已被当作"沙龙艺术"而丢弃掉了。

　　　　老式的艺术学校不能创造这种统一，它们又怎么能呢？因为艺术是不能被教会的。它们必须再次与工场相结合。图案设计师和应用艺术家纯粹的绘画和着色的世界必须再成为一个世界。当那些在艺术创造中得到快乐的年轻人学会一门手艺后会再一次开始他们的生计工作，那些不事生产的"艺术家"将不再被谴责缺乏艺术性，因为他们的记忆将在手工艺品中得以保存，在这些手工艺品中，他们能够实现卓越。

　　　　建筑师、雕刻家、画家，我们都必须回到手工业中

① 转引自〔英〕弗兰克·惠特福德：《包豪斯》，林鹤译，第 3 页。

去！因为艺术并不是一个"职业"，艺术家与工匠之间并没有本质上的不同。艺术家就是高级工匠。在稀有的灵感到来的极佳时刻，超越了个人意志的自觉，天堂的荣耀会把他的作品发展为艺术。然而，对每个艺术家来说，对手工业的精通程度都是至关重要的。其中蕴含着创造性想象最主要的源泉。让我们来创办一个新型的手工艺人行会，取消工匠与艺术家之间的等级差别，这个差别会树立起妄自尊大的藩篱！让我们一起来盼望、想象、创造新的未来结构吧，这个结构包含建筑、雕刻和绘画在一个整体之中，终有一天将从百万工人的手中升入天堂，正像一种崭新信仰的水晶标志一般。

尽管《包豪斯宣言》中有矛盾的地方，对社会倾向的表述含混不清，把手工艺当作"真正的造型的源泉"，以及回到手工艺的提法也是错误的，然而，它对德国艺术界的意义难以估量。它不仅迅速成为青年们激烈反对现存教育体系的锐利武器，而且产生了广泛的社会反响，成为当时最重要的文化事件。

（二）《包豪斯宣言》的意义

只有分析《包豪斯宣言》出现的历史背景和文化背景，才能够深刻理解它的意义。

还是在战火激烈的 1916 年，德国早期功能主义者凡·德·韦尔德领导的魏玛实用艺术学校停课后，魏玛公国的统治者邀请当时在西线的格罗皮乌斯担任该校校长。格罗皮乌斯在答复中，建议把学校办成工业和手工业生产的艺术问题的咨询组织。他指出，当工业还认为没有必要与艺术家合作的时候，机器产品只是手工产品较为廉价的替代品。不过，商界逐渐认识到，由于艺术家的创造性贡献，工业产品可以获得新的质量。现在，为了赋予机器产品以必要的质量，他们在这些产品投入批量生产前，力图吸引艺术家讨论产品的形式。这样，可以形成艺术家、商人和工

程师之间认真的合作。这时候，格罗皮乌斯所关心的，还只是工业产品的艺术质量问题，因为机器生产初期造成产品的艺术质量急剧下降。

1918 年，德国"十一月革命"推翻君主制，建立了资产阶级代议制共和国，成立了艺术委员会，其成员为艺术家、建筑家和批评家。委员会特别注意宣传先进的艺术活动家的成就，并创办了"艺术家开放之家"。几乎同时，柏林"十一月小组"成立，小组成员包括各种艺术门类的代表人物和包豪斯未来的教师：格罗皮乌斯，包豪斯第三任校长密斯·凡·德·罗，包豪斯预科第一、二任主持人伊腾（J. Itten）和莫霍利－纳吉，以及布鲁耶、穆赫（Muche）、克莱（P. Klee）、施勒姆（O. Schlemmer）等。"十一月小组"代表了自由的资产阶级民主知识分子的观点，主张公开变革现实，密切艺术和生活的联系，同落后和反动做斗争，利用建筑和工业艺术来改善人民大众的生活。"十一月小组"宣言指出，他们的职责是把自己的优秀力量贡献给年轻的自由德国的道德改造。德国著名的戏剧家布莱希特把这股潮流称作"一场小型的德国革命"。

第一次世界大战后的状况，特别是德国"十一月革命"促使格罗皮乌斯的观点发生了重大变化。他所关心的不再仅是工业产品的艺术质量问题，而是把个性的全面发展摆在自己创作活动和教育活动的中心。也就是说，艺术家不仅要考虑工业生产和建设的实用目的，而且要造就青年一代的个性。当时德国君主政体崩溃，军国主义和沙文主义的意识形态遭到唾弃，战争留下的创伤、社会精神生活的紊乱以及在战争废墟上建设新生活的渴望交织在一起，追求新思想的青年需要一展身手的大舞台。包豪斯正适应了他们的需要。在《包豪斯宣言》的感召下，青年们从德国和欧洲其他国家来到包豪斯。他们中有些人已是合格的艺术家和教师，有些人经过战争的洗礼变得成熟，有些人还是美术院校稚嫩的学生。要求入学的女生是如此之多，以至于格罗皮乌斯觉得有必要针对她们提高录取标准，以限制人数。

青年们的到来，不是为了设计灯具或陶罐，而是为了成为新社区的一员。这个社区，在新环境中培育人，尽可能激起个人潜在的创造力。包豪斯作为新社区的标志，是学生们建议在魏玛建设居住区。他们提出了设计方案：居住区中心是夜间发亮的照明灯塔。在灯塔基座的半圆内，用石板铺砌十条通向主楼的光束，它们之间矗立着雕塑。另一边是梯形水池，水池四周分布着学生宿舍和教工宿舍。最外边是工场的仓库。这种幼稚的设计方案，遭到格罗皮乌斯的否定，然而它强烈地反映了学生们建设新环境的愿望。包豪斯远远超出一所艺术设计学校而具有广泛的社会意义和文化意义。耐人寻味的是，包豪斯和魏玛共和国共存亡。我们前面讲过，1919 年包豪斯和魏玛共和国同时诞生；1933 年纳粹上台，魏玛共和国灭亡，包豪斯也在同一年关闭。

包豪斯作为艺术设计学校的建立，是适应工业时代需要的艺术教育史上的质的飞跃。如果说其他同类学校仅仅通过调整课程、加强工场的实习来适应新的需要，那么，包豪斯对传统的艺术教育体制进行了彻底变革，这不仅指新型的职业——艺术设计的确立，而且指新型的职业个性的培养。《包豪斯宣言》的第一句话"一切视觉艺术的最终目的都是完整的建筑"，成为包豪斯活动的中心。"包豪斯"是德语 Bauhaus 的音译，原义为"建筑之家"，在词源学上它来源于 Bauhütte，在德国指中世纪的教堂和其他大型建筑群。用"包豪斯"来命名学校有什么深层含义呢？第一，狭义地讲，格罗皮乌斯把艺术设计和建筑看作同源的，艺术设计应该像建筑一样，把各种空间艺术统一于一体，恢复、重建艺术和技术、艺术创作和生产活动的联系；第二，广义地讲，"建筑之家"作为"大厦"是一种理想、象征和隐喻，指人们居住的物质环境。

包豪斯把"无所不在的建筑"作为自己综合的艺术作品。建筑是树干，其他各种艺术是分枝，它们一起组成葱绿的树冠。各种艺术设计力量围绕建造"大厦"这个共同的任务联合起来，通过艺术手段来造就完整的、符合人性的环境。这种乌托邦的理

想，使格罗皮乌斯团结了一批杰出的教师，他们的名字无一例外地载入了设计文化和艺术设计教育的史册。包豪斯这一命名本身蕴含着解读包豪斯教育思想和艺术设计模式的密码。

二　包豪斯预科

包豪斯的办学模式包括三个层次：半年制预科、三年制本科和众多的实习工场。实习工场有金工场、木工场、黏土工场、玻璃工场、石（雕塑）工场、纺织工场、壁画工场、舞台美术工场等。每个工场由一名艺术家和一名手工艺师担任老师，以实现美术和手工艺的结合。进包豪斯就读向来很难，学校的在读学生数只有 100 人左右。十四年中从包豪斯毕业的学生不超过 1250 人。半年的预科结束后，很多学生被劝退。预科是包豪斯教育最重要的成就之一。

（一）预科的奠基人

包豪斯第一届学生年龄参差不齐，曾在不同的艺术学校接受传统的艺术教育。为了使他们适合共同的教学目的和教学法，伊腾建议为他们组织预科班，格罗皮乌斯采纳了他的建议，并聘任他为预科第一任主持人。

伊腾是瑞士画家、艺术设计理论家和教育家。1919 年，应格罗皮

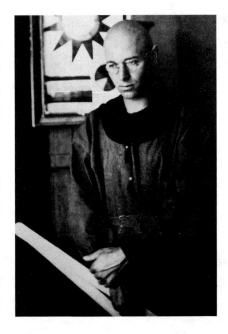

❚ 穿着自己设计的罩袍的伊腾

乌斯之邀，到魏玛包豪斯任教。他是一位拜火教教徒。拜火教的戒律要求锻炼脑力和体力，严格规定素食。伊腾遵守教规，剃了光头，穿着僧侣式的长袍在魏玛游荡，有一种教士的气质。

包豪斯第一届预科 1919 年秋季开学。当时既无专门教材，又无新的教学法，包豪斯初创阶段教材和教学法的制定，应完全归功于伊腾。他为预科规定了三项基本任务：（1）释放创造力，并以此激起学生的艺术才能。而这种才能只可以依靠自己的感觉和知识。因此，学生首先应该摆脱僵死传统的荷载，并有勇气从事自己的事业。（2）简化学生选择专业方向的过程。在这方面，同各种材料打交道很有益，学生在短期内应该确定，什么材料——木、金属、玻璃、石、黏土或藤条最适合他充分地表现自己的创造力。（3）使学生熟悉视觉形象的原理，理解形式和色彩构成的主、客观方面的相互关系。

伊腾预科教学内容的基础，是 18、19 世纪之交德国浪漫主义者关于色彩和色彩构成的理论（包括从歌德的色彩理论中所借用的内容）。包豪斯教师、瑞士画家、表现主义主要代表之一克莱对第一届预科做出不少贡献。他把素描和结构的教学过程，分解为一系列单独的创作行为。浪漫主义色彩理论和歌德本人受到魏玛时期的包豪斯的高度评价，魏玛浸润着歌德这位文化巨人的精神。歌德既主张建立关于自然界中和谐现象包括色彩的客观科学，又主张揭示色彩成为新的和谐整体的原因。研究形式节奏、色彩、比例和空间关系的对比，如大小、长短、高低、冷暖、黑白、宽窄、明暗、厚薄、硬软、动静、锐钝、强弱、滑糙等，是伊腾教学活动的特点之一。研究对比时，伊腾要求学生从感性体验上升到客观理解，进而到综合体现。在所有对比中，伊腾指出三种基本对比：黑白、大小和冷暖。对比只是世界的极端形式，它们之间有一系列渐进过程。掌握这种过程，能够发展对复杂的艺术结构进行综合的能力。学生们在观察大师们的作品时，首先接触到的是对比的相对性：灰色与其他暗色相比时，被知觉为亮色；而与其他亮色相比时，被知觉为暗色。大的暗色形式和小的

亮色形式相比时，更有表现力。

伊腾的教学生动活泼，他的学生毕业多年后，还会温馨地回忆起当年那种自由的学习生活。为了培养学生的艺术个性和艺术风格，在学习过去时代大师们的作品时，伊腾要求学生保持某种独立性，这样可以避免陷入对固定风格的一味模仿。他在课堂上的做法是：用幻灯把优秀的绘画和雕塑作品投射在屏幕上，然后撤掉幻灯，让学生用炭笔在纸上画素描，以分析这些作品所体现出来的运动。他常常分析这些作品，用粉笔在黑板上作画，讲解艺术家所使用的形式的丰富性。

伊腾醉心于早期基督教哲学和中国哲学。他认为促使人向外发展的科技进步，必须由人内在精神品质的发展加以补偿。他把这些思想成功地运用到教学活动中，概括预科的基本思想为"体验—发现—知识"三段式。学生从感性上体验形式、色彩、节奏、比例、结构和空间关系的对比，从视觉和触觉上体验各种材料的性质。在体验的基础上，学生发现了结构和空间关系的广阔世界，并揭示这些发现中的理论前提和哲学意蕴。他援引中国成语"得心应手"，并按照德译"手的运动和心的运动同时完成"来理解它的含义，从而赋予运动以重要的意义：运动产生形式，并形成知觉的本质。伊腾写道："运动产生形式，形式产生运动。每个点、线、面，每种体、暗、明、色，由形式的运动而产生，又重新产生运动。悲和喜、恨和爱、好和恶是产生运动的心理形式。"[1]在《我的包豪斯》一书中，他说得更为明确："如果我想感觉和体验一条线，那么我的手应该按照这条线的行程运动，或者我应该在自己的感觉中追随这条线，也就是说，我应该在心中运动。最后，我能够在精神上感觉这条线，看到它，于是

[1] 转引自〔俄〕西尔维斯特罗夫：《包豪斯预科》，莫斯科 1970 年版，第 18 页。

我就在精神上运动。"①

　　随着时间的推移，格罗皮乌斯和伊腾之间产生了矛盾。格罗皮乌斯不满意伊腾的地方有两点：一是伊腾把预科办成只有他本人能够主持，其他人无法替代；二是伊腾的预科只培养学生的艺术能力，而包豪斯的目标是培养作为现代技术文明不可分割的一部分的艺术家。在和格罗皮乌斯发生了几次尖锐的冲突后，伊腾于1923年离开了包豪斯。

（二）艺术和技术的统一

　　包豪斯预科第二任主持人莫霍利－纳吉是匈牙利构成主义画家、摄影家、印刷专家和舞台美术家，1923年就职于包豪斯。他戴着圆形边框眼镜，穿着现代工厂里的工人穿的那

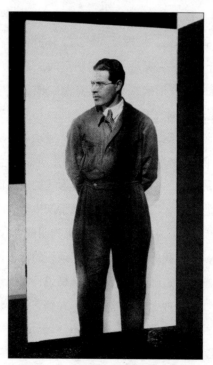

穿工装裤的莫霍利－纳吉

种工装裤。他的衣着显示了他的艺术价值取向。

　　1923年是包豪斯历史上一个重要的转折点。在这一年，格罗皮乌斯形成了自己的新概念，即包豪斯第一届展览会取的名称："艺术和技术——新的统一"。这个概念对工业生产中的艺术设计和相应的艺术教育产生了重要影响。在1919年的《包豪斯宣言》中，格罗皮乌斯还深受威廉·莫里斯的影

①　转引自〔俄〕西尔维斯特罗夫：《包豪斯预科》，莫斯科1970年版，第19页。

响，号召"重新回到手工工场"，力图以此来解决技术和艺术之间的矛盾。"艺术和技术——新的统一"这个概念的提出，表明格罗皮乌斯的观点有了变化。20年代后期包豪斯开始体现他的这一原则。1925年，学校由魏玛迁往德绍时，手工场留在了魏玛，而在大工业中心德绍建立了当时最先进的技术工场。这明显地反映了艺术和手工艺的联系向艺术和工业、技术的联系的过渡。

莫霍利－纳吉是格罗皮乌斯理念的忠实执行者。他为预科学生安排了三组课程：一组为工艺类，包括手动工具和设备的使用，材料（木、黏土、塑料、金属、纸、玻璃）的物理性质，形式、表面和结构，容积、空间和运动等；一组为艺术类，包括素描、色彩、摄影、制图、字体、制模、诗歌等；一组为科学类，包括数学和社会科学。学习工艺类课程的目的是使学生学会使用手动工具和生产设备，了解结构材料的属性，掌握形式、表面、结构、容积、空间和运动等概念的内容。学习艺术类课程是为了使学生熟悉造型表现的原理，学习科学类课程则使学生的形象知觉和理性思维结合起来。任用莫霍利－纳吉也表明格罗皮乌斯观点的转变。莫霍利－纳吉醉心于机器，而不是手工艺，他排斥一切非理性的因素，鼓励学生接受新技术和新手段。他来到包豪斯所引起的冲击，"就像是一支长枪投进了满布金鱼的水塘"。

在格罗皮乌斯"艺术和技术——新的统一"这项公式的左边，莫霍利－纳吉又补充了一个概念——"科学"。在莫霍利－纳吉以前，学生主要用手加工材料，而莫霍利－纳吉让学生学习材料机械加工的各种工艺。和伊腾一样，莫霍利－纳吉也赋予独创性以巨大的意义。他认为，分析新的甚至是费解的现代画家和雕塑家的作品，才能最有效地掌握创作方法。他培养学生把复杂的建筑物分解成一系列简单成分，从而使学生形成解决问题的多重视角。在教学活动中，他最关注的是培养学生理解空间造型关系、认识空间结构本质的能力。

莫霍利－纳吉和格罗皮乌斯有着深厚的友谊。1928年，

他们一起离开了包豪斯。他们曾是"包豪斯丛书"的编辑，在1926—1928年出版杂志《包豪斯》。移居美国后，格罗皮乌斯再次邀请莫霍利－纳吉从事教育工作，担任位于芝加哥的新包豪斯艺术学校校长。自1937年至生命结束，莫霍利－纳吉一直领导新包豪斯（1944年更名为艺术设计学院）。

包豪斯预科第三任主持人约瑟夫·阿尔贝尔斯（Josef Albers）是德国艺术设计师、画家和教育家。他于1920年进包豪斯学习，1922年毕业后留校创办了玻璃工场，创作玻璃装饰画。1923年伊腾离开包豪斯后，他协助莫霍利－纳吉主持部分预科。1928年莫霍利－纳吉离开包豪斯后，他主持整个预科，直到1933年包豪斯关闭为止。

阿尔贝尔斯预科的技术倾向不同于伊腾预科的纯审美倾向，与莫霍利－纳吉预科相比也更具有实践性，它使学生在制作工业产品时完全贴近实际任务。阿尔贝尔斯为预科增添了一些课程：造型、色彩结构和线条（由克莱和俄国画家康定斯基讲授），自然科学讲座，画法几何，心理学，材料学，标准化等。他为预科制定的目的是：发展学生独立发现的能力、发明新东西的能力，同时注意结构的简洁；增强责任感、纪律性和自我批评精神，增强思维的准确性和明晰性。材料学是阿尔贝尔斯预科的基本课程之一，与前任们相比，他更感兴趣的是材料结构属性的客观的、系统的知识。

阿尔贝尔斯始终认为自己是伊腾的学生，预科的主要功劳应该归属伊腾一人。包豪斯预科获得极大成功主要表现在三个方面：其一，为前此各自独立的艺术门类——建筑、绘画、雕塑、实用装饰艺术找到共同的基础，并把它们纳入与设计活动有关的同一领域中；其二，把当时欧洲积累的艺术创作的丰富经验，系统地吸收到预科的课程设置和教学实践中；其三，科学技术课程为学生提高这一方面的学识和技能奠定了基础。包豪斯在预科之后的本科教学中，继续设置一系列科学技术课程，如数学、物理、力学、材料学和工艺学。

包豪斯关闭后，阿尔贝尔斯移居美国。1936—1940 年他在哈佛大学任教。1950 年移居纽黑文，任耶鲁大学艺术设计系系主任。

三　包豪斯发展的三个阶段

根据校长任期，包豪斯可以分为三个阶段：格罗皮乌斯任校长的 1919—1928 年，迈耶任校长的 1928—1930 年，密斯·凡·德·罗任校长的 1930—1933 年。校长对包豪斯具有重要的意义。全校师生像一支庞大的乐队，而校长是指挥。如果某位教师对办学方向的影响力极度增强，乐队就会出现不和谐音，导致冲突的产生。格罗皮乌斯和伊腾之间的关系就是如此。

（一）第一阶段

包豪斯的基本目的是围绕统一的对象——"大厦"（在格罗皮乌斯的概念中，"大厦"既指建筑物，又指人们周围的生活环境），通过艺术家和工艺技师的联合，重建艺术文化的完整性。把建造"大厦"当作艺术活动的目的和原则，是从罗斯金和莫里斯那里继承下来的。在建造"大厦"的过程中，建筑和其他空间艺术的界限消失了。包豪斯根据学生的才能，努力把未来的建筑师、画家和雕塑家或者培养成娴熟的工艺技师，或者培养成有独立创作能力的艺术家。而工艺技师和艺术家应该找到共同的方法，这种方法能够使他们在建造"大厦"时紧密合作。

格罗皮乌斯把他的学校视为设计文化学校。学校兼有两种原型：中世纪师徒授受的建筑行会和大学模式。学校早期手工艺传统和 20 世纪先锋派艺术相结合，学生同时向工艺技师和先锋派艺术家学习，向前者学习金属、木材、陶瓷、纺织品等的加工原理，向后者学习现代素描、绘画和雕塑原理。格罗皮乌斯认为，工场里基本的手工艺教育是任何一种艺术创作的必要基础。他不倦地强调，教育活动的最高价值在于它的完整性。学校如果没有

工场的话，就不可能形成这种完整性。包豪斯教育的基础是新型教师的概念，即教师应该是艺术家和工艺技师的和谐统一体。但是，这样的教师很难找到，一开始不得不由艺术家和工艺技师单独授课。问题在于怎样把这两部分教师有机地统一起来。格罗皮乌斯多次批评过这两者之间的不协调。在1922—1923年包豪斯首届毕业生留校工作后，这种情况有所好转。

在包豪斯本科阶段，除了课堂教学外，学生还根据自己对某种材料的特长，固定地在一个工场学习和实习。他们参与生产的全过程。他们按照现代工业的要求，学习劳动管理，学习节约原材料和生产手段的方法。他们在学习材料加工工艺的同时，还学习一些应用课程，如设计项目的估价、财会、商务谈判等。学生本科毕业时获学士学位。最优秀的毕业生可以进入提高班（硕士班）深造，这种班被称作"结构思维班"。提高班的教学，以包豪斯的实验工场为依托，结合具体产品的设计和制作进行。在实际生产过程中，学生同许多专家打交道，解决设计和生产的各种问题。德绍时期，包豪斯的工场成为装备精良的实验室。在教学过程中，在同设计的有机联系中，实验室制作出高质量的现代工业产品样品。提高班毕业的学生有资格留在包豪斯工作，从事独立的教学活动或者成为工场的负责人。包豪斯同时对学生试行艺术教育和技术教育，使学生具有双重能力，并使两者合而为一；然后，把经过培训的、有艺术才能的学生输送到工业部门去，以克服早期机器生产所造成的技术和艺术的脱节，恢复、重建艺术家和生产世界已经丧失的联系。这就是格罗皮乌斯所说的"艺术和技术——新的统一"的含义。

包豪斯的第一件集体创作是萨默菲尔德别墅，这是为阿道夫·萨默菲尔德（Adolf Summerfeld）在柏林建造的私人住宅，它很像美国著名建筑师弗兰克·赖特于1908年设计的芝加哥郊外别墅。这是一座木头房子，一楼楼板的桁梁伸在外面，方石的砌体（特别在入口处）和木墙形成对比。二楼墙体由细原木

组成，楼顶为平顶。宽敞的窗户装有一格格的小玻璃。二楼正面窗户在整个建筑结构中居中心地位。在拆自一艘军舰的紫杉木材上刻有大量的几何图案浮雕，用它们装饰门和内墙。灯具是复杂的等面锥体。1920 年 12 月，萨默菲尔德别墅举行隆重的落成典礼，参加典礼的有建筑师、艺术家、德国工业联盟领导人和外宾。

我们在上一讲中提到的荷兰风格派的创始人和理论家杜斯伯格应格罗皮乌斯之邀参加了典礼。杜斯伯格戴着单片眼镜，身着黑衬衣，系白领带。他和伊腾针锋相对，以至伊腾愤愤地说：“穿黑衬衣的人，心也是黑的。”杜斯伯格和格罗皮乌斯也有分歧。格罗皮乌斯主张以建筑为中心达到造型艺术的联合，而杜斯伯格首先追求的是造型艺术、建筑、诗歌和音乐中风格的共同性及风格形成的类似手法。在萨默菲尔德别墅落成典礼期间，杜斯伯格想寻找机会向包豪斯听众阐述自己的观点，然而未能成功。于是，他以私人身份来到包豪斯所在地魏玛讲学，主持造型主义讨论班，公开向格罗皮乌斯叫板，主张“以最简洁的手段达到最简洁的风格”，宣传对创作过程进行理性控制的“机械美学”。他所采用的图形仅仅为正方形和直角形，所采用的几何体仅仅为平行六面体，在颜色中重视原色——红、蓝、黄。包豪斯的一些学生不顾格罗皮乌斯的反对，偷偷地去听他讲课。

受了杜斯伯格的影响，包豪斯的一部分学生醉心于“纯”形式，这导致 20 年代中期包豪斯在形式探索中向理性主义过渡。虽然格罗皮乌斯也把杜斯伯格和另一位“风格派”领袖蒙德里安的著作列入“包豪斯丛书”，但是他不允许别人干扰包豪斯路线和基本的人文主义方向。

在包豪斯早期的创作中，功能主义倾向还不明显。甚至连格罗皮乌斯本人的设计，如魏玛墓地卡普暴动阵亡纪念碑（1920—1922）仍表现了对后立体主义和表现主义的兴趣，而耶拿市政剧院的改建（1921—1922）则体现了他日益增长的理性

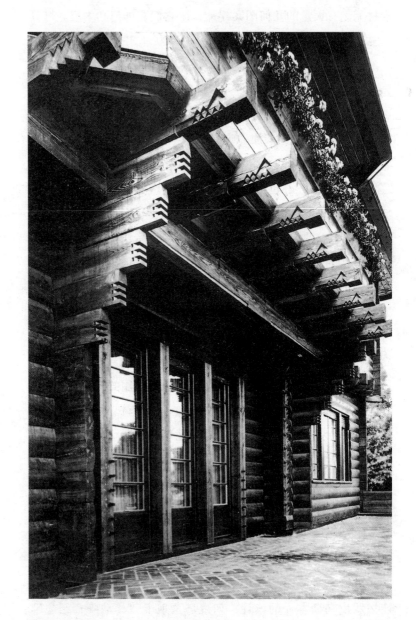

▼ 萨默菲尔德别墅（1922）

主义信念。由于包豪斯的先锋主义倾向同保守的魏玛政权发生冲突，不肯妥协的格罗皮乌斯于 1925 年将学校迁往德绍。1925 年 3 月德绍市议会通过决议，向包豪斯提供财政资助。1925—1926 年，根据格罗皮乌斯和迈耶的设计，德绍建了新的教学楼、工场和宿舍。这些建筑体现了理性主义原则，成为功能主义建筑的样板和格罗皮乌斯创作的巅峰。

▼ 布鲁耶

这些建筑的室内装饰、家具和设备，由包豪斯最优秀的学生、当时包豪斯家具工场负责人布鲁耶设计。布鲁耶生于匈牙利，1920 年从维也纳美术学院转到包豪斯学习。他完全接受了格罗皮乌斯关于"艺术和技术——新的统一"的概念。在艺术设计中，他力图吸收现代工业的生产工艺，利用比较廉价和实用的材料，并解决标准化问题。他的可折叠的镀铬金属弯管家具体现了这种意图。1925 年他设计了第一把这种类型的椅子，被称作"瓦西里椅"（为瓦西里·康定斯基定做的）。这种椅子的重量只有木质椅子的四分之一到六分之一。布鲁耶是第一个把镀铬金属弯管带进家庭的设计师，据说，他是受到他所骑的阿德勒牌自行车镀铬钢管把手的启发。1928 年他追随格罗皮乌斯和莫霍利－纳吉，离开了包豪斯。之后，他在英国和美国工作。其主要作品有巴黎联合国教科文新区、美国驻海牙使馆、IBM 科学中心等。

格罗皮乌斯晚年经常反思一个问题：包豪斯最宝贵的教育经验是什么？他认为是培养学生的独立性、独创性和创新意识。他在 1924 年出版的《包豪斯的观念和结构》一书中阐述预科的教育思想时，要求学生自觉地摒弃对任何一种固定的

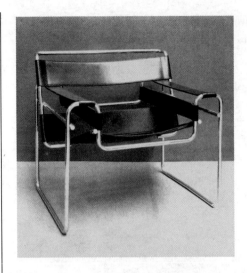

风格和流派的模仿。预科的目的在于揭示学生个人的潜能，并按照所需要的方向发展它们。问题不在于某个人天赋的高低，而在于不同人在节奏、明暗、色彩、材料性质等方面各有擅长。因此，必须优先发展学生最有特色的能力，同时均衡地发展他的其他能力。预科不仅是对学生的考验，而且也是教师展示他的其他能力的场所，因为他们面对的是不断发展的个性。

尽管包豪斯教师们的艺术风格很不一样，然而他们都认为：最重要的不是向学生传授自己的创作方法，而是让学生探索个人的道路；不是把某种风格强加于人，而是发展学生的独立思维能力。对于这个问题，作为包豪斯教师的康定斯基说得最为明了："学校里不应该教的东西，就是艺术流派和艺术风格。学校的任务在于指明道路，提供手段，而目的和最终决定的寻求是艺术个性的任务。"①

与其他学校"趋同"的教育思想相比较，包豪斯"求异"的特色表现得尤为明显。美国的赖特是格罗皮乌斯尊敬的建筑大师。包豪斯第一件集体创作"萨默菲尔德别墅"就吸收了赖特早期创作的成果。在参观赖特学校时，格罗皮乌斯观看了赖特的 60 名学生的作品，他认为这些作品不过是对赖特设计方案的模仿，而且是苍白的模仿。通过观察，格罗

① 〔俄〕康定斯基：《艺术学校的改革》，莫斯科 1923 年版，第 17 页。

皮乌斯得出结论说，学生同伟大天才的接触是极其重要的，但是，以主观专制原则为基础的教学过程，不可避免地压抑了学生的才能，即使教师的用心是良好的，他仍然会把自己的思考和个人创作的现成结果塞给学生。学生不应该模仿形式语言，而应该独立创造它，无论这样做是多么困难。

包豪斯浓郁的人文精神和艺术氛围是培育学生创新意识的催化剂。包豪斯建于第一次世界大战后贫困的德国，物质生活十分艰苦。很多学生囊空如洗，买不起鞋子和衣服。宿舍拥挤，供暖不足，包豪斯直接雇车到矿区收煤，学生们帮助卸车来挣饭票。然而，包豪斯师生精神饱满、情绪高涨。耶拿大学与魏玛相隔不远，费希特、谢林、黑格尔等哲学大师在那里任教。受其氛围影响，包豪斯的师生们无休止地讨论艺术家活动和人存在的哲学含义。学校的业余活动丰富多彩，每周、每月、每季都有节日和艺术活动，举办化装舞会、假面舞会、狂欢游行、音乐晚会和诗歌晚会；在魏玛郊区的山丘上，举行放飞造型别致的巨蛇风筝的比赛。这一切都成为学生生活中亮丽的风景线。

（二）第二阶段

瑞士建筑师迈耶是包豪斯的第二任校长。他于 1927 年担任包豪斯新建的建筑系系主任。那时候，迈耶由于设计日内瓦国联（联合国前身）大厦而声名远播。《包豪斯》杂志刊登了他的设计方案和他对新的设计概念的详细阐述。

1928 年他担任包豪斯校长后，立即改变了包豪斯的方向，与格罗皮乌斯决裂。他认为，必须同包豪斯的以往时期划清界限。在"包豪斯：德绍"展览会上，他尖锐地批判了格罗皮乌斯。他指责格罗皮乌斯、莫霍利－纳吉和布鲁耶等包豪斯教师的"艺术唯意志论"和"过分的唯美主义"。他认为，格罗皮乌斯关于艺术设计和艺术相联系的理念是一种审美幻想，主张在艺术设计方法中更多地依靠科学，而不是艺术。

迈耶的观点是不是和格罗皮乌斯完全格格不入呢？其实不

■ 迈耶

是。在艺术设计中自觉地转向科学技术方面，是格罗皮乌斯"艺术和技术——新的统一"原则的合乎规律的发展结果。正如格罗皮乌斯后来所指出的那样，在迈耶出任校长之前，科学方法在艺术设计中的重要作用呼之欲出，迈耶不过是把已经开始的工作向前推进。迈耶的贡献是重视艺术设计的社会方向：艺术设计成为建造现代物质环境的组织力量。

迈耶的功能主义摒弃以审美知觉为基础的一切形式主义方法，而代之以从产品的功能和结构合目的性的相互关系中直接产生出来的规律。他认为，功能是生物学、心理学和社会学等参数的总和，而个人对舒适性的爱好当然要考虑，例如在室内装潢时选择不同的木料，但是不能奴隶地服从这种爱好。迈耶的功能主义有时候被称作纯粹功能主义。然而作为一位天才的艺术家，其实践往往和理论没有直接关系，他的建筑设计超出了纯粹功能主义的范围，含有审美知觉的成分。

迈耶任期内的危机由激烈的政治斗争引起。迈耶是一位共产党员。由于包豪斯的印刷厂印制了共产党的著作，当局在1930年以"肃清共产党基层组织的影响"为由，罢免了迈耶的校长职务。迈耶发表了《我被逐出包豪斯》的公开信以示回击。包豪斯研究者对迈耶任期内的工作有两种截然不同的评价：一种对包豪斯的迈耶阶段漠然视之，缄默不语；另一种则对迈耶做出高度评价，认为这是包豪斯发展史上最

艺术设计十五讲（第二版）
Fifteen Lectures on Design

重要的阶段，其意义超出其他各个阶段。持后一种观点的人中，最著名的是德国乌尔姆高等造型学院校长马尔多纳多，他认为迈耶奠定了把艺术设计理解为不同于艺术的特殊设计活动的基础。

（三）第三阶段

德国建筑师和艺术设计师密斯·凡·德·罗接替迈耶，出任包豪斯第三任校长。

▼ 密斯·凡·德·罗

密斯·凡·德·罗于 1908—1911 年在贝伦斯工作室工作。在那里，他接受了新古典主义思想和老师的艺术设计风格。自 1911 年起，他开始独立从事设计工作。天主教环境中的教育，使他赞同中世纪神学美学家托马斯·阿奎那（Thomas Aquinas）和新柏拉图主义的观点。1919 年，他发表了实验性的设计作品——带有玻璃幕墙的摩天大楼。该作品隐喻托马斯美学的主要价值——"明亮"。以现代技术创造和谐的形式，从而揭示生活的最高含义，这是密斯·凡·德·罗创作的目的。

密斯·凡·德·罗担任校长后，致力于学校的非政治化和非意识形态化，他把教学集中在职业的艺术问题上。习惯于争论和崇尚民主的包豪斯学生，一开始对新任校长持谨慎态度，他们甚至要求举办新校长的作品展，以便讨论他的教学大纲。后来，逐渐在新校长周围聚集起一批学生，多为建筑专业。

密斯·凡·德·罗不赞同迈耶的纯粹功能主义。他强

调，只教会学生语法是不够的，必须创造使学生身上沉睡的诗意能够被挖掘出来的条件。他也不赞同格罗皮乌斯培养通才的观点，甚至拒绝参加 1937 年在纽约现代艺术博物馆举办的包豪斯回顾展。结果展览仅限于格罗皮乌斯任校长的年代，名为"包豪斯：1919—1928"。

密斯·凡·德·罗时期，包豪斯承担具体的建筑设计项目，生产日用品。不过，工场的最终目的已经不是生产廉价产品（这曾是迈耶所提倡的，以引发大众对艺术设计的社会层面的关注），而是以统一的方法论原则创造产品的形式。密斯·凡·德·罗把产品形式看作建筑空间结构的延伸。因此，学生在家具工场和金属工场也学习属于建筑专业教学大纲的课程，如透视和空间知觉规律、画法几何原理等。

1932 年年底，德绍市政局停止了对包豪斯的财政资助。密斯·凡·德·罗建议师生把学校迁往柏林。包豪斯以前的领导人格罗皮乌斯、莫霍利–纳吉当时也住在柏林。1933 年，包豪斯迁到柏林，成为一所私立学校，密斯·凡·德·罗个人对它的命运负责。随着纳粹的上台，包豪斯面临着厄运。尽管包豪斯的社会和文化纲领很有节制，然而官方报刊赋予它极左的色彩，称它为"布尔什维克文化的巢穴"。当局对包豪斯的搜查，以及与柏林警察局谈判的破裂，迫使密斯·凡·德·罗于 1933 年 8 月 10 日宣布关闭学校。1937 年他移居美国，1938 年任伊利诺伊工学院建筑系系主任。他以后的建筑设计有两种原型：一种是"水晶匣"，为平放的平行六面体；另一种是垂直的棱柱，带有玻璃幕墙外壳。他提出"少即多"原则，要求形式简洁单纯，摒弃装饰。20 世纪 50 年代，他的风格成为国际上的时髦。1958 年他和菲利普·约翰逊（Philip Johnson）合作设计的纽约西格莱姆大厦作为世界上第一座"玻璃匣子"的高层建筑，成为功能主义的经典作品。它没有任何表面装饰，结构简单明确。密斯·凡·德·罗于 20 世纪 20 年代末和 30 年代初设计的金属

密斯·凡·德·罗、约翰逊：西格莱姆大厦
(1958)

家具，90年代在美国和西欧仍然流行。

　　包豪斯校长几经更迭，然而它的教学结构依然存在。这种结构仿佛是一种同心圆，外圆是预科，内圆是本科和实验工场。从总的方面讲，包豪斯的教育思想主要表现为：实行艺术教育和技术教育相结合的方针，架起艺术和技术重新统一的桥梁；填补艺术创作和物质生产、价值创造和体力劳动之间的鸿沟。它所培养的新型艺术设计师应该集艺术家和工艺技师于一身，既有艺术家独立创作的才能，又有工艺技师

娴熟的技艺。包豪斯制定了艺术设计师创造活动的原则、艺术设计的教学方法，以及与新型建筑理论不可分割的艺术设计理论。它形成了自己的艺术设计模式：把艺术设计看作个性全面发展、恢复个性的完整性，并通过个性的创作重建物质世界的完整性的一种方式。包豪斯把艺术设计视为创造性的艺术活动，强调艺术设计和艺术的密切联系，因此被称作艺术设计中的艺术流派。

思考题

1. 包豪斯的理论遗产是什么？
2. 谈谈你对包豪斯预科和学校发展的理解。

阅读书目

1. 〔英〕弗兰克·惠特福德：《包豪斯》，林鹤译，生活·读书·新知三联书店 2016 年版。
2. 何人可主编：《工业设计史》，高等教育出版社 2004 年版。

第 五 讲

现代主义艺术设计的两大体系

包豪斯第三任校长密斯·凡·德·罗在阐述产品的形式和功能的关系时，举过一个通俗的例子：请设想一下，如果你认识两位孪生姐妹，她们都有运动员的体魄，有教养，有财产，能生育，然而一个漂亮，另一个不漂亮，那你和谁结婚呢？这里说的体魄、教养、财产、生育，相当于产品的功能，而漂亮相当于产品的形式。取决于对产品的功能或形式的重视程度，分别产生了现代主义艺术设计的两大体系：功能主义和样式主义。

功能主义和样式主义是两个流派，形成于不同的历史时期，在现代主义艺术

设计中起主导作用。功能主义主要发生在欧洲，尤以德国为代表。美国艺术设计的起步比欧洲晚，然而艺术设计从欧洲移植到美国，没有使美国艺术设计欧洲化，而是本身被美国化了。美国艺术设计所遵循的不是形式为功能服务的原则，而是使形式大于功能，游离于功能之外追求形式的新颖，这种风格被称为样式主义。

一　功能主义

广义的功能主义思想可以追溯到遥远的古代。作为艺术设计史上的流派，功能主义倾向则发端于19世纪末，发展于20世纪20—30年代，成熟于包豪斯，至20世纪60年代末期趋于没落，它在设计界的主流角色也为直觉的、感性的、个性化的后现代艺术设计所取代。

功能主义是一种创作方法、艺术流派和美学理论。它着力解决形式和功能、美和效用的关系问题。功能主义在19世纪成为人们专门关注的对象，与当时欧洲的艺术实践有关。当时欧洲的建筑和实用艺术中出现了繁缛的装饰，绘画中充斥着虚假的华丽。对艺术现状的不满，促使许多艺术家和理论家从文化发展的立场重新思考艺术的形式和功能问题。功能主义流派主张形式追随功能，提倡简约理性的设计，通过机器时代技术与设计的统一，达到生产的标准化和高效率，反对过度的装饰。

为了对功能主义有一个直观的视觉感受，我们先欣赏欧洲功能主义先驱者之一———奥地利建筑家阿道夫·洛斯（Adolf Loos）的一件作品和反对他的一幅漫画。洛斯1911年在维也纳设计建造了戈德曼和萨拉奇百货商店。整个建筑附有店面及公寓，位于维也纳市中心。这栋建筑在建造之前就有很多争论，建成之后更引来不少非议。反对者的主要观点

现
代
主
义
艺
术
设
计
的
两
大
体
系

▼ 洛斯：戈德
曼和萨拉奇
百货商店
(1911)

是：首先，较低一层的商业店面以大理石为材料，采用古典
柱式及雄伟的嵌壁式入口，这与较高层公寓住宅所采用的裸
露的灰泥墙形成强烈的反差；其次，这样一栋无任何装饰的
大型建筑与维也纳市中心雍容繁华的街景格格不入。

一位持反对意见的漫画家在 1911 年作了一幅颇有讽刺意味
的漫画，矛头直指洛斯和他设计的百货商店。画的右边是建筑
的立面图，左边是一位头戴礼帽、挂着拐杖、看起来有些执拗

▼ 讽刺戈德曼和
萨拉奇百货
商店的漫画

的绅士，他正漫步在大街上，忽然惊奇地站住了。因为他发现了自己设计的建筑的立面图，竟与翻开的窨井盖一个模样。这是对纯粹的功能主义的讽刺。实际上，纯粹的功能主义只是功能主义的极端表现，大部分功能主义设计也会考虑到形式因素。

（一）功能主义的起源

1923 年，意大利建筑师阿尔贝托·萨托里斯（Alberto Sartoris）在《功能主义建筑的因素》一书中阐述未来主义时，第一次在艺术理论中提出了功能主义概念。然而功能主义最基本的原则——"形式遵循功能"在 1896 年就由美国建筑师路易斯·沙利文（Louis Sullivan）提出来了。功能主义的先驱者有洛斯、沙利文和赖特。

1. 洛斯

洛斯 1870 年生于捷克布尔诺。童年时代在父亲工场里的劳动，培养了他对严格的几何图形的爱好。1890—1893 年，他在德国德累斯顿技术学院建筑系学习，1893 年前往美国学习三年，了解到美国建筑师，首先是沙利文及芝加哥学派其他建筑师的现代建筑方法。美国码头上的起重机、汽车干线和粮仓的壮观景象和异乎寻常的美，给他留下了深刻的印象。

回到欧洲后，洛斯成为坚定的理性主义者。1921 年，他的部分论文结集在法国出版，论文集指出奥匈帝国艺术界不能适应以科技进步成就为基础的新风格。他的另一部分论文到 1931 年才结集出版，书名为《叛逆》，取自德国哲学家尼采的箴言"坚决地叛逆一切"。其中收有他最著名的文章——1908 年发表的《装饰与罪恶》。文章题目要表达的观点是：把钱花在不必要的装饰上就是一种罪恶。

为什么装饰是一种罪恶呢？首先，洛斯认为现代人已经成长得更雅致、更精妙了。狩猎的游牧人使用多彩的外套是因为他们要用颜色来区分自己，这是功能的需要。而现代人已经有了衣服作为标志，就没有必要再像原始游牧人一样穿戴古怪以达到被识

别的目的。其次，装饰造成经济和资源的浪费。洛斯说："如果我想吃一块姜汁饼，我就要挑选一块光溜溜的而不是一块心形的、婴孩形的或者骑士形的，上面盖满了装饰。"[①]最后，对新颖装饰的盲目追求导致商品的质量被忽略，材料的耐用期短，产品粗制滥造。因为讲究装饰的商品通常在形式上是短暂的、不再重复的，比如仅仅为某一场合缝制的舞会服装。

洛斯关于装饰的观点与罗斯金和莫里斯截然不同：对罗斯金来说，装饰给人造产品带来了意义和价值；对莫里斯来说，装饰证明了生产者"工作的乐趣"；对洛斯来说，装饰是罪恶。洛斯的《装饰与罪恶》一文已经发表一个世纪了，现在回头来看，装饰并非都是罪恶。因为装饰是人类生活的镜子，暗中折射出人类的思想与情感的网络。不过，洛斯反对商业性的虚伪和批判伪美学的观点，在今天看来仍然具有积极意义。

2. 沙利文

沙利文是美国芝加哥建筑学派的首领。芝加哥是仅次于纽约和洛杉矶的美国第三大城市。它既是一座商业大都会，又是一座文化大都会。芝加哥建筑学派的成员都来自美国的芝加哥大学。芝加哥大学源远流长的学术传统和学术成就都令人瞩目。在人类学术研究的历史上，分布于建筑学、经济学、社会学、心理学、传播学、社会心理学等很多领域的"芝加哥学派"各执牛耳，让人不禁一边为这座位于密歇根湖畔的美丽城市静谧的湖光水影、繁华的都市街景所迷醉，一边因芝加哥学派的学术成就而惊诧。

同样，芝加哥建筑学派在世界建筑设计史上留下了不可磨灭的印记。1871年10月8日21点45分，一头倔强的奶牛踢翻了放在草堆上的油灯，引发了震惊世界的火灾。大火蔓延到芝加哥各个地方，包括人口最稠密的中心区。冲天的火光足以使20英里外的人能够在夜间阅读报纸。石材建筑只需数分钟便被烧成一

① 奚传绩编：《设计艺术经典论著选读》，东南大学出版社2002年版，第170页。

堆碎石。30 小时的噩梦几乎摧毁了这座当时美国发展最快的城市，据官方统计，这次大火使 10 万人无家可归，300 人丧命，死伤牲畜不计其数，芝加哥几乎遭受灭顶之灾。芝加哥"浴火重生"之后，开始一系列大规模的重建，城市得到迅速扩张，一个全新的建筑学派因此诞生。出于防火的需要，芝加哥在大火之后诞生的高层商业办公楼纷纷以强调耐火作为其第一属性，由此摆脱了纽约的高楼复古式样的窠臼，开创了基于工程技术与实用需求考虑的芝加哥学派。沙利文指出，19 世纪 80 年代的芝加哥建筑师们如果想要继续开业，必须掌握先进的建造模式。这种先进的模式就是建造大量的摩天大厦，并掌握由此需要的各种建筑技术和材料，如电梯、钢结构等。

1896 年，沙利文在《从艺术观点看高层市政建筑》一文中，批评一些建筑师在解决新任务时不善于摆脱旧风格和旧方法，认为艺术创作的真正标准是形式和功能的相互关系。为了证明其正确性，他阐述了一条自然规律："自然界中的每个物都有形式，换言之，都有自己的外部特征。外部特征向我们指明这个物是什么，它同我们和其他物的区别何在。""无论何地，无论何时，形式都追随功能——规律就是这样。功能不变，形式也不变。悬崖峭壁和绵绵山脉长期不变；闪电形成时获得了形式，瞬间又消失了。任何一种物——有机物和无机物，一切现象——物理现象和形而上现象、人的现象和超人的现象，任何一种理智活动、心灵活动和精神活动的基本规律在于，生命在其表现中被认知，形式永远追随功能。规律就是这样。"[①]

以沙利文为核心的芝加哥学派在芝加哥的城市重建过程中发挥了巨大作用。在他们的主张下，一栋栋摩天大楼拔地而起，其中有常见的矩形建筑物，也可见梯形的、菱形的、正方形的、尖塔形的、圆形的、半圆形的、三角形的等等。造型多呈规则的几

① 〔美〕沙利文：《从艺术观点看高层市政建筑》，收入《建筑大师论建筑》，莫斯科 1972 年版，第 44—45 页。

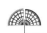

何形,这也是后来功能主义的特点之一。此外,为了增加室内的光线和通风,简单的立面和整面的玻璃幕墙也成为芝加哥学派的建筑特点。

3. 赖特

赖特自认为是沙利文的学生,他对沙利文的声名远播起了推波助澜的作用。赖特生于美国的威斯康星州,曾在麦迪逊大学学习工程科学。他未毕业就于 1887 年到芝加哥一家建筑事务所工作,当时芝加哥在火灾之后正大兴土木。几个月后,他转到沙利文的建筑事务所,当时还只是一个 18 岁的年轻人。沙利文的理论对他的观点产生了重要的影响。1893 年他开办了自己的事务所,主要从事建筑设计,也做室内装潢和家具设计。赖特作为美国公认的建筑大师和建筑理论权威,经常援引沙利文的观点,他称沙利文是第一个把设计的

▼ 赖特

纯职业问题和现代文明问题联系起来的人。除了大量的设计外,赖特还留下了很多理论著作,其中有《自传》(1932)、《有机建筑:装饰建筑》(1939)、《建筑的未来》(1953)、《遗言》(1957)等。

1903 年,赖特在芝加哥以"机器时代的艺术和手工艺"为题做了一次报告,听众为莫里斯的艺术与手工艺运动的支持者。1930 年,赖特在普林斯顿大学的一些讲座中,又重复了这次报告的内容。此后,报告的基本观点常常为人所援

引。赖特认为，19世纪末期是钢铁和蒸汽的时代，新文化真正的编年史应该借助钢铁和蒸汽来编写。体现在钢铁中并且接受了工业产品形式的科学思维，成为社会进步的发动机。人被机器所包围。机器使人摆脱了繁重的劳动，扩大了视野。机车、轮船、机床、照明设备和兵器，在人类文化中开始占据以前各种艺术作品所占据的地位。因此，应该研究机器对人们的影响，而不能让机器浪费原材料，不能以工业方法批量生产伪劣产品。赖特呼吁掌握机器的艺术潜能，以提高人的生活质量。赖特的报告不为当时的艺术界所理解，他因此而受到嘲笑。

同样是意识到工业化机器时代来临后生产和艺术相分离的问题，威廉·莫里斯主张恢复原来的手工艺生产，而赖特和德国的功能主义者则主张通过艺术与技术的结合，将艺术推进到一个新的水平。为了解决同一个问题，所秉承的两种方法却背道而驰。这种对现代设计理解的差别很快带来了不同的结果。虽然英国是第一个实现工业化的国家，世界上第一所专门的设计学校是1852年在英国成立的，第一个现代设计的标志——水晶宫是在英国诞生的，被视为现代设计第一位先驱的是英国人莫里斯，但"直到1913年，英国整个电气工业基本上是依靠德国西门子及它的子公司。相反，这时德国的AEG公司已经有了像贝伦斯那样优秀的设计师，他们的电气炊具和电水壶等家用电器几乎垄断了英国的市场"[①]。所以，我们有时也不禁认为，英国的设计师具备艺术家的气质，而德国的设计师则更具备工程师的天然禀赋。

（二）功能主义在艺术设计中的展开

功能主义在艺术设计中的展开主要集中于德国，从德国艺术工业联盟的成立一直延续到包豪斯，功能主义的设计理念在德国的艺术设计中得到完整的体现，功能主义已经从它起源之时

① 丁朝红：《这不是一只烟斗：关于设计艺术》，厦门大学出版社2002年版，第29页。

对建筑设计的关注扩展至对工业设计的关注。直到今天，德国依然给我们这样的印象：街道旁风格整齐统一的建筑，颜色纯净的住宅，不带修饰的几何形窗户，功能完善、细节精巧而形式简洁的日用品。功能主义理念在德国的各个角落留下了不可磨灭的印迹。德国功能主义早期代表人物有穆特齐乌斯、凡·德·韦尔德和贝伦斯。

1. 穆特齐乌斯

在 1896 年威廉·莫里斯去世的那一天，有一个德国的年轻人恰好抵达英国，他就是当时德国驻伦敦大使馆建筑专员穆特齐乌斯，那一年他 35 岁。

穆特齐乌斯是建筑家、实用艺术家和艺术理论家，生于德国图林根一个石匠家庭。他 1881—1883 年在柏林学习哲学，1883—1886 年在柏林高等技术学校学习建筑。1887—1891 年作为恩德和贝克曼建筑公司工作人员在日本工作四年，参与建造了日本议会大厦、司法部和最高法院。这些建筑的目的是在日本传播德意志精神。穆特齐乌斯虔诚地相信那个年代德国官方建筑的社会使命和政治使命。后来，他逐渐对艺术批评和理论活动发生兴趣。1894—1895 年他出版了一份建筑杂志，越来越明确地反对德国官方建筑的风格。1896 年，他去意大利旅行，把所看到的建筑风格与自己老师的艺术规范相比较，迫切地感到要革新德国建筑。同年年底，他被派往英国。作为德国驻伦敦大使馆建筑专员，穆特齐乌斯在英国工作了七年之久。

当时英国是德国最主要的政治对手和军事对手。穆特齐乌斯去英国有两个明确目的：一是分析英国建筑、实用艺术和日用品生产兴盛的原因，研究在出口方面赶上英国的可能性；二是透过主流艺术趣味，考察英国人的思维方式和社会发展的动力，以揭示英国的社会潜力。威廉·莫里斯是穆特齐乌斯一直景仰的设计领袖。莫里斯突破了过去设计仅仅作为审美情趣层面上的问题这一局限，而把它看成更加广泛的社会问题的一个部分；由于被放入更广泛的社会层面，因此设计应该注重实用主义功能。

在 19 世纪最后二十年间的英国，查尔斯·沃塞（Charles Voysey）的设计影响巨大。而这段时期，正是穆特齐乌斯在英国考察设计状况、观察艺术与手工艺运动余波的时候。沃塞受过建筑训练，喜爱墙纸和染织设计，与莫里斯等人交往甚密。沃塞的作品继承了罗斯金、莫里斯提倡的艺术与技术结合以及向哥特式和自然学习的思想，设计风格简洁、大方。他风趣地指出，丑陋的杯盘碗碟比冷了的饭菜更致命，后者伤身，前者伤你的灵魂！沃塞设计的壁纸得到凡·德·韦尔德的高度评价："一派春意盎然，犹如亲临其境。"

像许多外国人一样，穆特齐乌斯为英国的实用主义所震动，特别是在家庭的布置方面。他认为英国住宅最有创造性和价值的特点，是绝对的实用性。通过对当时英国设计状况的考察，穆特齐乌斯的设计见解逐渐成熟，主要体现在他力图寻找"机器风格"和英国艺术与手工艺运动的结合点，制定现代器物形式的评价标准。同时，他不倦地宣传提高工业产品质量的必要性，批评肆无忌惮地利用旧风格形式的机器生产。

从英国回国后，穆特齐乌斯担任普鲁士贸易和手工艺部顾问。为了利用英国在物质文化领域里的艺术经验，他做了一系列工作：首先，他改革艺术教育，并吸收现代建筑的激进代表如贝伦斯等参加这一工作；其次，继续从事研究活动，并积极地将研究的成果付诸理论与实践。

穆特齐乌斯一生撰写了大量的理论著作，其中有《文化和艺术》（耶拿，1904）、《英国住宅》（1—3 卷，柏林，1904—1905）、《实用艺术和建筑》（耶拿，1907）、《建筑的统一：关于建筑工程设施和实用艺术的思考》（柏林，1908）等。这些著作重点讨论的问题之一是艺术形式的本质，这反映了穆特齐乌斯功能主义的设计立场。

19、20 世纪之交，许多德国艺术家从实用艺术转向工业品的造型设计。就像穆特齐乌斯 1911 年所指出的那样，"'从沙发床的枕头到城市设计'——可以这样称谓近 15 年来装饰实用主

义所走过的道路"①。这样，实用艺术家面临的任务发生了变化。

实用艺术家从装饰图案师变成产品结构形式的创作者。为了创作完善的形式，必须把形式和物品的功能密切地联系起来。这就产生了形式服从材料属性的问题，因为每种材料对加工工艺都有特殊的要求。换言之，艺术家在实践中要适应"材料—加工工艺—产品功能"三段式要求。这些要求既包括艺术形式的创作，又包括合目的形式的创作，而这两种形式不仅不相互矛盾，相反还彼此交融。

穆特齐乌斯一生追求真实、简洁和理性主义的设计风格，最具代表性的设计作品是他为自己位于柏林郊区的住宅所做的室内装潢。

2. 凡·德·韦尔德

凡·德·韦尔德是比利时人，可是他在德国生活了近二十年，对德国艺术做出了重要贡献。

1914 年，世界大战爆发后不到一个月，科隆展览会如期举行。战火的硝烟仿佛从战场一直弥漫至展览会的展厅，在这里也进行着一场唇枪舌剑，双方争执不下。争论的双方分别以穆特齐乌斯和凡·德·韦尔德为代表。争论的核心问题有两点：第一，艺术工业中艺术家的作用是什么？第二，产品类型化是否有意义？

我们在第二讲中曾经谈到这一争论。穆特齐乌斯提出了十条论纲，在会前预先分发给每位与会代表，主要的观点是主张设计师们促进产品的规范化、标准化，生产那些能够以高质量满足出口贸易需求的产品。凡·德·韦尔德对穆特齐乌斯的观点逐条加以反驳，气氛紧张到白热化的程度。韦尔德认为，为了国家的经济利益而统一艺术与工业是将理想与现实混为一谈，会导致理想的崩溃。他说道："工业决不应为了获得更多的利益就可以牺

① 〔俄〕阿罗诺夫：《外国艺术设计的理论概念》，莫斯科 1992 年版，第 43 页。

性作品的美和材料的高质量。对那些既不注重美，也不注重使用材料，因而在生产过程中毫无乐趣的产品，我们不必去理睬。"①

1914 年的科隆展览会因为这场争论而从艺术设计史上纷繁的展览会中脱颖而出。尽管气氛不是很和谐，但它表明了艺术和科学对工业的影响。韦尔德是一位捍卫艺术家个性自由的功能主义者，也是一位反对规范化、主张多样化的功能主义者。尽管后来包豪斯的领导者们力图通过证明没有图案装饰的形式也具有独特的表现力来反驳韦尔德，但无论如何，韦尔德的存在为看似灰色、冷漠、生硬的功能主义添上了一抹亮彩。

3. 贝伦斯

贝伦斯是世界艺术史上第一个担任工业公司艺术领导职务的艺术家，德国乌尔姆高等造型学院校长马尔多纳多称他为"第一位现代艺术设计师"。贝伦斯生于汉堡，1886—1889

年在美术学校学习绘画，自 1891 年起在慕尼黑从事书籍插图和版画创作。他曾是"青年风格"画家，并且是慕尼黑分离派的创始人之一。他 1898 年开始设计工业产品，1903—1907 年应邀担任杜塞尔多夫实用艺术学校校长职务。

贝伦斯作为著名的建筑家和艺术设计师，是现代艺术设计的奠基人

▌ 贝伦斯

① 转引自何人可主编：《工业设计史》，第 95 页。

之一。后来成为著名的建筑家和艺术设计师的格罗皮乌斯、密斯·凡·德·罗和柯布西耶曾同时在他的建筑事务所工作，他是他们真正的老师。作为功能主义者，贝伦斯的突出贡献是将功能主义的设计理念实现于工业产品的设计中，并完成了工业产品简洁外貌和功能性相统一的审美理想。

1907 年，贝伦斯接受了德国通用电气公司负责人拉特瑙（W. Lathenau）的建议，担任公司的艺术经理。这一事件从此将贝伦斯的名字与现代工业产品设计紧紧联系在一起。在领导电力总公司的艺术设计工程过程中，他实现了自己将外貌简洁和功能性统一起来的审美理想，并由此将公司各种产品的风格统一起来，使 AEG 成为早期开始采用标准一体化系统的公司之一。

成立于 1887 年的德国通用电气公司当时已经成为超级垄断组织，通过遍布世界各地的网络销售产品。因此，贝伦斯注意到统一产品风格、形成公司品牌理念的重要性。为此，他采取了一系列措施：第一，设计统一的形式语言，即制定统一的"公司风格"。他全面负责公司的建筑设计、视觉传达设计以及产品设计，从而使这家庞杂的大公司树立起了统一、完整、鲜明的企业形象，并开创了现代公司标识设计的先河。他设计的 AEG 三个字母图案作为企业标记统一应用于产品、包装、海报、便笺、信封等，这成为后来的视觉识别系统（Corporate Identity System，CIS）的雏形。AEG 的标识经他数易其稿，一直沿用至今，成为欧洲最著名的标记之一。此外，贝伦斯还设计了通用电气公司的工人住宅和位于柏林的公司汽轮机车间（1908—1909）。这个车间成为 20 世纪初工业建筑的典范。第二，制定公司纲领和工业产品的样品，并且制定批量生产的技术复杂产品的艺术设计方法，这些方法后来成为现代艺术设计的职业手段。

贝伦斯方法的主要内容在于产品形式的几何形变化。几何形的产品外形和产品的标准化批量生产是功能主义者的代表主张。

贝伦斯认为，只遵循功能目的或者材料目的，不可能创造任何文化价值。无论是"现实主义的功能主义"，还是"造成混乱的浪漫主义造型"，都不能克服对象世界的非和谐性。因此，唯一的出路在于形式性与功能性以及自然性相结合。形式的几何图形化可以使外观变得明晰，这既反映了生产过程的技术准确性，又反映了产品及其环境的文化标志意义。

这些设计理念也体现在贝伦斯设计的一些工业产品中，如电钟、弧光灯、电风扇、电水壶等。通过图片我们发现，这些产品的设计看不到任何伪装与牵强。他通过改变容量、局部的几何形状、材料和装饰的途径，设计了电水壶系列，其基础为三种模式：圆底、椭圆底和六面体。六面体的被称作"中国灯笼"。

利用几何图形设计出的产品为产品的标准化和大批量生产带来很大的可能性。比如，对电水壶的设计，贝伦斯制定三种壶体、两种壶盖、两种手柄及两种底座，从中选择并加以组合，共有 24 种样式；电壶有水下加热电阻丝，而锤击的效果及藤条覆盖的手柄显示其为手工制作。他是第一个改革产品设计使之适合工业化生产的设计师，设计的电水壶充分考虑了机器批量化和标准化生产的特点，水壶的提梁和壶盖

都可以和别的造型的水壶配件互用。

贝伦斯的功能主义设计理念在实践中的运用，使通用电气公司的产品成为脱离了装饰的功能产品，这在当时工业化生产的初期阶段，为实现工业产品的规模化生产提供了一种设计典范。

贝伦斯的设计实践是其设计理念的充分体现。他把纯粹的几何图形与简洁精致的装饰很好地结合起来，开辟了产品技术美的新世界。产品的技术美，体现的是产品设计中技术与艺术的统一。关于艺术与技术的关系，贝伦斯指出，与艺术家所坚持的传统相比，技术同样能够确定现代风格。高度发达的技术可以服务于文化，通过批量生产符合审美要求的消费品，可以逐步改善人们的趣味。贝伦斯设计出来的供大机器时代生产的产品有着精确的制造、优美光洁的弧线、完善的功能，是手工艺作坊不可能生产出来的。

功能主义的全盛是在德国的包豪斯完成的：包豪斯的首任校长格罗皮乌斯的"功能第一，形式第二"论奠定了包豪斯功能主义的基调；密斯·凡·德·罗提出"少即多"的原则；迈耶摒弃以审美知觉为基础的一切形式主义方法，而代之以从产品的功能和结构合目的性的相互关系中直接产生出来的规律。功能主义在包豪斯走完它的全盛历程，而与包豪斯的关系密不可分的乌尔姆高等造型学院在功能主义道路上继续前行。

功能主义垄断建筑界三十多年，使世界建筑丧失了地域和民族特征，日趋雷同，缺乏人情味和个性化，形成了国际风格（international style），并改变了世界大城市三分之二的天际线。国际风格的特点是：建筑是立方体、几何图形结构，以钢材、玻璃和钢筋水泥构筑，造型规则，平顶，纯白色，从抽象和功能角度加以设计，不迁就周围的景观和市容。国际风格是包豪斯的设计风格化的结果，很多设计师把包豪斯的设计奉为圭臬，正如建筑学家沃尔夫（T. Wolfe）所说："如果有人说你模仿米斯（按，即密斯）、格罗佩斯（按，即格罗皮乌斯）或者柯布西耶，那有

什么？这不就像在说一个基督徒在模仿耶稣基督一样吗？"①

然而，现代主义和国际风格逐渐受到挑战。有人批评沿纽约上行的第六大道上不断增长的冰冷的钢材、玻璃和水泥预制板看上去像巨大的墓碑。1972 年 7 月 15 日下午美国密苏里的圣路易斯市炸毁了现代主义住宅区"普鲁蒂－艾戈"（Pruitt-Igoe），英国建筑师和理论家查尔斯·詹克斯（Charles Jencks）将这一事件看作现代主义建筑设计的死亡。虽然这种个人宣判遭到了众多非议，不过，它毕竟表明了人们改变单调、刻板的国际风格的强烈愿望。

（三）德国理性设计

有一个问题值得我们思考：为什么功能主义在艺术设计中的运用主要发展于德国？这也许与德国文化和民族精神有关。美国人这样评价德国人："德国人行动比较慢，目的意识很强，小心谨慎，讲求方法，工作劳动中考虑很周密。他们不是大胆的、冒险的民族，他们需要时间去思考和行动，他们需要他们的秩序和规矩、他们习惯的环境、他们规定好的道路和方法。但是他们具有一种至今其他国家没有达到的能力：事先识别出正确的道路，然后毫不动摇地走下去。"②

德国有黑森林和布洛肯山脉，它独特的风景同海洋无缘，缺乏从海洋吹来的广阔自由的和风。有人说德国人是人类中最为理性的民族。德国人善于思辨，这是一个诞生了康德、黑格尔、马克思、叔本华、尼采的国度，欧洲哲学的历史几乎是用德语写成的。与此相应，德国的产品设计理性、实用，线条简单明快。

德国人也曾是世界历史上最为疯狂的民族。直到现在我们耳边似乎还响着德国原始尚武意识给世界带来的战争的铿锵之声，希特勒统治下野心高于一切的德国还让我们不寒而栗。伟大的思

① 转引自尹定邦：《设计学概论》，第 222 页。

② 转引自丁朝红：《这不是一只烟斗：关于设计艺术》，第 29—30 页。

想家黑格尔竟然也有这样的论断：战争是最伟大的清洁剂，有助于因长期和平所腐化的各国人民的伦理健康，正如刮风使海洋去除长期平静所造成的污秽。日耳曼人的身上似乎透着歌德在《浮士德》中发现的精神——"野心勃勃，总是驰骛远方"。

独特的气候、自然环境和坎坷的历史造就德国传统民族性格中的悖谬性，以及审慎的内省和思辨的传统。这些都一定程度上促使功能主义在德国发展下去。

二　样式主义

与欧洲功能主义相对的，是美国的样式主义设计。德国人这样评价美国风格："在19世纪中那些轻的、不复杂的、不很结实的，但是便宜的、很快就淘汰的机器，这就是典型的美国机器。"英国人则说："美国机器的主要特点是，细节很精巧，最大限度地利用零部件，高速度和易损坏，结构上追求时髦的经济。制造每一件东西都是为了加快步伐。"[①]

美国的艺术设计起步较晚，从欧洲引进艺术设计的确切时间是1925年，而在第二次世界大战以后，属于美国人自己的样式主义艺术设计运动已经开展得轰轰烈烈了。

美国的艺术设计在自己民族文化的影响下，形成了完全不同于欧洲的美国生活的特殊现象，由此，功能主义与样式主义形成现代主义设计史上蔚为大观的两种风景：前者追求功能，后者追求样式；前者立足耐用、持久，后者立足新颖，鼓励"喜新厌旧"、不断抛弃；前者的设计是功能主义、实用主义的，后者的设计是样式主义、消费主义的；对于功能主义设计师来说，功能至上、结构严谨、简洁明快的外形曲线是完美曲线，而对于样式

① 转引自丁朝红：《这不是一只烟斗：关于设计艺术》，第59页。

主义设计师来说，正如他们的代表人物雷蒙·罗维直言不讳的那样——"最美的曲线就是一条上升的销售曲线"。

（一）艺术设计成为一种商业流派

美国著名剧作家阿瑟·米勒（Arthur Miller）的《推销员之死》的主人公说：在我的生活中一旦想要拥有的东西真拥有了，就已经过时了。我一直在与废品收购站赛跑。当艺术设计成为一种商业流派，设计就与销售有着密不可分的联系。一种产品刚刚出来，当你正为自己成为时尚人士而沾沾自喜时，也许艺术设计师以迅雷不及掩耳之势又推出了新的款式。直接以利益驱动的美国艺术设计显得精彩，却也让人无奈，如同可怜的推销员叹息的那样。

1.艺术设计成为商业流派的原因

1925 年举办的巴黎"装饰艺术与现代工业"国际博览会，展示了第一次世界大战后欧洲功能主义艺术设计发展的首批成果。展品中包括轿车设计、柯布西耶的家具、格罗皮乌斯及其学生们的作品。美国没有参展，华盛顿政府官员在答复法国方面的正式邀请时，表示美国没有东西可展览。然而，美国商人派出特使参观巴黎博览会，观察员的任务是：把欧洲有利于完善美国商业艺术的一切东西移植过来。

在艺术设计方面，美国本来是欧洲的学生，可是不久欧洲反成为美国的学生。1959 年总部设在巴黎的欧洲经济合作组织派出代表团赴美学习艺术设计经验。代表团经过仔细和全面的考察，得出一个基本结论："艺术设计成为生产和销售之间的桥梁。"如果说包豪斯的艺术设计理论和建筑理论关系密切，特别强调物质环境的完整与和谐，那么，美国艺术设计理论则独立于建筑理论，以满足和刺激消费需要为旨归。可以说，美国艺术设计是艺术设计中的商业流派。

美国艺术设计为什么会成为一种商业流派呢？这与美国经济发展的状况有关。美国的经济崛起在第一次世界大战前后初见端

倪。从第一次世界大战到20世纪20年代末期，美国工业发展迅速，它的工业产量超过英国、德国、法国、意大利和日本的总和。体现科学和工艺学最新成就的新技术领域不断形成，包括轿车、电子技术、化工、航空、无线电和电影工业。全国轿车拥有量达2650万辆，超过世界各国总和，轿车成为美国繁荣的标志。家用电器如吸尘器、电冰箱、洗衣机、咖啡壶等层出不穷。1924年美国拥有6.5万台电冰箱，十年后增加到2000万台。1925年美国有571座广播电台和300万台收音机。

1929年美国在消费品生产领域爆发了严重的经济危机，这是美国艺术设计发展的重要契机。艺术设计师成功地说服了甚至最谨慎的企业家投资生产技术水平高的优质产品，以打开销路。很多企业提出了"美是销售成功的钥匙"的口号，艺术设计仿佛成为拯救美国工业灾难的希望。这个口号奠定了美国设计发展之初就具有的基调：它与商业有着千丝万缕的联系。

在那时，又恰逢20世纪30年代德国包豪斯被关闭，一些著名的设计师和包豪斯的教师辗转来到美国，为美国设计人才的培养和美国设计的未来发展提供了很大的潜在力量。当时很多欧洲赫赫有名的设计师都踏上了美国的土地，他们是：格罗皮乌斯、密斯·凡·德·罗、莫霍利-纳吉、阿尔贝尔斯、布鲁耶。他们给美国带来了艺术设计教育。然而，美国的艺术设计没有按照包豪斯的方向发展，因为美国的状况已经和魏玛共和国很不相同了。很快，美国艺术设计迎来了蓬勃发展、人才辈出的时代。迄至20世纪30年代末，美国有12所高等学校培养艺术设计人才。他们成为新兴的美国设计坚实的后备力量。

2."丑货滞销"

"丑货滞销"是由美国样式设计流派的代表人物——雷蒙·罗维（Raimond Loewy）提出来的，这个口号很形象地说明产品的设计，尤其是外形、样式的设计对于销售至关重要的作用。与此相类似的说法还有我们前面提到的"美是销售成功的钥匙"，以及欧洲经济合作组织在1959年赴美学习艺术设计经验

时得出的结论——"艺术设计成为生产和销售之间的桥梁"。

罗维是美国设计界的传奇人物，1893年出生于巴黎，1910年获巴黎大学工学学士学位后应征入伍。第一次世界大战结束后，于1919年移居美国。最初以画杂志插图为生，并成为有名的插图画家。而立之年后逐渐涉足艺术设计行业，成为艺术设计史上赫赫有名的人物。他的作品从总统的飞机到百姓的生活用具，名目繁多。而他在学术界也得到很高的认可，法国美学家于斯曼（D. Huismann）和另一位法国艺术设计史研究者帕特里克（N. Patrick）认为，艺术设计有三个

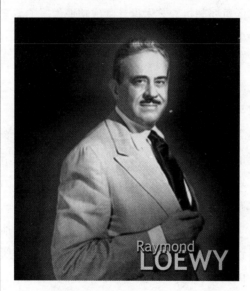

Raymond LOEWY

▌ 电影明星一样的罗维

来源：德国理论、法国趣味和英国经济。德国理论指包豪斯理论，英国经济指英国最早发生的工业革命催生了艺术设计，法国趣味则指罗维的趣味。这种说法虽不确切，但是罗维在世界艺术设计界的地位可见一斑。

罗维认为"丑货滞销"，而一个设计得很漂亮的商品，则为销售提供了保障。他认为一家设计公司最好的推销员就是设计师本人；对单个设计师来说，出色的创意能力加上适当的公共关系能力，就可以获得成功，根本不需要销售。事实也向我们有力地证明了这一点。

罗维的创作被视为艺术设计和技术设计相结合的典范，其特点是无可挑剔的平面设计，精细的材料感，轻盈的风格，对圆形、边饰和纯净色彩的爱好。早期的冰箱在外观上是纪念碑式的，置于高而弯曲的腿上，还有一个暴露的冷凝

器。1934 年，罗维为冰点（Coldpoint）冰箱设计了一个崭新的形象，略微修饰了一下外观的线条：冰箱外形采用弧形，浑然一体的箱体看上去简洁明快，整体包容于白色的釉质钢箱之内，透出光洁、素净而高贵的质感。冰箱内部也做了部分调整，设有半自动除霜器和即时脱冰块的制冰盘等装置，从而奠定了现代冰箱的基础。这些设计为"冰点"冰箱创下了惊人的销售量——年销量从 6 万台到 27.5 万台直线飙升。一时间，流线型成了消费者的采购目标。从"冰点"到销售"沸点"，罗维实现了一个现代商业的神话。

3. 有计划地废弃旧产品

美国样式主义设计兴起时，面对的是一个饱和的市场。怎样促使消费者在旧产品还没有被淘汰时又去购买新产品，对设计师来说是一个很大的挑战。

以汽车为例，美国基本上每个家庭都有汽车，甚至不止一辆。汽车制造商不可能急剧降低产量，或者转入其他产品的生产。为了获取高额利润，他们要继续大量生产汽车，并以更高的价格出售。为了促使消费者在旧汽车还没有被淘汰时又去购买新汽车，他们不断加速汽车的更新换代。与旧汽车相比，新汽车的功能有所改变，但改变得更多的是汽车的外形和款式。在这种思想的指导下，艺术设计师所遵循的不是形式和功能相统一、形式为功能服务的功能主义原则，而是使形式大于功能，用式样的新奇和新颖吸引消费者废弃旧汽车，将他们口袋里的钱掏出来心甘情愿地买新汽车。

在美国，艺术设计的价值取决于产品销售的利润，公式如下：$P=N(S-U)-C$。其中，P 是利润，C 是生产准备和艺术设计的消耗，U 是每件产品的成本，S 是每件产品的售价，N 是产品销售量。根据这个公式，新产品的艺术设计费用可以通过下列途径得到回报：（1）扩大产品销售量，即 $(N_2-N_1)(S_1-U_1)>C$；（2）新的艺术设计提高了售价，即 $N_1(S_2-U_1)>C$；（3）新的艺术设计降低了成本，即 $N_1(S_1-U_2)>C$；（4）新的艺术设计既提

高了售价，又降低了成本，即 $N_1(S_2-U_2)>C$。这样，艺术设计把生产和销售联结起来，调解生产消费系统诸成分的相互关系。这个公式很好地说明了美国的商业主义设计与生产、销售之间的辩证关系。

美国的样式主义是刺激消费、鼓励废弃旧产品的商业流派，其汽车设计是样式主义设计的典型代表。设计别克、凯迪拉克和庞蒂克轿车的美国艺术设计师哈利·厄尔（Harley Earl 曾长期主持美国通用汽车公司的艺术设计部门。他对轿车做了很多改进，其中包括全景式挡风玻璃的应用。为了检验消费者的新观念，根据他的倡议，在市场上开始展示未来的轿车模式——"梦幻"（Dream）轿车。他设计的"黄金国比亚利茨"凯迪拉克轿车豪华亮丽，令人叹为观止。1948 年厄尔受 P-38 型战斗机垂直双尾翼的启发，将一块小而无功能作用的凸起物加在 1948 年型号的凯迪拉克车尾档上。50 年代中期，这些凸起演变成了大尾鳍，不仅凯迪拉克车，许多其他汽车也都如此。

大尾鳍的设计引起很多争论。不管怎样，这种设计体现了美国文化的特点。美国是爵士乐、摇滚乐的故乡，是迪斯尼乐园和麦当劳快餐的发源地。美国文化喧闹、火爆，往往给予人们巨大的感官冲击。厄尔设计的汽车车篷从车头向后掠过，尾鳍从车身中伸出，形成喷气飞机喷火口的形状。这说明了艺术设计既是某种文化的设计，又是某种文化的体现。

（二）艺术设计作为一种职业

美国艺术设计作为一种职业，渗透到生活的各个角落。"曾经有那么一段时间，对每一个美国人来说，他的一生都生活在由洛伊及其同伴所设计的产品及包装之中：史蒂贝克小轿车、佩帕索顿牙膏、希克剃须刀、灰狗公共汽车、幸运牌香烟、卡林啤酒，如果这个人是美国总统的话，则还有'空军一

号'。"①美国20世纪30年代后期渐趋成熟的第一代艺术设计师的特点是"万能"，他们认为自己什么东西都能设计，不管它是一个火车头还是蛋糕的盒子。除了罗维以外，还有几位著名艺术设计师，下面让我们来看看他们林林总总的作品。

沃伦特·蒂格在1926年创办了美国最早的艺术设计事务所，该所后来成为美国最大的艺术设计事务所之一。蒂格作为天才的艺术设计师和成功的商人，有过很多经典的设计。他早在1936年为柯达公司设计的相机一直生产到60年代初期，成为美国艺术设计的经典作品。他的作品还有轿车、波音飞机的内饰、美国德士古石油公司加油站统一的形象设计（从20世纪30年代一直沿用到80年代）、纽黑文和哈特福铁道公司旅客列车的内饰。他还对波音飞机外形的改进提出了建议。此外，他也和美国其他大公司进行合作，这些公司包括杜邦公司、福特公司、美国钢铁公司、威斯汀豪斯电气公司等。

贝尔·盖茨（Bel Geddes）是世界艺术设计史上充满艺术幻想和创作激情的通才人物。他曾经设计出很多引起轰动的作品，如为纽约时装店"萨卡斯"设计的风格独特的橱窗，吸引了大批观众前来观赏，以至地方当局不得不出动警察维持秩序。

盖茨1927年在纽约注册了艺术设计事务所，1932年在波士顿出版了《地平线》一书，副标题是"工业设计地平线"。该书汇集了他的艺术设计作品，阐述了他的艺术设计观点。他认为，艺术设计师在选择设计对象时，没有人为的界限。艺术设计师即使缺乏技术知识，在新型的机车、飞机和海轮的设计中，起主要作用的仍然是他们，而不是工程师（机械设计师和电器设计师），因为艺术设计师能够预见到这些高速交通工具的新形象。他认为未来工业产品产生于想象中，产生于自由自在

① 〔美〕斯蒂芬·贝利、菲利普·加纳：《20世纪风格与设计》，罗筠筠译，四川人民出版社2000年版，第249页。

的画稿和由木材、金属、塑料制成的模型中，然后才获得必要的科学技术加工。

带着这种自信，盖茨创造了艺术设计史上一个又一个奇迹。他设计了汽车、高速列车和海轮，在 20 世纪 20 年代还和德国著名航空设计师奥托·科勒尔（Otto Koller）一起，设计了有 400 多个座位的巨型客机。为了使飞机的乘客能够像轮船乘客一样舒适，机舱内有较大的活动空间和休闲场所。虽然设计带有明显的乌托邦色彩，技术上也不乏幼稚之处，然而它奠定了未来飞机设计的航空动力学风格基础。1937 年盖茨设计完成"未来城市"：在相当大的场地上耸立着五六岁小孩高的摩天大楼模型，高速公路纵横交错，树木葱茏，5 万多辆小汽车模型川流不息地行驶。这项设计得到美国通用汽车公司数百万美元的资助，成为 1939 年纽约举办的"未来世界"博览会上最为璀璨夺目的亮点。

德雷福斯也设计过很多东西，从日用品小百货、化妆品容器到计算机、直角形电冰箱、轮胎，甚至在第二次世界大战期间，他还设计了军工产品：枪炮仪表上的刻度盘、坦克的内饰、海军和空军装备。他希望长头发艺术家的流行概念能够随着卷起袖子干活的高水平艺术设计师的出现而消失。

（三）艺术设计引领时尚

罗维在美国的知名度和流线型风格在美国的流行，说明了美国艺术设计能够引领时尚。

《时代》周刊是美国影响最大的新闻周刊，有世界"史库"之称。1949 年，罗维成为《时代》周刊的封面人物。他在美国享有的知名度可以和电影明星相媲美，而美国是一个对电影特别感兴趣的国家。1990 年美国《生活》杂志评选出 100 名 20 世纪最杰出的活动家，罗维与叱咤风云的政治家、战功显赫的军事家和荣膺诺贝尔奖的科学家一起名列其中。《生活》杂志认为，罗维以自己的创作对千百万人的生活方式产生了影响。今天，当

我们凝视罗维的相片，发现他的确有电影明星的风采：俊朗的外形、分明的轮廓、翩翩的风度，除此之外还具备电影明星所没有的坚定的眼神所折射出的知性气质。

流线型风格删削枝蔓、简洁明快，符合人们对和谐有序的潜意识追求，因此很快在美国流行开来。

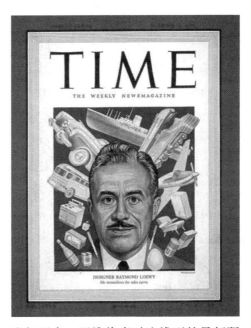

▌《时代》周刊
封面上的罗维

罗维将当时流线型的最新研究成果运用到他的一件很精致的作品中，奇妙的创意立刻在当时的设计界引起轰动。这件作品就是 1934 年罗维申请的专利——卷笔刀。这个独特的卷笔刀外观呈现银色的水滴状，看上去像微型太空舱，非常别致。罗维的设计想表达的理念是：利用类似水滴的流线外形，空气阻力被降到最小，气流就可能带动摇柄转动，然后自动削铅笔。后来，流线型被应用到汽车外观，就使汽车产生速度感，这种速度感给人舒适的视觉感受，而在理论上也被证明对于减少阻力确实科学有效。

在整个 20 世纪 30—40 年代的美国，流线型的身影无处不在。越来越多的冰箱、收音机和烘面包机也开始看上去像一部飞速奔跑的赛车。有西方学者认为，美国的生活方式就像流线型的高速公路。"流线型"成了时尚的代名词，所谓"美国的流线型"的说法就此产生了。当时美国的职业设计师都是流线型风格的创立者和实施者，他们为流线型的风靡推波助澜。

不过，样式主义对形式的追求是有限度的。新产品需要有吸引力，然而又不能过分标新立异。为了解决这个矛盾，罗维提出了 maya 原则。它由 "most advanced yet acceptable" 四个英语单词的第一个字母组成，意思为 "最先进的，然而是可接受的"。每一种产品都有一定的临界域，这与消费者的支付能力无关。临界域规定了对新产品的消费愿望的极限。达到这个临界域，对新产品的愿望就会变成对新产品的绝对排斥。罗维从艺术设计师的角度对消费的这种社会心理现象做出阐释，认为只有很像旧产品的新产品才会有市场。根据 maya 原则，他确定了艺术设计师为不同客户工作的方法。例如，企业规模越大，新措施的风险就越大，对于大型企业来说，即使小的更新也会产生巨大的风险。罗维还对 maya 原则做了量的规定，如果近 30% 的消费者对新产品持否定态度，那么产品就达到了临界域。maya 原则随着气候、季节、收入和社会状况而变化。如果艺术设计师要冒险的话，这种冒险是经过精确计算的，由 maya 原则决定。广大消费者的需求成为艺术设计师内在的创作需求，艺术设计师是市场的特殊媒介。

美国的样式主义设计让整个世界为之焕然一新。它是一种生动的、丰富的、五彩斑斓的设计风格，迎合了美国人直率大胆的民族性格，也回应了战后一夜富裕起来的美国人对消费的饱满热情。它在两次世界大战以后世界由沉寂而重归喧闹之时，引导了那个时代的艺术设计新风尚。

思考题

1. 什么是功能主义？
2. 什么是样式主义？
3. 功能主义与样式主义的区别是什么？

阅读书目

1.〔英〕乔纳森·M.伍德姆:《20世纪的设计》,周博、沈莹译,上海人民出版社2012年版。

2.〔美〕维克多·马格林:《世界设计史》,王树良、张玉花、安宝江等译,江苏凤凰美术出版社2020年版。

3. 王敏:《20世纪30年代美国流线型设计研究》,中国建筑工业出版社2014年版。

后现代艺术设计的崛起

美国后现代主义学者哈桑（I. Hassan）在《后现代转折》（1987）一书中对现代主义和后现代主义做过一番比较。在设计语言上，现代主义是"功能决定形式。少就是多。无用的装饰就是犯罪。纯而又纯的形态。非此即彼的肯定性与明确性。对产品的实用性原则、经济性原则和简明性原则的强调"，后现代主义是"产品的符号学语义。对隐喻的共同理解。形式的多元化、模糊化、不规则化。非此非彼，亦此亦彼，此中有彼，彼中有此。骡子式的杂交

种。对产品文脉的强调"。①

我们在第四讲中谈到，包豪斯教师布鲁耶设计了可折叠的金属弯管椅，这种椅子的形式遵循功能，是现代主义设计。我们比较一下意大利艺术设计师盖当诺·佩西（Gaetano Pesce）在1980年设计的一组沙发"纽约的日落"。沙发的靠背是红色的半圆形，沙发前面摆放着几个错落有致、连在一起的部件，部件的造型和表面处理成摩天大楼，看上去就像夕阳正从城市的摩天大楼背后徐徐落下。这组沙发包含着某种隐喻，强调符号学语义，是后现代主义设计。

如果说我们在第四讲中提到的密斯·凡·德·罗设计的西格莱姆大厦（1958）是世界公认的国际主义风格的正式开端，那么，美国建筑师菲利普·约翰逊（Philip Johnson）和伯奇（Burgee）于1978—1984年设计完成的位于纽约市中心的美国电报电话公司大厦，则成为后现代主义摩天大厦的经典之作。大厦整体造型类似一高脚柜，楼体由高高的楼脚支撑起来，并采用了古典的建筑语言"拱"，借用了15世纪意大利文艺复兴教堂的形式，从而把古典风格搬进了现代高层建筑。这座大厦带圆开口的三角山花顶部、三段式立面处理、底部开敞的拱廊和公共大厅无处不体现出后现代主义所有的特征：古典主义、装饰主义、折中主义。

针对密斯·凡·德·罗主张的"少即多"，后现代主义者提出"少即乏味"；针对柯布西耶主张的"房屋是居住的机器"，后现代主义者提出"建筑是有思想的空间创造"。柯布西耶的《走向新建筑》（1923）激烈反对传统建筑，走向现代主义建筑；文丘里（R. Venturi）的《建筑的复杂性与矛盾性》（1966）批评现代主义建筑，走向后现代主义建筑。文丘里主张利用历史符号来丰富建筑面貌，同时吸收美国大众文化的商业

① 转引自朱铭：《设计家的再觉醒——后现代主义与当代设计》，中国社会出版社1996年版，第61页。

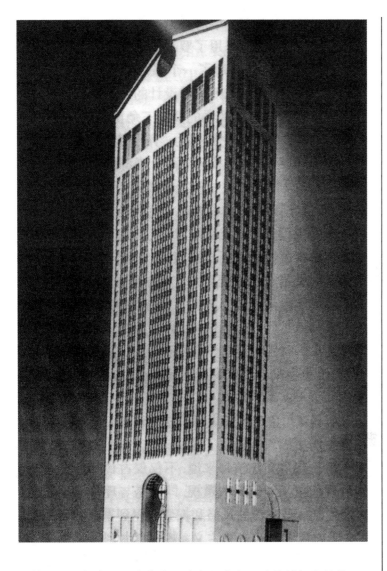

约翰逊、伯奇：
美国电报电话公
司大厦

风格，采用折中主义的装饰以改变现代主义建筑刻板的风貌。

　　后现代主义设计不仅不同于功能主义设计，而且不同于
样式主义设计。在样式主义中，虽然形式大于功能，完善的功
能仍然是产品的基本前提。它在功能问题得到解决的条件下，
追求形式的独立价值。对形式的追求并不妨碍产品的功能。功
能主义和样式主义都是现代主义设计。后现代主义设计以直觉
性、感性和个性化向现代设计的科学性、理性和逻辑性发起强

烈冲击。它的口号是"形式遵循表达",在这里功能已经退居到次要地位。

一 后现代的场景描绘

今天关于"后现代"的话题早已不仅仅是学术理论界研究的对象,它就像因特网、多媒体、数字化等话题一样,影响的范围也逐步涉及人类生活的各个领域,成为全球性的新文化景观。在当代的日常生活、报纸杂志以及媒体广告中,"后现代"一词正在逐渐成为一个主要的定语,尤其当我们描述一种新事物或新现象的时候。然而,对"后现代"却至今仍然没有一个公认的统一性的权威定义。虽然不同学科、不同学派纷纷从自己的角度进行定义和阐述,推动了对"后现代"的争论和深入研究,但也造成了大众理解上的分歧和混乱,导致其在日常生活和媒体广告中常被肤浅地当作一个时髦的词汇使用。

"后现代主义"(postmodernism)一词最早见于菲德里柯·德·奥尼斯(Federico de Onis)的《1882—1923年西班牙、拉美诗选》(1934)一书。1947年英国著名历史学家汤因比(A. Toynbee)在其所著的《历史研究》中,用"后现代"标志西方新兴工业城市工人阶级的产生以及非西方民族和文化的崛起。而哈桑和美国学者费德勒(L. Fiedler)首先明确地在肯定意义上使用了"后现代主义"一词,费德勒将后现代主义与当代激进的文化潮流融为一体,以波普文化的名义向现代主义的文学传统提出了挑战。[①]

20世纪60—70年代,后现代主义从文学领域走出来,成为一种泛义的文化思潮开始向全世界传播。法国哲学家德里达

① 参见〔英〕罗斯:《后现代与后工业》,张月译,辽宁教育出版社2002年版,第14、10、13页。

（J. Derrida）、福柯（M. Foucault）、利奥塔（J. F. Lyotard）和鲍德里亚（J. Baudrillard）等人把关于后现代文化形式的讨论提升到更具普遍性的哲学高度，形成了后现代主义哲学。从此后现代主义成为一种世界性的文化潮流，涉及艺术、文学、语言、历史、政治、伦理、哲学等观念形态的诸多领域。

后现代是否就意味着又一个新的文明时代的开始，就像我们的祖先从以采集果实和捕鱼打猎为主的原始社会时代，进化到开荒种地、饲养家畜的定居的农业文明时代，再前进到以机器代表先进生产力的工业文明时代一样，我们还不敢随意断言，但今天我们的生活与过去相比确实发生了某些本质性的变化。下面，我们将从科学观的变化、社会生活景观的改变以及艺术观念的转变来勾勒一个后现代的场景。

（一）从现代科学观走向后现代科学观

科学技术在人类历史进步中占有重要的地位，具有巨大的推进力，使人类以越来越短的时间从一个文明走向另一个更高级的文明。人类创造和发展了科学技术，在这一过程中形成的科学精神和方法不仅缔造了科学本身，推动了技术的发展，也改变和提高了人类的认识能力，形成新的世界观，孕育出人类新的文明，不断完善人类自身。

意大利文艺复兴运动揭开了现代科技革命的序幕，人类开始以科学的解释来代替神对世界的诠释，科学知识成为人类抛弃神圣的上帝、服务于自己、控制和征服自然的工具。"知识就是力量"这一思想至今还有其现实意义。

伽利略通过对自然的数学化，使五彩缤纷的自然被化约为可替代的符号和公式，让形式的逻辑代替了自然界复杂的关系，成为现代科学研究方法的特征。笛卡儿在全面总结前人成果的基础上，确立了归纳法和演绎法相结合的方法论，对现代科学研究产生巨大的影响，并且把人类意识从机械论的法则中独立出来，将其提升为自然的主人和所有者。在他人研究的基础上，牛顿把物

质的运动规律归结为三大基本定律和一条万有引力定律，由此建立起一个完整的、普遍的物理理论体系，达到了物理科学的第一次大综合。至此人类开始了从宗教神学观向现代科学观的转向。

随着能量守恒原理的发现和电磁理论的建立，现代科学研究迅速转化为直接的生产力，为人类带来了滚滚的财富，在一百年不到的时间里创造的财富比以往所有时间里创造的总和还要多。直到19世纪末，经典物理学取得的伟大成就，使当时不少物理学家误以为物理学理论已接近最后的完成，以后的工作主要是在细节上做些补充和发展。然而19世纪末至20世纪初X射线、放射性、电子三大发现，使经典物理学理论体系受到质疑与挑战。爱因斯坦用一种全新的理念来重新诠释世界：在宇宙中并不存在绝对的、恒定的点，相反每个事物都在与其他事物的联系中运动着；在保留客观观测规范的同时，将主体性和相对性的因素引入，改变观察的速度和方向，客观世界也将改变其形状、尺寸和色彩。这就是爱因斯坦著名的相对论思想。[1] 它否定了牛顿的绝对时空观，证明了时间、空间的相对性和可变性，即时空不仅随着物质运动状态的改变而改变，而且与物质分布的密度有关。相对论是20世纪物理学中的一个革命性理论，它同后来的量子理论、混沌理论共同构成了现今物理学的三大支柱。

量子力学经过爱因斯坦等众多科学家的共同努力，于20世纪30年代初形成了比较完整的理论体系，它使人们从根本上改变了只承认连续性和机械力学决定论的经典物理观念，论证了连续与间断统一的自然观。量子理论为原子能技术的开发、激光的问世、大规模集成电路的建立奠定了理论基础，为人类进入"后现代"信息社会提供了科学技术的保障，也孕育了有关社会领域的许多新的观点和思想上的新的渴求。

根据佩特森（W. Pedersen）的系谱学考察，"混沌"理论其实

[1] 参见黄烨：《爱因斯坦与相对论》，姜岩主编：《百年科学发现》，吉林科学技术出版社2000年版，第2页。

就存在于牛顿数学本身之中，只是牛顿选择了总体上预测是可行的区域来进行研究，而放弃了"混沌"区域。被压制的"混沌"领域在19世纪末至20世纪初被亨利·庞加莱（Henri Poincaré）所发现。混沌理论也认为事物的行为是复杂和不可预测的，即使在看似最简单的决定性系统中也蕴藏着高度的复杂性和非预测性，即我们生活的世界是一个复杂的有机系统。因此，在量子力学和混沌理论的影响下，科学家们开始以复杂的、随机的、非规则性的和相互作用的多样系统方式的观念，来修订机械主义的、决定论的、因果性和预测性的现代科学观念，揭示出无序和有序是如何共存的，为人们描绘出一个混沌却并不是杂乱无章的新的世界景观。

（二）从现代社会景观走向后现代社会景观

美国著名未来学家阿尔文·托夫勒（Alvin Toffler）以浪潮来借喻人类社会的变革，一次浪潮的出现代表了一种新的主导文明的诞生。

能源的使用、产品的生产及交换相互结合，形成人类文明的主要结构体系，在不同的文明时代表现出不同的特征。在农业文明中，人们的日常生活能源主要是树木、谷物梗秆，生产能源主要依靠水力、风力、人力和畜力等，这些能源多是自然的或可以再生的，在今天的意义上是环保型能源。而工业文明的能源主要依赖不可再生的化石燃料如煤、石油和天然气等，这些大量储藏在地下的能源成为工业文明发展必不可少的动力基础，然而"它意味着人类文明开始吃自然界的'老本'，而不只是吃自然界的'利息'了"[①]。这也使今天的人们为此付出沉重的环境代价，整个人类面临着能源短缺以及能源短缺所带来的政治、经济和社会的危机。在科技的支持下，一大批现代工业涌现出来，先是煤

① 〔美〕阿尔文·托夫勒：《第三次浪潮》，朱志焱、潘琪、张焱译，新华出版社1996年版，第22页。

矿、纺织、铁路，然后是钢铁、汽车、化学和机械工业的相继发展。工业革命浪潮拉开了大规模集中生产的闸门，大规模集中生产要求农业浪潮中分散的、小规模的、直接销售的销售方式，让位于大规模集中销售系统。

托夫勒把工业文明的主要特征总结为四个方面：第一，标准化特征。工业文明不仅把产品部件、生产工序标准化，还将社会的价值观、道德标准甚至语言都进行了标准化，通过标准化原则把原本千差万别的世界变得惊人地一致化。第二，专业化特征。泰勒的企业管理哲学被奉为工业化生产的"圣经"，生产效率确实得到了奇迹般的增长，但工人们非人性化的程度也得到了最大化的提高。第三，同步化特征。社会的标准化、专业化当然要求人们与之同步化。为了适应工业化社会机器运转的需要，人们从小就被培养要有时间观念，朝九晚五成为东西半球人们标准的工作方式，世界呈现出千篇一律的生活景象。第四，最大化特征。扩大生产规模也能降低单位成本，从而获取最大的利润，因此追求规模最大化成为工业文明时代的固有特征。在 20 世纪 60 年代，当时美国 50 家最大的工业公司平均每家拥有 8 万名职工，通用汽车公司一家就雇用了 59.5 万人。大规模的生产和销售也必然导致资本的大规模集中，从而出现工业文明时代的托拉斯。20 世纪 60 年代，美国的通用、福特和克莱斯勒汽车公司生产了美国 94% 的汽车，德国的大众、奔驰、宝马和奥迪垄断了德国的汽车生产，而意大利菲亚特一家就独占了意大利全部汽车产量的 90%。在工业文明社会的各个领域中都有着相似的景观。

20 世纪下半叶以来，以微电子、半导体、集成电路为标志的电子科技革命，使机器的自身结构与控制方式发生了根本性的变化。机电一体化产品所形成的智能化机器系统，实现了用机器代替人对机器进行操作和控制。计算机全面进入生产、生活和社会的管理领域，极大地解放和拓展了人类的体力和脑力，使人们摆脱了繁重的体力劳动，提高了工作效率。人们有更多的自由空间再学习、创造和享受生活。这一切引发了社会生产力新的革命，加速

了人们现有生产方式、生活方式和社会组织结构的变更。

当代消费的多样化、个性化特点，将使功能性产品被功能艺术性产品所代替，大规模单一产品的生产系统将逐渐让位于多品种、小批量甚至单件定制产品的智能柔性生产系统。未来的制造业将全面进入柔性、智能、敏捷、精益、绿色，艺术化、全球化、人性化的先进制造新时代。信息网络化、网络全球化，使今天的社会逐渐变成一个开放而多边的网络，人们可以方便及时地获取大量的信息，信息以及信息处理已成为当今世界发展的关键——人类已走进一个全新的"信息社会"时代。

（三）从现代艺术走向后现代艺术

现代主义艺术于19世纪后期登上历史舞台，直至20世纪60—70年代，一直主宰着西方发达国家的艺术文化舞台，成为西方乃至世界主要的艺术文化景观。

对现代主义艺术家们来说"艺术并不描绘可见的东西，而是把不可见的东西创造出来"[①]。真实世界中任何具体的事物在他们的作品中出现都是不能容忍的，他们渴望创造一个完全独立于真实世界的全新世界，从而形成了现代主义艺术的一个主要特征：为艺术而艺术，即艺术家们把艺术从社会生活与社会意识形态中剥离出来，把目光只集中到美学形式或自我情感的表现手段自身。这种坚持为艺术而艺术和艺术自治的信念，最终把艺术目标的中心从再现和模仿现实转到对艺术形式本身的关注，专注于对新的形式、风格和模式的试验。从法国绘画领域中的印象派开始，现代主义艺术开始一步一步远离现实主义的再现模式以及艺术乃模仿（对现实的模仿）这一概念，探索新的观察方式和进行新的美学试验。

在各种艺术领域，现代主义艺术家们都不断地发明独特的技

① 转引自王端廷：《什么是后现代艺术——从"美国当代艺术展"看后现代主义艺术》，《美术观察》2000年第2期。

巧创造出新颖的作品，来表达艺术家个人对世界的独一无二的观察与思考。于是天才、里程碑主义、与众不同等成为现代主义美学固有的特征，人们可以很容易地辨识出莫奈或凡·高的绘画和密斯·凡·德·罗的国际风格的建筑。到了 20 世纪 60 年代，随着现代艺术实践和探索走向极端，人们感到在现代艺术中追求新奇和革新已经走到尽头。同时市场经济加快了现代艺术的商品化，现代主义艺术变成了消费社会的装饰符号，其技巧被吸收进艺术设计中，成为市场竞争的工具。现代主义艺术经历了一段苍白空虚的彷徨时期后，开始了一种新的转向——后现代主义艺术。

就像印象主义孕育了现代主义艺术一样，后现代主义艺术的萌芽可以追溯到第一次世界大战期间产生的达达主义运动。在绝望、混乱的纷飞战火中，一群流亡瑞士的文艺人士、学生，目睹战争的杀伤力与破坏力，在反战情绪而产生的愤慨共识中诞生了苏黎世达达派。

欧洲大陆达达主义艺术家将第一次世界大战以前的各种技法，以折中选用的态度加以兼容并蓄，以不尽相同的元素来构成自己的风格。而由一群来自欧洲的躲避战乱的艺术家和美国本土的艺术人士形成的纽约达达主义几乎与苏黎世达达主义同时发生（甚至更早），由于战事远离美国本土，因此它没有欧洲大陆达达主义的浓厚政治氛围。艺术家们正忙于一场反欧洲现代主义的运动，呼吁年轻一代艺术家远离感官的艺术，走向观念化创作。纽约达达主义的灵魂人物是马塞尔·杜尚（Marcel Duchamp）、弗朗西斯·毕卡比亚（Prancis Picabia）和曼·雷（Man Ray）。其中，杜尚的影响最为深远而持久。

杜尚从视觉形象转向思维领域，主张一件艺术作品并不是供人欣赏的，更重要的是让人去思考。他提出所谓"现成取材法"，即把日常用品转化成艺术作品。他有两件作品曾轰动世界：其一，1917 年他在一只小便池上签上名字，作为自己的作品在纽约独立艺术家协会举办的展览上展出，并在展示标签上注明《泉》。小便池被倒过来，呈现出柔和而流动的曲线。杜尚把

一件普通物品放在特定的语境中，把它转换为一种新东西，还因此指出了它的雕塑价值，改变了人们看待它的目光。其二，1919年杜尚回到法国后探索"现成物体之辅助"，在《带胡须的蒙娜·丽莎》这一作品中，他在达·芬奇的画像蒙娜·丽莎的嘴唇上添了两撇山羊胡，使她从圣洁的女性变成不男不女的样子。比起达达主义对现代主义艺术规范有限的、一时的、情绪化的破坏，杜尚坚定地叛逆和嘲讽一切则入木三分。在大胆否定现有的一切艺术规范和表现手段方面，不仅达达主义，其后的任何一个流派或运动都没能超越他，并且深受他的影响。

达达主义通过绘画、雕塑、装置、表演、电影制作或现成物的集合艺术，来表达思想上的突破和追求。虽然每一种风格的产生，都是针对过去某一形式或观念进行变革，但是达达运动追求整个思想意识的全新变革，对 20 世纪的艺术产生了重大影响，孕育和催生了今日复杂多样的后现代艺术：行为艺术、原生艺术、贫穷艺术、集合艺术、大地艺术、偶发艺术、涂鸦艺术、装置艺术、过程艺术等。

二　后现代艺术对后现代艺术设计的影响

现代艺术抽象化和几何化的表现形式，很容易适应理性化、秩序化的操作，刚好满足机器大规模生产的审美创作需要，为现代艺术设计提供了设计的形式和语言。而后现代艺术一反现代艺术远离现实社会的态度，对现实社会生活表现出前所未有的热情，它们不再局限于艺术概念和艺术体制的问题，而是站在社会学的高度，从人类社会的历史、政治、种族、文化差异、环境以及个体经验等不同角度对现实世界进行深入的观察和体验，把艺术视为一种改造社会、升华人类思想的力量和手段，并尝试用艺术来干预现实社会。对社会、人类、环境以及个性的关注正是信息时代艺术设计的重心所在。

一般认为，最初的后现代艺术形态的产生是对现代主义艺术中最后的辉煌——抽象表现主义的反叛和挑战。从 20 世纪 50 年代中期到 60 年代，西方艺术界出现的众多新的探索都是对现代抽象艺术创作观念的反叛，比如集合艺术、活动艺术、波普艺术、偶发艺术等等，它们都可以归到后现代艺术的范畴中。正如上面所说，后现代艺术的萌芽可以追溯到 20 世纪初的达达主义，达达主义艺术家们对现代主义社会主流意识形态的反叛，对现代艺术体制与规则的挑战、对艺术与生活界限的消解等，最终成为后现代艺术创作中最基本的法则。

虽然不同的后现代艺术流派在创作时有不同的侧重点，但它们在消除现代艺术家所表现的精英意识、为艺术而艺术的观念上，以及尝试走出象牙塔以消除与大众艺术的鸿沟方面，努力方向是一致的。如我们将要在下一讲谈到的波普艺术，虽然它在创作方法上受到了达达主义的影响，但却是一个全新的流派，它把当时正在迅速发展的大众文化直接运用到自己的艺术创作中，消除了纯艺术与通俗艺术、精英文化与大众文化的界限。

后现代艺术流派众多，我们只从中选取两个流派——大地艺术和装置艺术来阐述。

大地艺术出现在 20 世纪 60 年代末 70 年代初。一些具有探索精神的雕塑家放弃传统的创作材料与艺术作品的永久性，走出画廊、美术馆的展厅，选择到自然中去创作自己的作品，形成了大地艺术。其实我们在人类文明的初期就可以找到大地艺术的先例，如古埃及的金字塔、英格兰的巨石阵等。从这一角度来说，大地艺术也是对古代文化艺术的一种回归与观念的借鉴。它主要关注人类在自然中活动的痕迹以及这些痕迹所体现出来的思想层面上的意义。《螺旋形防波堤》是著名大地艺术家罗伯特·史密森（Robert Smithson）的代表作。他在美国犹他州的大盐湖中，建造了一个巨大的螺旋形防波堤。这个堤坝并不真正具有防波堤的功能，只是一个以大自然为背景的巨大雕塑，但湖水的侵蚀会很快改变它最初的形状，甚至最后使它消失。其中蕴含的理念也

是显而易见的：自然有能力对强加于自身的意志进行改造或者消除。同时这一作品也让人们清晰地感受到了人与自然的互动关系。

《非洲玛兰吉山上的圆圈》是英国艺术家理查德·朗（Richard Long）1978 年创作的作品，他把在自然中随处可寻的树枝堆放成一个圆圈，就像人们或动物在自然中所留下的标记一样，和自然融为一体。如果不仔细观察，通常很难察觉这类标记的存在，而且在自然力的作用下，它们会很快地消失。理查德·朗的作品表达了一种东方传统文化的自然观，他从不试图刻意地去改变自然，而是融入自然，与自然进行一种平等的对话。这种思想使得后现代艺术设计对自然、对环境格外关注。

20 世纪 80 年代以后，装置艺术（installation art）成为另一种重要的后现代艺术形式。installation 有安装、装配的意思，即把不同的元素组装成一个作品。装置艺术把早期集合艺术中对不同创作元素形式的组合探讨上升到观念形态上的表现，从而引发观众的思考。它作为一种开放的艺术形式，打破了传统艺术门类的界限，扩展了创作材料的范畴，现成

品、声音、图像、文字甚至观众的参与和互动都成为它的创作元素，这一理念已成为产品设计的基本思想。多元化、多功能化的产品跨越了传统产品原有的定义，例如我们最常用的手机，早已经是信息时代的一个多功能移动智能装备。手机是摄影和摄像机，它的摄影功能和质量已经可以媲美专业相机，外出旅游人们越来越少携带相机；比起相机，手机有更易于携带、其照片更便于传播的优势。手机是钱包，移动支付的普及使钱包和现金基本上在人们日常生活中消失。手机是导航器，城市越来越大，道路越来越复杂，有了手机导航 APP，想去哪里都不是问题。各类功能的手机 APP 使手机变成了一个无比强大的智能工具，可以解决人们日常生活中的很多需求。

装置艺术的另一个特征是强调观众的参与性和互动性。装置艺术通过综合运用各种元素来调动观众的感官，让他们只有在作品中才能感受到作品本身的意义，有些作品甚至能够针对观众的行为做出相应的变动。装置艺术作品所传达的观念并不是艺术家单方面对观众加以灌输，在很多情况下，它是在与观众的思想交流中甚至是观众的主动参与中才有了真正的意义，并且观众在观赏的过程中还能从自身经验的角度使新的意义产生。这种关注主体性和个性的思想，也正是后现代艺术设计的另一个重要内容和特征。《土地》是英国艺术家安东尼·葛姆雷（Antony Gormley）的经典装置艺术作品。他在欧洲和中国都曾创作过这样的作品。在中国，他邀请了广州花都区 300 位不同年龄、不同社会生活背景的市民制作了 19.2 万个手掌大小的小泥人，一起完成了这一作品。

20 世纪 90 年代以后，随着信息网络化、网络全球化的兴起，信息的繁复与流动更加明显，各地域文化的交流与碰撞更加频繁，后现代艺术更加趋于多元化。在技术的支持下，产品功能、技术方面的因素不再成为设计形式表现的障碍，这使得产品的艺术设计获得了巨大的表现空间。随着社会的进一步发展，设计正向着与精神领域打交道的艺术领域接近，特别是在非物质化

的数字、媒体领域，设计完全脱离物质层面，向纯精神层面靠拢，产品已经逐渐接近艺术品，这就意味着后现代艺术将直接参与到艺术设计中来。

三　后现代艺术设计的多元发展

像后现代艺术家们一样，从 20 世纪 60 年代，艺术设计师们就开始了后现代艺术设计的探索，从激进设计、反设计运动，到 80 年代的激进后现代设计浪潮的高峰，再到 90 年代以后逐渐走上具有建设性的后现代设计的大道。今天，后现代艺术设计已成为后现代主义文化和艺术思潮中一个重要的、不可分割的组成部分，而后现代设计的成果反过来又进一步巩固和发展了这一新的世界观。

如果把 20 世纪 60 年代的波普设计看作现代设计向后现代设计的转折点的话，那么，后现代设计的革命首先发生在建筑领域——对现代主义国际风格的反叛。为什么后现代设计的革命首先发生在建筑领域呢？我们下一讲中将要提到的美国后现代理论家杰姆逊（F. Jameson）认为，原因在于建筑是一种非常接近经济、接近多国消费者的实践活动。同时，建筑也仍然是得天独厚的美学语言，使我们身边出现的后现代新空间明朗化。

1966 年来自美国费城的建筑师文丘里出版了《建筑的复杂性与矛盾性》，向现代主义正式宣战。他在书中写道："建筑师再也不能被清教徒式的正统的现代主义建筑的说教吓唬住了。我喜欢建筑杂而不要'纯'，要折衷而不要'干净'，宁要曲折不要'直率'，宁要含糊而不要'分明'……要兼容而不排斥，宁要丰富而不要简单、不成熟但有创新，宁要不一致和不肯定也不要直截了当。我主张杂乱而有活力胜过明显的统一。我容许不根据前提的推理并赞成建筑的二元性。我认为用意简明不如意义的丰富。我既要含蓄的作用，也要明显的作用。我爱'两

者兼顾'，不爱'非此即彼'、非黑即白；是黑白都要，或是
灰的。"他认为"正统的现代建筑师认识复杂不足，也不一
致。他们试图打破传统从头做起时，把原始而低级的东西理
想化了，牺牲了多样而细致的东西"。他提倡通过继承传统，
"利用传统的部件和适当引进新的部件组成独特的总体。通过
非传统的方法组合传统部件能在总体产生新的意义"。①

　　文丘里不仅在理论上否定了现代建筑的教条，还进行了
积极的设计实践活动。他在1960—1964年设计了后现代建筑
的最早作品——美国费城的退休老人公寓和宾夕法尼亚州栗
子山自己母亲的住宅。后一所住宅抛弃了当时盛行的方匣子
的建筑形态，运用传统的形式和元素——坡形的屋顶、开口
的三角形山花墙、隐喻古典券拱的门上弧线以及大小不一的
窗户等，传达出一种非理性的、复杂的、不合逻辑的后现代
美学趣味。该设计后来荣获美国建筑师协会"二十五年奖"。
后现代艺术设计像后现代艺术思想、文化以及艺术一样，经

① 　詹和平编著：《后现代主义设计》，江苏美术出版社2001年版，第
　　36、37、38页。

历了 20 世纪 60 年代的诞生，70—80 年代的多元激进，90 年代以后进入了一个多元的"理性"时期，成为当代社会、文化的重要组成部分，推动着人类向新的文明迈进。

（一）后现代艺术设计的多元化探索

　　这里有必要先对一些概念做些说明。我们这里的"后现代"与"后现代主义"，在观念和内容上都是不尽相同的。通常"后现代"既是一个时间观念，指大约从 20 世纪 60 年代以后的时期，同时也是一种思维观念，是对现代思维观的背离和反叛。"后现代主义"一般是指在 20 世纪 60 年代对抗现代主义国际风格的过程中产生的，发展于 70 年代，成熟于 80 年代的文化与艺术风格流派，首先出现在建筑领域，然后影响到设计和其他领域。也有些理论著作中把后现代主义设计划分为广义和狭义两个范畴，广义的指现代主义设计以后的各种设计流派，狭义的则指名为后现代主义的这一种设计流派。我们下面谈论的后现代主义设计属于后者。

　　后现代主义设计风格在对现代主义设计的批判中，经历了三个时期。20 世纪 60 年代尽管现代主义国际风格仍然占据主流，但不少建筑师对逐渐统一了世界城市天际线的国际设计风格深感忧虑和不满，开始对建筑的形式和风格进行新的探索。1966 年文丘里的《建筑的复杂性与矛盾性》引发了建筑业界的新革命。后现代主义建筑设计初期带有明显的历史主义情绪，它以变形的装饰手法来提取传统的元素，并与现代建筑技术以及社会文化生活相联系。这一时期的建筑实践并不太多，并且几乎全是小型住宅。到了 20 世纪 70 年代，随着后现代主义理论的形成，后现代建筑设计得到了很大的发展，开始逐渐涉及公共建筑的设计，逐渐形成融合多种建筑风格的新折中主义，体现出文脉主义、隐喻主义和装饰主义的特征。

　　由美国建筑师查尔斯·摩尔（Charles Moore）于 1977—1978 年间设计建成的美国新奥尔良意大利广场是新折中主义的代表

▼ 摩尔: 新奥尔良意大利广场 (1977—1978)

作。摩尔从意大利传统文化中抽取出特有的建筑片段和元素，在延续城市文脉的基础上综合考虑该公共场所的使用功能，为当地的意大利移民社团设计了这个精美和浪漫的庆典广场。摩尔直接把意大利的地图搬到了广场设计中，自圆心喷泉中涌出的水从象征着阿尔卑斯山脉的高处瀑布般地流淌下来，两旁则是五种典型的古典柱式。我们之所以说这座建筑是折中主义的，是因为它融合意大利传统文化与美国通俗文化的元素，把历史文脉和通俗文化结合起来了：柱式和拱券等古罗马建筑的构造是历史因素，而霓虹灯是美国通俗文化的象征；霓虹灯取代了科林斯式柱头上的圆球，不锈钢制的爱奥尼柱头替代了大理石柱头。因而，广场既传统又前卫，既高雅又世俗。

进入 20 世纪 80 年代，后现代主义设计风格成为一种国际性建筑语言，并在公共建筑和摩天大厦中占了一席之地，掀起了一股后现代建筑的热潮。成熟于建筑的后现代主义设计开始影响其他设计领域，建筑师也成为这一时期产品设计领域的主角，形成所谓的"微建筑风格"——把后现代主义建筑风格直接沿用到产品设计上，大量采用鲜艳的色彩、建筑造型的装饰图案以及金属和新型材料。例如，文丘里 1979—1983 年间为意大利阿莱西（Alessi）公司设计了不锈钢咖啡器具，1983—1984 年间为美国诺尔（Knoll）公司设计了一系列曲木椅子，这些椅子由多层胶合板层压成型后，表面印上色彩丰富的装饰图案，靠背镂铣成各种形象。

高技派风格是把当代科技特色当作设计元素并用夸张的形式来表现，这个术语来自祖安·克朗（Joan Kron）和苏珊·斯莱辛（Susan Slesin）1978 年出版的《高科技》一书。这种风格的特点是把科技中的技术结构成分提炼出来，追求工业材料和加工技术的运用，用夸张的手法形成一种视觉冲击效果。最经典的高技派作品应该是巴黎标志性建筑——蓬皮杜艺术文化中心，它由英国建筑师理查德·罗杰斯（Richard Rogers）和意大利建筑师伦佐·皮阿诺（Renzo Piano）设计，整个建筑以一种被称为

"MERO" 的金属结构形式作为中心构造，金属管构架之间的距离达到 13 米，形成了一个跨度宽达 48 米的没有支柱的巨大室内空间，为各种展览和演出提供了一个理想的场所。电梯被玻璃围合，悬于建筑的外侧，所有的管道暴露在外，并且涂以鲜艳的色彩。除建筑外，高技派风格在产品设计尤其是家具设计上也表现突出，例如英国建筑师诺尔曼·弗斯特（Norman Foster）设计的高技派风格的办公家具系列。

作为一种哲学概念的解构主义，法国哲学家德里达早于 1967 年就在《论书写学》《书写与差异》和《言语与现象》三部著作中系统地提出并加以论证过了。而解构主义作为一种设计风格的形成则是在 80 年代以后。

美国建筑师弗兰克·盖里（Frank Gehry）是世界公认的杰出的解构主义大师。他 17 岁从加拿大多伦多随家人移居洛杉矶，获南加州大学建筑学学士、哈佛大学城市规划硕士，1962 年成立了自己的建筑事务所，开始把解构主义哲学观融入自己的建筑设计中。其作品引起世界设计界广泛的兴趣，成为评论界评论的重要对象，他本于 1989 年获得建筑界最高大奖——普里兹克奖，1992 年获得日本的建筑帝国大奖。

盖里的设计采用了解构的方式，把传统的完整建筑解构，再重新组合形成新的空间和形态，因此他的作品总有一种支离破碎的感觉；但这并不意味着随心所欲，建筑仍然有着理性的结构和清醒的空间。他于 1988 年设计了位于洛杉矶的迪斯尼厅。

▼ 盖里：迪斯尼音乐厅（1988）

除了以上介绍的几种后现代设计流派外，还有新现代主义、微电子风格、极少主义、地方主义等纷繁多样的后现代设计探索，它们从不同侧面促进了后现代艺术设计的发展，本身就体现了后现代文化的多元化特征。

（二）青蛙设计——当代后现代艺术设计的代表

作为现代设计发源地的德国，其工业设计在战前就有坚实的基础，战后德国艺术工业联盟促进艺术与工业结合的理想以及包豪斯的机器美学仍然影响着工业设计。随着经济的复兴，联邦德国成了世界上先进的工业化国家之一，并且发展了一种以强调技术表现为特征的工业设计风格。1955年成立的乌尔姆高等造型学院，进一步加强和确立了以系统论和逻辑优先论为基础的理性设计，形成了反映德国发达的技术文化的现代工业设计。

但是后现代设计思潮仍然冲击到了现代设计思想的根据地，到20世纪70年代中期，德国设计界出现了一些试图跳出功能主义圈子的设计师，他们希望通过更加自由的造型来增加趣味性。被人称为"设计怪杰"的科拉尼（L. Colani）就是这一时期对抗功能主义倾向的最有争议的设计师之一。他的设计得到舆论界和公众的认可，但却遭到来自设计机构的激烈批评。由于科拉尼的设计灵感大多来自自然界中的生物，如鸟和水下动物，因此他的设计方案常常具有空气动力学和仿生学的特点，表现出强烈的造型意识。科拉尼用他极富想象力的创作手法设计了大量的运输工具、日常用品和家用电器，其中一部分生产后得到了市场认可和接受。他设计的未来飞机的造型取自鸟形，形态符合空气动力学原理。

德国的后现代设计对现代主义设计观，并不像孟菲斯（Memphis）所代表的激进的后现代设计观那样采取一种彻底的决裂和否定的态度，而是在否定继承的基础上，形成了自己具有建设性的后现代设计理念，成功地诠释了信息社会工业设计的概念。青蛙设计公司即是这一设计理念的杰出代表，也是德国信息

时代工业设计的杰出代表。

艾斯林格（H. Esslinger）是青蛙设计公司的创始人，他先在斯图加特大学学习电子工程，后来在另一所大学专攻工业设计，这样的背景使他能完美地将技术与艺术结合在一起。他于1969年在德国黑森州创立了自己的设计事务所，这便是青蛙设计公司的前身。1982年，艾斯林格为维佳（Wydra）公司设计了一种亮绿色的电视机，命名为青蛙，获得了极大的成功，于是他就把"青蛙"作为自己设计公司的标志和名称。另外，极为巧合的是青蛙（frog）一词恰好是德意志联邦共和国（Federal Republic of Germany）的缩写，也许这并非偶然，它的成功使德国又一次站到了信息工业时代设计的前沿。青蛙公司的设计既保持了德国传统设计的严谨和简练，又带有后现代主义的新奇、怪诞、艳丽甚至嬉戏般的特色，在设计界独树一帜，很大程度上改变了20世纪末的设计潮流。

青蛙公司建设性的后现代设计观有一系列特点：

第一，青蛙设计公司"形式追随激情"的设计哲学，直接挑战了其前辈所倡导的"形式遵循功能"的现代设计原则。这一点上，它与孟菲斯的后现代设计思想一致。它认为

青蛙公司：
卡通鼠标

好的设计应建立在消费者复杂的情感基础上，而不仅仅是使用功能的完美体现，但它并不排斥对功能的追求，相反它追求多元的功能观——激情也在其中。因此青蛙公司的许多设计都有一种欢快、幽默的情调，令人忍俊

不禁。如青蛙公司为迪斯尼公司开发设计的一款儿童话筒，巧妙地把米老鼠融入产品之中，卡通诙谐、逗人喜爱，让小孩有一种亲切感。

第二，青蛙公司的设计原则跨越技术与美学的局限，以文化、激情和实用性来定义产品。艾斯林格认为设计的目的是创造更为人性化的环境，因而他的目标一直是将主流产品作为艺术来设计。作为一家在国际设计界极负盛名的大型综合性设计公司，青蛙公司按照自己的后现代设计理念，以前卫甚至未来派的风格不断创造出新颖、奇特、充满情趣的产品。

第三，青蛙公司的设计也不再像以往那样常常以设计和创造来试图强加于消费者一种新生活方式，它更多地是延续或提升消费者对某种生活方式原有的舒适、美好的感受，这是对人性化更深的一种理解和感悟。

青蛙公司建设性的后现代设计理念，帮助它开拓了全球市场。从 1969 年至今，青蛙公司设计的产品创造了超过两千亿美元的产值。青蛙美国事务所主要为许多高科技公司提供设计服务，苹果、IBM、戴尔公司都是青蛙公司长期的合作伙伴。它们积极探索"用户友好"的计算机，通过采用简洁的造型、微妙的色彩以及简化的操作系统，取得了极大的成功。1984 年青蛙公司为苹果设计的苹果 II 型计算机刊载在《时代》周刊封面，被称为"年度最佳设计"。从此以后，青蛙公司几乎与美国所有重要的高科技公司都有成功的合作，其设计被广为展览、出版，成为荣获美国工业设计优秀奖品最多的设计公司之一。

和其他设计公司相比，青蛙公司具有更加丰富的设计经验和技巧，有着建立在深刻了解使用者需求基础上的直觉，因而能洞察和预测新的技术、新的社会动向和新的商机。公司的业务遍及世界各地，客户包括 AEG、苹果、柯达、索尼、奥林巴斯、AT&T 等跨国公司。青蛙公司的设计范围非常广泛，包括家具、交通工具、玩具、家用电器、展览、广告等，但 90 年代以来该公司最重要的领域是计算机及相关的电子产品，设计的领域也从

工业产品设计扩展到数字媒体设计、企业的品牌策略，为客户提供了从产品到品牌的整体无缝设计服务，并取得了极大的成功，特别是青蛙公司的美国事务所成了美国高技术产品领域最有影响的设计机构。

进入信息网络时代以后，根据市场对设计内容和形式的不同要求，青蛙公司的内部和外部结构都做了调整，在保持原先传统的领域方向外，又拓展了新的领域并整合资源，以适应新时代要求的变化，保证为客户提供全方位的最佳服务。由于青蛙公司所取得的巨大成就和对社会的极大贡献，艾斯林格 1990 年荣登《商业》周刊的封面，这是自罗维 1947 年作为《时代》周刊封面人物以来艺术设计师再获此殊荣。

思考题

1. 列举日常生活中更多的设计实例来阐述后现代艺术对当代艺术设计的影响。
2. 怎样赏析后现代艺术以及后现代艺术设计？

阅读书目

1. 〔日〕原研哉：《设计中的设计》，纪江红、朱锷译，广西师范大学出版社 2010 年版。
2. 〔美〕维克多·帕帕奈克：《为真实的世界设计》，周博译，中信出版社 2012 年版。
3. 〔英〕爱丽丝·劳斯瑟恩：《设计，为更好的世界》，龚元译，广西师范大学出版社 2015 年版。

波普设计和孟菲斯

在第五讲中我们谈到，德国的贝伦斯在 20 世纪初期曾经设计了三种模式的电水壶系列，追求产品外貌的简洁和功能性，从事的是功能主义设计。到了 20 世纪 80 年代，美国的格雷夫斯（M. Graves）也设计了电水壶，然而这种电水壶的风格和贝伦斯设计的电水壶大异其趣：壶嘴是米老鼠形，把手是米老鼠的耳朵形。这种产品深受欢迎，格雷夫斯一跃成为著名的产品设计师。他所从事的正是波普设计。

波普是 20 世纪 60 年代西方最流行的艺术风格和设计风格，旨在反对

以包豪斯为代表的现代主义设计。波普是英语 pop 的音译，后者来源于英语单词 popular，意思是大众的、流行的、通俗的。波普艺术（Pop art）原意指杂志上的广告、电影院门外的招贴以及宣传画等大众艺术或商业艺术。波普艺术作为大众艺术、波普设计作为大众设计——这里的"大众"指工业化文明中大众的生活方式——是伴随工业化社会而产生的。如果说现代主义的风格是抽象的、工业的、纯净的、严谨的、理性的，那么，波普的风格就是具象的、商业的、艳俗的、诙谐的、荒诞的。

孟菲斯是意大利的一个艺术设计组织，它成为 20 世纪 80 年代世界上最著名的前卫设计组织。如果说孟菲斯是激进的后现代主义设计的主要代表，那么，其后形成的我们在上一讲中谈到的青蛙公司则是建设性的后现代主义设计的主要代表。

一　从大众文化到波普设计

20 世纪 60 年代以后，西方社会进入后现代社会。后现代社会又称后工业社会、消费社会、信息社会、跨国资本主义社会或者晚期资本主义社会。这个时期，商品被有计划地人为废弃，服装时尚迅速地变换节奏，高速公路不断增长，科学技术和传播媒介高度发达，文化、工业生产和商品紧密地结合在一起。美国当代著名的西方马克思主义者杰姆逊指出，后现代社会"文化已经完全大众化了，高雅文化与通俗文化，纯文学与通俗文学的距离正在消失。商品化进入文化，意味着艺术作品正在成为商品"①。可以说，后现代主义理

① 〔美〕杰姆逊讲演：《后现代主义与文化理论》，唐小兵译，北京大学出版社 1997 年版，第 146 页。

论是大众文化的理论形态，而大众文化则是后现代主义理论的现实表现。波普艺术和波普设计是众多的后现代主义艺术和设计中的一种，它们都是大众文化的组成部分。

（一）大众文化

大众文化是后现代时期的主流文化，是信息社会和消费社会的产物。所谓大众文化，指在大众中流行的通俗文化，它是相对于精英文化、高雅文化而言的，精英文化指为少数精英人士所垄断的高级文化。例如，莫扎特的严肃音乐作为艺术家的天才创作，是高雅文化，而流行音乐作为商品化的消费对象，则是大众文化；艺术沙龙或艺术画廊具有肃穆的氛围，是高雅文化，集体观看的娱乐电影产生乐趣，则是大众文化。

以前与精英文化相对应的是民间文化，现在大众文化取代了民间文化的地位。大众文化在西方的形成有一个过程。19 世纪后期出现了大众通俗报刊，《世界新闻》取代了《圣经》的大众情趣。接着，出现了畅销小说，主要是侦探小说、惊险小说和爱情小说。《风流情郎》出版当年，每个打字员人手一册，因为它体现了打字员的黄粱美梦。这时候正是现代主义形成伊始，现代主义抵制了大众文化的幽灵对它的威胁，它自认为是与大众文化和大众娱乐形式相对立的。它没有扰乱沿袭下来的高雅文化的等级类型。现代主义美学经常使用的术语有"节制的""婉约的""简洁的""冷峻的"，而大众文化如好莱坞电影、商业电视则被指责为"浮华的""矫饰的""夸张的""极端的"。后者就像英国维多利亚时代那种装饰琳琅满目、奢靡豪华的建筑，与结构朴实的现代主义建筑格格不入。[①]

20 世纪，人们把空闲时间更多地花在看电影、浏览杂志和报纸、听爵士乐上。随着现代主义的没落，在后现代主义社会

① 参见〔澳〕约翰·多克：《后现代主义与大众文化》，吴松江、张天飞译，辽宁教育出版社 2001 年版，第 337 页。

中，商品化和商品崇拜的程度达到史无前例的程度，有媒体和广告，有流行艺术，有好莱坞及其商品化的明星如梦露。在信息社会和消费社会中，世界进入新闻媒体控制的电视和广告的时代。大众文化是和大众传媒携手并进的。大众文化的中心是传媒，而电视首当其冲。随着电视进入千家万户，随着大众传播工具的扩散，图像日益替代文字，对受众进行视觉轰击。大众文化主要是视觉文化，通过文化工业如电影、电视、录音、录像，进入了日常生活的各个层面，成为消费品的一种，达到空前的扩张。精英文化走出象牙之塔，通过商业手段融合为通俗文化，进入寻常百姓家。现代主义中高雅文化和大众文化的区别被打破了。

法国哲学家利奥塔在《后现代状况》（1979）一书中这样描述大众文化现象："人们听着西印度群岛上的流行音乐，看西部电影，午餐吃麦当劳，晚餐则吃本地餐点，在东京却喷着巴黎香水，在香港穿'复古'服装，知识则变成了一项电视竞赛游戏。"[1]大众文化如好莱坞电影、迪斯尼乐园、卡拉OK、广告、时装表演、通俗小说、娱乐报刊、游戏机等，以提供娱乐为目的。用一位后现代主义者的话来说，大众文化就是尽一切办法让人们高兴。

西方的大众文化五光十色，令人眼花缭乱。以性感和摇滚来展示自己音乐天赋的美国演员麦当娜、以动人的"头脑简单的傻瓜"形象在银幕上出现的梦露、在80集电视连续剧《豪门恩怨》中扮演风流女子的英国性感明星柯林斯（Joan Collins）、1974年8月成立于纽约的金发女郎（Blondie）乐队、加拿大时尚用品商店碧芭（Biba）、充满诡异和色情的肥皂剧、流行杂志《十七岁》和《红颜》、朋克（punk）、狂欢派对等都是风靡一时的大众文化现象。

对于现代主义美学来说，悲剧是一种高级形态，悲剧性是

[1] 转引自王岳川：《后现代主义文化研究》，北京大学出版社1992年版，第193页。

真正的艺术的标志。古希腊美学家亚里士多德在《诗学》中指出，悲剧具有净化作用，即舒缓、疏导和宣泄观众过分强烈的情绪，使其恢复和保持心理平衡，从而产生一种美感。悲剧能够使人精神上得到升华，心灵受到震撼。而肥皂剧缺乏悲剧性，在存在的本质上是灰暗苍白的，主要作用是消遣。肥皂剧随着连载小说的出现而产生。20世纪30—40年代，连载小说出版并由电台播出，随后又被制作成电视连续剧。它最初由肥皂商赞助演播，所以称为肥皂剧。肥皂剧是琐碎的，提供多样的、偏离中心的叙述，缺乏宏大叙事和崇高场面。肥皂剧中的神秘和悬念永无止境。它没有结局，剧中角色不断制造悬念使故事更加扑朔迷离，吸引人消磨时间。

麦当娜作为"肉体女郎"的形象是泛滥的消费资本主义的集中体现，无数青年崇拜她玩世不恭的行为，喜欢观看她在电影如《寻找苏珊》或者录像和音乐会上魅力四射的表演。朋克的表现方式存在于音乐、艺术设计、图像、时尚各个领域，在艺术和大众媒体中受到瞩目。从20世纪70年代中期以来，朋克男女开始穿60年代中叶意大利电影里那种极为惹眼的服装，他们用时装对抗消费主义，却为商业化提供了灵感。[1]

杰姆逊阐述了大众文化的若干特点[2]：第一，缺乏审美深度，满足于浅薄的平面感。大众文化不追求普遍和永恒，不叩问人生意义这类终极价值，不思考生活中的重大问题，不对世界的意义做出解释。大众文化无力生产严肃的图像或文本给予人们以意义。它用戏谑代替了严肃，用消费代替了精神探索。它认为权

① 参见〔英〕默克罗比：《后现代主义与大众文化》，田晓菲译，中央编译出版社2001年版，第175、199、200页。

② 参见〔美〕杰姆逊：《后现代主义与文化理论》一书、《现实主义，现代主义和后现代主义》一文（收入《比较文学讲演录》，陕西师范大学出版社1987年版）；王岳川：《后现代主义文化研究》，第236—244页。

威本身已经瓦解，主张多元开放、多样杂糅和去中心。大众文化通过甜腻的媚俗不给人留下反思的空间。我们只要比较一下古希腊悲剧和肥皂剧就很容易理解这一点。古希腊悲剧追求终极关怀和精神探索，引起人无限的感喟和慨叹；而肥皂剧使人满足于感性刺激和陶醉于浅层次的快感。有人认为18、19世纪是阅读的世纪，而20世纪是阻碍阅读的世纪，确实有道理。电影、电视、流行杂志、流行音乐对人们有太大的诱惑力，人们沉不下心去阅读、去思考，而乐于在电视旁消磨时光或听听爵士音乐。狂欢派对在大城市、小城镇、高速公路和美丽的乡村风景点泛滥，伴随着不断加快然而十分单调的节奏以及悠扬悦耳、轻松愉快的音乐，人们整日整夜地狂欢不已，纵情享乐。

第二，注重现在，割断历史联系。现代主义怀旧表现为传统和记忆，历史意识是一种深沉的根；后现代主义也表现历史，然而仅仅把历史理解为纯粹的形象和幻影，历史事件被转换成了照片、文件、档案，这些材料仅仅记录了早已不存在的事件或时代。后现代一点点地失去了保留过去的可能，我们生活在一个传统不断地消失的时代。后现代人只存在于现在，变成了没有根的浮萍般飘来飘去的人。大众文化中出现了零散的、片段的材料的堆积，出现了偶然拼凑的大杂烩，这说明大众文化不仅失去了意义的深度，也失去了历史的深度。

第三，主体消失。既然大众文化是去中心、多元化的，应该张扬个性才对，怎么会造成主体的消失呢？这里所说的主体的消失，指随着都市化、工业化和大众传媒的迅速崛起，人被"原子化"——像物质结构中的原子一样，大家千篇一律，不分彼此，失去了个性特征。电影、电视、流行杂志、流行音乐等使受众的趣味标准化，大众传媒从外部统一大众的意识，传播固定化的思维模式和情感模式。影视广播强制性地使所有受众欣赏同样的节目，使他们放弃个性选择和反思能力。后现代的多元化具有一种离心力，每个人有权选择自己的生活和行为方式，世界变得松散，以人为中心的视点被打破，世界已不是人与物的世界，而是

物与物的世界，剩下的只是纯客观的表现，没有情感和热情。美国波普艺术家安迪·沃霍尔（Andy Warhol）宣称想成为机器，而不要成为一个人，要像机器一样作画。艺术家变成机器时，他的作品达到纯客观的程度。英国波普艺术家爱伦·琼斯（Allen Jones）设计了一张茶几，一个趴在地上的半裸少女雕塑背部顶着一块玻璃板，少女的形象非常逼真。这个形象像大众传媒一样，成为一种仿真手段。这张以人体作为主要支撑部件的家具备受争议。它醒目而又极具色情意味，尽管艺术家本人声称他的作品就像古希腊的人像柱那样，人体仅是作品的构成因素，但还是反映出在消费主义社会中，女性的形象通常作为商品被占有和消费，并且往往带有色情色彩。我们还可以从另一角度来评价这件作品，那就是主体的消失。杰姆逊虽然没有评论过琼斯的这件作品，然而他注意到，纯客观的艺术观在雕塑上体现为以合成纤维制成的极度真实的人的形象。他认为，如果长期盯着这种可以乱真的假人，我们转过身来就会怀疑周围的人的真实性——这种极度逼真造成了一种令人恐怖的非真实感。这样的人外表依旧，但是历史感和现实感被抽掉了，成为一个空心人。这表明后现代社会人成为真正意义上的边缘人。

第四，机械复制性。大众文化最根本的主题就是"复制"。德国学者本雅明（W. Benjamin）在《机械复制时代的艺术作品》一文（1936）中对这个问题做过深入的研究。本雅明喜欢在城市里漫步，迷恋咖啡屋文化，迷恋橱窗和橱窗里陈列的商品。他指出，在机械复制的时代，艺术和其他产品一样，开始被大批量地"生产"而不是"创造"出来。艺术成为一种生产，艺术家是生产者，艺术作品是产品，读者和观众是消费者。本雅明认为，大众文化是标准化、程式化、机械复制的产品，是刻板的、流水线生产的必然产物。机械复制的广泛运用，使众多摹本代替了独一无二的艺术精品。比如，一张摄影底片可以冲印出很多照片，要确定哪一张照片是权威照片已经毫无意义。复制消除了唯一性，一切都在一个平面上，没有深度，没有历史，没有主体。

（二）波普艺术

了解了光怪陆离、波诡云谲的大众文化，我们对波普艺术和波普设计的出现就不会感到诧异。波普艺术最早诞生于英国。1952 年，英国一些艺术家、评论家对新兴的大众文化特别是美国大众文化感兴趣，成立了名为"独立团体"的艺术组织。1954 年，独立团体成员、评论家劳伦斯·阿洛韦（Lawrence Alloway）首先提出"波普艺术"这一术语。1956 年，独立团体举办了名为"这就是明天"的画展。画展中，汉密尔顿（R. Hamilton）的作品《什么使今日的家庭如此不同，如此有魅力？》引发了许多波普艺术作品的出现。汉密尔顿因此被称为"波普艺术之父"。

这幅拼贴画中，有一位从药品广告上剪下来的健壮男子，手上拿着巨大的棒棒糖，上面写着"POP"三个字母。沙发上坐着傲慢的裸体女郎，乳头上有两块金属片。公寓里充满了消费文化产品：电视、带式录音机、连环图书中一个放大的封面、一枚福特徽章和一个真空吸尘器的广告，电视里出现的是美女镜头，房间一角的红色沙发上放着报纸。透过窗户还可以看到街道上的电影院以及当时走红的明星艾尔·乔森的电影《爵士歌手》的海报。这幅画把美国消费文化的内涵淋漓尽致地渲染出来，阐述了波普艺术的精神，成为其标志，并展现了波普艺术的创作方法。

汉密尔顿想表明，大众文化使今日的家庭变得有魅力。他给波普下的定义是："通俗的（为广大观众设计的）、短暂的（短期方案）、易忘的（可消费的）、低廉的、大量生产的、年轻的（对象是青年）、机智诙谐的、性感的、诡秘狡诈的、有刺激性和冒险性的、大企业式的。"[①] 这一定义面面俱到，并不很严密、确切。要确定某个作品是否属于波普艺术，不是一件容易的事情。

波普艺术首先发生在英国，后来在美国流行，并传播到其他

① 　转引自张承志：《波普设计》，江苏美术出版社 2001 年版，第 7 页。

▌ 汉密尔顿:《什
么使今日的家
庭如此不同,
如此有魅力?》
(1956)

国家。1961 年, 美国纽约现代美术馆以"集合的艺术"为题
举办了展览, 促使波普艺术思想登上了国际艺术舞台。1962
年, 最先提出"波普艺术"术语的英国评论家阿洛韦担任美
国古根汉美术馆的展品负责人, 他从展品中发现了美国艺术
家劳森伯格 (R. Rauschenberg) 等人的作品, 把它们称为美国
的波普, 然后又举办了六位美国波普画家的联展, 从而刮起
一阵波普旋风。1964 年威尼斯双年展上, 许多国家展出了波
普艺术作品, 这表明波普艺术获得了官方的认可。波普艺术
开始在德国、法国、意大利、奥地利、瑞士等国流行开来。

我们在上一讲中谈到以杜尚为代表的达达主义, 波普艺

术深受达达主义的影响。波普艺术的特点可概括为：第一，它展示了工业社会和大众文化的视觉特征，具有消费性、娱乐性、商业性。在这种意义上，它是工业社会和大众文化的伴生形态。在我们见到的汉密尔顿的作品中，电视机、录音机、广告、电影海报等都是大众文化的视觉符号。在波普艺术家的作品中，好莱坞、拉斯维加斯、电影明星、汽车绘画、商业广告、厨房用品、甲壳虫乐队、流行画报图像、时装模特、咖啡和啤酒、汉堡、可口可乐、钟表、空调等都是表现的对象。这些对象是为广大观众设计的、可消费的，本来就充斥、弥漫在波普艺术家的周围。

第二，波普艺术往往采用机械复制的手法，这与现代信息传播方式相对应。在这方面波普艺术明显受到本雅明的影响。传统艺术要经过艰苦而长久的劳作，波普艺术则摆脱了费时费力的做法。沃霍尔最具特色的创作风格就是重复，他的《玛丽莲·梦露》（1962）就是体现了这种创作风格的著名作品。沃霍尔从电影杂志上选取了梦露的形象，运用丝网（silkscreen）复印，对她的妆容进行滑稽的模仿，以不同的、均匀的花哨色块刻画她的面部细节。虽然色块区别很大，但是观众马上就能认出变形的梦露。

▼ 沃霍尔：《绿色的可口可乐瓶》（1962）

沃霍尔以同样的手法创作了《绿色的可口可

乐瓶》（1962）、《200个坎贝尔的汤罐头》（1962）、《80张两美元的钞票》（1962）、《玛丽莲·梦露的嘴唇》（1962）、《花卉》（1970）等。有些评论家在评价这些作品时指出，它们是具象的，但是形象单一且重复，因而又是抽象的。所以，对于这些作品既可以从具象角度来解读，又可以从抽象角度来解读。沃霍尔是大众文化和流行艺术的标志人物，享有很高的知名度。杰姆逊把沃霍尔作品中的巨大广告牌形象解释为"商业崇拜"。沃霍尔成为毕加索以后西方最著名的画家，他的一幅作品在2006年5月拍卖出1050万美元的高价。

第三，波普艺术采用现成材料和物品进行拼贴、并置、集合，表达奇异和荒诞，反对纯粹和崇高。这种特点在汉密尔顿的作品中已经表现出来。拼贴的方式多种多样，可以把照片、印刷品、新闻剪报相拼贴，也可以把独立的绘画、纱巾、玻璃、布料相拼贴，还可以把各种实物相拼贴。有的拼贴能够产生电影蒙太奇的效果，有的还加上音响，或者用干冰机造雾以营造作品的氛围。最为怪诞离奇的是美国波普艺术家劳森伯格在《字母组合》（1959）中，把公羊标本套进一个汽车轮胎里，基座是一幅绘画和拼贴的底盘。

第四，追求纯粹的客观性，使作品达到乱真的地步。美国波普艺术家汉森（D. Hanson）和安德烈亚（J. Andrea）在从事雕塑创作时，直接从真人身上翻制模子。汉森的《超市购物者》看上去像真人一样，貌似有血有肉，表现了现实生活中的真实。如果说汉森给真人体的模子穿上了衣服，那么，安

汉森：《超市购物者》，（1970）

165

德烈亚则将这些模子着色，使它们和真人的肤色相似。这些人物雕塑和古典雕塑很不一样，虽然比古典雕塑逼真，但是失去了古典雕塑的理想和精神活力。如果说汉森的人物形象看上去仿佛已经死去，那么安德烈亚的人物则可以说从来就不曾活过，因为他们非常接近商店橱窗里的人体模特儿。

波普艺术促进了艺术和大众、艺术和生活的联系，反对国际风格的单调、乏味。但是，波普艺术也有大众文化的局限，例如缺乏审美深度，满足于平面感，缺失主体，导致个性的泯灭等。

（三）波普设计

波普设计与波普艺术关系密切，它直接借用了波普艺术中的元素。事实上，我们上面在波普艺术中谈到的沃霍尔的《绿色的可口可乐瓶》和《200个坎贝尔的汤罐头》就是广告设计。波普设计主要表现在时装设计、家具设计、平面设计、建筑设计等领域，相比之下，波普建筑的成就要大得多。从国别上说，英国的波普设计引领风气之先。英国的波普设计师主要是刚从艺术院校毕业的年轻人，对传统包括现代主义传统较少依赖，他们要设计具有鲜明时代特色的产品。其创作源泉是自己国家繁荣的波普文化和波普艺术。

波普时装采用艳俗的色彩和图案，显得新奇特殊，价格便宜，主要面向青少年，有较为广泛的大众市场，不再仅仅为少数富裕阶层服务。英国女设计师玛丽·昆特（Mary Quant）设计的迷你裙，是她在这个时代的发明。短短的迷你裙显露出女性修长的双腿，进一步展示了女性的体态美。迷你裙成为20世纪60年代伦敦年轻风暴的代表，并成为解放身体束缚的最时髦的表现。它在英国这个传统、保守的国家里引发了一场着装革命，到了60年代末期，就连英国女王的裙子也变短了。[①]英国在服装上的

① 〔英〕凯瑟琳·麦克德莫特：《20世纪设计》，藏迎春、詹凯、李群译，中国青年出版社2002年版，第24页。

出口远胜于造船业和飞机制造业。但是以往英国出口的主要是传统服装，而迷你裙使英国现代时装异军突起。

波普家具造型奇特，价格低廉，带有诙谐的游戏色彩。典型的有英国设计师设计的纸椅子、吹塑椅子、拼接家具等。

❂ 彼得·默多克：纸椅子（1963）

纸椅子的材料实际上是纤维板，只是用造纸技术制作，看上去非常像纸制品。这些家具满足了青年人玩世不恭的心理状态，它们出现时势头强劲，然而消失得也迅疾。

波普平面设计涉及海报、广告、包装、唱片封套等。英国广告业发达，萨奇（Saatchi）公司是世界上最大的广告公司。包装外观也是英国的专长，英国艺术设计师对包装这种"第二"领域比对产品设计这种"第一"领域的涉足要深得多。他们可能不设计产品，但肯定设计瓶子或纸箱。英国的唱片业则主要是外观形象的设计。英国的波普平面设计借鉴了我们在第二讲中提到的新艺术运动代表人物比亚兹莱的插图风格。美国的平面设计也模仿了比亚兹莱的风格，采用复杂的波浪花纹和字母，刺激人的大脑并唤起灵感。

波普建筑最充分地体现了波普设计的特点，这些特点恰恰与现代主义设计相对立。[1]首先，波普建筑采用具象、生动的语汇和手法，有别于现代主义设计枯燥的抽象和冷漠的

① 参见李姝：《波普建筑》，天津大学出版社2004年版，第30—132页。

规范。艺术可分为再现艺术和表现艺术，或再现生活形象，或表现主观世界。当然，它们在表现主观世界时，也反映客观世界，其情感性就是对时代和社会的一种反映。不过，传统的建筑大多不再现现实中的形象。19世纪法国建筑师勒丘（V. Le Duc）把畜棚设计成母牛的形状，被当成一个大笑话。而波普建筑师重新采用勒丘的做法，反对现代主义建筑抽象的几何形式，把具象、象形纳入建筑中。泰国建筑师苏迈特·朱姆赛（Sumet Jumsai）设计的机器人大厦（1986）是亚洲银行总行，坐落在曼谷新商业区。它的外貌是一个半具象的机器人，机器人的眼部是位于大厦上端的两个直径达6米的圆形开口，窗户作为眼眉，表现出灵动的表情。大厦外墙装饰性地安装着一些构件，象征机器人身上螺母、螺栓等机械形象。这座建筑以机器人的形象展示了高科技和工业文明的成就，表现了人和智能机器的和谐共处，成为曼谷商业区的独特标志。

朱姆赛：
机器人大厦
（1986）

文丘里指出，艺术家通过改变日常生活用品的背景，扩大它们的规模，赋予它们以不同寻常的、丰富的含义。这实际上是艺术创作中的陌生化手法。我们熟悉的事物和对象，忽然出现在不同的语境中，我们对它们就会感到陌生，从而专注于对它们的欣赏，并且获得新的体会。美国波普艺术家奥登堡（C. Oldenburg）和他的妻子为明尼苏达州一座雕塑公园设计的雕塑《汤匙桥和樱桃》，就是通过扩大普通物品比例、改变材质制作而成的。他采用类似的方法制作了许多著名的雕塑作品。

其次，波普建筑采用商业文化元素，具有艳俗的色彩。

如果说现代主义建筑学习工业建筑，具有纯净的色彩，那么，波普建筑就从商业建筑中得到启示。文丘里等人的《向拉斯维加斯学习》，就是要学习拉斯维加斯这座赌城的商业文化，把商业文化中炫目的霓虹灯、缤纷的广告、世俗的环境转化成建筑语言。美国坎纳（Kanner）事务所 1997 年在洛杉矶设计的一家汉堡包快餐馆采用了公司的标准色——红、黄、白进行装饰设计，色彩明快，立面鲜明，充盈着欢娱的氛围，具有浓厚的商业气息。

最后，波普建筑是诙谐的、荒诞的。现代主义建筑是理性的、严肃的、完善的，而波普建筑允许不完善、变形和肢解，出现了怪诞、畸趣、颓败等审美倾向。波普建筑可以是未完成的，廊柱不完整、残缺，墙体开裂、扭曲，广场下沉，断垣残壁，仿佛是遭遇地震后建筑物损坏、坍塌一样。波普设计师设计的一所学校的庭院中，面向庭院的电梯间墙体瓦解、滑落，巨大的碎石滚向庭院。有的波普建筑故意不对称、不平衡，有戏谑的意味，充满趣味性和神秘性，造成一种缺陷美、残破美。

像波普艺术一样，波普建筑和波普设计也采用拼贴的手法。格雷夫斯以这种手法设计了一个梳妆台，把不同风格的元素和部件叠合在一起，通过兼容产生丰富的含义，强调矛盾和多元共存，从而有别于规范的、纯粹的现代主义设计。

波普设计和现代主义设计分别适应了不同时代的需求，它们在各自的时代都有积极的意义。波普设计改变了现代主义设计的单调和刻板，丰富了设计语汇，满足了人们求新求变的心理。然而，波普设计的出现并不是完全替代、抛弃了现代主义设计。它旨在探究比现代主义先驱者们所倡导的更具有涵盖力的途径。

二　孟菲斯和意大利艺术设计

自 20 世纪 60 年代起，意大利艺术设计在国际上异军突起。不同于美国的商业化、德国的理性主义，也不同于北欧国家的追

求传统，它激情迸发、想象奇特。在众多的意大利艺术设计组织中，孟菲斯声名最为显赫，它给国际艺术设计界带来极大的冲击和震撼。意大利艺术设计也受到波普设计的影响。

（一）孟菲斯

孟菲斯于 1980 年、1981 年之交由索特萨斯（E. Sottsass）创办。它的名称是两组联想的共生体：一组是古代的、圣经的、魔法的联想，因为孟菲斯是古埃及祭司的首都；另一组是现代的、大众文化的联想，因为孟菲斯又是美国南部田纳西州的一座城市的名字，该市以摇滚乐著称，是现代摇滚乐之王"猫王"普雷斯利（E. Presley）的故乡。

索特萨斯作为意大利著名的艺术设计师、存在主义艺术文化理论家和哲学家，是国际公认的后现代艺术设计前卫人物的杰出代表。他出生于奥地利一个建筑师家庭，1939 年毕业于都灵综合技术学院建筑系，1946 年移居米兰。他的妻子是一位狂热崇拜和平主义和存在主义的自由作家。1959 年，索特萨斯为意大利奥利维蒂（Olivetti）公司设计的电子计算机获意大利艺术设计最高奖——金圆规奖。他既是坚定的功能主义者和严格的理性主义者，同时又是非理性主义者、直觉主义者，甚至是反理性主义者。他曾去美国访问，美国之行对他的设计思想产生重大影响，美国大众文化野蛮的生命力使他惊愕不已。60 年代，他成为美国大

索特萨斯

众文化在意大利最权威的传播者。同时，他又赋予美国大众
文化以神秘、魔法、原始、神话等元素，这是他多次去印度
和中东旅行时吸取的。例如，他设计的陶瓷花瓶，外形模仿
印度支提窟柱子，饰以特有的黑白花纹，充满印度神秘主义
色彩。索特萨斯把这种东西方文化的交融纳入欧洲存在主义
哲学的背景。自 60 年代中期起，他身边聚集起一批激进的青
年艺术设计师；60 年代末期，他成为这些青年心目中超凡脱
俗的导师。

1969 年，索特萨斯为奥利维蒂公司设计了手提打字机，
它成为意大利艺术设计风格的标志。打字机轻巧、便宜、技
术简单，用鲜红的塑料制成，仿佛是一种玩具（作品被纽约
现代艺术博物馆收藏）。它被用于轻松自如的工作环境，如
画家的画室、诗人的郊外住宅。索特萨斯把这种打字机和青
年人时髦的服装、家庭小摆设、连环画等组成同一种风格，
形成反设计所追求的视觉符号。所谓反设计（counterdesign 或
antidesign），指一种激进设计，它反对功能主义设计观，追
求设计的新颖独特，是对传统设计的挑衅。反设计提倡"形
式追随表达"，而不是功能主义所提倡的"形式追随功能"。

▌ 索特萨斯：
手提打印机
(1969)

反设计运动的成员是一些年轻人，其发展与 1966 年在佛罗伦萨成立的激进建筑师组织"超级工作室"以及阿卡佐蒙（Archizoom）等设计组织关系密切。阿卡佐蒙被看作反设计的创立者，其设计工作的目的就是摧毁物体的偶像特征，反对传统设计中的风尚。反设计深受大众文化的影响，所以，又被称作大众设计。加提（P. Gatti）和保利尼（C. Paolini）设计的一款沙发被认为是反设计的原型。它允许使用者随意而坐，提供了许多自由，在产品语言上表达了对"坐"的抗议，坐姿多样。同时，它又是时代的典型产品。当时在欧洲的大都会（如巴黎、米兰、柏林、法兰克福）发生了学生的抗议运动，运动的重点很快从大学的教育政策转移到衍生的社会问题上来，对过分文明化产生厌恶，追求开放的、无压制的、实验性的生活方式。

▌加提、保利尼：沙发草图（1969）

索特萨斯和门蒂尼（A. Mendini）、布兰齐（A. Branzi）并称为意大利激进艺术设计的"三驾马车"。70 年代末，他们都参加了米兰前卫的阿基米亚（Alchimia，炼金术工作室）艺术设计组织的活动，阿基米亚因此名声大振。阿基米亚 1976 年由一位建筑师在米兰创办，它的名字"炼金术"就是它的纲领，即试图通过点石成金的手法，使平庸的物品成为真正的艺术。这个组织展出了不考虑生产问题的实验性作品，创作一种非功利的、非使用导向的物品的图像，以诗一般的移情能力表达了创造性幻想。这种意图对新的设计趋势产生了决定性影响。门蒂尼指出，正是阿基米亚和它的领导

者布兰齐引发了意大利的后现代主义艺术设计和孟菲斯风格。门蒂尼从事艺术设计的出版、组织、理论和实践活动。由于积极革新意大利和国际艺术设计文化，1979 年他荣获意大利金圆规奖。1981 年他出任《多姆斯》（*Domus*）杂志主编。该杂志创办于 1928 年，70—80 年代以鼓吹激进艺术设计思想而著称，索特萨斯也常在上面发表文章。为了反对现代主义和功能主义的"优良设计"原则（良好的功能、低廉的价格、简洁的外形等），门蒂尼采取了一些极端的措施。例如，他用麦秸制成"反使用"的系列产品，把重点从产品转移到制作过程；他把造好的名为"苏拉"的椅子付之一炬，效仿中世纪宗教裁判所焚毁异教书籍的做法，对现代设计的"有用产品"处以"火刑"。

布兰齐于 1973 年和其他人一起在蒙特菲布列（Montefibre）大型化工公司内创办了实验设计局（Centro Design Montefibre，简称 CDM），随后该组织成为一种新型设计即软环境设计的中心。软环境指色彩、照明、声响、形象、氛围、气味等的属性和效果。CDM 由于这种实验性的研究和设计活动于 1979 年获金圆规奖。软环境设计成为后工业社会的一种艺术设计，它适应了新的工艺状况。80 年代中期，布兰齐以"家庭动物"为题，设计了一系列家具、灯具和花瓶等。1985 年他设计的一组小桌子使人想起动物的形象，桌子腿像动物腿一样上下粗细不同，可以明显地看出膝关节和蹄形。布兰齐还主办过很多展览会、讨论会和圆桌会议，曾任《莫多》（Modo）杂志主编和国际多姆斯学院院长。《莫多》是新设计运动的喉舌，我们在第一讲中已经说过，国际多姆斯学院于 20 世纪 80 年代在米兰创办，是培训世界各国艺术设计师的最大的中心之一。

尽管索特萨斯和阿基米亚的观点相接近，可是他还是退出了这个组织，另外创办了孟菲斯。1980 年 12 月 11 日晚，索特萨斯在自己位于米兰的 20 平方米的起居室里，和一群不满 30 岁的年轻设计师聚集在一起，喝着意大利美酒，听着美国摇滚歌手鲍勃·迪伦（Bob Dylan）的唱片，试图从摇滚乐中得到设计快感，

目标是设计一组全新的家具、灯具、玻璃器皿和陶瓷产品，并由米兰的小型手工企业制造。他们也酝酿建立一个新的艺术设计组织。迪伦的演唱中反复出现 Memphis 的字眼，索特萨斯说："好了，那就叫 Memphis 吧。"大家都认为这是再好不过的名字。1981 年 9 月 18 日，孟菲斯举办了第一次设计展览，参展作品有 31 件家具、3 只闹钟、10 盏台灯和 11 件陶瓷。展览带来了全新的设计风貌，显示了与现代主义完全不同的思维方式。展品重视装饰和象征，大胆地使用艳丽的色彩，得到参观者的狂热喝彩。孟菲斯的设计师们把艺术设计作品当作真正的艺术品以高价出售，他们获得了成功。

展品中包括索特萨斯著名的"机器人书架"。"机器人书架"以比拟的手法设计而成，由一些积木式的板块组成，第三层书架之上呈现出一个机器人的形象。尽管机器人身躯的

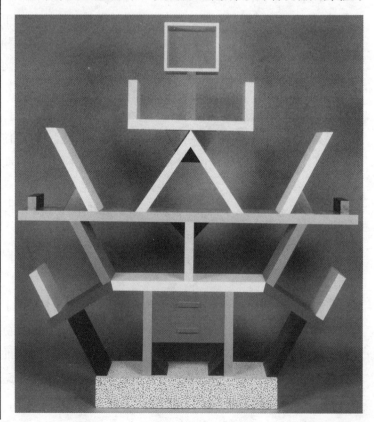

▮ 索特萨斯：
机器人书架
（1981）

各个部分都可以放置书籍，然而从使用价值的观点看，机器人书架绝不完善，它和人们概念中的书架完全不同。这种书架已不是功能主义产品，而是具有独立存在价值、类似雕塑的审美对象。它的设计体现了反设计的原则。用索特萨斯的话来说，他以自己的创作表现"生活的隐喻"，赋予形式、造型和装饰风格以象征意义。对于他来说，设计是探讨社会的一种方式，是探讨政治、爱情、食物甚至设计本身的一种方式，归根到底是一种象征完美社会的乌托邦方式；灯不只是简单的照明，它告诉人们一个故事，给予一种意义，为喜剧性的生活舞台提供隐喻和式样。他的这种意图在他对自己作品的一系列命名中也可以看到，如"直立巨石"、"齐古拉特"（古代美索不达米亚的祭祀塔，用砖坯砌成，由梯子和坡道相连）、"浮屠"（印度建筑中佛教的象征性和纪念性建筑物）、"密宗陶瓷"（密宗是佛教和印度教中的教派）。艺术设计中的历史文脉、诗性叙述因素和文化底蕴，对索特萨斯来说有时候比实际功能更重要。

尽管索特萨斯是激进艺术设计的主要代表，但他仍然设计了一系列功能主义杰作，并极其认真地对待功能主义问题。这种两重性在他的创作过程中始终存在。80年代，他作为孟菲斯设计小组和国际孟菲斯流派公认的领袖，不局限于小组内部狭隘的活动，成立了艺术设计事务所，从事严格的工业设计。

可以从不同的角度去解读孟菲斯，如有的研究者运用解构主义哲学的观点来分析孟菲斯的设计。[①] 解构主义是现代西方的一个哲学流派，它的创始人是法国哲学家和美学家德里达。解构主义批判、否定一切现有秩序，对它进行解构。孟菲斯是怎样体现解构主义的观点的呢？

第一，解构现代主义功能观。现代主义功能观强调以功能（物质使用功能）为设计的中心和目的，而不是以形式为设计的

① 参见刘子川：《"孟菲斯"的"解构"设计观》，《装饰》2004年第2期。

出发点，讲究设计的科学性，坚决反对任何装饰，更多地强调科学性而不是艺术性，把设计与艺术有限的联系发展成为更抽象、更理性的形式，并重视设计实施时的科学性、方便性和经济效益，经久耐用且廉价是其追求目标。而在孟菲斯设计小组的首次作品展览会上，那些夸张的形式、奇特的装饰以及大胆甚至有些放肆的鲜艳色彩，直接解构了功能主义的现代设计观。在这些作品中，物质的使用功能已不再是追求的中心，有些退而成为边缘角色甚至暂时地从设计中消失，个性、非理性、隐喻、象征以及装饰成为主角，体现出孟菲斯的后现代多元功能观。例如米克勒·德·鲁奇（Michele De Lucchi）设计的著名的"第一把椅子"，椅子扶手上装了两只金属球，这并没有什么功能，只是一种暗示性的装饰。

第二，解构现代主义产品的语义。现代主义艺术设计追求的目标主要是满足人体工程学中生理和物理的要求，以及产品的实用性。因此，它的产品往往只存在实用功能性语义，而排斥其他语义，这导致产品过于单调、生硬，缺乏亲和力。而孟菲斯认为产品是一种自觉的信息载体，是某种文化的隐喻或符号，因此，产品的语义应当是多元的。索特萨斯设计的一个柜子就是纪念碑的形状。孟菲斯不仅赋予产品以功能性语义，而且也表达其情感性、象征性以及相关联的其他语义，从而体现某一种有特定文化内涵的价值指标。因此，孟菲斯的作品总是竭力表现富有个性的文化含义，或者天真自然，或者矫揉造作，或者滑稽幽默，或者怪诞离奇，使作品的符号语义呈现出独特的个性情趣，并由此派生出关于材料、工艺、色彩、图案等诸多方面的独创性。有的西方学者说，孟菲斯设计是一种从不同的文化脉络中截取刺激，将之美化，并转化在物件之中的设计。

第三，解构现代主义材料观。孟菲斯不仅把材料看作艺术设计的物质保证，而且看作积极交流感情的媒介，看作艺术设计师表现自我的重要元素。孟菲斯对材料本身的肌理、花纹、色彩、浓度、透明度、发光度和反射度等十分讲究，赋予材料各

种人文内涵。孟菲斯使用的材料没有限制：现代的、传统的、人造的、天然的，廉价的、贵重的，无所不用。当时，三聚氰胺塑料胶合板色彩鲜艳、花纹种类繁多，被大量运用在酒吧、舞厅等游乐场所的装饰中，因而被认为是一种很俗气的材料。但是，孟菲斯的艺术设计师们却能赋予它朝气蓬勃、充满活力的品格，大量用于客厅、卧室和餐厅的家具设计上，用以表达一种乐观的、活泼向上的设计意图。他们通过对材料内涵的发掘，使产品富有表现力。

孟菲斯对美国、英国、法国、西班牙、德国、日本的艺术设计都产生了巨大的影响，如法国的设计师斯塔克（P. Starck）。斯塔克是 20 世纪 80—90 年代西方设计文化苍穹中一颗耀眼的明星，是法国少数几个具有世界知名度的艺术设计师之一。他的才能和技艺得到国际艺术设计界的高度评价，门蒂尼称他为"法国艺术设计的救世主"。斯塔克出生于巴黎，接受过室内装潢设计教育，1979 年在巴黎开办了以自己的名字命名的艺术设计公司。他设计的领域很广，从牙刷到城市规划都有涉猎，并获得成功。70 年代，他以室内装潢设计闻名，装修过巴黎的一些夜总会。1982 年，他为密特朗（F. Mitterrand）总统在爱丽舍宫中的官邸进行设备和家具更新。80 年代中到 90 年代初，他为东京、马德里和纽约的一些著名宾馆做了室内装潢设计，他的设计成了大都会聚会地点的标准风格。

除了为法国、意大利、西班牙、瑞士、日本的公司设计家具和灯具（与室内装修直接配套）外，斯塔克还设计了牙刷、小船、矿泉水瓶、通心粉制品外形、餐具、路灯、门把手、水晶花瓶以及 1992 年冬季奥运会火炬。作为艺术设计师，他获得罕见的知名度。他不仅成为专业刊物研究的对象，而且是大众新闻人物。他架着墨镜、戴着皮手套、穿着牛仔服的形象，俨然是一个摇滚音乐家或剽悍的摩托赛车手。他的作品往往显得奇异甚至怪诞，有些就命名为"奇异"或"怪诞"。他设计的一种椅子叫作"古怪博士"（Dr. Sonderbar）。他的一些作品结构棱角分明、粗

犷苍劲，另一些作品则使人产生混沌的古生物学联想，例如椅子的腿使人想起猛犸的獠牙，灯使人想起化石鱼的骨骼，而物品的用途初看起来不大清楚。他设计的一款折叠式桌子，就像一件独立的雕塑作品。

孟菲斯的积极意义在于，它打破了现代主义设计观带给艺术设计领域的沉闷气氛，具有反经典设计的实验性特征，丰富了艺术设计的思路和语汇，产生了一系列不同寻常的艺术设计作品。这些作品充满激进和反叛精神，不可避免地与现代主义艺术设计观相冲突，引起正面交锋。它最重要的价值是自它开始，功能主义以外的艺术设计观点能够很快地得到贯彻，艺术设计中两种观点势不两立的时代过去了。孟菲斯的离经叛道成为媒体报道的热点，从而使艺术设计引起人们广泛的关注，成为人们生活和文化的一部分，成为普通大众、艺术家和哲学家讨论的话题。孟菲斯的局限性在于，由于设计思想过于激进，它的很多作品只能供收藏，而不具备实用性。这样的艺术设计就缺乏生存的基础，1988 年最后一次精品展后，它就逐渐走向衰落。尽管如此，孟菲斯所倡导的后现代设计观念和美学原则深刻地影响着当代国际艺术设计界，引发了从激进的后现代设计向建设性的后现代设计的过渡。在 20 世纪 80 年代末可以更清楚地看到，主要是由于索特萨斯及其挥洒、游戏般地推动的阿基米亚和孟菲斯的行动，才为活泼的但后来变得严肃的设计"戏码"插入了轻松、平静的效果。

（二）意大利艺术设计

意大利的艺术设计的发展与它的经济特点有关。它的北方高度工业化，而南方则以农业为主。大城市拥有生产汽车、机械、家用和办公器具的大型企业（如菲亚特、奥利维蒂），此外，还有以生产玻璃、陶瓷、灯具、家具等产品而闻名的中小企业。意大利艺术设计师协会 1956 年成立，60 年代，它开始打破北欧的艺术设计优势。1972 年，纽约现代艺术博物馆举办了

极为轰动的意大利艺术设计展，意大利设计获得了全世界的赞赏和肯定。展品中包括索特萨斯的纪念碑式的柜子和卡斯蒂廖尼（Castiglioni）兄弟的拖拉机座椅。

意大利艺术设计具有国际性。我们在第一讲中谈到德国乌尔姆高等造型学院校长马尔多纳多，他从 20 世纪 50 年代就定居意大利，60 年代加入意大利国籍。他促成了乌尔姆高等造型学院和米兰艺术设计界十分密切的思想交流。乌尔姆的学生加入索特萨斯的设计事务所和奥利维蒂公司。索特萨斯和马尔多纳多在乌尔姆也有合作。意大利有一系列知名的艺术设计刊物，如我们在上面已经提到的《多姆斯》和《莫多》。

除了艺术设计师，意大利企业对艺术设计的发展起到重要作用。意大利设计并非总靠艺术设计师的身份定义，它的品质也靠意大利的企业家不排拒新的想法、路子及不怕走错路的决心。奥利维蒂公司就是突出的例子。它由工程师 C. 奥利维蒂于 1908 年创建，是 20 世纪艺术设计的典范企业之一。70 年代它制作了所谓"红皮书"，即设计手册。这套设计手册描述了企业对内对外的所有图像元素。这种造型原则适应于企业的信纸、名片、目录、说明书、包装、交通工具上的图文等。奥利维蒂不是采用少量设计元素，而是挑选各种各样的元素，发展成新的整体。

我们在上面主要谈了意大利激进的艺术设计，这种设计越来越脱离产品的实用目的。除了这股潮流外，意大利艺术设计还存在另一股潮流，意大利学者把它称为"美的设计"（bel design）。所谓美的设计，指简单且形式规矩的、明智的工业设计。我们看一下意大利"美的设计"经典作品。第 4 号是皮瑞提（G. Piretti）1967 年设计的折叠椅，以压铸法制造，通过绝妙而简单的旋转关节可以把椅子折叠，使用的树脂玻璃产生了一定的透明度，使椅子显得轻巧灵便。这种椅子自 1969 年生产至今，共销售 300 万张。第 5 号是萨博（R. Sapper）1972 年设计的台灯，能够轻易地进行调整，灯臂可以在 360 度范围内水平旋转，

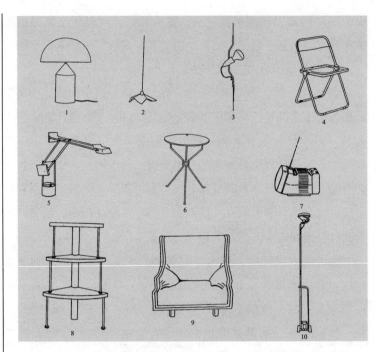

▮ 意大利"美的设计"经典作品

圆形的灯座里巧妙地安装了变压器，对灯光起到稳定作用。这种台灯能够在不同的距离为不同的空间提供合适的光线，仅 1986 年就在美国销售了 1.5 万台。第 6 号是阿希尔·卡斯蒂廖尼（Achille Castiglioni）1979 年设计的折叠桌，也是表现了灵巧性的成功例证。它的桌面和两个支架可以折叠成一个平面，桌面上有一个小孔，可以把桌子挂在墙上。第 7 号是扎努索（M. Zanuso）和萨博 1962 年设计的便携式电视机，电视机屏幕的前端微微上抬，与机体呈一定角度，用设计师的话来说，它像一只狗，从而使冷漠的电视机产生富有趣味的视觉效果。

　　一位西方学者指出，当后现代将整体瓦解的时候，不是认为有权把它弄得一团混乱，而是提供更多的差异化。这才是真正的后现代。

思考题

1. 分析波普设计和大众文化的关系。

2. 孟菲斯设计有什么特点和意义?

阅读书目

1.〔英〕史蒂文·康纳:《后现代主义文化》,严忠志译,商务印书馆 2002 年版。

2.〔英〕瑞秋·巴恩斯、保罗·梅森:《现代艺术家与波普艺术家》,简悦 译,天津教育出版社 2008 年版。

信息化时代的情感化设计

　　人类社会经历了农业时代和工业时代以后，于20世纪50年代中期进入信息化时代，世界著名的未来学家托夫勒（A. Toffler）把这种趋势称为"第三次浪潮"。信息化时代的象征物是计算机，计算机给人们的工作与生活带来了极大的便利，同时也改变了人们的生活方式与工作方式。信息化时代发生改变的还有情感化设计的模式。这一时代产生了大量的用户数据，这些数据得以储存，用户研究人员与设计师通过数据研究发现市场倾向、预测市场趋势，同时利用数据研究发现情感化设计的需求，

确定情感化设计的方向。

信息化时代的情感化设计不断变化，随着技术升级，新的产品被开发出来，人们的生活在技术升级的过程中得到改善，基于新技术与新产品的情感化设计需求也不断涌现。但是无论技术如何升级、产品如何变化，人类的情感需求总是类似的，信息化时代的情感化设计的核心仍然是人的情感需求，只要以人的情感需求为出发点，我们就可以在不断变化的信息化时代应对多样的情感化设计场景。

一　信息化时代的设计特征

随着计算机的发明、使用与进步，我们迎来了信息化时代。如果我们能够把握信息化时代所带来的机遇，牢记信息化时代的设计特征，对设计行为进行更深入的探索，就能够为人类设计出更加符合时代需求的富有情感性的产品。

信息化时代是信息产生价值的时代，生产力的发展不再以体能和机械能为主，而是以智能为主。在全球开展的信息技术革命，正以前所未有的方式对社会发展起着推动作用。信息化时代的设计特征为设计可视化、设计数字化、设计网格化、设计智能化和设计协同化。

（一）设计可视化

随着信息时代的发展，信息设计领域已经沉淀出丰富而经典的可视化设计表达，无论在传统的纸质媒体，还是如今手机、电脑、电视等各类终端的电子媒体中都可以见到这些表达。我们每天都会接触到各种各样的信息，文本形式的数据会令人感到混乱，而可视化设计可以让我们更加直接明了地去接收想要的信息与资讯，它简化了一些复杂烦琐的图表、数据，还具有一定的美和创意。可视化设计可以是静态

的或交互的。

几个世纪以来，人们一直在使用静态可视化设计，如图表和地图。而交互式的可视化设计则更为先进，人们能够使用电脑和移动设备深入这些图表和图形的具体细节，然后以交互的方式改变数据及数据的处理方式。

（二）设计数字化

数字化设计技术是一种从计算机数字化技术延伸而来的、主要用于辅助设计的新兴技术。市场上出现的数字化设计技术有数字编码、数字调控等。数字化设计技术在多个领域得到应用，并建立了一个以计算机为基础的框架。

"数字化设计"（也称"数码设计"）是 20 世纪 90 年代以来设计领域出现的一种新的设计方式，它跨越"艺术学"和"计算机科学与技术"两个性质完全不同的一级学科，涉及包装、广告、印刷、出版、影视、游戏、互联网、建筑、室内装饰、工业设计、纺织、服装等绝大部分视觉设计的相关行业。

（三）设计网格化

网格化的本义是将城市行政区域划分为若干网格，使这些网格成为基层政府的管理单元。网格化治理直接体现在行政机构的完善上。事实上，它是一种行政和社会管理的创新机制，克服了现有行政体制的弊端。网格化管理以信息化平台为手段，促进部门和单位的整合和沟通，形成有效的行政管理、服务和自我管理结构，造就优势互补的管理格局，有效并切实履行政府职责，特别是市场监管、社会管理和基层公共服务职责。

网格化设计将设计过程的每一部分拆分成若干模块，进行单元细分，加强每个部分的联系，使得设计更加细致高效。在信息化时代，更需要通过网格化的设计方法与模式进行更为细致的、关注受众情感需求的设计。

（四）设计智能化

设计智能化指利用计算机模拟人的思维活动，提高计算机的智能水平，使计算机能够越来越好地解决设计过程中的各种复杂问题，成为设计师的重要辅助工具。

智能化设计以设计方法学为基础，以人工智能技术为实现手段，以传统的计算机辅助技术（CAD）为数值计算和图形处理工具。智能化设计的发展取决于对设计本质的理解。从设计的本质、设计思维的特点等方面深入研究设计方法论，是智能化设计进行人工设计建模的根本依据。

专家系统技术在知识处理方面的强大作用与人工神经网络和机器学习技术相结合，更好地支持了设计过程的自动化，并提供了强大的人机交互能力。这样，设计师就可以介入智能设计过程，与人工智能相结合。

（五）设计协同化

所谓协同就是协调两个或者两个以上的不同资源或者个体，共同实现某一目标。所有有助于协同的软件都可以称作协同办公系统。作为一个新的软件热点，协同办公系统中的"协同"一词有更深刻的含义，不仅包括人与人之间的协作，还包括不同应用系统、不同数据资源、不同终端设备、不同应用场景、人与机器、技术与传统之间的协调。设计协同化是"协同"在设计领域的体现。随着信息化时代的发展，设计模式由单一的独立自主型转变为多边复合型，因此在未来的设计中，协同化设计将会成为一种常见的、高效的设计模式。

信息化时代的设计通过可视化、数字化、网格化、智能化、协同化的设计方式给人们带来更高效、便捷、严谨的设计产品，快节奏时代与高度科学理性的设计却让人们觉得少了一些"人情味"，因此需要我们把握设计中"人性化"与"情感化"的特征，促使设计产品更贴近使用者。

二　信息化时代的情感化设计的含义

自人类社会进入信息化时代以来，人们的身边聚集了不同种类的信息产品，在分析人们与信息产品互动过程中产生的情感因素时，需要全面了解信息时代的情感设计。在一个信息产品较为丰富的时代，人们的认知通常落后于信息产品的研发。美国学者唐纳德·A.诺曼（Donald A. Norman）在《设计心理学 3：情感化设计》一书中提到，情感化的设计要有一定的能力满足使用者的情感需求。[①]情感化设计指设计师将情感符号物化，赋予产品情感内涵，从而唤起不同消费者的情感共鸣，满足自我的情感实现。

（一）信息化时代的情感化设计的特征

信息化时代的情感化设计以产品的易用性和趣味性为基础，使用时让人感觉舒适。对情感化设计更深层次的理解是，设计师有意识地将产品与使用空间联系起来，把产品作为连接设计师和用户情感感受的工具。

情感化设计的特点是探索人们的情感、文化背景，并利用情感符号创造出传达人们心理、情感的方式，根据人们的生活经历及当时所处的环境设计产品。信息化时代的情感化设计与人们的生活密切相关，设计所满足的情感可分为本能情感层、行为情感层和反思情感层，其中的反思情感层为信息化时代最高层次的情感体验。情感化设计重视使用者的心理感受、私人行为，进入信息化时代以来，已衍生出不同种类的设计新词汇，例如虚拟形象、交互体验、智能家居等，这些都是设计师根据使用者的日常需求来设计产品，是信息化时代给人们带来的便利。

① 〔美〕唐纳德·A.诺曼：《设计心理学 3：情感化设计》，何笑梅、欧秋杏译，中信出版社 2012 年版，第 20 页。

　　情感化设计的产品使人们更容易获得安全感，也更愿意与之互动。使用者对产品的印象和感受是在互动中发生的，互动的点点滴滴最终构成整体的印象。信息化时代的部分智能产品由于高度科技化变得令人难以捉摸，例如产品界面的排布、颜色搭配、语言描述等，给使用者带来冰冷的感受。而在情感化设计中，设计产品考虑到使用者各方面的感受，其中精神需求最为突出，强调引发使用者情感上的共鸣。

　　信息化时代情感化设计的核心，在于为用户提供一系列积极的情绪体验，使之产生认知愉悦。其中的愉悦元素包括可控感和社会参照。可控感产生于用户界面设计，如设计进度条、错误警告、等待指示等，这些设计让用户了解到页面当前的状态，产生一种自我可控的感觉来执行预期的操作，减少等待时间，并且可以有效地引导用户进行其他操作，增加了用户留存的可能性。

　　社会参照原意指婴幼儿身处陌生环境时，倾向于从成人的脸上寻找表情信息，然后做出相应的行为，形成相应的认知。在信息化时代，消费者通过滚动查看其他用户的实时购买信息，产生从众心理，形成购买欲望，并快速完成交易。情感化设计中的社会参照可以满足人们的归属感、被尊重感，甚至产生自我实现的感觉。在情感化设计中，设计者运用社会参照的因素，可以极大地提高参与性和趣味性，使用户产生强烈的认同感。

（二）信息化时代的情感化设计的发展

　　以高度理性的哲学思想为基础，包豪斯等一系列现代设计学院导致对于形式、功能、理性的过度强调，偏离了人们多样化的情感需求。丹麦设计师娜娜·迪赛尔（Nanna Ditzel）曾指出，在功能、形式、材料和技术等方面，她最关心的仍是人的情感因素。在信息化时代，情感化设计的创新发展要求利用数字化的科技手段，促使设计成为情感的载体。迪人在《世界是设计的》一书中说："在后经典社会中，人类本能性特质及感性与理性相融

的思维能力，将导致现代设计的巨大变革。"① 信息化时代的情感化设计正逐渐成为一种新的设计思潮。

1999 年在荷兰召开首届"设计与情感"国际大会，会上首次阐述了情感设计与产品之间联系的意义，并成立了"国际设计与情感学会"，这标志着产品设计新时代的开始。在体验经济、信息化时代的大背景下，人们不再局限于物质需求的满足，不再仅仅关注产品的实用功能，而更侧重精神层面的情感消费，关注产品情感的表达。情感化设计已经成为产品与用户互动的关键方式。

随着"审美泛化"现象的出现，信息化时代由"理性""物质"转向"感性""情感"，预示着情感化设计的发展已成为时代的必然。信息化时代的情感化设计在国外已建立较为完善的理论体系，例如荷兰德斯梅特（P. Desmet）教授提出的产品情感模型、日本的感性工学、美国的情感化设计等，而中国的情感化设计仍处于研发阶段。

德斯梅特采用 PrEmo 软件测量用户对产品的情感表达，以此提出产品情感模型。整个模型包含的变量有产品、关注、评价、情感等，每个用户对产品都有不同的关注点，以此激发了相应的产品评价，评价的结果是用户对产品的情感态度，从宏观上揭示了产品与用户情感的相关性。因此，设计师了解并掌握用户的情感需求，有益于更好地展开设计，引发用户的情感共鸣。

日本广岛大学工程学院的研究人员 1970 年在住宅建筑设计中考虑到居住者的情感需求，并将各种感性因素进行分析后转化为工学技术。1986 年，日本马自达汽车集团董事会前主席山本健一（Yamamoto Kenichi）在一次关于汽车文化的演讲中提出了"感性工学"的概念，引起设计界巨大的反响。"感性工学"的本质是以用户的情感需求为导向，运用工程技术手段探讨用户情感

① 迪人：《世界是设计的》，中国青年出版社 2009 年版，第 136 页。引文中的"后经典社会"指信息化时代，此时世界多元发展。

因素与产品设计特征之间的联系[①]，加强产品设计师与使用者之间感性的沟通与交流，对用户的知觉体验、情绪心理等情感要素进行数字化的定量分析，并将其运用于产品的开发与设计中，以量化的方式获得用户对于产品的感知、感受、评价等一系列感性因素，以此把控产品的设计以及用户的情感需求。人们通过现代软件等科技手段，建立用户感性的变化曲线，以此对"感性工学"系统化的框架结构进行合理的修正与调整。"感性工学"侧重以用户情感需求为导向的开发策略与工程技术手段，将之作为情感化设计的基石，这种方法已经在各类设计中得到广泛的应用，并已延伸到信息处理等跨文化、跨学科领域。

诺曼于 1986 年出版的《以用户为中心的系统设计》一书主张设计的重点在于用户，要根据用户心理模式设计产品，建构用户心理模型与设计系统的关系，强调研究用户的重要性。

信息化时代的情感化设计运用定性、定量等多种研究方法，试图从实验研究、模型构造、数据采集分析等方面将新时代的产品与用户的情感关联条理化、清晰化。产品本身不具备任何情感属性，产品的情感来自用户与设计师的互动与理解。信息化时代的情感化设计，以新的技术手段揭示产品引发用户情感变化的曲线，从而借鉴于设计中满足用户的情感诉求。

三　信息化时代的情感化设计体系

在《设计心理学 3：情感化设计》一书中，诺曼将情感化设计划分为三个层次：本能层次、行为层次与反思层次。[②]本能层

① 〔日〕长田三生：《感性工学：一种新的人际学顾客定位的产品开发技术》，《国际人机工程周刊》1995 年第 15 期。

② 〔美〕唐纳德·A.诺曼：《设计心理学 3：情感化设计》，何笑梅、欧秋杏译，第 85 页。

次指用户通过感官直接获得知觉体验以及即刻的情感感受，是最直观的情感体验；行为层次关注点不再限于产品的外观造型等，还有产品本身的性能，即用户在使用产品的过程中所产生的情感体验；反思层次则较为抽象化，需结合用户本身的思想意识、文化社会背景、人生阅历等多种因素交织产生的一种复杂的、综合的情感反馈，即产品对于用户意识层面的影响。诺曼对设计与情感进行了深入的剖析与阐述，奠定了信息化时代情感化设计的理论与实践基础。

（一）情感化设计的三个层次

本能层次、行为层次、反思层次这三个层次的设计在情感化设计中相互交融。

1. 本能层次

本能层次主要指人们对某些事物的无意识反应，包括受某些先天因素的影响而产生的行为习惯。在这个层次的设计上，人的感官会受到外界因素的刺激，激发出一些本能的情感因素。而这些与产品本身的外形、色彩、手感、质地有密切的关联。如果产品的外形赏心悦目并且触摸起来质感舒适，就会给人一种良好的感受；即使有时候某些产品的设计极其简单，但是如果能够符合人们的心理，就会获得认同。本能层次的设计其实就是第一时间的情感化体验。

宝马 MINI Cooper 凭借独特的外观、灵巧的操控性能和出色的安全性能赢得了众多年轻人的青睐。它贴合本能层次进行设计，外观符合大众求新求变的需求。由此可见，产品给人的本能体验在通常情况下决定了消费者的购买欲望，所以一个产品物质层面的设计非常重要。

2. 行为层次

行为层次的情感体验主要和使用的产品相关，譬如使用的工具具有高效性，或者使用工具熟练地完成某项工作而产生愉悦感。在行为层次上，一个产品的外观设计不是最重要的因素，

这一层次强调的是产品的效用设计，即更加看重产品的功能。从消费者的角度出发，令人感到愉悦的行为层次的设计是使用效果好、容易完成任务的设计。

在如今快节奏的时代，每个人都会有高效而快捷工作的需求，行为层次的设计正是满足了这种情感体验。诺曼曾经在《设计心理学 3：情感化设计》一书中提到：想要明白如何进行操作，你需要获得工程学学位。[①] 这是由于许多公司早期设计的产品通常不够人性化，许多用户无法理解使用产品的方法。而苹果公司的设计就比较重视人性化，更注重人们的使用体验。比如苹果公司获得了关于手机屏内指纹识别技术的新专利，这项技术可以让苹果设备通过屏幕读取用户的指纹，使用户产生愉快的使用体验。

3. 反思层次

反思层次指对情感体验的思考。这一层次的体验最持久，并且深受使用者的情感、意识、文化的影响。与本能层次和行为层次相比，反思层次影响更大、情感水平更高，因为它涉及产品所包含的信息、文化，而不会仅仅停留于产品自身的物理属性。反思层次的情感主要是人们接触产品后进行思考而产生的情感，表现形式多样。比如想要获得其他人的尊重、称赞和羡慕，这种情感上的满足就是反思层次的体现。[②] 反思层次的情感将理想、信念等意识具体化。抽象意识被赋予产品，以满足人们的某些心理和情感欲望，或提升消费者的个人形象、品位和地位。

（二）情感化设计的原则

信息化时代情感化设计的原则包括人性化、审美性、多样性

① 〔美〕唐纳德·A·诺曼：《设计心理学 3：情感化设计》，何笑梅、欧秋杏译，第 2 页。

② 周杨、张宇红：《情感化设计中的记忆符号分析研究》，《包装工程》2014 第 4 期。

和可持续发展。

1. 人性化原则

人性化设计的出发点是人，设计者在设计产品时要充分考虑不同人群的需求，从而为用户设计出更合理和易于使用的产品。人性化设计在设计的过程中，努力构建以用户为中心的设计体系。设计师的人性化设计是情感化设计的精髓所在。设计师可以运用高科技的手段，将设计以艺术化的方式呈现给用户，既满足了用户的功能需求，又体现了对用户的人文关怀，这样就可以留住用户。譬如使用微信、QQ等社交媒体软件，不限于文字聊天，用户还可以进行视频聊天、语音交流、分享照片视频等，从而最大限度地提升了使用体验。相反，如果产品没有充分考虑到用户的需求，也就无从探讨人性化，最终也会失去用户。

2. 审美性原则

人们通过网页浏览、资料搜索、娱乐活动等，可以获得多种情感体验。当用户打开一个互联网的界面时，上面的文字、图片、色彩的设计都会给使用者带来一定的心理感受。人们如果面对某种事物产生了一些美好的感受，那么这种事物就是具有审美价值的。诺曼的情感化设计理论中，也以用户的审美活动贯穿始终。设计师的出发点在于给用户提供愉快的体验，从而满足用户的情感需求。

3. 多样性原则

由于不同的用户群体对不同的事物有着不同的感知，每个人所呈现的情感形态是多样化的，因而不同的用户在面对同一款设计产品时，可能产生不同的情感。在信息化时代，用户与数字媒体界面的交互过程实际上是一个感知过程，也是一个情感体验过程。因此，信息化时代的情感化设计是包容的设计。

4. 可持续发展原则

信息化时代的情感化设计的可持续发展主要指在设计过程中要把设计的发展性策略考虑进去，即把当前的设计利益和今后依

旧能够持续的设计利益充分结合起来，与此同时，还要把个人利益与社会利益考虑进去。在完成一项设计的社会价值的时候，也要实现设计的自然价值，让人和自然协调发展。

可持续发展首先依赖公平性原则，不仅包含同一时代人与人之间的公平，也包含不同时代之间的公平；其次依赖和谐性原则，包括人与人的和谐、人与自然的和谐；再次依赖需求性原则，地球上可以使用的资源有限，如果设计产品一味地刺激人们的购买欲，会给自然环境带来压力，资源会面临枯竭，所以应该立足于人们的实际需要进行设计；最后依赖高效原则，应该制止破坏环境的行为。

（三）情感化设计的运用

我们从产品层面和用户层面举例，阐述在信息化时代，如何将情感化元素运用于设计中。

1. 产品层面

（1）感官

人类通过五种不同的方式感知世界：视觉、听觉、触觉、味觉和嗅觉。这五种感官是人类感知外界信息和评估正在发生的事情的主要手段，影响用户对产品的第一印象。在以往的艺术设计中，视觉元素往往是设计师关注的重点，产品在图形、色彩、造型、材质上的差异能够使用户产生不同的情感反应。随着信息化时代的到来，针对用户感官体验的设计不再局限于此，而是逐步向多维度及数字化发展。如奥利奥曾以听觉为出发点，推出过一款唱片饼干，将音乐艺术充分融入产品设计之中：通过技术手段将饼干制成小唱片，主题音乐由摇滚、爵士、电子等六种不同类型的音乐组成，饼干不仅能食用还能播放。

法国年轻的设计师纪尧姆·罗兰（Guillaume Rolland）设计的气味闹钟 Sensorwake，工作原理有点像烤面包机。它的上方有一个插槽，使用者可以在插槽里插入专用的气味胶囊，并预设好起床时间，当预设时间一到，气味闹钟便会开启，胶囊里的香

味随之飘散开，刺激使用者的嗅觉神经。比如气味胶囊能让使用者闻到浓缩咖啡和热羊角面包的香味，给人一种"早餐已经准备好，就等你起床了"的温馨感觉。此外，还有"糖果拉什"，是桃子和草莓的气味；而"休闲套装"则能让人闻到海边栀子花、葱郁丛林、青草、树叶的清香；甚至还有"贵宾休息室"，让人有一种被美元和乌木奢侈品包围的感觉。

▼ 奥利奥
唱片饼干

▼ Sensorwake
闹钟

（2）功能

功能是产品设计的第一出发点，产品功能决定了产品的使用价值，功能的完善使产品对用户产生吸引力。在信息化时代，软件产品层出不穷，同一功能的产品在使用感受上却不尽相同。在使用搜狗输入法时，数字键盘可同时进行聊天所需的复杂运算，大大提高产品的使用效率。这样的功能还体现在网页的使用上。产品在功能层面看似微小的提升，也能够使产品的使用更加方便快捷、简单易操作，在同类产品中脱颖而出。情感化设计通过功能完善提高执行特定行为的可能性，从而抓住用户注意力，诱发情绪反应。

（3）交互

交互指设计中设计内容与体验对象之间产生互动，从使

用者的反应中直接或间接获得反馈。①就情感化设计而言，用户与产品交互过程中产生的反馈，能够进一步影响使用者的情绪和感知。如在刷新加载美团外卖 App 时，页面上会出现一只袋鼠骑摩托等待红绿灯的动画，不但向用户传达了"快"的宗旨，也提示用户运送速度会受到红绿灯的影响，一定程度上缓解了使用者因等待而产生的负面情绪。在信息化时代背景下，产品设计不仅要注重审美性与功能性的统一，更要注重产品与用户沟通和交流的能力。当前，产品的交互功能在数码电子行业中表现得较为突出，一些高端的智能化电子产品，如用户随身携带的手机、穿戴和触摸等设备上的视觉输出、语音输出、触觉反馈等，能够增强用户的交互体验。

美团外卖 APP 加载页面

2. 用户层面

（1）用户需求

无论是从功能的角度还是从形式的角度讨论情感化设计，其发展的动因都与用户的需求息息相关，设计师通过不断改善产品特性来满足用户日益更新的现实需求和心理需

① 覃京燕：《大数据时代的大交互设计》，《包装工程》2015 第 36 期。

求。如前所述，诺曼的情感化设计理论将用户的情感因素划分为本能、行为、反思三个层面的需求，在现实社会中，不同消费者对这三种需求也不尽相同。"以人为中心"的情感化设计也就推出了针对不同用户群需求的产品。我们以不同人群使用的应用软件为例。在国家推行"青少年防沉迷系统"的背景下，当下主流的音乐、视频应用软件都设有"青少年模式"可供用户选择。在大部分平台的介绍中，"青少年模式"具有以下三点特征：推送内容更适合青少年成长、有使用时间限制、需要设置独立密码。这一系统的措施帮助家长更好地管控孩子们使用手机的时段、时长和浏览内容，从而保护孩子们健康成长。除了对青少年的针对性设计，面对人口老龄化现状，不少产品也开始结合适老化需求进行相应设计，当前市面上已出现了"滴滴老人打车""支付宝长辈模式""百度大字版""今日头条大字版""酷狗大字版"等多种适老化的 APP 产品，让老龄人群也能够方便、安全地享受信息技术带来的便利，赋予产品以设计温度。

❚ 腾讯视频"青少年模式"　　　❚ 支付宝"长辈模式"

（2）用户特征

用户特征是对使用人群进行归类划分的一种标识。在信息化时代，用户特征的分类也就是对用户信息的分析，通过

分析用户的行为和特征，不但能够更深入地了解用户的诉求，抓住用户的情感化特征，还能够通过分析过程中的信息交叉和特征交叉将用户类型进行细分，针对不同类型的用户设计出更具指向性和人性化的产品。用户特征的分类方式多种多样，这里我们从生理特征和心理特征两个维度进行分类。相比一般用户，一部分具有特殊生理特征的用户对产品功能提出了更高的要求，如色觉障碍、听觉障碍等特殊人士在使用一般产品时无法满足需求，美国费城 Azavea 公司使用色盲模拟器进行设计模拟，添加补充了视觉变量，包括多边形、直线和点数据的资源，选择无歧义的颜色组合，每种样式都可以匹配使用者的需求加以改变。在心理特征层面，色彩的变化能带来不同的心理暗示，从而影响人们的情绪、心情。例如，对于使用金融类应用软件的用户而言，在其潜意识的认知中红色代表警示或失败之意，而绿色代表安全、成功之意，因此在转账时，显示转账成功的提示图标设计为绿色：绿色可以给予这类用户安全感、信任感，暗示软件能够安全使用。诸如此类的产品还有杀毒软件等，能够紧紧抓住用户的心理特征进行界面设计。

（3）用户背景

用户背景往往在设计之初或是产品使用之初获取，是将用户属性进行组合，建立用户背景资料。根据初步信息，对用户背景属性加以分类的方式有很多，例如根据用户基本信息分类，包括年龄、性别、收入和购买力、文化等；根据用户使用趋势分类，包括频率、时长、忠诚等；根据用户具备的知识程度分类，包括教育水平、产品知识、竞争关注程度等。以抖音为例，平台通过了解用户的年龄、性别、地域、学历等去分析用户背景情况，以此推荐某类用户可能感兴趣的内容，并对用户活跃程度进行等级划分。对于活跃的用户，根据他们在短时间内收藏视频的特点，为其挑选类似视频进行人工运营，加强用户对应用程序的情感依赖度。而 Bilibili 视频平台在针对用户背景的社区文化营造方面做得更为出色，从最初的二次元相关文化圈，到更为多样的文化

社区，随着不断涌入的新群体而更新文化内容，对多元化的用户聚合成的群体加以引导和控制并划分不同的分区，每个分区都有相对独立的细分核心用户，从而打造相对独立的社区文化，创造不同社区的情感属性。

综上所述，情感化设计的三个层次中，本能层次的设计源于人类的本能，主要以外观元素和第一印象的形成为基础，人们的感官感受往往起主导作用；行为层次的设计注重的是效用、功能、性能及可用性，以使用者为设计的中心，与产品的使用及体验相关；而反思层次的设计则触发用户意识中的感觉、情绪及知觉，使其通过理性思考诠释、理解产品的意义和价值。信息化时代的发展与设计领域的进步是相辅相成的：信息化时代的发展为设计提供新手段、新技术、新工具，而人们对设计功能的需求也不断改变，设计利用信息化的技术手段不断满足用户日益增长的情感需求。用户从产品功能出发，与产品之间的交互从多感官交互，逐渐延伸到情感交互层面。优秀的情感化设计可以使用户拥有更好的体验，信息化时代发展带来的成果也能够为社会所接纳、消费，转化成巨大的社会财富。

四 信息化时代的情感化设计的趋势

信息化时代的情感化设计出现以下几种发展趋势，即人机交互设计、个性化情感设计、无意识设计、数据分析设计以及跨学科交叉设计。

（一）人机交互设计

说到人机交互，首先要理解交互的意义。"交互"一词从字面上理解，是一种交流、沟通和互动，是信息的传递与反馈。我们在日常生活中，每时每刻都在与所处的环境和身边的人进行着交互。交互是一种对话，是两个事物之间有来有往。我们使用一

些电子设备，也就是在和它们对话，例如我们用手机与他人通话时，要先通过输入电话号码与手机进行交流，告诉它我们要做什么，手机打通这个号码就是一种反馈；我们在开空调的时候，使用遥控器进行所需要的操作，告诉它我们需要的温度、风速、风向等，空调给我们的反馈就是达到相应的温度以及其他设置。手机和空调也是机器，是一种设备，而手机的按键、空调的遥控器就是我们与设备对话的桥梁，也是人们日常生活中的人机界面，这就是所谓的人机交互。从理论的角度来说，交互指一种产品通过对信息的接收与反馈，建立用户与设备间的联系，达成某种功能，从而实现用户所期望的目标。计算机也是一种机器设备，但它是一种更加精密和复杂的设备，人们与计算机之间的交互行为也更加复杂。随着科技的进步和互联网的高速发展，人们使用计算机的频率越来越高，与更多的计算机软件、硬件进行交互，因此这些人机交互行为需要更好地优化。

人机交互是研究计算机与人之间相互作用、相互影响的技术，从早期的电脑面板控制系统、指示灯到今天的语音输入、人脸识别等多维度的交互模式，计算机的进步和发展推动着人机交互的发展。人机交互设计是对计算机和人之间的交流、互动进行设计，现在常简称为交互设计。交互设计是信息化时代情感化设计的又一个新的发展趋势。它是一门交叉学科，一个成功的交互设计需要多个学科的共同努力，需要不同的专业技术人员参与，比如视觉传达设计师、摄影师、计算机程序员、软件工程师、产品设计师、心理学家等。其目的是构建一个良好的人机交流系统，来辅助人们完成各项任务，同时使其在这个过程中感受到舒适。目前已经出现了一些较好的交互设计案例，例如日本雅马哈公司开发的以语音合成引擎为基础制作的全世界第一款中文声库和虚拟形象歌手洛天依，她的出现为我国动漫行业的发展提供了丰富的灵感，给人们带来了新奇独特的视觉、听觉享受。

现在的手机、电脑打开软件或网页时的等待页面由原来单调的进度条，变为情景化的动画，增加趣味性的同时缓解了人们等

待时的烦躁心情。还有更加人性化的交互设计，比如微信的语音输入功能加入了语音方言转化技术，为人们提供了方便。此外，近些年受大家喜爱的 VR 技术，亦即虚拟现实技术，是 20 世纪发展起来的一种人机交互技术，应用范围很广，融合了电子信息、计算机、仿真技术等，构建出一个虚拟的三维立体空间，让人们产生身临其境的感觉，激发想象力和创造力。

人机交互设计是一个十分精密的过程，主要步骤有：首先进行用户的需求调查，对目标用户进行分析，并对用户类型进行分类。接着从人和计算机两个角度对任务进行分析，构建模型，明确具体的形式。紧接着还要对环境、交互类型进行分析。然后根据前面的分析，针对交互模型的原理、类型进行具体的设计，并对界面进行设计，进一步优化细化。最后进行评估与测试，尽早发现问题，改进设计。

（二）个性化情感设计

个性化情感设计可以拆分为"个性"与"情感化设计"来阐释。个性（personality）一词最初来源于拉丁文 Persona，原指演员戴的面具，再后来演变为指称演员：一个具有特定性格的人。个性是一个人性格的简称。情感设计指的是将情感巧妙地融入设计之中。诺曼在《设计心理学 3：情感化设计》一书中阐述了情感在设计中的重要地位和作用，并详细论述了如何将情感效应融入产品设计。英国工业革命初期，人们被机械化、标准化的生产方式和单一的设计麻痹了感官。但随着经济的发展，人们开始寻求精神上的满足，进入 20 世纪，在经历现代主义设计以后，设计开始出现回归自然、回归本心、找寻人性的强烈倾向，重视独特、风格和多元。与此同时，经历产品经济、商品经济、服务经济后，体验经济的到来也为个性化情感设计成为商品的关键属性奠定了基础。

网络信息化时代，人们能够在虚拟空间中无拘束地展示另一个自己，自媒体的风靡也预示着个性化时代的到来。人们逐渐开

始接受并享受自由的思想与随心所欲的表达，"独一无二""人无我有，人有我优"的观念在人群中扎根。"人无我有，人有我优"的核心在于尊重人与人之间的差异性，以其贯穿设计，能够突出设计的竞争力。如 QQ 是腾讯公司推出的即时通信软件，它基于互联网，并覆盖了多种主流平台，截至 2021 年注册用户已经达到了 9.14 亿。早期 QQ 曾推出 QQ 秀服务，能让用户在网络世界展示自己的个性；随着智能手机的普及，QQ 秀由于只能在 PC 端使用而逐渐没落。2016 年 1 月 QQ 厘米秀被正式推出，与 QQ 秀有异曲同工之妙，用户可以根据自己的风格来 DIY 个性厘米秀形象，也可以设定趣味动作。

随着厘米秀的成功，购物网站纷纷推出相似的个性化人物角色，例如家喻户晓的淘宝网推出了"淘宝人生"。它其实是一款换装游戏，希望用户去完成一系列任务，从而有效地增加用户的停留时间，实现平台在游戏和社交业务上的拓展。苹果公司推出 iOS12 系统，在其原生信息应用中提供用户个人专属"memoji"，即动画表情。用户可以通过二十余项搭配，"捏"好自己的脸。进一步，用户不仅可以在视觉上拥有自己的专属表情，而且能够直接录制声情并茂的 memoji 动画，与好友进行互动。

随着体验经济的繁荣、企业间竞争的加剧和消费者需求的增长，各行业面临着巨大的挑战，个性化情感设计在当今科技进步的加持下不断向前发展。

（三）无意识设计

无意识在心理学上指通常未进入意识层面的冲动、欲望和本能，是一种习惯性的、偶然性的、瞬间完成的反应。[1]无意识设计从字面意义上可以理解为不被意识所关注的设计。它是直觉设

① 王升、雷程淋：《无意识设计理念下人机关系研究》，《中国包装》2021 年第 41 期。

计，将无意识行为应用到设计上，将无形化为有形。无意识学说是弗洛伊德精神分析理论的基础和核心。弗洛伊德提出人的心理结构由三部分组成：意识、潜意识和无意识。意识就像浮在表面的冰山一角，隐藏在水下的那个庞然大物就是无意识，而连接意识和无意识的是潜意识。无意识设计为设计师提供了观察用户行为与需求的新方法，使设计回归用户本身，减轻用户使用负担，增强设计与用户之间的联系。

❚ MUJI 壁挂式
CD 机

　　"无意识设计"最早是由日本著名工业设计师深泽直人（Naoto Fukasawa）提出来的。众所周知，他是日本本土品牌"无印良品"的设计师，他对日常生活中的小细节观察入微，相比外形更加重视使用功能。以他设计的 CD 机为例，日常生活中的 CD 机往往放在桌上，通过按钮操控，而他借鉴了通风扇的外观，将 CD 机设计为壁挂式，用户拉下开关，机器便慢慢开始旋转。壁挂式的 CD 机大大拓宽了用户原本的使用领域，用户在使用机器时无须多加思考，直接拉下拉绳，动作一气呵成，使用方法符合人们的直觉行为。无意识设计关注用户的内在需求，在为用户设计的过程中思考物品之间的关联性，对人与环境的关系进行研究与观察，关注产品与环境的和谐。

　　在设计过程中，设计师要根据生活流程以及与场景的和谐来思考设计，同时集中于人潜在的需求。无意识设计让产品不再冰冷，而成为情感与功能的融合体，以实现"设计消解在行为中，设计融合于环境中"的目的。

（四）数据分析设计

数据分析设计是信息化时代特有的产物。人类进入信息化时代后，大量数据得以保存。这些数据展现着特定的规律与逻辑，人们将数据分析的结果应用于设计生产，最终更好地服务于用户。

用户在使用互联网产品时会产生数据，这些数据被储存于产品所属公司的数据中心。庞大的用户基数产生了海量的用户数据，这些数据被统称为"大数据"。对于信息化与大数据的关系，一般认为信息化的本质是生产数据的过程，数据被大量生产而形成了数据资源。

当用户长时间使用一款产品，就产生了用户行为数据，包括使用产品的时间区间、时长、习惯、偏好等。这些行为数据背后反映了用户对产品的不同需求，其中就包括情感需求。通过对用户行为数据的分析，针对性地制定不同的产品服务，可以满足不同用户的需要与偏好。从用户产生数据到产品依据用户数据定制服务的整个过程，可以分为三个层级：数据资源层、技术处理层、交互服务层。

在网易公司的音频产品——网易云音乐中，数据推送每天都在为不同的用户提供定制的情感化服务。用户在使用网易云音乐时所选择的音乐会形成用户使用数据，数据构成主要为用户喜好的音乐类型，例如流行音乐、古典音乐、摇滚音乐等。在积累了足够数量的用户数据后，网易云音乐会根据用户数据生成用户画像，根据不同的用户画像推送用户喜好的内容。在网易云音乐发现页，用户可以在"每日推荐"与"私人 FM"板块中找到符合自己喜好的音乐。同样，在另一款同级别的音频产品——QQ 音乐中，"个性电台"与"每日 30 首"也是通过对用户使用数据加以分析处理得出的结果。在 QQ 音乐"我的音乐偏好"中，用户可以查看到自己的偏好类型。

基于用户数据而形成的数据推送是双向的，产品方依据用户数据可以给予用户更好的情感化服务，用户方则可以选择是否依

网易云音乐
（左图）与QQ
音乐（右图）
界面设计

据这种模式来接受数据推送。

数据预测与数据推送的前提条件相同，都需要足够的样本数据。数据预测如今被广泛应用于各个领域，如地质灾害、交通运输、农业生产、市场状况等。现有的数据预测方法主要通过 BP 神经网络进行。以某地区春节期间交通流量的预测为例，BP 神经网络通过对该地区过往几年春节期间的交通流量数据进行学习与训练，实现对本年度春节期间交通流量的预测，从而可以给交通管理部门足够的时间采取应对措施。

在信息化时代，有足够的数据可以作为数据预测的学习样本。产品数据产生的本源是用户，数据预测来源于用户、服务于用户。用户使用某款产品的因素有很多，情感因素是必不可少的，因此数据预测的数据源中也包含了情感因素。数据预测是较为科学的办法，但是仍然需要结合所处时代的社会背景、情感等因素综合考量。

在信息化时代的部分场景中，B（Business）端产品与 C

（Consumer）端产品都会产生大量的数据，数据的处理成为非常重要的一环。经过处理后的数据以可视化的方式展示，能够更好地提高用户体验与数据的清晰度。部分 C 端产品会根据用户数据做出年度、月度等报告。

在 B 端设计中，一些大型企业或政府单位每天都需要做大量的数据处理。为了提高用户体验，经过处理后的数据以图表的方式实时展示。数据可视化不仅可以提高效率，还可以根据情感需求对可视化的图形进行定制化设计。C 端产品的数据处理频率相对较低，除了与 B 端类似的效用之外，拥有更多的情感化设计体验。仍以网易云音乐为例，产品方根据用户一年内的使用数据生成年度报告，并根据数据变化、类型生成用户人设，让用户在面对年度报告时看到的不再仅仅是冰冷的数字，而是得到了情感的回应，找到情感归属，因此每年的网易云音乐年度报告都受到用户的欢迎。

（五）跨学科交叉设计

在信息化时代，情感化设计的重要性受到设计学关注由来已久。设计是一门最终需要应用到产品中的学科，情感化设计的整个链路不仅仅需要设计师的参与，在情感研究成果应用到产品设计之前，还需要神经科学、心理科学、社会科学、认知科学、医学等其他学科的密切配合。

以一款产品产生的全链路为例，产品的诞生过程主要包含以下环节：1. 产品定位与策略，2. 产品痛点方案的提出，3. 设计输出，4. 产品上线与反馈收集。情感化设计的参与覆盖了前三环：环节 1 需要研究产品受众的情感类型与特征，需要心理学专业人员参与，通过定量与定性研究获取用户画像与数据，通过数据处理得出用户情感报告；环节 2 对产品痛点的寻找与解决需要对情感因素进行考量；在环节 3 中，设计师根据环节 1、2 的结果，利用设计解决产品中的情感化问题。简而言之，根据马斯洛关于

需求层次的分析，一款产品的成功不仅仅需要满足基本的功能需求，而且需要解决心理、情感问题，因此，在产品设计的全链路中都需要对情感化问题投入更专业的研究。

随着用户情感研究的深入，未来的情感化设计需要多学科的专业人员参与，并且参与的程度会进一步加深加强。

思考题

1. 信息化时代的情感化设计应该注意哪些问题？
2. 信息化时代设计师需要哪些素养？
3. 如何理解信息化时代的情感化设计？

阅读书目

1. 〔美〕唐纳德·A.诺曼：《情感化设计3：设计心理学》，何笑梅、欧秋杏译，中信出版社2012年版。
2. 〔日〕深泽直人：《深泽直人》，路意译，浙江人民出版社2016年版。
3. 梁梅：《信息时代的设计》，东南大学出版社2003年版。
4. 〔韩〕李大烈：《智能简史》，张之昊译，生活·读书·新知三联书店2020年版。

绿色设计和人性化设计

工业革命一百多年来的巨大成就，给人类带来了空前的物质繁荣和技术发展，然而它所带给大自然的破坏和造成的人与环境的生态危机也是空前的：能源紧缺、温室效应、臭氧层破坏、酸雨、空气污染、水污染、噪声污染、稀有动植物资源濒临灭绝、人口爆炸、毫无节制的消费观念……这一切引起了西方以及整个世界的深刻反思。

1983年11月，联合国成立了世界环境与发展委员会（WECD）。1987年，该委员会把研究长达四年、经过充分论证的报告《我们共同的未来》提

交给联合国大会，正式提出了可持续发展的模式。"可持续发展"被定义为"既满足当代人的需要，又不对后代满足其需要的能力构成危害的发展"①。

1989年5月举行的联合国环境署第十五届理事会，通过了《理事会关于持久发展的声明》，指出"持续发展……还意味着自然资源基础的维护、合理使用和壮大……进一步意味着把环境方面的种种考虑纳入发展计划和政策"②。

进入新的后工业时代，在整个人类社会高度重视生态环境与人类的可持续发展，高度关注人与自然和谐、科学发展的背景下，艺术设计师也不断调整和修正设计思想和设计目的，关注设计的环境效应和社会道德观念，以顺应不断发展变化的人类价值观念、消费习惯和生活态度。在这样的大背景下，绿色设计和人性化设计的理念应运而生，其内涵得到飞速拓展、丰富和修正，并成为未来设计发展的重要原则和趋势。

一　人类呼唤绿色设计

绿色设计是以"环境友好技术"（Environmental Sound Technology，EST）为原则来指导设计，讲求设计与自然界以及人类本身的和谐友好。

绿色设计不是一种商业时尚或潮流，不是打着"绿色"的旗号来招揽消费者；绿色设计也不是人类的乌托邦理想，它建构在不断发展的经济技术条件之上，与人类可持续发展

① 世界环境与发展委员会编著：《我们共同的未来》，湖南教育出版社2009年版，第79页。

② 联合国环境规划署：《环境规划理事会第十五届会议工作报告》，1989年，第143页。

的原则相适应，与后工业社会的发展趋势相吻合。

绿色设计应该从广义生态学的角度进行设计，不仅仅关注能源消耗、经久耐用、材料回收等传统绿色设计的内容，更应该扩展内涵，研究艺术设计中的传统文化、传统技术以及后工业社会的非物质观念和非物质设计。

（一）绿色设计的起源和理念

应该说许多传统的艺术设计无意识地、本能地体现了许多重要的绿色设计思想。例如中国传统包装设计中，善用各种生态材料：荷叶包肉、葫芦装酒、蛤蜊装油、草绳串蛋、竹篓装鱼……遍布世界各地的形态各异的传统建筑形式，充分体现了传统建筑设计尊重自然环境、善于利用地域地形的特点。建筑材料大多就地取材，使用本土生态资源，建筑布局则充分利用自然的空气、阳光、雨水和风，而不像现代建筑中纯粹使用耗费大量能源的空调来制造人工环境。

然而真正意义上的、人们有明确目的和意识的绿色设计思想的最早提出，应该是在 20 世纪 60 年代，著名的美国设计理论家维克多·帕帕奈克（Victor Papanek）在他于 1967 年出版的《为真实世界而设计》（*Design For the Real World*）中，强调设计应该认真考虑地球的有限资源使用问题，应该为保护我们居住的地球的有限资源服务。

伴随人类工业化和现代化进程的推进，绿色设计的思想和理念越来越受到广泛重视。一方面，人类生存和经济发展的环境越来越恶劣，人们不能不重视和考虑可持续发展以及科学健康发展的战略；另一方面，西方发达国家的物质文化生活水平得到极大的提高，进入了物质丰裕社会，人们的价值观念随之发生了较大的变化：以往被人们忽略的文化、生态等与人们生活质量密切相关的命题及更深层次的精神需求重新得到重视。人们开始从单纯的金钱崇拜转向对提高自身素质的追求，从追求物质享受到注重生活质量，从一味地掠夺自然到追求人与自然和谐相处，这些都

211

直接导致了设计观念和设计思想的重要变化。

20世纪80年代末，美国率先掀起了"绿色消费"浪潮，这一浪潮进而席卷了全世界，并在20世纪90年代成为现代设计研究的重点和热点问题。现代设计的商业化、广告化、以市场消费为主导的现象受到批判，绿色产品、绿色建筑、绿色服装、绿色包装、绿色食品等等不断涌现，绿色成为最美丽、最观念化的颜色。未来的设计师必将更多地考虑设计对人类和世界的影响，而不同于早期设计专注于商业性和享乐主义的追求。

（二）绿色设计的内涵

人们通常这样定义绿色设计：绿色设计（green design），也称生态设计（ecological design）、环境设计（design for environment）、环境意识设计（environment conscious design），指在产品整个生命周期内，着重考虑产品环境属性（可拆卸性、可回收性、可维护性、可重复利用性等），并将其作为设计目标，在满足环境目标要求的同时，保证产品应有的功能、使用寿命、质量等要求。绿色设计的原则被公认为"3r"的原则，即reduce、reuse、recycle，意即减少环境污染、降低能源消耗、回收再生或者重新利用产品和零部件。所以说，狭义的绿色设计主要是关注有形物环境性能的设计。

1.绿色设计是整合系统设计

绿色设计一个非常重要的指导思想就是系统化的思想，即把整个地球、生物圈看作一个大系统，同时也把设计过程当作一个有机的大系统，把目光投向整个设计过程，投向更远的材料来源。人们生活中必需的各种日用品，来源绝不仅仅是超市和商场，而是全球的森林、田园、矿产和河流。

用系统化的观点引导绿色设计，把绿色设计看作一个整合设计，即从原材料、产品加工到产品使用和回收的整个生产消费过程来考虑，而不仅仅是简单意义上的在设计过程中对"生态性和环保性"的考虑。它包含产品从创意构思到制造、使用以及

废弃后回收、再生处理的各个过程，也就是包括产品的整个生命周期。

在绿色设计中，首先要考虑绿色材料的选择与管理。所谓绿色材料，指可再生、易再生、可回收、易回收，在加工过程中对环境产生的污染较小，在产品使用中对环境破坏小、污染小（甚至无污染）的低能耗材料。因此，我们在设计中应首选环境兼容性好的材料及零部件，避免选用有毒、有害和辐射性材料。所用材料应易于回收、再利用或降解，以提高资源利用率，实现可持续发展；还要考虑如何处理材料的种类与设计形态的关系，因为使用较少的材料种类能减少产品废弃后的回收成本。

现代设计师们对绿色材料的选取通常偏爱以下几种方式：采用自然朴素的材料，采用高科技材料（通常有较好的回收性能），创造性地利用废弃材料。1994年法国艺术设计师菲利普·斯塔克（Philippe Strack）设计了一台电视机，采用一种可回收的高密度纤维模压成形材料做机壳，改变了人们头脑中以往对"家电"的固有印象和概念，引发一种新的绿色时尚感觉。

其次，产品的可回收性是绿色设计中需要考虑的重要因素。设计不仅应便于零部件的拆卸和分离，而且应使可重复利用的零件和材料在所设计的产品中得到充分的重视。资源回收和再利用是回收设计的主要目标，其途径一般有两种，即原材料的再循环和零部件的再利用。但在目前的经济和科学技术条件下，较多使用和较为合理的资源回收方式是零部件的再利用。

绿色设计要求在满足功能要求和使用要求的前提下，尽可能采用简单的结构和外形，并使组成产品的零部件材料种类少一些，同时采用易于拆卸的连接方法。马来西亚设计师杨经文所进行的探索性拆装建筑设计，思路较为独特，他设计的建筑使用连接件进行结构连接，使建筑物75%以上部件可拆卸，拆卸后的零部件可重复使用。

产品的绿色包装，也是人们谈论比较多的绿色设计因素，一般来讲，应遵循适度包装、自然包装的原则。绿色包装是指在满

足保护、存贮、销售、提供信息的功能条件下，尽量减少包装材料，选用可回收、可重复和再循环使用、易于降解、对人体无毒害的绿色材料，以及一些天然材料，让人们感觉熟悉、亲近，以获得来自自然、贴近自然、回归自然的感觉。

目前市场上的许多包装设计，由于受商业主义和消费主义的引导，讲究豪华包装、过度包装，而随着人们价值观念的转变，如今许多高档商品也大力提倡简约包装、绿色包装，以求更加符合较高消费层次人群的生活观念和价值观念。如高档的手机也可以采用简单、绿色环保的包装材料，而一反那种片面追求豪华、过度浪费材料、不健康的包装理念和包装方式。

2. 绿色设计是保护主义风格设计

生态观是绿色设计的核心思想，保护生态环境是绿色设计追求的最高理想。在这种观念下以保护主义（conservatism）风格为特征的绿色设计应运而生。

不同于消费主义观念的废弃制设计方式，也不同于商业主义观念的市场化设计方式，绿色理念下的设计应该是追求积极和进步的保护主义风格设计，即强调以保护主义的思想作为设计的出发点和立足点，在设计中倡导更富有风格化以及更具有耐久性的造型风格、更加优良的加工品质。正如北欧设计风格被人们称为"没有时间限制的风格"一样，许多设计历久弥新、简洁雅致，跨越了时间和令人眼花缭乱的潮流，成为永恒的经典之作。北欧著名设计大师阿尔瓦·阿尔托（Alvar Aalto）设计的帕米欧椅简洁典雅、自然大方，在今天看来依然非常时尚经典，丝毫没有过时的感觉，自然也不会因此而导致设计的商业性人为淘汰。

北欧设计是保护主义简约设计的代表。简洁是北欧设计给人的最深刻印象。其设计从来没有琐碎的、无病呻吟似的繁缛装饰，而是在简约纯净的造型、朴素自然的色彩中蕴含深邃的思想和自然的美学。丹麦设计师布吉·莫根森（Borge Mogensen）的

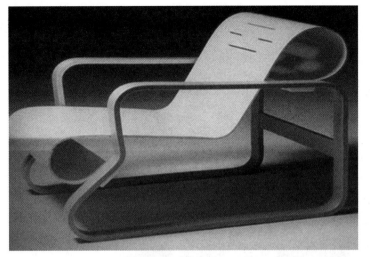

▼ 阿尔托：
帕米欧椅

设计理念就是"越
简单越好"①。他从
传统家具中寻找灵
感，反复提炼，以
最简洁的造型面对
使用者。他的设计
多使用本地材料，
仅靠材料本身的特
性，以最少的用

▼ 莫根森：
西班牙椅

量，达到设计的效果。他设计的西班牙椅洗练典雅、工艺精
湛，堪称简洁的完美之作。

　　保护主义设计强调适度设计、健康设计、耐久设计，崇
尚简约、典雅、自然和真实。因为按照设计、原型制作、正
式生产制造 1：10：100 理论，如果在设计阶段改变设计的费
用为 1 美元，则在产品原型制作阶段改变原型的费用为 10 美
元，而在正式生产过程中改变生产的费用高达 100 美元。因

①　参见曾坚、朱惠珊编著：《北欧现代家具》，中国轻工业出版社
　　2002 年版，第 76 页。

此，从设计阶段着手解决资源短缺和环境污染问题是最经济和最有效的方法。

保护主义强调地球和地球上所有生物是一个整体，需要全人类共同爱护。在设计中，必须以保护环境、保护人类共同的利益、保护地球和地球生物为宗旨。

新的理念呼唤新的生活方式和消费观念。以消费大国美国为例，它以占全世界 6% 的人口消费世界 30% 以上的资源，美国人的生活方式是物质第一的消费模式，并形成"能买就买""借钱购买""为地位而消费""高消费"的消费文化。"汽车文化"是美国消费模式的主要表现之一，美国人仅汽车消费一项，就是我国人均 GDP 的 25 倍。而保护主义的绿色设计倡导关爱和珍惜地球，追求简单生活态度下的简约设计，尽量避免奢侈设计、复杂设计。它提倡俭朴的生活理念，追求一种身心健康的生活方式，注重内心的充实、与自然的和谐，而非虚荣的炫耀和过度的消费。

设计是文化，不仅生产有形物质，更能创造无形的"生活—时尚"理念。未来的设计师们有责任和义务引导人们和社会形成良好的消费风尚，推动新的健康生活方式，宣扬绿色环保理念，促进人类可持续发展。

二　设计服务的对象始终是人

设计是为人服务的，从人类制造和使用工具（也就是我们今天所说的产品）的历史开始便如此，从来不应该改变或异化。设计的服务对象始终是人，设计的基本特征是技术性与人性的浑然一体、人与物的高度融合，并充分表现人类的智慧、情感和文化。

（一）人性化设计的理念

我们在第五讲中谈到，1972 年 7 月 15 日下午，位于美国中

部城市圣路易斯的市民住宅"普鲁蒂－艾戈"在一声巨响中被炸毁了，它是人类对设计师完全蔑视人类情感、一味片面追求设计功能的讽刺和报复。设计师在这一设计中采用简单的工业材料，特别是混凝土、玻璃和钢材，设计了一种冷漠到极点的形式，建筑群落过于工整而毫无情感，就像监狱一样。从 50 年代到 70 年代，其居住率始终不到三分之一，人们无法忍受这种非人性化、毫无居住文化和居住氛围的环境，最终只能以炸毁这一方式来结束这件设计作品。

这个例子给我们一个重要的启示：设计本身并不是目的，它的目的是"为人服务"，设计必须以"人性化"为核心与宗旨，设计的目的和道德标准始终是"为人"。

1. 人性化设计的思想

人性化设计不是设计潮流，不是设计运动，也不是某个设计团体提出的设计口号，它是人类从一开始在设计领域就不曾放弃的目标和梦想，因为人类不同于动物的地方就在于人是有情感的。设计承载人们的情感，需要带给人更多、更细致的深切关怀，满足人的情感需求。

我们今天欣赏人类早期的"设计"作品，如新石器时代仰韶文化的人面鱼纹彩陶盆，更多是被作品中最纯粹的人性表现所感染和打动，为那些人类心灵共同感受的自然、流畅、原始的样式表现而叹服。这些作品中并没有我们今天系统化和理论化意义上的"人性化设计"思想，设计者和制造者们也没有有意识地、有目的地以人性化作为设计的出发点，这表明人性化从来就不是一个所谓现代意义上的新观念、新理念，它伴随人类"设计"行为而产生，浸透在设计的血液和骨髓中。但是伴随着人类思想意识的觉醒和不断发展，并且在经历了设计发展的曲折历程后，人们对它展开了新的思考。生产力的极大发展，使得社会阶层差别在某些领域逐步淡化和缩小。正如已故著名经济学家熊彼特（Joseph Schumpeter）说过的那样，技术的成就就是把丝袜的价格降低到每个女员工都能和皇后一样买得起，技术在消除不

平等。① 以往贵族化的设计已经不能适应新的需求、新的生活方式、新的审美观念。

2. 人性化设计的内涵

人性化设计的第一个重要思想是人体工程学和功能主义，它们是人性化设计的科学基石和思想基础。因为人性化设计首先必须满足人们生理层次的要求，而这一点必须建立在科学和系统的人体工程学研究基础之上，必须建立在对真实功能的本质追求基础之上。它要求设计必须关注产品使用者的需求动机、使用环境对人的影响等，使人和产品形成良好的互动关系。设计要使作品在造型、质地、色彩、结构、尺寸等方面符合环境和社会需求，尤其要符合使用者的生理和心理特点，符合人体工程学的各种要求（如有利于人的身心健康，易于减轻人的疲劳感，增强安全性能和危险状态中的示警能力等）。伴随着人体工程学的进一步发展，人性化设计将在科学的指引和推动下越来越成熟和完善，为人们提供更加舒适、安全、健康的使用条件和使用环境。

芬兰著名家具设计大师约里奥·库卡波罗（Yjio Kokkapuro）就是一位擅长利用人体工程学科学理论来进行人性化设计的典范。在对现代技术，特别是人体工程学进行了深入透彻的研究后，库卡波罗设计了许多舒适、科学、人性化的作品，尤其是办公椅，极大缓解了现代办公环境下高强度工作对人的生理压力和挑战。1975 年他推出"潘诺"（Paano）办公椅系列之前进行了大量严谨、细致的人体工程学测量和研究，座椅的尺寸和形状是用可精确调节的人体工程学模型经过实验而得出的，通过改变座位的高度和头枕的位置，不管个子高矮，使用者都能获得健康合理的坐姿。这件作品是一件典型的符合科学的人体工程学、为使用者带来舒适坐姿的人性化设计。

① 参见闵惠泉：《科技文明》，华夏出版社 2000 年版，第 66 页。

人性化设计的第二个重要思想就是科学的人本主义，在以科学的手段和方式满足人的生理需求之外，更需要关注人更高层次的心理需求，诸如安全需求、归属与爱的需求、尊重需求、自我实现需求。德国的高度理性设计虽然满足了人体工程学需求，但其过于理性和严谨的设计却使人们感到

▼ 库卡波罗："潘诺"办公椅

乏味、单调、毫无人情关怀。忽略人情感需求的设计是不人道的设计。意大利著名设计师马西姆·约萨·吉尼（Massimo Iosa Ghini）设计了一款沙发，将它命名为"妈妈"，意思是坐在这张沙发上，就像躺在妈妈温暖的怀抱里一样。这一设计充满温情脉脉的人性，为使用者提供了精神上的避难所和更富人情的关怀。

人性化设计的第三个重要思想是平等尊重的人文主义，即对特殊人群和各特定社会群体的特殊关怀，全面尊重不同年龄、不同身份、不同文化、不同性别、不同生理条件使用者的生理及心理需求。人性化设计必须有助于提高和改善人的人性和人格，促进人的社会化；有助于改善人与人之间的关系，形成良好的人际环境，从而促进社会的和谐发展。例如，专门为残疾人设计的切面包餐具，正常人同样可以使用，这对使用者心理给予了足够的尊重和关爱，充分体现了人性化设计的真谛。而一款为听力障碍者设计的助听器，小

巧方便，戴上它不会带来任何生理和心理上的不便。设计师全面关注了使用者的生理和心理状态，充分尊重了使用者的感受。

人性化设计的第四个重要思想是对全人类命运负有责任并给予关怀的人文精神。因为人性化设计不仅是"为人"的设计，更是"为人类"的设计，必须关注人类共同的生活环境和生存危机，大力提倡绿色设计。设计师们应该用人性化设计的思想重新定位设计行为，引领人类走向更美好的未来。人性化设计在帮助人们实现人的社会化的同时，更应关注人的自然化，帮助人们回归自然，唤起本性，恢复真实、自然的生活方式。

（二）"人性化"的不断丰富与发展

随着社会的进步，"人性化"理念不断丰富，人性化设计也随之发展和完善。

1."人性化"设计理念是历史的、辩证的

"人性化"是设计发展无法摆脱的永恒主题，因为设计是人有意识地主动改造世界的行为，而"人"又是设计中必须考虑的重要因素。我们今天提出的人性化设计理念是在人类漫长的设计历程中逐步完善和发展的。每个历史时期的设计都推动了人性化向更高和更深入层次发展。

原始人类在生产实践中逐渐发掘了物的精神功能，创造了令人惊叹的纹饰和造型，但是这一切都处在无意识的朦胧状态，人们还不可能进行主动的、有意识的人性化设计和相关理论研究。这一时期的人性化设计理念更多的是对生命力的赞美、表现，对纯粹人性的发掘和自由自在的表达。

16世纪西方的文艺复兴运动，使得人文主义思想成为西方资产阶级人道主义的核心。西方社会普遍接受和认同了人文主义思想，社会和民众尊重并关怀人性、人伦、人道、人格、人的文化、人的历史、人的存在及其价值，特别是在文艺和艺术领域，大力提倡人文主义、人道主义、人本主义。但是在设计领域，由于阶级差别的存在，极尽奢侈的"皇家产品"和简陋单一的"民

间产品"泾渭分明，一个是忽略使用的本质而极端追求奢侈，另一个却是缺乏最基本的使用关怀。

工业革命在 19 世纪末到 20 世纪初彻底改变了这个世界，并促使莫里斯等人开始新的思考和探索，使产品的人性化设计有了更为深入的内容；到现代主义设计确立其历史地位，设计对产品的形式和功能的关系进行了全面综合的考虑，最重要的是对人机关系进行了科学系统的研究和应用，使产品的人性化设计真正建立在科学的坚实基础之上。

而成熟的工业社会提出了更高层次的人性化设计的要求，在进一步深入和完善人的自然生理性研究同时，发展了对人的社会性的研究，尊重人的历史、文化、地域、民族、社会伦理、道德等，使人们在产品的使用过程中体验到温情和更多的关怀。

在人类步入信息社会、知识社会、后工业社会、非物质社会以后，人性化设计必将迎来新的发展，其内涵和定义也会被时代赋予新的意义。

因此，设计的人性化是一个变化的因素，它的内涵和意义都在历史地、辩证地发展。但是我们深信一点，那就是设计是人有意识地主动改造世界的行为，同时设计的目的和目标只有一个，那就是"为人"。

2. 未来发展中的人性化设计

伴随着后工业社会和数字化、信息化社会的到来，在信息技术的推进下，21 世纪的设计将从实物产品设计向虚拟产品设计转变。在这样的时代大背景下，未来社会所要求的人性化设计将更强调设计的交流性。设计将把交流视为重要的目的，要体现服务，并且诠释清晰的产品语义。

同时，在未来信息社会的工业设计中，过去按照人们的需求来进行设计的思路也将改变，而更多地研究人们的感性、伦理等，更多地从"人的心理和人机学的途径进行努力，目的是探索信息社会的真正适合人类的生活方式，以及为这种方式服务的、

并能引导人们进入新生活方式的'物'的设计"[1]。人们可能会有这样的经验，不管设计多么合理、多么科学的椅子，坐上去一段时间以后，仍然会感到疲劳和某些部位肌肉的酸痛和僵硬，因为无论什么形态的椅子都强迫使用者采用某种坐姿。未来的人性化设计也许不仅仅是从坐的需求来入手，还要进行更"人性"的研究，发现并设计人们坐的新方式和新姿态。

最后，在未来不断发展的非物质主义设计中，设计还将越来越多地摆脱物质层面的束缚，更多地表达出精神层面的人性化需求。

三 北欧设计——绿色的人性化设计

北欧国家的艺术设计堪称绿色的人性化设计典范。艺术设计师们善用自然材料、本土材料，强调有机形态及与环境的和谐统一，重视人文因素、人性关怀，设计的作品非常富有"人情味"。

北欧地区普遍经济富裕、社会民主、政治稳定，为大众服务的民主思想深入人心，设计师普遍具有强烈的社会和道德责任感，具有强烈的生态环境保护意识，对特殊人群，如老人、妇女、儿童的关爱和照顾无微不至。举个简单的例子，北欧设计师为儿童设计的物品以安全、有益儿童智力开发和充分考虑儿童心理而享誉世界，全世界的儿童都喜爱瑞典设计的"乐高"（Lego）组合玩具和"瑞博"（Rabo）儿童车。

（一）人性化设计的典范

对于北欧设计，人们使用频率最高的词语莫过于温馨、自然、典雅和富于人情味，这从一个侧面反映出北欧设计的人性化

[1] 樊超然主编：《工业设计概论》，华中科技大学出版社 2005 年版，第 111 页。

特点。北欧设计既强调功能、理性，又绝不牺牲美观、人性和传统。其设计简洁、洗练，体现出对多元文化的尊重和融合，强调人文因素、人性关怀，被称为人性化设计的典范。

1. 科学的人性化设计

北欧设计的人性化建立在坚实的科学基础之上。设计师们非常强调在设计中充分运用现代科学（包括人文科学和自然科学）、技术的成就去探索、表现事物的内在规律，充分利用人体工程学、环境心理学、生态学等各个方面的成就，创造出科学、合理、舒适、极具人性关怀的优秀设计。设计大到城市规划、建筑作品，小到家具、灯具、日用品，都构建着人们真正意义上的"生活环境"。科学的人性化设计能帮助人们克服技术异化和机器异化的危机，促使人们更加友爱和愉快。

北欧的人性化设计坚持以"真"为本，即人性化设计首先注重满足人们生理和心理需求的科学的人性化。"真"是"善"和"美"的基础。设计床就应该睡得安稳，椅子就应该坐得舒服，工具就应该用得方便，标志就应该看得清晰……北欧设计师在进行每一项设计之前，总是以对待科学研究的态度对待设计中的每一个细节，在精益求精方面为全世界的设计从业人员做出了榜样。所以说，北欧的人性化设计是科学的，追求设计真实本质的人性化，而只有做到了这一点，人性化才具备了它最本质的精神和意义。

挪威设计师彼得·奥布斯威克（Peter Opsvik）以科学的崭新的观念和角度重新分析和定义了人体坐的姿态，创造性地发挥了设计的新功能。他设计的"平衡"（Balance）坐式系列，为身体和脊椎提供了很好的平衡，帮助人们减轻背部的疲劳和肌肉酸痛，富有弹性的坐垫让人感到更自由和舒服。设计师认为，从社会学的角度分析，人们总是处于一种单纯的状态——"工作着的人""休闲着的人"等，而"平衡"系列椅让"工作着的人"也同时成为"休闲着的人"。"平衡"系列是从科学的社会学和生理学角度进行"人性化"设计的范例。

北欧设计的优良传统之一就是总能够孜孜不倦地以"人"为中心和主题展开设计研究和探索，不断开发和探索新的"设计的真实"。设计师们始终坚持以人为本的设计宗旨，并将这一宗旨坚定地放在科学的基石之上。

2. 自然的人性化设计

北欧设计的人性化又是自然的、温馨的，充满了人情味。设计师非常善于向大自然这个最高明和最完美的"设计师"学习设计的方法和美学，其设计一改那种纯而又纯、与自然形态完全对立的现代主义设计形式和语汇，设计作品仿佛不是被做成的，而犹如植物那样从充满活力的根部自然生长而成。

北欧设计中充满自然生态情趣的有机形态设计由阿尔瓦·阿尔托开拓创造，其后布鲁诺·马斯森（Bruno Mathsson）又进一步推动了它的发展，在几代设计师的努力下，成功创造了自然人性的设计典范。

1924 年阿尔瓦·阿尔托与夫人结婚后，乘飞机去意大利度蜜月，从空中鸟瞰美丽的号称"千湖之国"的祖国芬兰时，被触发了灵感。1935 年他设计了玻璃花瓶，其不规则的造型仿若芬兰蜿蜒的湖岸线。这一作品成了芬兰设计史上的经典，芬兰美丽的大自然赐予设计师灵感，设计师用更美丽的作品来回报这片土地。

丹麦设计师安恩·雅各布森（Arne Jacobsen）的有机极简主义设计，常从作品中生出一种超现实的梦幻的神奇力量。1951 年他设计了三腿的"蚂蚁椅"，椅子轻便、简洁、易叠摞、多色彩。设计师因此一举成名。直至今日，在全世界的各个教室、会议室、报告厅、咖啡馆等，我们依然可以看见这些色彩斑斓、美轮美奂的小"蚂蚁"。50 年代后期，雅各布森又从"蛋"和"天鹅"的形态中受到启发，设计了两件仿若雕塑艺术品的作品"蛋椅"和"天鹅椅"。这些作品一改现代主义设计刻板的几何形态，富含生趣和浪漫，弥漫着人文气息，与人们熟悉的自然环境建立起某种精神上的联系，充满温情自然的人性关怀。

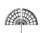

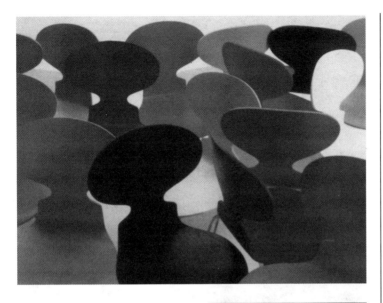

雅各布森：
蚂蚁椅

而杰出的女设计师娜娜·迪塞尔（Nanna Ditzel）以女性特有的敏感，经过多年长期的观察，从蝴蝶飞舞的轻盈姿态中受到启示，设计了蝴蝶椅，仿若一只只轻盈起舞的彩蝶，美不胜收。

北欧设计师们尊重自然，与自然建立了亲密的关系，并从大自然中吸取丰富的营养

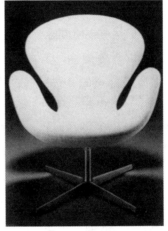

雅各布森：
天鹅椅

和灵感，建立了极具自然和谐特色的人性化设计体系，创造性地理解和表现了设计中的人性化理念，促使人们进一步形成自然共生观。他们通过设计来消解现代社会中对"征服自然"的机器文明的盲目崇拜，表达人与自然和谐相处的新的价值体系和观念。

3. 人文的人性化设计

北欧的人性化设计充满人文关怀。"斯堪的纳维亚设计师仍然保持了人道主义设计价值，正是这一价值正确理解了劳

迪塞尔：
特立尼达椅

动学的实质：使机器工具适应人。"①

　　以丹麦为例，走在丹麦的大街上，不管是建筑物的标识还是公司的名称，都设计得恰到好处。路牌、广告、海报柱、垃圾箱、休息椅、卖热狗的流动商亭等都在系统策划的前提下设计制作，自然而又和谐地与周围的建筑物融为一体，显示出设计的无穷魅力。乘坐交通工具，从站台、车体、船体到车票、船票都有着一套完整的形象设计。坐在家中看电视，选台和控制声音的遥控器按钮是倾斜的，且大小不一，表面做了凸凹的区别处理，这是专门根据人手的感觉设计的，使人们在光线暗淡的情况下也能自如地选择频道或调节声音的大小。上厕所，室外的公厕设计得像艺术品一样，与周围的环境相映成趣，内部的设施相当完善，残疾人也可以方便地使用……设计在这里得到了最大程度的尊重，每一个人都会去关注设计、谈论设计、享受设计，同时设计

① 李乐山：《工业设计思想基础》，中国建筑工业出版社 2001 年版，第 55、56 页。

也得到了发展，设计师与大众之间的关系形成了良性循环，设计师可以在良好的氛围中轻松地进行设计。[①]

设计师斯蒂夫·麦克古冈（Steve Mcgugan）运用新的科学技术于 1991 年设计了诺和笔式注射器，为全球千百万糖尿病患者注射胰岛素提供了新的方法。管筒可以储存几天的剂量，只要找到确定的剂量刻度，按动按钮，就可注射。另外还有一个重新启动按钮，可以及时地纠正错按的剂量。产品使用方便、操作简单，并可随身携带，外表像普通的钢笔，在心理上给病人一种被关怀和受尊重的感觉。

麦克古冈：诺和笔式注射器 (1991)

北欧设计在对老人、儿童以及特殊人群的关怀方面，也是全世界公认的典范。充满人文关怀的北欧设计思想折射了以人为设计出发点和归宿，追求设计服务生活的本质，强调人与自然和谐生活、人与人和谐生活、人与物和谐生活的设计理念。不同于意大利视设计为艺术，也不同于美国视设计为商业手段，更不同于德国视设计为理性和秩序的工具，北欧设计充分表达了尊重人、关爱人、为人服务的本质特征。

（二）绿色设计的典范

北欧的绿色设计建立在设计师们强烈的生态环境保护意识和对优良设计传统的尊重、传承和发扬上，建立在北欧人民崇尚简单、健康的生活方式及与自然共生、和谐相处的生活观念和态度上。

1. 可持续发展的绿色设计理念

可持续发展的绿色设计理念是北欧设计的精髓。北欧国家

① 参见吴文越：《丹麦人性化设计》，《装饰》2002 年第 5 期。

普遍具有强烈的环境保护意识，人们热爱大自然，与大自然和谐相处，称自己为"自然之子"。这种悠久的历史与文化传统促使北欧设计在生态设计领域不遗余力地积极探索，不断取得新的成绩。

北欧设计师们关注如何最合理而有效地使用原材料，尤其是循环使用的问题，特别关注对自然材料和传统材料、地域本土材料的开发利用。通过使用北欧人民熟悉和喜爱的材料，设计师因地制宜，根据当地自然条件、地理环境、生活习惯创造出既满足工业化、标准化生产需要，又极具地域特色和民族特色的作品。设计师重视减少对环境的污染和不可再生能源的消耗，关注如何再次开发利用废弃材料等生态设计问题。

芬兰青年设计师提姆·赛瑞（Timo Sairi）设计的摇椅，采用废弃塑料合成的原料制作，并可循环使用。设计师戴波·瓦特瑞斯托（Teppo Vahteristo）设计的几何椅，用木材加工厂的边角料扎结而成，是生态设计的一种新尝试。正是这种强烈自觉的环境保护和关爱意识，进一步形成了可持续发展的绿色设计理念，促使北欧设计一直在可持续发展的设计道路上不断前进和探索。

2. 简约自然的绿色设计风格

在本讲的前面部分我们已经提到绿色设计是保护主义风格设计，并以北欧设计的简洁、简约风格作为典型代表做了论述。因为绿色设计强调适度、健康、耐久，而这些特征正与北欧设计崇尚简约、典雅、自然和真实的特质与优良传统不谋而合。

"北欧设计中精致之作的力量和迷人之处，在于通过现代技术复杂而有序的处理，极其美妙地捕捉到感觉世界转瞬即逝的和难以捉摸的印象，令观者赏心悦目，叹为观止。"[1] 芬兰著名的直觉主义设计大师塔皮奥·维尔卡拉（Tapio Wirkkala）设计的花瓶和木盘简洁自然，体现了设计师天才的自然与浪漫主义品质，被《美丽的家》杂志评为"1951年最美轮美奂的物品"。杂志评

① 易晓：《现世的生活观与直觉的艺术》，《装饰》2002年第5期。

▼ 维尔卡拉：花瓶、木盘

▼ 阿尔托：餐具、叠落式圆凳、扇足凳

▼ 诺米斯耐米：柚木桑拿椅　　　　　　　　▼ 瓦格纳：中国椅

论道："这是古老手工艺传统与现代工业技术最完美的联姻……它使我们很大程度认识到，设计者和生产者能够达成一致，而不是相互抵触，相互产生矛盾。"①

另一位芬兰设计大师阿尔瓦·阿尔托设计的如静静盛开在风中的花一样的餐具，洋溢着异域神奇、浪漫的自然力量，在功能、造型、意蕴方面堪称完美之作。设计师的设计仿若神来之笔，沟通了理性和直觉之间本似无以逾越的鸿沟。而他 1930 年为维堡（Viipuri）图书馆设计的一种叠摞式圆凳，简洁自然、典雅大方，其面板与承足之间的连接被人们称为"阿尔托凳腿"。设计师把层压板条在顶部弯曲后用螺钉固定于座面板上，以简单实用的结构赋予了造型新的创造。1954 年他再次发明了"扇足凳"，简洁但是非常微妙精巧地创造出漂亮的扇形足，并直接与座面相连。这个发明和设计被公认为他探索现代家具节点的最美成果。

同样也是芬兰设计师的昂蒂·诺米斯耐米（Antti Nurmesniemi）1952 年为皇宫酒店设计的一件柚木桑拿凳，集中体现了北欧设计那种自然、纯净、不加装饰的特质和灵魂。丹麦的设计师瓦格纳设计的"中国椅"看似极简，其实蕴含无限，达到极高的审美境界。瓦格纳常说的"纯净结构"，就是设计中绝不允许任何不必要的多余部件存在，每一个节点、每一条曲线都反复推敲。

这就是北欧设计师们崇尚的"简单就是美"的设计原则，他们在这一原则下不断创造着简约、自然和经典的传奇。

3. 绿色设计引导绿色生活方式

绿色设计不是乌托邦式的理想，也不是某种时髦的设计潮流，它旨在引导人们建立更科学、更合理与更健康的绿色生活方式，帮助人们树立可持续发展的生活观。

① 转引自 Marianne Aav, Nina Stritzler-Levine, *Finnish Modern Design: Utopian Ideals and Everyday Realities, 1930-1997*, Yale University Press, 1998, p.245。

可持续发展的绿色设计理念、简约自然的绿色设计风格引导人们追求简单、自然和健康的生活方式，不崇拜金钱而追求自身素质的提高，追求更加丰富的精神生活、健康的娱乐方式、稳定的家庭关系，崇尚有益的户外和体育运动、和睦友好的人际关系，向往和渴望大自然，不沉迷于华贵奢侈，更趋向朴素自然。通过绿色设计，人们学会了崇尚简单的幸福。这与许多国家在设计中屈从消费主义、商业主义和形式主义形成强烈的对比。

设计就是生活，设计引导人们的生活、设计人们的生活。北欧的绿色设计与北欧人的绿色生活相辅相成。设计师从生活的细微处、以生活为本展开设计，远离国际主义、商业主义、工具主义的烦扰，以自由纯净的心态为健康简单的生活服务。当你坐在基于人体工程学研究而设计的舒适座椅中时，你能感受到设计师为生活服务的热诚；当你使用精致、优雅的餐具用餐时，你能体会到设计师把生活当作艺术享受的乐趣；当你在灯下工作时，你会发现设计师无微不至为人着想的心意……生活是真实的，生活的意义就是追求健康、简单的幸福。

生活的最高境界应该是艺术化地生活，摆脱一切物质和精神的枷锁，做简单、幸福而健康的人。绿色设计进一步帮助人们去实现他们心中的美好生活，构筑现代质朴生活的复合体系，建造一个文化的、开放的、没有物质浪费的、引导人们走向可持续发展的社会。这是绿色设计最高的境界和理念，也是人们在绿色设计领域不断探索的动力和期望。

思考题

1. 在经济发展水平不同的国家，怎样把握绿色设计的现实可行性？

2. 人性化设计是历史地辩证发展的，它总是针对不同时代、历史时期的"人"，在未来发展中，随着"人"的变化，人性化设计会有怎样的新的内涵和意义？

3. 在越来越追求设计文化多元性的今天和未来，北欧设计在坚持绿色与人性的特点上有什么借鉴意义？

阅读书目

1. 〔英〕夏洛特·菲尔、〔英〕彼得·菲尔、〔瑞典〕马格努斯·恩隆德：《现代北欧设计集萃：北欧 5 国·11 种门类·1925 年～今》，李璋译，华中师范大学出版社 2019 年版。

2. 王守平、张瑞峰、高巍编著：《现代绿色设计》，辽宁美术出版社 2007 年版。

人工智能与创新设计

人工智能，是工具，还是朋友？从人工智能诞生至今，学术界和产业界就对此争论不休。人们对人工智能的未来充满无限的憧憬，但也对人工智能有可能带来的"奇点"充满了担忧。斯蒂芬·霍金（Stephen Hawking）曾多次表示，强大的人工智能的崛起可能是人类遇到的最好的事情，但也可能是最坏的事情，人工智能的全方位开发可能导致人类的灭亡。就像在众多科幻影视剧中所看到的，人工智能（或智能机器人）可以像超级英雄一样帮助人类解决异常复杂的困难，但有时也会因为"自身的

利益"而做出毁灭人类的决定。当然，我们现在所处的时代，是一个信息爆炸和科技突飞猛进的时代，各种智能设备、智能场景和智能系统正在替代和更新着我们的生活方式和思维方式，人们也在经历着从工业社会到智能社会的欣喜和狂欢，似乎人工智能时代到来，人类将实现真正意义上的自由或者永生。但事实上，各种"超人类"或者"超智能"的景象只不过是我们的想象，或者说是一种可能性的猜想，而我们能够接触的人工智能依然是一种相对强大的工具，能帮助我们在面对不同情境和问题时突破已有的思维和肢体极限，去寻找和探索全新的或者超出我们预想范围的解决方案。人工智能不仅引发了新一轮的科技革命，更重要的是驱动了产业革命和思维革命。"人工智能是我们作为人类正在研究的最重要的技术之一。它对人类文明的影响将比火或电更深刻"，谷歌公司首席执行官桑德尔·皮查伊（Sundar Pichai）在瑞士达沃斯世界经济论坛上接受采访时如是说。

在过去的 60 多年里，人工智能与计算机科学携手并进，驱动人类文明迅猛向前。从阿兰·图灵（Alan Turing）首次提出"机器会思考吗"的疑问，科学家们就在奋力寻找答案。从对人类心智的结构模拟、人脑思维的功能模拟到人类感知的行为模拟，从符号推演到神经网络，从图灵测试到深度学习，从技术驱动到数据驱动和场景驱动，为了让机器更"智能"，不同领域的专家都在寻找可能的路径。正是这种多样性的探索，让人工智能在经历了一次次的热潮和低谷后，终于展现出巨大的社会驱动力。1997 年，IBM 的人工智能程序"深蓝"（Deep Blue）在国际象棋比赛中以 3.5∶2.5 击败了世界象棋冠军加里·卡斯帕罗夫（Garry Kasparov）。2016 年，谷歌旗下 DeepMind 公司的"阿尔法狗"（AlphaGo）在围棋比赛中 4∶1 击败了前世界冠军李世石。2017 年，由卡内基梅隆大学两位专家开发的人工智能程序 Libratus 也在无限注德州扑克中战胜了职业选手。2019 年初，DeepMind 公司的人工智能程序"阿尔法星"（AlphaStar）

在实时战略游戏"星际争霸"中打败了职业玩家……人工智能在与人类智能的竞赛中所展现出的超强运算能力和深度学习能力，曾一度让人们感觉机器已经变得比人类更聪明，特别是伴随着互联网、物联网、大数据和云计算等信息技术与人工智能的深度融合，人工智能逐渐渗透到全球的诸多行业领域，新技术、新产品不断涌现，人类社会逐渐被各种"智慧和智能"所改变和更新，如智慧城市、智慧家居、智慧交通、智慧金融、智慧教育、智慧医疗，以及影响人们日常生活和休闲娱乐的众多产品——智能音箱、智能扫地机器人、智能门锁、智能导航地图、机器自动翻译等。尽管这些看似"智能"的产品和场景实际上远没有达到真正意义上的"智能"，但依然可以帮助我们勾勒出未来智能社会的基本轮廓。

一　从人类智能到人工智能

我们曾经认为，智能是人类区别于其他生物的特质。但事实上，智能并不是人类所独有的，其他动物（或植物）也拥有智能，或者说"智能是生命的一种功能。它存在于所有生命形式，并不局限于人类"①。但只有人类智能，赋予人类与众不同的能力，让人类能够创造出灿烂辉煌的历史和丰富多彩的世界。那智能是什么呢？通常的解释，智能是指智慧与能力。古代汉语里，"智"指智谋，"能"指才能，如《管子·君臣上》中有："是故有道之君，正其德以莅民，而不言智能聪明。"英文中"智能"（intelligence）这个词，来源于拉丁语中的动词 intelligere，意思是理解和感知。《牛津英语词典》将智能定义为"获取与应用知识和技能的能力"，《韦氏大辞典》的解释是"学习、理解、处

① 〔韩〕李大烈：《智能简史》，张之昊译，生活·读书·新知三联书店 2020 年版，第 13 页。

理新的或者困难处境的能力"。但要理解"智能"这个词真正的含义，就必须将其从文学延伸到更广阔的科学领域。多元智能理论之父霍华德·加德纳（Howard Gardner）认为，智能是在某种或多种文化背景中，解决有价值的问题或创造有价值的产品的能力。人工智能专家马文·明斯基（Marvin Minsky）和雷蒙德·库兹韦尔（Raymond Kurzweil）将智能定义为以优化的方式使用有限资源——包括时间——达成目标的能力，以及解决困难问题的能力。可见，大部分智能的定义都集中在"能力"上，换句话说，智能就是一系列能力的总和，既包括解决特定问题的能力，也包括解决复杂问题的综合能力以及决策能力等。当然，这里的"智能"实质上是指人类智能。

伴随着计算机技术的出现和发展，人工智能应运而生。毋庸置疑，人工智能的概念从产生之初就与人类智能（所谓真正的智能）做了区分，指的是机器模拟人类智能而形成的"智能"，是一种类似智能的智能。在不到一个世纪的时间里，人工智能等信息技术驱动人类社会发生了天翻地覆的革新，而同一时期的人类智能却几乎没有丝毫变化，人们不得不重新审视"智能"的概念，尤其是当人们开始思考：当强人工智能到超人工智能后的世界，机器的"智能"已经远超人类智能时，到底什么才是真正的"智能"？未来的人工智能又将去向何方？

（一）人工智能的定义

伴随着信息技术的快速发展，人工智能俨然已成为新时代科技革命和商业模式变革的重要驱动因素，正在开启数字经济新时代。那么人工智能到底是什么？顾名思义，人工智能（Artificial Intelligence，AI）是指机器通过模仿人类心智和人类智能所展示出的智能行为。但这种解释显然不能呈现人工智能的本质和范畴。面对这样一个快速发展变化的领域，要给一个准确、严谨和全面的定义异常困难，而学术界也一直对此争论不休，尚未形成共识。随着人工智能研究和应用的不断深入，其定义也随之

变化。

　　一般认为，人工智能的概念最早是由计算机专家约翰·麦卡锡（John McCarthy）于1956年在美国达特茅斯学院召开的"人工智能夏季研讨会"上提出的：人工智能是指让机器的行为看起来就像是人类所表现出的智能行为一样。换句话说，人工智能的目的就是让机器执行类似人类执行的任务。明斯基也提出：人工智能是一门科学，是使机器做那些人需要通过智能来做的事情。当然，最初的这种认知不可避免地存在时空的局限性。随着科技的演进与发展，人工智能也被赋予了更多新的内容，在某些领域已不仅仅是模仿人类，而是超越人类。

　　尼尔斯·尼尔森（Nils Nilsson）给出了人工智能的另一种定义，认为它是关于知识的科学，所谓"知识的科学"是指研究知识的表达、获取和运用。也就是说，人工智能是机器模仿人类利用知识完成一定行为的过程。斯图尔特·罗素（Stuart Russell）和彼得·诺维格（Peter Norvig）在人工智能经典教材《人工智能——一种现代方法》中则将人工智能定义为"智能主体（intelligent agent）的研究与设计"的学问，而"智能主体是指一个可以观察周遭环境并做出行动以达至目标的系统"，进而从人工智能与人、思维与行动的关系出发提出了人工智能的四个潜在目标，即"像人一样思考的系统""像人一样行动的系统""理性地思考的系统"和"理性地行动的系统"。[①]可见，该定义强调人工智能的主动性和目标性，也就是人工智能可以模仿人类的思维方式或行为方式，也可以发展出自己的理性思考和行动。同样，2004年麦卡锡在论文《什么是人工智能》中也将人工智能界定为"制造智能机器的科学与工程，特别是智能计算机程序"，并且强调："它（按，指人工智能）与使用计算机来理解人类智能的类似任务有关，但人工智能不必局限于生物学上的

① 这里"行动"应广义地理解为采取行动或制定行动的决策，而不是肢体动作。

可见的方法。"

我国的《人工智能标准化白皮书》（2018 版）将人工智能定义为"利用数字计算机或者数字计算机控制的机器模拟、延伸和扩展人的智能，感知环境、获取知识并使用知识获得最佳结果的理论、方法、技术及应用系统"。斯坦福大学 AI 100[①] 在 2016 年发布的关于人工智能领域现状的报告中将其定义为"一个通过合成智能来研究智能属性的计算机科学分支"。

虽然历经几十年的发展，人工智能依然是一个非常广泛的概念，但仍主要集中在机器学习和获得智能的技术实践层面。人工智能已不再强调"机器以人类的思维方式进行思考"，更重视机器智能是否能够帮助人类解决复杂的问题。总体来看，人工智能是一个包括广泛研究方法的领域，其目标是创造具有智能的机器，包括独立思考、推理和解决问题。也就是说，人工智能是模拟实现人的抽象思维和智能行为的技术，即利用计算机软件模拟人类特有大脑抽象思维能力和智能行为，如学习、思考、判断、推理、证明、求解等，以完成原本需要人的智力才可胜任的工作。[②]

（二）人工智能的兴起与发展

回顾人类科技发展的历史可知，早在古希腊时期，人类就对制造模拟人脑的"会思考的机器"充满兴趣。到 20 世纪中叶，伴随着计算机科学的发展，人工智能的研究逐渐兴起。1956 年，时任美国达特茅斯学院助理教授的约翰·麦卡锡联合马文·明斯基、克劳德·香农（Claude Shannon）、雷·所罗门诺夫（Ray Solomonoff）、艾伦·纽厄尔（Allen Newell）、赫伯

① AI 100 是由斯坦福大学 Human-Centered AI 研究所 2014 年启动的一项"人工智能百年研究"，该项目集结了不同国家和地区多个领域的研究者，旨在监测人工智能的进展并指导其未来的发展及对人类和社会的影响。

② 参见赵克玲、瞿新吉、任燕编著：《人工智能概论》，清华大学出版社 2021 年版，第 2 页。

约翰·麦卡锡　　马文·明斯基　　克劳德·香农　　雷·所罗门诺夫　　艾伦·纽厄尔

赫伯特·西蒙　　亚瑟·萨缪尔　　奥利弗·塞尔弗里奇　　纳撒尼尔·罗切斯特　　特伦查德·摩尔

特·西蒙（Herbert Simon）、亚瑟·萨缪尔（Arthur Samuel）、奥利弗·塞尔弗里奇（Oliver Selfridge）、纳撒尼尔·罗切斯特（Nathaniel Rochester）、特伦查德·摩尔（Trenchard More）等不同领域的 10 位研究者，在达特茅斯学院召开了为期两个月的"人工智能夏季研讨会"，10 位学者采用头脑风暴的方式，探讨机器智能的相关问题，包括自然语言处理和神经网络等内容。这次会议也被公认为"人工智能的起点"[①]。在后来几十年的发展过程中，人工智能领域经历了"从春天到寒冬"的一次次的起伏波折和交替轮回，每一次热潮都引发人工智能理论和应用的巨大改变。

■ 1956 年美国达特茅斯会议参加者

1. 第一次热潮：理论探索

20 世纪 50—60 年代，计算机诞生之初仅仅被科学家当作解决复杂数学计算的工具。然而，被称为"计算机之父"的阿兰·图灵开始思索计算机是否能像人一样思考，即在理论高度思考人工智能的存在。1950 年，图灵在《思想》（*Mind*）杂志上发表了一篇名为《计算机与智能》的论文，开篇就抛出了"机器能思考吗"这一问题，进而提出了著名的"图灵

① 参见尼克：《人工智能简史》，人民邮电出版社 2021 年版，第 1—24 页。

测试"——一种验证机器有无智能的判别方法，也就是说，只有通过图灵测试的计算机，才被认为具有真正的智能。图灵测试的提出，也掀起了第一次人工智能理论与应用研究的热潮。众多研究者对人工智能充满热情和期待，并对能够通过图灵测试的相关技术开展深入研究。1955年，西蒙和纽厄尔开发出第一个人工智能程序——"逻辑理论家"（Logic Theorist），通过采用搜索推理方法进行数学定理证明，并在达特茅斯会议上进行了公布。[①]1958年，麦卡锡开发了一种人工智能程序设计语言——列表处理（LISt Processing, LISP）语言，用于归纳逻辑项目和机器学习，为人工智能研究提供了工具。到20世纪60年代后期，人工智能也成为一种以计算机和机器人的形式存在的新技术。1964年，麻省理工学院人工智能实验室的约瑟夫·魏岑鲍姆（Joseph Weizenbaum）开发了人工智能历史上最为著名的自然语言处理软件——伊莉莎（Eliza），这也是世界上第一台聊天机器人，实现了计算机与人的文本对话。1968年，国际斯坦福研究所（SRI）研发了首台人工智能机器人沙基（Shakey），它拥有类似人的感觉，如触觉、听觉等，并能够自主感知、分析环境、规划行动并执行任务。沙基也被看作人工智能未来的研究方向。1972年，

日本早稻田大学研制出世界上第一个全尺寸人形"智能"机器人——WABOT-1，通过肢体控制系统、视觉系统和语音系统来实现对人类简单行为的模仿。尽管当时学界和产业界对人工智能的发展大多持乐观态度，但因为计算机科学发展尚处于初级阶段，计算机的算

▼ WABOT-1

① 参见尼克：《人工智能简史》，第15页。

法、算力和数据都有很大局限，导致人工智能技术和理论研究很难突破，因而，人工智能研究自 20 世纪 70 年代初逐步从高潮进入低谷。

2. 第二次热潮：思维转变

20 世纪 80 年代初，随着各类"专家系统"的开发与应用，人工智能再次迎来快速发展。在此期间，由知识库、推理机以及交互界面构成专家系统的研发被看作人工智能开发的重要方式，如故障诊断专家系统、农业专家系统、疾病诊断专家系统、邮件自动分拣系统等。但是，专家系统所依赖的知识和样本需要由各领域专家来设计，不具备自动更新和学习功能，导致实际应用价值大打折扣，人工智能发展也受到严峻挑战。之后，人工智能研究者转变思维，开始从数据发掘和统计分析上寻求新的突破，其中最具代表性的进展是语音识别系统的发展与应用。早期语音识别系统多是语言学家根据语言学的知识总结一系列规则，再由计算机按照人类的方式来学习语言，实现对语音的识别。这种方式过分依赖语言学知识，且要求计算机专家与语言学家协同合作，识别效率较低。而新的方法则放弃模仿人类思维方式、总结思维规律的做法，开始从传统的基于模板匹配的技术思路转向基于统计模型的技术思路，即基于数据来建立统计模型，研发过程不再重视语言学家的参与，而让计算机专家与数学家开展合作，在语音识别技术应用方面取得了突破，语音识别准确率明显提升。思维和方式的转变，也推动了人工智能研究和技术的转变，基于数据统计模型的人工智能开始广泛应用，越来越多的人工智能开发转向复杂的数学工具，人工智能也从实验室走向产业应用。

3. 第三次热潮：技术融合

20 世纪 90 年代后，伴随着互联网、搜索引擎的诞生和兴起，各种机器学习算法的提出和应用，特别是深度学习技术、云计算和大数据的联合发展，能够让机器通过海量数据分析，进而自动学习知识并实现智能化水平。如战胜世界围棋冠军的谷歌人工智能围棋程序"阿尔法狗"和图像识别算法都是深度学习的产

物。这一时期，随着计算机硬件水平提升，运算速度大幅增长，计算成本快速下降，尤其是移动互联网高速发展提供了极其丰富的海量数据，这些共同推动人工智能技术在多个领域取得突破，开启了人工智能发展的新一轮热潮。

2006年，加拿大神经网络专家杰弗里·辛顿（Geoffrey Hinton）提出了深度学习的概念，他与团队发表论文《基于深度置信网络的快速学习算法》（"A Fast Learning Algorithm for Deep Belief Nets"），引发了学术界对深度学习的广泛关注，推动了深度学习技术的迅猛发展。2012年，辛顿课题组在 ImageNet 图像识别比赛中夺冠，证实了深度学习方法的有效性。[1] 从根本上说，深度学习是一种用数学模型对真实世界中特定问题进行建模，以解决该领域内相似问题的过程，其目的在于建立模拟人脑进行分析学习的神经网络，模仿人脑的机制来解释数据，例如图像、声音和文本等。深度学习使机器模仿视听和思考等人类的活动，解决了很多复杂的模式识别难题，使得人工智能相关技术取得了很大进步。2015年，谷歌向全世界开源了人工智能系统 TensorFlow——用于各种感知和语言理解任务的机器学习系统，推动了深度学习在人工智能领域的广泛应用。2016年，谷歌人工智能团队 DeepMind 研发的"阿尔法狗"4∶1战胜围棋前世界冠军李世石，引发了社会的广泛关注，开启了人工智能的新纪元。以大数据和强大算力为支撑的深度学习在计算机视觉、语音识别、自然语言处理、多媒体学习等诸多领域取得突破性进展，人工智能的影响范围也不再局限于学术界，逐渐由技术驱动、数据驱动转向场景驱动，开始从实验室走进日常生活，产业应用越来越广泛，对人类社会和生产、生活方式的影响愈发显著。

[1] 参见赵克玲、瞿新吉、任燕编著：《人工智能概论：基础理论、编程语言及应用技术》，第6页。

（三）人工智能的层次

目前，产业界通常按照智能的水平将人工智能发展分为三个层次，即弱人工智能、强人工智能和超人工智能。

1. 弱人工智能

弱人工智能（Artificial Narrow Intelligence，ANI），又称为狭义人工智能，是指低于人类智力水平的人工智能，一般只能采用类似人类的能力自主执行、完成特定的和定义明确的任务，如语音识别、图像识别等，实际上机器并不具备任何思维能力和自主意识，只能通过数据统计和分析，从中归纳模型，按照预设程序执行单一的或者具体的任务，仍属于"工具"范畴；机器本身并不能够思考，也不具有意识和情感。例如 IBM 公司能够使用自然语言来回答问题的人工智能系统 Waston、Google 公司的人工智能围棋机器人"阿尔法狗"、苹果公司的智能语音助手 Siri，以及手机智能导航系统、自动驾驶系统、智能扫地机器人等都属于弱人工智能。因此，所有的弱人工智能都是为了解决某个细分领域的具体问题而编写出来的程序或算法，主要特点是人类可以很好地控制其发展和运行，以协助自身解决更为复杂和棘手的问题。目前人工智能的发展还处于弱人工智能层次，生活中所提到的大部分人工智能技术也都是弱人工智能。

2. 强人工智能

强人工智能（Artificial General Intelligence，AGI），又称为广义人工智能，是指相当于人类智能级别的人工智能，拥有像人类一样学习、感知、理解和运作的能力，不仅限于完成单一任务，而是在多个领域或不同层面都能和人类智力比肩，通过学习人类的多功能处理系统，实现"真正的智能"——能够进行思考、计划、解决问题、抽象思维、理解复杂理念、快速学习和从经验中学习操作，并且和人类一样得心应手。也正因为如此，强人工智能的开发比弱人工智能要困难得多。

"强人工智能"一词最初是约翰·希尔勒（John Searle）针对

计算机和其他信息处理机器创造的，他指出，强人工智能观点认为计算机不仅是用来研究人的思维的一种工具，而且只要运行适当的程序，计算机本身就是有思维的。目前，人工智能国际主流学界所研究的主要对象多局限于弱人工智能，强人工智能的研究较少，尚未形成相应的成果。当前，持乐观态度的研究者认为人类有可能制造出真正能推理和解决问题的智能机器，并且这样的机器将被认为是有知觉的、有自我意识的。

从机器具有"智能"的方式看，强人工智能可以分为两类：一种是类人的人工智能，即机器的思考和推理就像人的思维一样；另一种是非类人的人工智能，即机器产生了和人完全不一样的知觉和意识，使用和人完全不一样的推理方式。

当前，人工智能的研究是从弱人工智能向强人工智能推进，但相关研究也表明：一组狭义智能永远不会堆砌成一种通用人工智能；通用人工智能的实现不在于单个能力的数量，而在于这些能力的整合。可见，强人工智能的实现仍需更为深入的探索和研究。

3. 超人工智能

超人工智能（Artificial Super Intelligence，ASI），是指拥有无限的计算能力，超出人类智力水平的人工智能。这是一种假设的智能主体，是强人工智能发展的理论结果。牛津大学哲学家尼克·波斯特洛姆（Nick Bostrom）把超级智能定义为在几乎所有领域都大大超过人类认知表现的任何智力，包括科学创新、通识和社交技能。超人工智能将打破人脑受到的维度限制，可以重新编程和改进自己，实现自身的进化，拥有自我的意识，乃至超出人类的限制，构建一套能够形成自我表征的系统。届时，个人的各种能力、企业的竞争力、国家的竞争力，都将高度取决于对人工智能技术的应用和驾驭能力。事实上，超人工智能的概念和范畴仍处在设想和预想之中，关于超人工智能能否实现以及对人类生存和发展带来的后果都难以确定。正如前文所述，在通往超人

工智能的道路上，人类充满美好的希冀，但也伴随着对潜在威胁的担忧。

二　人工智能改变未来社会

当前，人工智能革命正在从技术研究阶段向技术应用阶段跨越发展。作为一次划时代的技术革命，人工智能带来的产业变革正在渗入各个行业，也加速了传统产业的智能化转型，并在众多领域中实现了产业的商业化，如交通、医疗、金融、教育、城市服务等。人工智能与云计算、大数据、互联网、物联网等新技术的协同发展和整体推进，引发了链条式突破，推动了经济社会各领域从数字化、网络化向智能化加速跃进，也深刻改变着人类生产、生活方式和未来社会。

（一）人工智能产业架构体系

人工智能产业架构主要分为基础层、技术层、应用层。每层又能够结合应用场景和产业生态布局，再划分为既相对独立又相互依存的若干中间产品及服务。

首先，基础层是支撑各类人工智能应用开发与运行的资源和平台，侧重计算能力和数据资源平台的搭建，主要包括硬件设施、算力平台、数据资源等。硬件设施主要是为人工智能应用提供强大的算力支撑，包括计算资源如智能芯片、网络资源、存储资源以及各种传感器件；系统平台包括操作系统、云计算平台、大数据平台等；数据资源为当前的人工智能技术提供了充足的数据支持。

其次，技术层是人工智能向产业转化的技术支撑，侧重智能应用技术的研发，主要包括AI框架、理论算法、应用算法及AI技术细分方向等。其中对产业影响较为突出的理论算法研究主要有深度神经网络算法、图算法等，而应用算法则对产业格局与人

们生活方式影响最为显著，主要包括计算机视觉、语音识别、自然语言处理等感知技术，以及智能推理、知识图谱、决策判别等认知技术，涉及感知、认知、思维、决策等不同的智能方向。在每个研究领域中，又有很多细分技术研究方向等，如计算机识别领域中的人脸识别、图像识别和车辆识别等。

最后，应用层是人工智能终端产品和服务的应用输出，侧重于面向用户实际需求的智能化产品开发，主要涵盖人工智能在各类场景中的应用方案。智能终端产品是人工智能技术的载体，包括可穿戴产品、智能无人机、智能摄像头、特征识别设备等终端及配套软件等；应用场景包括自动驾驶、智能家居、智能制造，以及智慧医疗、智慧教育、智慧金融、智慧安防、智慧营销、智慧城市、智慧农业等，未来将会拓展到更多的领域。

在当前弱人工智能发展阶段，众多企业都在试图打通这种层级架构，营建更为全面且彼此支撑的智能化产业生态链，如苹果、小米、谷歌、百度等企业。到强人工智能阶段，这种层级架构将重组和整合，人工智能不仅能直接用于某些专门领域，还将直接对生活的各行各业产生颠覆性影响。

（二）人工智能产业应用实践

21世纪以来，人工智能产业化应用领域加速拓展，正在深刻改变世界的面貌，颠覆人类的生产、生活方式。小到手机语音助手、智能音箱，大到无人驾驶汽车、智慧城市系统，人工智能应用场景的持续扩增和深化，将重构人—自然（环境）—社会—产品系统，催生新技术、新产品、新产业。"人工智能+"应用场景的边界逐渐扩大，包括制造、金融、医疗、交通、商业、教育乃至文化、艺术等领域都在探索与人工智能的深度融合。

1. 智慧交通

智慧交通是指通过人工智能、物联网、云计算、大数据、自动控制和移动互联网等新一代信息技术汇集交通信息，经过实时的信息分析与处理，最终形成高效、安全的交通运输服务体系，

主要包括智慧出行、智慧装备、智慧物流、智慧管理和智慧路网等几方面。智慧交通不仅关注交通信息的采集和传递，更重视交通信息的分析和决策反应，强调系统性、实时性、交互性、灵活性和智能化。人工智能不仅可以优化城市交通管理、交通运营、交通信息服务等交通运行管理系统，形成以数据驱动的城市交通决策机制，而且能够根据实时数据和各类型信息，综合调配和调控城市的公共资源，改变人们未来的出行方式和交通工具，为公众提供更加敏捷、高效、绿色、安全的出行环境，其中最典型的案例是共享单车、自动驾驶汽车和智能地图导航系统。

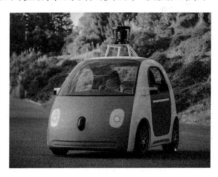

☓ 谷歌公司的
自动驾驶汽车

2. 智慧医疗

智慧医疗是数字医疗工程技术和医学信息学综合发展的产物，其实质是通过将传感器技术、无线通信技术、大数据、云计算、人工智能等信息技术综合应用于整个医疗管理体系中进行信息交换和通信，实现智能化识别、定位、追踪、监控和管理，从而建立起实时、准确、高效的医疗控制和管理系统。智慧医疗主要包括三个部分：智慧医院系统、区域卫生系统以及家庭健康系统。人工智能在医疗行业的各个环节均有应用，如智能医疗机器人、精准医疗、影像识别、药物研发和辅助诊断等。诊前，人工智能可用于个体或群体性疾病的预测，并给出健康建议；诊中，人工智能可以辅助诊断、辅助治疗，降低误诊率；诊后，通过计算机视觉、图像识别和视频分析等渠道保证患者服药的真实性，辅助医生实现患者药物依从性的监督。其中较成熟的案例是达·芬奇外科手术系统、智能外骨骼、陪伴机器人和可穿戴医疗设备等。

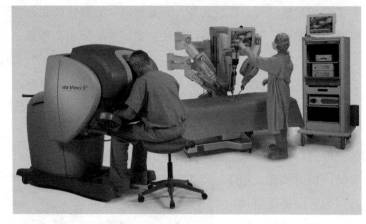

3. 智慧金融

　　智慧金融建立在人工智能、云计算及物联网等信息技术与传统金融服务融合创新基础上，通过深度学习、数据挖掘、智能识别等技术推动金融行业在业务流程、业务开拓和客户服务等方面的智能化和智慧化提升，涉及智慧银行、智能投顾、智慧保险等多种智慧金融业态。随着人工智能与金融系统的深度融合，智慧金融逐渐从一个前瞻的概念，发展为贯穿金融业务各个细分领域的重要产业应用，既涵盖面向银行、保险、证券等金融机构运行管理的智慧系统，也包括面向用户投资、理财和金融消费服务的智慧服务产品。较为成熟的案例包括智慧银行、智能投顾和智能客服等。

4. 智能家居

　　智能家居是以住宅为平台，利用人工智能、互联网、物联网、云计算和自动控制技术、安全防范技术等将各类家居生活设施进行集成，构建更加智能化、人性化和系统化的家居生态圈，实现人与设备、设备与设备之间的自然交互，并通过收集、分析用户行为数据为用户提供个性化生活服务，使家居生活安全、舒适、节能、高效、便捷，并实现环保节能的居住环境。智能家居包括智能家居系统平台、智能软件和智能硬件等，如智能音箱、智能家电、智能安防、智能照

明和智能扫地机器人等。当前智能家居还处于弱智能阶段，集中于对各类家居产品的控制方式，如从触屏控制转变到语音控制、手势控制等多种方式。但随着人工智能技术的持续介入，家居的整体智能程度将有所突破，智能家居系统将逐步实现自我学习与控制，从而提供针对不同用户的个性化服务。目前智能家居中最成熟的案例是智能扫地机器人、智能音箱、智能冰箱和智能门锁等。

▼ 2001 年伊莱克斯发布的第一款扫地机器人三叶虫（Trilobite）（左图）和 2002 年 iRobot 推出的首个消费级量产的扫地机器人 Roomba 2（右图）

5. 人工智能艺术

人工智能艺术是指人工智能作为艺术创作主体自动或自主创作的艺术品。与传统的计算机绘制图形和计算机艺术不同，其依赖的主要是机器学习和大数据分析，最突出的应用技术是生成式对抗网络（Generative Adversarial Network，GAN），如 2018 年纽约佳士得拍卖行以 43 万美元售出历史上第一件 AI 艺术品——《爱德蒙·贝拉米肖像》（Portrait of Edmond de Belamy），该作品由法国艺术团体 Obvious 使用受过训练的 GAN 制作而成。但是，当前人工智能艺术仍处于新技术应用与艺术创作的尝试和探索阶段，主要是机器经过对某个艺术领域大数据的识别、学习和计算，通过特定算法来生成"新的艺术作品"，包括音乐、诗歌、雕塑、绘画、生成艺术、新媒体艺术、沉浸式装置、动态景观艺术等。人工智能逐渐成为最具活力的艺术媒介。如新媒体艺术家雷菲

克·安纳多尔（Refik Anadol）创作的数据雕塑作品《量子记忆》（*Quantum Memories*），是利用谷歌人工智能公开的量子计算具有数据和算法，将公共数据库中大约 2 亿张自然图像转化成视觉冲击力的动态艺术作品，并将三维动态视觉作品与基于量子噪声生成数据的音频体验相结合，营造身临其境的沉浸式体验，充分呈现了机器的"记忆"和"浪漫"。但从艺术的本质和价值诉求来看，机器是否具有"艺术创造力"或者"思想"，是否具有创作"动机"和"意识"，仍是艺术界争论和探讨的热门话题。但毋庸置疑，人工智能技术极大地提升了艺术的想象力与创造力，丰富了艺术的形式与创作工具；随着人工智能与艺术领域的深度融合，也必将扩大艺术的边界外延，让艺术风格呈现出更多元的样貌，让艺术功能、艺术价值、艺术家身份认证、艺术评价体系等问题得到重新界定。

❚ 雷菲克·安纳
多尔:《量子
记忆》

三　人工智能介入创新设计

　　科技、经济和社会的发展必然带动设计的发展和变革。伴随着人工智能技术引发的社会巨变，社会经济已经从工业经济朝知识经济、智能经济方向迈进，创新设计领域也正在发生深刻变革，主要表现在以下三个方面：创新范式的转变、设计思维的变革、设计美学的转向。

（一）创新范式的转变

根据托马斯·库恩（Thomas Kuhn）的范式理论，范式是一个共同体的成员所公认和共享的理论、观念、准则和方法等的总和，即一种公认的模型或模式。而当我们的世界观、行为方式等发生根本性改变时，范式迁移也将随之发生。与工业革命相比，人工智能所引发的科技革命、思维革命对人类生活的影响更加深远。通过与大数据、云计算、互联网、物联网和虚拟现实等信息技术的结合，人工智能逐渐从机器智能转向群体智能与人机融合智能，并深度介入创新设计全过程，直接影响着设计的观念、理论和实践方式，给人类创新方式带来深刻变化，推动现代设计向智能化创新设计范式转变，主要表现为人机协同创新、数据驱动创新和群智共享创新。

1. 人机协同创新

人机协同是未来人工智能的必然方向，人机协同创新则是人工智能介入设计创新的重要方式。当然，这里的"机"是广义的机器概念，既包括计算机及其算法程序，也泛指与人工智能相关的技术和设备，如智能感知、云计算以及各种识别传感器、智能机器人等。人机协同思想诞生于工业时代，强调人与机器在劳动层面的协作关系。随着计算机的广泛应用，人与计算机之间的互动将人机协同从一般性的劳动拓展到部分决策领域。不同于传统的计算机辅助设计模式——机器仅仅被看作设计的"工具"或"辅助者"，人机协同创新的重点在于智能机器与人配合、组合、融合来共同完成创新设计任务，这是基于人工智能技术提出的新概念。随着人机协同的紧密程度不断加深，机器在与人的互动中不断增强精确度和智能化（乃至某些方面超过人的能力），使得人—机关系发生了嬗变，逐渐从原来人为主导、机器辅助的模式转变为机器兼具主体性、工具性和客体性的"人机共创"的方式，尤其是机器的自动执行或自主决策能力在某些任务和环节上得以实现，并最终与设计师深度互动、协同完成设计的工作。

在人机协同模式下，人工智能可以依据设定的规则以及大数

据的学习和分析，独立探索新的概念、形态、结构和优化方案，寻找有意义的关联。在人工智能超强的算法、算力和数据分析技术的支持下，一些基于数据、逻辑的设计过程可以被机器高效地完成；那些依靠直觉、经验、观察、想象、共情和创意的设计方法和过程则需要设计师结合机器给出的数据分析结果来完成。简言之，人与机器各自执行自己擅长的工作，共同组队、共同感知、共同思考，相互配合，面向共同的目标，协同创新；机器为设计者提供全面、客观、精准的数据信息和过程记录、概念原型及迭代方案等，而设计者则将创新理念、方向、目标及限定参数、指标等内容反馈给机器进行学习和训练，进而实现人与机器共同发展。例如，2017 年，阿里巴巴集团的人工智能系统"鹿班"（Luban）以每秒 8000 张的速度生成了近 1 亿张具有相当高水平的广告海报，其基于图像智能生成技术，改变了传统的设计模式。整个过程中，设计师要了解人工智能算法的基本输入、输出等工作逻辑，并需要对生成结果进行人工评测，其中包括设计师根据算法的特点，对设计规则进行了重构，以降低机器处理的复杂程度。尽管"鹿班"设计海报的能力还有待增强，但其效率却远远超过所有设计者。这个过程也充分地反映出人工智能深度协同的特点。

在弱人工智能阶段，人机协同创新将是人工智能参与创新设计的主要模式，设计师应当理解数据处理、知识图谱、迁移学习等计算方法，深入研究行业标准、设计规范以及设计要素等的分类、抽象和优化的方法，构建设计知识库，充分发挥人工智能的特长，进行创新设计。随着人工智能的不断演进和发展，人机协同创新模式也由人机交互、人机融合、人机共创转向人机共生的高级形态，机器在人机协同系统中所占的比重和所承担的任务也随之增加，机器参与创新设计的主动性、自主性越来越强，甚至已经能够部分理解用户意图，开始涉足认知、情感计算领域。在人机交互方面，智能程序已经可以采用自然语言等多种方式与人类交流，从人机协同向人机共生转变趋势已经显现。

2. 数据驱动创新

人类文明从一开始就伴随着对数据的使用，我们认识自然的过程、科学实践的过程，以及在经济、社会领域的行为，总是伴随着数据的使用。从某种程度上讲，获得和利用数据的水平反映出文明的水平，可以说"数据是文明的基石"。人类进入信息时代之后，数据的作用愈发明显，数据量也以指数级速度递增，不同领域、不同维度的海量数据的扩增、交叉、关联形成了大数据。大数据与互联网、云计算和物联网的紧密结合，成为驱动人工智能再次兴起的核心动力，智能问题也被转化为数据问题。大数据构成了人工智能深度学习的资料来源，也是机器进行思考、推理和决策的基础；人工智能从各行各业海量数据中发掘信息、寻找规律和获得洞察，进而提出创造性或突破性解决问题的方案。如前所述，人机协同设计是人工智能时代创新设计的主要方式，而协同的深入程度和成效，既取决于计算机硬件设备性能和计算能力的提升，更重要的是机器对数据隐含信息、知识的捕捉、发掘、分析和推理，并在设计全过程中协助设计者更好地进行分析、构想、甄选和决策等。如更为精细、全面的用户行为数据、心理数据及体验评测数据，能够帮助设计师设立更为精准的设计目标和产品定位，使其洞察用户真实需求，保证设计方向的正确性，而用户使用、测试、评价和反馈的数据也可以直观地反映未来产品创新的方向和趋势。可见，数据已成为智能时代创新设计的基础资源，数据驱动创新模式逐渐发生了改变。

随着人工智能的介入，当前设计模式正在从以个体专家知识为基础的中心化模式转向去中心化的自组织模式，从互联网科技领域开始，设计正在从个体的技能驱动转向群体的数据驱动。与传统设计模式相比，数据驱动创新在于数据深度介入创新设计全过程，而且数据从创新设计的起点就处在重要地位，经由采集、分析、发掘和传播等方式驱动设计向前发展。对设计者而言，数据驱动创新是一种新的思维模式和设计实现手段，主要表现为：

第一，数据驱动创新概念产生。通过对互联网海量数据的抓

取、整理和挖掘，建立对用户、竞品、市场、环境及趋势的相对全面和客观的特征描述，促进创新概念的产生。

第二，数据驱动创意构思的生成。通过深度学习（或生成式对抗网络）技术对设计对象进行自动量化分析，生成创意构思初步方案，依据目标设定参数实现方案衍生。

第三，数据驱动设计原型的测试。通过更精确、更真实的数据描述、实时和动态记录设计过程，如高保真原型、高精度仿真，对原型进行量化评估和比较。

第四，数据驱动设计方案的优化。利用数据模型对设计结果进行预测和优化，如依据用户使用行为及情感体验数据的产品预期评价、基于数据积累的市场预测模拟、跨学科知识下的工程优化等。

3. 群智共享创新

群智共享创新是伴随着人工智能与互联网、物联网技术的深入融合而逐渐形成的一种新的创新设计范式，指依托互联网信息平台，利用人工智能、云计算、大数据及区块链等信息技术，整合跨学科资源，共享创新资讯，聚集大众智慧完成复杂任务的创新方式。群智共享创新建立在互联网数据开源和资源开放的基础上，多学科、多角色参与人员不断提出新的想法，并对其他人的想法进行评价、修改、优化；通过人工智能进行数据挖掘和信息分析推理，为设计者整合全球的数据资源、知识资源和技术资源，对创新方案不断地进行交叉、衍化、优化和迭代，进而实现立体化、网络化和多源异构的协同价值共创。相对于传统创新设计范式，群智共享创新设计过程更客观、更及时、更高效且不受地域限制。在人工智能创新环境下，群智共享创新的特点主要有：涌现性、协同性、共享性和技术性。

第一，涌现性。与传统的群体激励或者群体创新不同，群智共享创新不再是按照既定原则将多个设计个体组织起来围绕特定目标开展设计活动，而是通过人工智能在网络空间对数据资源进行收集、整合、分析、传播与共享，让跨学科的设计者以及社会大众广泛参与创新过程，促进知识交叉和灵感碰撞；结合对这些

交叉性的群智感知过程和环节的实时记录和推理，形成一种全球化、网络状、动态化和去中心化的社会参与性创新方式，保障持续生成或涌现大量的想法、灵感、构想、创意等，进而为整个创新组织贡献形成突破性解决问题的最佳方案。

第二，协同性。群智共享创新是一种全域性、跨领域、多维度的全民协同创新模式，包括组织协同、学科协同、资源协同、技术协同、媒介协同等。目的是孕育新型创新行为，构建创新系统和工具，协同政府、产业、科研机构、院校和社会组织等，实现管理、科技、文化、商业、设计等方面的交叉融合，打造多层级网络状的群智协同网络生态；通过人工智能的神经网络和深度学习技术，突破时空限制和技术壁垒，增强人机协同效率，推动产业协同升级。

第三，共享性。大数据被认为是新一轮技术革命和社会变革的"支点"，数据共享则是加速全球创新进程的"催化剂"。群智共享创新的基础在于所有的设计主体都能共享互联网空间中的海量数据、知识和资源，同时又能分享并传播各自的想法、创意、构想和灵感等；人工智能技术则通过对数据流和想法流的可视化、存储、传递、修改、迭代和优化等将创新资源最大化，进一步激发设计主体和创新组织的创造力。

第四，技术性。与传统的创新设计范式不同，群智共享创新形成于人工智能、大数据、云计算、互联网和物联网等高新技术背景下，高度依赖新技术的支持。在理想条件下，群智共享创新的发生需要互联网、云计算作为基础支撑技术，创新想法的获取需要借助物联网、多媒体、图像识别、自然语言理解等技术，创新想法的衍化需要跨媒介感知、学习与推理技术等，创新环境需要可视化交互技术、人机协同技术、虚拟现实技术等，创新知识推理需要借助机器学习和机器综合推理技术等。

（二）设计思维的变革

随着人工智能技术的不断发展和不断成熟，人类的生活方

式、社会规则和经济生态等都在不经意间发生着改变。人工智能正在促发一种全新的思维方式。与传统的机械思维、互联网思维或移动互联网思维不同，人工智能思维方式将颠覆固有的观念、认知，以及逻辑、判断、推理的方式和方法。如传统的教学评价通常依赖考试成绩，评分标准尽管相对明确，但不能准确反映真实的教学效果。而随着人工智能学习助手的开发和应用，人工智能能够时刻关注并实时记录学生的日常表现，评价维度将涵盖学习过程、学习效果、学习效率、学习态度及成绩变化趋势等更加多元和全面的内容，培养目标将更符合未来时代的能力需求。可见，人工智能既在很大程度解除了技术对设计的限制，也对于设计师对文化、经济、科技等社会要素的理解和认知能力提出了新要求。从对技术的应用到实现引领技术的创新，设计的思维、理念需要不断发展以应对新时代的挑战。在设计领域，人工智能逐渐介入设计全过程，传统的设计流程与方法也将改变和重构。从计算机辅助设计到计算融入设计，面向复杂产品的智能化趋势和人机智能深度协同问题，设计领域产生了智能化的新需求，也催生了诸多新理论、新模式、新方法、新业态和新产品，引发了设计思维和方法体系的变革，主要体现在以下三点：从设计思维转向数据思维、设计思维流程的演化、设计系统的复杂化。

1. 从设计思维转向数据思维

传统的设计思维方式是以问题为导向或者以目标为导向形成的设计创新逻辑，通过设计者的理解、洞察和构想，将技术可行性、商业策略与用户需求相匹配，探索最佳解决方案，进而转化为客户价值和市场机会。这也促使设计者在设计过程中理解用户的实际需求，从用户行为和产品使用体验中寻找痛点，结合理性分析来寻找创造性解决问题的最佳方案。其中所涉及的认知、推理和判断也主要体现在归纳与演绎、分析与综合、发散和收敛等方面，其主观性、片面性往往难以避免，尤其是面对更为复杂的问题。然而，当人工智能介入设计创新，设计者将会获取更全面、更广泛、更深层的数据信息，跳脱固有的因果关系逻辑，发

掘多元因素之间的关系，进而从数据中直接寻找问题解决方案。例如，在新产品开发过程中，设计者对产品文化语义、造型风格和情感表达的抽象和提炼往往受限于经验和知识构成以及时尚潮流变化，而人工智能可以通过对用户线上内容搜索、信息浏览、使用评价等数据的收集整理和分析，使设计过程更为有据可循，进而给出相对客观、完整的结论，以帮助设计者完成产品开发任务。可以说，人工智能在设计领域的深度介入，正在推动传统的"设计思维"转向新的"数据思维"，机器通过对海量数据隐藏信息的挖掘，将会协助设计师更精准、更高效地发现问题并进行理性的分析，进而引导和激发设计者的创新能力，如从机器自动演化和生成的具有原创性和突破性的解决方案（或者是初步轮廓、原型）中获取最佳的创新灵感。人工智能与设计思维的整合，将改变设计的策略、程序、方法以及最终的目标方案，使得设计思维及设计灵感得到深层次的激发。

2. 设计思维流程的演化

对工业时代的创新设计而言，设计思维引导产品创新与实践。设计是整个产品生命周期中的一个链条：从用户需求到问题界定、方案构想、原型测试和产品实现等全过程，设计者综合运用用户研究、市场调研、需求分析、创意发散、方案甄选、原型制作、用户测试和迭代修改等方法开展设计实践，并探索众多设计流程模型和工具集，以保障和促进设计目标的达成。如斯坦福设计学院提出了设计思维（Design Thinking）五步骤（包括共情、定义、构思、原型和测试），谷歌提出了设计冲刺（Design Sprint）方法论（包括理解、定义、草图、决策、原型和验证）①，英国设计协会针对设计流程提出了"双钻模型"（包括理解、定义、探索和创造）。这些设计流程模型为设计师所熟知，并在设计研究、教育或者实践中潜移默化地被应用。在设计实践中，尽

① 设计冲刺（Design Sprint）是谷歌风投开发的一个五天内解决并测试设计问题的框架，它加速和简化了产品的设计过程。

管会应用到各种可视化或量化分析的工具，但设计者的主体观念、认知和判断仍起主导作用。如对典型用户的筛选、观察、访谈和测试，主要来自随机的或指定范围的抽样，用户画像的要素也往往局限于外显的和可感知的内容，如兴趣、习惯、偏好、审美倾向等，而对于用户内隐的、潜在的或下意识的行为及心理内容，往往难以描述和分析。同样，设计者进行方案构想和创意发散，大多依赖于设计者的经验阅历和知识架构，以及外界情境刺激形成的灵感，而在对既有方案进行推敲、演绎和优化，乃至创造全新的方案等方面则存在较大难度。

相比之下，人工智能扩展了人机交互中的信息广度，改变了信息的处理模式，尤其是大数据＋深度学习为机器自主学习、识别、分析和推理提供了强有力的技术保障，人工智能已逐步成为设计师的助手和伙伴，人机协同创新模式逐渐得到广泛应用。随着人工智能技术的快速发展，设计者可以更早地介入产品研发过程，从人工智能发掘的数据信息中发现问题和寻找机会；而用户研究可能被行为捕捉、海量数据和体验计算所代替或补充，快速原型则可以被智能设计、情感计算和美学评估所替换。设计过程中的重复性劳动以及海量的数据分析工作将由人工智能协助，包括从数据中发现问题，记录创新想法，对构思想法进行标注、整理、诠释、分析、计算和推理等，对方案进行优化和迭代等，设计师可以有更多的精力侧重评价、判断和选择，并激发个性化的创造力，拓展应对复杂问题的能力、批判性思维能力。

3. 设计系统的复杂化

工业时代，为了符合大规模生产的要求和对商品利润的追求，设计需要在"生产—流通—使用"系统中思考设计对象的功能、形态、结构和使用方式等问题。信息时代，产品、内容和服务构成一个更为复杂的系统，设计需要考虑情感、效率、体验、美学及技术等问题。进入人工智能时代，科技、智能、服务在设计中的作用逐渐凸显，设计的过程更注重数据发掘、文化探究、科技植入和人机协同，涉及的内容越来越综合和多元。互联

网、大数据、云计算、人工智能等前沿技术的发展，推动世界从"人—物理—信息"的三元空间进入"人—物理世界—生物世界—智能机器—虚拟信息空间"的五元空间，设计的内涵与系统也随之改变。设计不仅要处理对象系统的设计问题，还要能在一个更为复杂的社会、经济和技术的大系统中识别、定义要解决的问题。

2015年，世界设计组织（World Design Organization，WDO）[①] 给出了设计的新定义："设计旨在引导创新、促发商业成功以及提供更高质量的生活，是一种将策略性解决问题的过程应用于产品、系统、服务及体验的设计活动。它是一种跨学科的专业，将创新、技术、商业、研究及消费者紧密联系在一起，共同进行创造性活动，并将需解决的问题、提出的解决方案进行可视化，重新解构问题，将其作为建立更好的产品、系统、服务、体验或商业网络的机会，提供新的价值以及竞争优势。设计是通过其输出物对社会、经济、环境及伦理方面问题的回应，旨在创造一个更好的世界。"可见，强调跨学科进行策略性定义和解决问题是人工智能时代的思维特点，设计者必须对所要解决的问题具有全局、系统和准确的认识。人工智能时代的系统思维是一种面向更广更深领域的系统化思维，这种系统观既包括对"人—产品—环境—社会"的设计对象的系统认知，还包括对所涉及问题的文化、经济、技术等社会要素发展趋势的深入理解。新兴技术的创新层出不穷，不同于以往为了解决某一问题而开展的设计方式，设计者需要在对经济、文化、技术等社会要素深刻理解的基础之上主动设问，跨越不同领域去识别问题，寻找应用的场景，定义

① 世界设计组织，前身为国际工业设计协会（The International Council of Societies of Industrial Design，ICSID），成立于1957年，是一个由专业设计师发起的民间非营利组织，旨在提升全区工业设计品质。2015年10月17日—18日在韩国光州召开第29届年度代表大会，正式更名。

设计的作用域，从新技术的被动感知者变为它形成过程中的主动参与者，引领技术的原始创新，实现设计的新发展。

（三）设计美学的转向

美学是指存在于精神领域的美的哲学，通常被认为是主体能动的审美感知意识活动。设计美学也就是设计主体对设计客体（对象）所呈现形式的感知和体验。美学与人类发展有着较强的互动性与关联性，且具有明显的时代特征。设计更是伴随着科技与时代的发展不断变化，呈现不同的艺术风格，反映不同时代的美学思想；设计美学的演进和变化也影响着设计的潮流和趋势，以及人们的思维方式和审美观念。工业革命以来的科技进步，推动了设计美学从机器美学向技术美学、认知美学等新领域的转变与发展。从手工业时代进入工业时代，机器生产方式取代传统手工艺生产，同时也给时代审美带来了巨大影响，机器制品呈现出不同于传统手工艺制品的形态、结构和工艺美感；与此同时，人们也对机器本身以及机器生产方式所蕴藏的机械精神和所显示的工业美感充满向往。20世纪初步入机器美学时代，科技带来的生产力提高和生产成本降低使得商品普及化，消费者转而崇尚机械之美的严谨、精确和秩序感，功能主义和理性主义成为设计美学的主导，体现为形式追随功能。20世纪中期，科技进步带动了经济发展，欧美国家进入丰裕社会，消费者开始不满足于产品的使用功能，而民族文化、地域文化、通俗文化等则受到重视，产品造型的个性化、情感化和时尚化满足了消费更深层的精神需求，设计美学体现为形式唤醒功能。20世纪末期步入认知美学时代，信息技术的发展改变了人机交互方式，并使产品细分化、专业化、标准化，认知美学通过产品形态固化人的经验和技能并规范人的行为方式，设计美学体现为形式映射功能。随着人工智能时代的到来，设计美学也迎来新的发展。

21世纪以来，人类社会迈入人工智能时代，物质产品愈发人性化、智能化，人们对未来社会以及生活方式的期待也转向智

能化和人机协同，机器与人从被动交互、强迫式主动交互，快速地向主动交互发展；主动交互系统会增强人的沟通意愿和体验信任，机器也从被动的工具转变为主动的或者自主的伙伴；而随着人工智能从弱到强的发展，人机关系也将转变为人机融合共生，包括感知融合、行为融合、情感融合甚至生物融合。从人机交互到人机融合的转变深刻影响着人们的生活方式和思维方式，人们解决问题的方式也由原来的实体产品转向更为智能化的系统和服务。智能社会将是人类社会发展历程中的一次全方位、系统性变革，不仅会改变我们的物质世界，还将彻底改变我们对世界的认知和理解：虚拟与现实并存且相互映射，人与机器共生且互为倚重。人工智能所引发的社会变革与思维变革逐渐显现，作为时代映射的设计美学也逐渐从工业美学转向智能美学。

作为一种新的审美现实，智能美学并不是一种突发奇想的产物，而是随着人工智能时代设计主体、对象、行为、过程和工具的变化逐渐形成的，并且在不断向前演化和发展。智能美学的特征主要体现在以下三个方面：

1. 人机交互的智能美

人机交互是人工智能时代最主要的特征之一，也是评价机器智能水平的重要内容。计算机诞生之初，人通过机器语言与机器进行被动的交流和互动，机器完全按照人的指令来计算和执行任务，所形成的美感仍属于机器美学或者技术美学范畴。随着信息科技和人工智能技术的发展，人机交互关系由"人适应机器"向"机器适应人"转变，人机界面由命令行到图形用户界面，再到触摸屏幕、智能语音助手及智能感知系统，人机交互方式越来越自然流畅，也更符合人的生理和认知的习惯。随着语音识别、自然语言处理和深度学习技术的融合，机器对人的响应、感知和理解更加智能化、人性化和个性化，人们操作机器的方式也更加便捷，甚至往往忽视机器的外在形式，通过语言、手势或动作与机器进行对话和交流。如我们生活中的智能家居系统、智能音箱、扫地机器人等，用户更关注人机交流是否顺畅，机器反馈是否有

效。因此，智能产品创新设计更重视机器的多通道感知、图像识别、自然语言处理、语音识别等人工智能技术的应用，探索与传统的人机接触交互方式不同的非接触式自然交互方式，如基于语音、眼动、面部识别等生理信号的交互方式。在此基础上，智能产品的形态随之变化，甚至由有形转向无形。当人们对智能产品的期待从实体化的、可接触的"工具"，转向内置的、可感知的"智能体"时，人机交互的智能美便成为设计美学的重要特征。

2. 人机协同的情感美

如前文所述，人机协同是人工智能发展的主要方向，也是人工智能产业化应用的重要途径。人机交互改变的是人与机器交流对话的方式，人机协同则确立了人与机器相对平等的合作关系，机器不再仅仅是工具式的存在，而是充当协作者的角色。机器只有在协助人类时才能显示出智能，人类有机器的协助才能完成那些心有余而力不足的任务。诚然，当前的人工智能尚未具有独立的意识和情感，还不能理解创新的价值和目的，更不具备独立的审美和情感，也没有人类的跨领域推理、抽象类比能力。但是，凭借算力、算法和数据上的突破和提升，人工智能在协同创新设计过程中能够不断探索、优化，不断积累经验，通过穷举和对比，找出最佳的方案。随着人工智能技术的发展，机器能够感知、识别人类行为和情感，并及时做出应对和响应，从而让人机协同更为紧密、更为完善。可见，人机协同要求机器除了能识别语音、手势和眼动等行为指令外，还要具备感知、识别和理解人类情绪和情感的能力，这样才能引发人机之间的深层关联。当然，当前还处于弱人工智能阶段，人机协同所建立的情感仍依赖于机器对人类情绪的感知和识别层面，是一种单向度的情感体验，人对机器的情感输出仍未超出人—物的范畴。而到达强人工智能阶段时，机器可以自然地识别、理解甚至产生类人情感，使得机器与人在自然属性、精神属性和社会属性中具有相似性，人与机器的情感关联将成为双向度的，人对机器的情感将与人—人情感类似或等

同。因此，人机协同的情感美是未来人机智能发展的内在需求和必然体现。

3. 人机融合的共生美

人机融合或人机共生是人工智能发展的必然趋势，也是未来人类使用人工智能的最好方式。共生，是指两个不同的生物体以亲密合作的方式生活在一起，甚至结成紧密的联盟，这正是我们对未来人机关系的美好憧憬和期待。人工智能技术的进化与发展所带来的是物理世界、生物世界、精神世界三者的整体变革与整体秩序构建，将会形成一种人与智能体和谐共生的社会新秩序。届时，机器不只是作为人类肢体和思维的延伸，还是人机共生系统中与人类和谐共处、相对独立的主体。人工智能与生物技术、信息技术的深度融合，也将催生紧密关联、互为你我的人机共生体。正如当前我们的工作和生活中离不开各种电子设备和智能化产品一样，未来人类将离不开各类人工智能设备，而人工智能也将凭借独立的思考和行动能力，广泛地参与到人类社会的各个领域。可以预见，未来人机融合的共生美将是设计美学的主要特征之一。

思考题

1. 人工智能对现代艺术设计的影响有哪些？
2. 人工智能时代的创新范式是什么？
3. 人工智能对未来设计美学的影响体现在哪些方面？

阅读书目

1. 〔美〕Stuart J. Russell、Peter Norvig：《人工智能：一种现代的方法》，殷建平、祝恩、刘越、陈跃新、王挺译，清华大学出版社 2013 年版。
2. 尼克：《人工智能简史》，人民邮电出版社 2021 年版。
3. 〔韩〕李大烈：《智能简史》，张之昊译，生活·读书·新知三联书店 2020 年版。
4. 吴军：《智能时代：大数据与智能革命重新定义未来》，中信出版社 2016 年版。

艺术设计的心理学研究

在德国法兰克福大街上，有一块艳红的霓虹灯广告，它没有任何文字与图画，只有醒目的四个巨大的数字"4711"。第一次看见这块广告的人都不免感到好奇，会禁不住打听，探究这些数字背后的意义。原来，这是某种名牌香水在试制过程中失败的次数。当人们知道原委以后，立即对这种香水的生产厂家精益求精的态度肃然起敬，并对香水的质量产生由衷的信赖感，"4711"高级香水在当地销路大开。这是典型的悬念广告，广告根本没有做自己产品的宣传，而只是提供了一个不

知所云、令消费者疑窦丛生的内容，从而吸引了消费者的注意力。在一段时期之后，广告揭开谜底，推出广告内容，疑惑的大众才恍然大悟，这自然提高了对广告内容的记忆力，造成又一次心理冲击。

在车水马龙的北京王府井大街上有人做过试验，请过往行人免费品尝啤酒，把普通啤酒放在美国百威啤酒的瓶子里，而把百威啤酒放在普通酒瓶里。结果，大家都说第一种酒好喝，味道正，有人说刚喝过百威啤酒，和它的味道一样；而都说第二种酒不好喝，有人还当场吐了出来，说太难喝了。百威啤酒世界销量第一，受到啤酒爱好者的青睐，然而装在普通瓶子里却身价大跌。这说明品牌能够给人以巨大的心理暗示，而心理暗示可能改变人们的行为和决策。

以上两则例子说的心理活动也与艺术设计有关。这一讲我们谈艺术设计的心理学研究，下面先看一下科学心理学。

一　科学心理学

谈起心理学，我们不禁想起墨菲说过的一段话，大意是：在冯特创立他的实验室之前，心理学像个流浪儿，一会儿敲敲生理学的门，一会儿敲敲伦理学的门，一会儿敲敲认识论的门。1879 年，它才成为一门实验科学，有了一个安身之处和一个名字。心理学的英文名称是 psychology，由希腊文 psyche 和 logos 组成，前者是"灵魂"的意思，后者是"讲述"的意思。心理学原来一直是哲学的一个领域，19 世纪末期，由于生物学的影响，它才成为一门独立的科学。科学心理学的创始人是德国心理学家和生理学家冯特（Wilhelm Wundt）。科学心理学认为，心理学是研究心理活动的科学。

即使没有学过心理学的人也知道奥地利著名心理学家弗洛伊德的名字，很多人是通过他接触到心理学的。弗洛伊德

认为，任何五官健全的人
都知道他不能保存秘密，
如果嘴唇紧闭，他的指尖
会说话，甚至他身上的每
一个毛孔都会背叛他。这
表明，即使沉默不语，心
理活动也会在肢体和神态
中流露出来。这种说法给
心理学蒙上了一层神秘的
面纱。

 冯特

　　在心理学的发展历程中，它的定义不断变化。我们认
为，心理学是研究人们的心理活动和意识的产生、表现和发
展规律的科学。每一门科学都有其研究的具体对象，心理学
研究的对象又是什么呢？很久以前人类就发现，除了实物
的、物质的世界，即对象和现象（人们、自然界、各种对
象）的世界外，还存在着人的内部世界，通常把它叫作人的
精神世界，即人的心理生活——印象、思想、感情、志向、
需要等等，是人对现实和周围世界的心理反应的总和，是心
理学研究的对象。

　　心理学作为一门科学，把研究和科学地解释心理现象作
为自己的任务。而心理现象，也正如现实的其他现象一样，服
从于一定的规律，虽然从表面上看来可能觉得心理具有不稳定
的、不确定的特征，完全依赖于人的"自由意志"，但心理学
力求揭示心理现象表现、形成和发展的规律性。

（一）人的心理活动

　　我们每个人都有种种心理活动。通过眼睛、耳朵、鼻
子、皮肤可以体验、感知、认识周围世界，这也是人的心理
现象——感觉。感觉就是人通过感官和大脑，对直接作用于
我们感觉器官的事物的个别属性的反映。当你漫步在江边、

湖畔或海边，阳光照到你的身上，你会觉得温暖，如果是在盛夏，你会觉得骄阳似火，这时你会很自然地找个树荫乘凉；当海风徐徐吹来时，你会觉得凉爽宜人而精神倍增；当你身处于茂密的林间或繁盛的花丛之中，你会听到鸟语虫鸣，会闻到花香袭人。这一切——温暖、凉爽、鸣声、芳香等等，就是通过人的触觉器官（体肤）、听觉器官（耳）、嗅觉器官（鼻）和视觉器官（眼）所获得的感觉。感觉是人们直接了解和认识周围环境的出发点。

感觉是对现实加以反映的最简单形式，它反映作用于感觉器官的对象和现象的个别特性（颜色，气味、温度等）。认识的较高级阶段是知觉，它是整个对象和现象及其全部特性和品质的反映。没有感觉就不会产生知觉，知觉是在感觉基础上的深化。

"人对事物的认识，并不是停留在对事物的具体形象上，还要在感知事物外部具体形象的基础上，对它进行分析、综合、抽象、概括、判断、推理，也就是说，要进行大脑的加工、思考活动，以求得对事物的本质的、规律性的认识。这种心理活动叫做思维。思维是对客观事物的概括的、间接的反映。一切科学的概念、定义、法则、规律，都是经过思维活动所产生的结果。"[①]思维是借助言语表现出来的，言语作为思想的表现形式，是人们之间交往的最重要的手段。

人不仅对现实事物具有感觉、知觉能力，而且具有对过去感觉、知觉过的事物的记忆能力。一个人常常对少年时代的经历久久不忘，如牢记某位启蒙老师的教诲，甚至连老师的音容笑貌都还清楚地记得。我们感知过的事物、思考过的问题，往往会在我们的头脑中留下一定的痕迹，不会完全消失。在一定条件下，尽管这些事物不在眼前，问题也已经解决，但我们仍能回忆起来，做出反映。记忆是对过去经历过的事物的反映。记忆很奇妙，

① 汪安圣主编：《心理学及其在工业中的应用》，机械工业出版社1987年版，第2页。

心理学家斯帕尔丁（J. Spalding）在《普通心理学》一书第五章"记忆"中说过一句名言："记忆可能是天堂，我们不担心会被驱逐；记忆也可能是地狱，我们想逃也逃不掉。"

人们头脑中不仅可以保留、回忆经历过的事物形象，而且还能在原有的经验基础上，通过要素的组合形成新事物的形象。这种人以前没有感知过的新映象的积极创造过程，即新的形象、观念的创造，叫作想象。例如，澳大利亚悉尼歌剧院以洁白、巨大的造型，给人以神奇的想象，有人把它想象成巨大的贝壳，也有人把它想象成扬起的白帆。想象对艺术设计有着非常重要的作用。艺术设计师有时候被称作"职业想象家"。市场上的胜利者往往不是新技术的发明者和新材料的制造者，而是能够想出千百种方法使用这种新技术和新材料的"想象家"。

以上所说的感觉、知觉、记忆、思维、想象都是人们认识事物过程中所产生的心理活动，是人们在日常生活、学习、工作、生产以及其他实践中经常发生的认识活动，所以都属于认识过程。如果说感觉、知觉是一种简单的、初级的认识过程，那么思维、想象则是人的复杂的、高级的认识过程。

人在认识事物的过程中并不是无动于衷的，往往要对它采取一定的态度，满意或者不满意、喜爱或者厌恶等等。这就是一种情绪、情感过程。情绪、情感是客观事物与人的需要之间关系的反映，是一种主观体验。它也是人的一种重要的心理现象。

（二）心理学在艺术设计中的应用

艺术设计心理学包括两方面的内容：一是艺术设计师在创作过程中自身的心理活动；二是艺术设计师通过产品满足、引导消费者的心理需要。相比之下，第一方面的研究还非常薄弱。

由于研究基础薄弱，我们还无法解释艺术设计师在创作过程中所发生的心理活动。例如，美国早期艺术设计师德雷福斯偏爱平稳的、静态的结构；而意大利艺术设计师设计的鲜红色塑料打字机则充满热烈、奔放的情调。他们对设计风格的不同爱好与他

们的创作心理有什么关系呢？准确的解读有助于我们加深对他们作品的理解。

达·芬奇在回忆自己的童年时写道："看来我是注定了与秃鹫有着如此深的关系；因为我想起了一件很久以前的往事，那时我还在摇篮里，一只秃鹫向我飞了下来，它用翘起的尾巴撞开我的嘴，还用它的尾巴一次次地撞我的嘴唇。"弗洛伊德根据这段回忆来解释达·芬奇的创作：达·芬奇作为一个私生子，没有父爱，因而过分依赖母爱。秃鹫的形象象征母亲，使达·芬奇回忆起自己童年时母亲把无数热烈的吻印在他嘴上的情景。依恋母亲的温情成为达·芬奇创作的最隐秘的精神冲动。他一生创作了一系列以微笑的女性为模特的画，其中最著名的是他 50 岁时遇到的蒙娜·丽莎。这些女性迷人的微笑体现了他对母亲的微笑的回忆。[1] 我们虽然不能完全认同弗洛伊德的解释，然而，这种解释的价值和意义在于它是心理学的。艺术设计师的创作也需要得到心理学的解释。

明代画家王履在谈他的创作经验时说："吾师心，心师目，目师华山。""师心"是艺术创作过程中的心理活动，是艺术创作的一个重要环节。艺术家在以物质形式体现艺术形象之前，在内心世界有一个对形象进行酝酿、加工、选择、修改、完善的过程。艺术创作的很多奥秘就隐匿在艺术家的心理活动中。

我们在第七讲中谈到，意大利孟菲斯组织命名的来源之一，是美国西部一座城市的名称，这座以摇滚乐著称的城市就叫孟菲斯。可见，孟菲斯设计师深受美国大众文化特别是摇滚乐的影响。摇滚乐和艺术设计是两个不同的领域，摇滚乐怎样影响艺术设计呢？这在心理学中叫表象转化。在解释表象转化时，我们先看一下表象。

我们看一朵花时，是对花的知觉，我们头脑中留下花的形

[1] 参见〔奥〕西格蒙德·弗洛伊德：《弗洛伊德论美文选》，张唤民、陈伟奇译，知识出版社 1987 年版，第 57—58 页。

象，包括花的形状、结构、色彩等，这就是花的表象。表象的一系列特征使它对艺术创作和艺术设计创作具有重要的意义。花从我们的视线中消失了，我们对花的知觉就终止了，然而花的表象仍然保留在我们的头脑中。表象具有变异性，它可以进一步深化和分化，在原初的表象的基础上产生出新的表象。表象也具有综合性。我们不仅看过一朵花，而且看过很多花，各种各样的花，玫瑰花、牡丹花、梅花等等，我们头脑中花的表象就综合了所有这些花的特征。

表象转化是一种活动中产生的表象转移、渗透到另一种活动中的心理现象。摇滚乐的表象当然无法直接进入孟菲斯艺术设计师的创作中，然而这些表象经过转化，它们的动势、节律、奔放、热烈却可以影响到艺术设计师的创作。

在我国古代艺术创作中，也有很多表象转化的例子。例如，东晋王羲之的书法相传是从鹅掌拨水悟得的，王羲之也常常和鹅的形象联系在一起。鹅掌拨水的表象不能直接进入书法创作中，然而鹅掌拨水的轻松自如、从容闲适却可以使书法家产生一种特殊的筋肉感觉，从而对书法创作有所帮助。

下面我们主要讲讲与艺术设计心理学的第二个方面有关的问题，即消费心理问题。

二　影响消费的一般心理活动

艺术设计是为人（消费者）服务的。艺术设计心理学研究消费者的心理动态，主要目的是沟通设计者与消费者，使设计者了解消费者的心理规律，从而使设计最大限度地与消费者的需求匹配，满足各层次消费者的需要，获得很好的市场效益。艺术设计应当力求创新，以新材料、新形式、新图案给消费者耳目一新的感觉。

有一则奔驰车的创意广告，整个画面是美国好莱坞著名影星

玛丽莲·梦露的一幅巨型艺术照片，梦露小姐的脸上有一颗黑痣，仔细看去，这颗黑痣却是奔驰车的标志。玛丽莲·梦露享誉全球，脸上那颗黑痣也和她本人一样耀眼出名，如今竟画成了奔驰车的方向盘标志，对观众来讲，怎能不让他们"大开眼界"？小小的篡改技巧，却蕴含着大胆的想象创意。

消费者的心理现象既包括消费者的一般心理活动过程，也涉及消费者作为个体的心理特征的差异性即个性。消费者在消费过程中的心理现象，表现为对产品、生活环境等的知觉、记忆、思维和想象以及好恶态度，从而引发肯定或否定的情感。消费者对产品的情感程度，最后会反映在购买决策和购买行为上。这些消费者的心理现象有共性的规律，组成消费者心理的一般性内容。但是，消费者心理也有差异性，表现在他们对商品的兴趣、需要、动机、态度、价值观不同，因而必然产生不同的购买行为。

（一）感觉与知觉

我国古代文献《列子·汤问》篇记载着一个"两小儿辩日"的故事。两个小孩为一个问题争论得面红耳赤：为什么同样一个太阳，早晨看起来显得大而中午看起来显得小？一个孩子说：这是因为早晨的太阳离我们近，而中午的太阳离我们远，根据远小近大的道理，早晨的太阳就显得大，中午的太阳就显得小。另一个小孩反驳说：如果早晨的太阳离我们近，那么我们早晨就会感到更热些，而中午的太阳离我们远，那么我们中午就会感到更凉快些；可是，事实恰恰相反，怎能说早晨的太阳离我们近，而中午的太阳离我们远呢？两个小孩谁也说服不了谁，他们气呼呼地去向孔子请教。孔子听后，沉吟半天，竟无言以对。同一个太阳被我们知觉为大小不一样，由此可见感知的差异。与此相关的还有错觉。

根据研究，错觉现象多为视错觉。视错觉指人们凭视力对客观事物的一种失真的、变形的、不符合事物原貌的知觉反应。我们看一组图，它包括两幅对比的图，两幅图居中的圆形同样

大小。可是看上去左边的大，右边的小。因为左边的圆形被8个比它小的圆形围着，而右边的圆形被6个比它大的圆形围着。根据视知觉原理，同某个对象相邻的物体的尺寸越小，该对象的质量在视觉上就显得越大；而同它相邻的物体的尺寸变大了，该对象的质量在视觉上就变小了。我们再看一组图，图中有一个正方形和两个长方形。这三个几何图形的实际面积都相等，但是正方形的视觉质量显得最大。这里表现出质量知觉随着几何形状而改变的一条规律。接近于立方体和球体的形式，以及长、宽、高三种坐标上的测量彼此相等或者接近相等的形式，具有最大的视觉质量；而接近于线形的形式则具有最小的视觉质量。视错觉对形式质量的感觉是虚幻的、不实际的，然而它常常在艺术设计中得到运用。

左：居中圆
形相等的
图形
右：面积相
等的几何
图形

感觉与知觉是两种既相同又相异的紧密联系的心理活动过程。其共同点在于都是人脑对当前客观事物的反映，一旦客观事物在人的感觉器官所及的范围内消失，感觉和知觉也就停止了。所不同的是，感觉是对物体个别属性的反映，是介于心理与生理之间的活动；知觉是对物体整体的反映，是以生理机制为基础的纯粹的心理活动，表现出主观因素的参与。但是，如果没有反映物体个别属性的感觉，就不可能有反映事物整体的知觉。对某个物体感觉到的个别属性越丰富、越精确，对该事物的知觉就越完整、越清晰。现实生活中，人们一般都是以知觉的形式直接反映客观事物，感觉只是作为知觉的组成成分存在于其中，心理学为了研究的需要，才把感觉从知觉中区分出来加以讨论。感觉与知觉统称

为感知，平常所说的感觉往往也泛指感知。

人生活在世界上，每天都要与周围环境发生感性的、自然的和直接的关系，如观看、倾听、品尝和触摸外物，而由这种种渠道得到的感觉，就构成了他们进行理解、想象和情感活动的基础。人的各种感官，能使他们得到有关周围环境和自身内部活动的种种信息，而这些信息又为他们的生存和心理结构向更高水平发展提供了保证。

在建筑中，色彩必须与建筑自身的实用功能和氛围相吻合，使其视觉美不仅升华建筑的造型美、氛围美，而且也升华自身的审美价值。例如，医院、图书馆是以"静"为特点的，涂饰于这些建筑环境的色彩，就应以白色、绿色等冷色调的色彩为主。冷色淡雅朴素而又亲切宁静的情调，既能有效地吻合这些建筑环境的实用功能，又能充分发挥冷色的审美功能。而一般的娱乐性建筑，如舞厅、娱乐中心等，是以"动"为特点的，就应以红、黄等暖色为主调装饰这些建筑环境。暖色明朗、热烈而又生机盎然的格调，正适合这些建筑环境的实用功能，同时也能有效地显示这些建筑环境的个性特点。建筑环境色彩通常更多地考虑心理因素，如在餐厅使用暖色调、暖光源，可使美味佳肴更显诱人，增强人的食欲。

在心理学初创时期，学者们误认为人所知觉到的整体，是各感觉要素拼凑起来的或加在一起而形成的一种结构，就像房屋是由砖、水泥、木料、钢筋造成的结构一样。随着心理学的发展，人们越来越认识到，知觉活动远比这种简单的相加复杂得多，它并不是被动地将各种感觉要素加在一起，而是以一种主动的态度去解释它和理解它，即使眼前的刺激物相同，具有不同期望的人也不会从中看到相同的物象。如国画中画荷叶用的墨色，用在别处只不过是单纯的墨色，而用在国画中就会令人联想到绿色。由此可知，人的知觉绝不是像照相机那样，仅仅是一种被动的复制活动，而是一种积极主动的反映，过去的经验会在心中积淀成种种"图式"；而某些由环境和目的性行为造成的特定期望，又会

决定究竟去选择哪些图式。

当我们看见一幢建筑时，并不是先把色彩、线条、门窗、形状、材料等感觉到的局部加起来达到知觉，而是以一种完整的组织形式迅速构成某种完整的知觉形象，从而感受和理解对象的结构形态、情感基调和直接意蕴。这是一种知觉"完形"、一种"格式塔"。

"格式塔"是德语 Gestalt 的音译，它相当于英文 configuration，含有"完形""整体"的意义，所以，格式塔心理学又称完形心理学。这派心理学于 20 世纪初期发源于德国。格式塔心理学派以许多实验证明了人的知觉向往良好的完形趋向。完形心理学家曾对"图—底"关系进行研究，一般情况下，图形都处在一种背景中，图形和背景的关系就是"图—底"关系。从他们的研究中我们可以看到，完形心理学不仅注意到了形从背景中分离出来的诸多条件限制，而且还注意到"底"本身在艺术中举足轻重的作用。设计师在进行建筑环境设计时也从经验中得知，一幢好的建筑，仅仅推敲

"图—底"杯

其实在的形体组合是不够的，还必须考虑到由这些形体围合出来的"虚"的形体的形状及其与周围建筑的关系，所谓"计白当黑"也意在强调"底"的作用。同时，设计师还常常需要考虑光影的效果及不同材料之间的呼应关系。假如阴影的组合和材料的呼应形式都形成了良好的完形，那么整幢建筑给人的印象将会大为改进。设计师在构思时常常随手勾勒一些各个角度的透视草图，正是努力使设计成为一个良好的完形。

（二）思维与想象

思维活动是人们所熟知的头脑中经常进行着的一种心理过程。思维和感知不同，感知是对直接作用于我们感觉器官的事物的个别属性或个别事物的反映；而思维则是人脑对客观事物的一般特性和规律性的联系的反映，是一种概括的和间接的反映过程。

根据思维活动的性质和方式，一般把思维分为形象思维和抽象思维。它们在人们实际的思维过程中是彼此沟通、紧密联系的，很少出现单独工作的情况，只不过依思维内容和方式的不同有所偏重而已：有时人们以形象思维为主，辅以抽象思维；有时又以抽象思维为主，辅以形象思维。当然，不同个体之间，由于种种原因，在思维上是存在着个性差异的，有的人善于抽象思维，有的人则善于形象思维。

按照思维的新颖性和独创性，可以把思维分为常规性思维和创造性思维。在创造性思维中，想象起着重要的作用。

对想象心理的研究卓有贡献的萨特认为：想象"是一种注定要造就出人的思想对象的妖术，是要造就出人所渴求的东西的；正是以这样一种方式，人才可能得到这种东西"[①]。换言之，想象性的活动就是要让对主体有意义的东西成为显而易见的东西，从主体需要的特殊意义上来把握对象、把握境况。这正是想象活

① 〔法〕让－保罗·萨特：《想象心理学》，褚朔维译，光明日报出版社1988年版，第192页。

动的意向性。想象活动受意向的驱动和规定，表现出高度的主体性、主动性和创造性。正如黑格尔说的，想象是创造性的，它可以不顾逻辑，可以违背常情，甚至可以否定现实。人们常说的"异想天开"，就是指想象的非理性特点。想象活动的概念性弱，具象性强。与其说它是运用概念、判断、推理的抽象方式组织起来的，不如说它是运用表象、意象、形象、图像等具象方式组织起来的。

有时候某些主观情感并不容易找到已有的形象去与之对应，这就会产生某些用线条和色彩组成的抽象的形象。在这些抽象的形象中，线条和色彩的选择同样也不是随意的。如转折突然和生硬的线条总是与某种愤怒的感情相对应，曲折多变和柔和的线条总是与某种温存的情绪相对应，方向向上或向前的线条总是与某种积极、活跃的情绪联系在一起，方向向下或向后的线条总是与某种消沉、低落的情绪联系在一起。总之，只要线条、色彩、质地、形状相适应、相协调，即使是抽象的形状，也不会影响主观感情的表达，有时甚至会使这种表达变得更为顺畅和自由一些。

艺术的想象是针对自然事物或富有感染力的艺术品而展开的。当人的全部心理功能都活跃起来去拥抱自然或感受艺术品时，当人们的心境、情感与大自然或艺术品合拍时，人的想象活动便被激发起来了。比如中国传统建筑的厅堂的中轴对称、序列关系以及色彩和造型特点，使人一看到就产生一种庄严肃穆的感觉；一看到黄色和故宫的太师椅，便会想到至上的皇权；一看到传统的大红灯笼，就联想到喜庆的节日气氛。再如中国画运用抽象的"以形写神，神寓于形"及"知白守黑，虚实相间"，无画处皆成妙境，意在空间。空白、省笔正是为欣赏者留下的空阔、茫无边际的美的想象。而在建筑环境空间中也讲求少就是多、以少胜多，以极简的表现力，取得炉火纯青的艺术和实用相统一的效果：空间组合元素综合形成一种无声的语言环境，表达出特有的意境和情调，使人们在环境中产生联想，思索个中内涵，体味其中的艺术魅力，得到精神上的享受。

　　此外，消费者在消费时，常富于想象。他们买还是不买某种商品，常取决于购买对象与想象中的追求是否相吻合。如购买家具时，消费者往往伴随着家具对居室环境美化效果的想象，从而对家具进行评价。因此在对产品进行设计时，必须切实注意消费者的这种心态，使消费品无论在功能设计和艺术设计上都能引发消费者的某种联想，使其对消费品形成良好的印象，从而做出相应的消费行为。

　　在汽车王国里，再没有一个名字能像法拉利一样让人疯狂，它是激情与完美的组合，是速度与浪漫的象征。拥有一辆法拉利跑车已成为当今世界许多年轻人心中的梦想。法拉利带给人神奇的想象，也因为对于绝大多数的车迷来说，除了无可挑剔的品质与技术外，还有一个重要的原因是它在世界汽车大赛上的出色表现。法拉利车队一直是世界一级方程式赛车中的佼佼者，共获得上百项胜利，至今还没有哪一种赛车能够打破这种纪录。法拉利的速度使几乎所有的 F–1 车

▌法拉利跑车

迷倾倒，它是当之无愧的 F-1 英雄。

　　黄永玉设计的酒鬼酒紫砂陶瓶古拙别致，大土大雅。"酒鬼"也是他取的名。酒鬼酒使消费者想起湘西的奇诡和湘西人不拘一格的鬼才。在往日湘西刀枪、山歌、烈酒的三维世界里，"无酒匪不勇，无酒歌不飞"，酒是湘西人的根基和灵魂。我们可以从沈从文 20 世纪 30 年代的小说中读到对湘西民性强悍的描绘。所以，黄永玉设计的不仅是酒瓶和酒名，更是酒文化，是湘西文化。酒鬼酒给我们带来了奇妙的想象。

（三）情绪与情感

　　前面所说的感觉、知觉、记忆、思维、想象都属于认识过程。人们在认识事物的过程中并不是无动于衷的，总是自觉或不自觉地抱有一定的态度。人们对现实生活中的种种事物或现象，有的感到喜悦，有的感到悲哀，有的感到愤怒，有的感到恐惧等，这种喜悦、悲哀、愤怒、恐惧就是人们对事物或现象产生的不同的情绪、情感。

　　消费者消费时的心理活动是一个很复杂的过程，很难说消费者的消费行为都是思维的结果和理性的体现。实际上，消费者的消费心理活动过程既是一个认识过程，也是一个非常复杂的情绪活动过程。在许多情况下，消费者的消费行为是情绪在起主要作用。

　　消费者的情绪是其在消费活动中对特定消费品所持的态度、体验与反映形式，是以特定消费品能否满足人的需要为基础的，而人的消费活动总是指向满足某种机体的、社会的、物质的和精神的需要。长期的社会实践和生活条件使人们形成了各种不同的需要，并产生了各种不同的态度和体验。如那些能够满足需要的消费品，会引起各种肯定的态度和体验，使人产生满意、高兴、喜悦、爱慕的情绪反应；反之则会引起否定的态度和体验，使人产生痛苦、忧愁、厌恶、恐惧、憎恨的情绪反应。

　　美国 Lee 牌牛仔服装广告创意的焦点是"最贴身的牛仔"，

这种产品一改传统的直条型生产方法，将产品裁成曲线型。曲线型的牛仔迎合了女性的审美心理，突出了女性的身材和线条，增加了女性的美和魅力。这一巧夺天工的产品创意可以说是服装业的一次革命，为 Lee 的成功奠定了基础。而广告创意的焦点定于"最贴身的牛仔"，是针对研究中所发现的妇女与牛仔之间的感情联系，广告也就不能再用纯理性手法，而要真正走入女性的生活，去叩响女性的心弦。"最贴身的牛仔"这句话是迷人的、聪颖的，它表达了与女性生活息息相关的亲近感情。

人对客观对象的感受，因不同的情绪和心境而变异。这也是人的高级心理活动的反映。建筑环境心理学研究建筑环境对人的影响，即所谓情随景迁。哥特式教堂的室内空间，其形状、尺寸、光线、色彩等，使人感受到神的伟大和人的渺小。迪士尼乐园五光十色的环境、活泼多样的形象、激烈明快的节奏，给人愉悦、欢快和畅神的感受。这些都是人在特定的建筑环境中产生的心理活动。

三　消费者个性认知心理活动

美国作家马克·吐温说："我们是胆小怕事的绵羊，总是要先看看畜群正在朝什么方向移动，然后才跟过去。"消费者具有从众、趋同的心理，然而消费者的个性心理仍然在消费中起着重要的作用。

（一）个性的心理结构

个性的心理结构是复杂、多侧面、多层次的系统，由个性倾向性和个性心理特征组成。个性倾向性体现为个体对现实的态度，它是人们进行活动的基本动力，是个性结构中最活跃的因素，包括相互作用的需要、动机、兴趣、信念、理想等方面。个性心理特征体现为一个人稳定的类型特征，它是人们在积极、主

动反映客观现实中形成的稳定的构成物，主要包括能力、气质、性格等因素。[①]

每个人都有具体的个性，对周围的人们、现象、对象有着这样或那样的态度，在不同的生活情境中有着特定的行为。个性是人的个体特性。个体的倾向性、性格、能力、气质以及认识过程和感情进程的特点，构成个性的心理结构。

心理现象在每个人身上都带有个人的特点：有的人思维敏捷，有的人思维迟缓；有的人喜好文艺，有的人酷爱科学；有的人善于运算，有的人善于文辞；有的人性格开朗，有的人沉静内向。这些表现在个人身上的比较稳定的心理特点，就构成了一个人的个性。一个人的个性受到一定的社会物质生活条件制约，在所经历过的社会实践活动中形成和发展起来。

科学的心理学研究的必要条件，是在同其他心理现象、心理过程不可分割的联系中研究某个心理过程、心理现象。这一条件来源于以下事实，即人的一切心理活动都是统一的整体，是由统一的大脑来实现的，而心理的过程、状态、特性的多种多样的表现表征着特定的个性。由此可见，要是把个性的个别方面、个性的心理特点与其他方面孤立起来加以研究，是得不到所期望的结果的，不能深刻地和全面地揭示所研究的心理现象。因此，必须经常考虑到心理现象、心理过程的相互联系和相互制约性，例如设计师的视觉记忆对其设计能力形成的影响、观察力对其审美感情的影响、审美感情对其思维的影响等等。

心理学的任务在于研究人的心理活动的规律，以便在组织各种学习、劳动、创造性设计活动时应用它们，并恰当地建立人们的相互关系系统，以最佳的方式形成个性。

[①]　参见喻国华、何同善、周雪晴主编：《消费心理学》，中国科学技术出版社1995年版，第143—144页。

（二）消费者消费行为的个性心理

消费者购买行为的心理现象，是消费者群体中的个体作为一个"人"的心理表现，必然会被消费者个性心理特征所左右。消费者在购买行为中产生的感觉、知觉、记忆、注意、想象、情绪、思维等心理活动过程，表现出人的心理活动的一般规律。而作为一个人，不论其每次的具体购买行为是怎样的，消费者总是他自己，并以独特的结合保持那些稳定的、本质的心理品质，即消费者个性。这种个性在市场营销活动中，表现为各类消费者群体在能力、性格、气质诸方面的差异，并由此构成消费者购买动机与购买行为的基础。

消费者在生活中表现的各种消费心理现象，是由社会因素和个人因素复合而成的。消费的不同心理既受到个人心理活动内在因素的影响，又受到客观环境的外在影响，还受到时间、年龄等动态的影响。所以，通过对消费者的心理过程的分析研究，可以发现消费者一致性的心理现象；通过对消费者个性心理特征的分析研究，可以发现消费者差异性的心理现象；通过对消费者心理现象的两方面结合起来研究，则可以发现消费者购买行为心理的一般规律。因而，设计者要从多方位、多角度研究人们的生活消费心理，为设计活动提供依据。

在市场消费活动中，客观事物如何引起消费者的心理活动，如感觉、知觉、记忆、想象以及思维，然后产生情感反应，这个活动的过程如何，一般有什么共性即规律，又有什么不同的个性心理特征，这些心理现象的产生与经营者的市场经营活动诸环节、手段、方法及策略有多大的关联，等等，这些就是消费心理学研究的任务。[①]消费者具有不同的个性，这在他们购物行为中表现出来。

对于周围客观事物的认识过程、情感过程和意志过程，是人们共有的心理活动过程。但作用在每一个人的身上，反应和结果

① 参见喻国华、何同善、周雪晴主编：《消费心理学》，第 15 页。

是不一样的。因为每个人的能力、气质等内在因素，或者说生活环境是不一样的，有的消费者分析归纳能力强，感受体验敏感，有的认识肤浅片面；有的比较开朗、果断，有的犹疑不决、优柔寡断；有的轻信，有的怀疑一切；有的喜欢便宜货，有的向往名牌。这些都反映了不同的个性心理特征。

消费者的个性，对商品的不同评价、不同认识能力等，是在现实生活中反复感知商品的基础上逐步形成和发展的；而一旦形成自己的个性特征，又直接影响消费者对商品感知的效率和深度。因而，消费者的个性对购买行为的影响极大，是形成各种不同购买行为的原因和基础。我们研究并掌握了这些不同的个性心理特征，就可以预见消费者的购买行为，准确推算出市场销售的潜力，进而指导企业的生产和经销决策，为产品的设计打下良好的基础。

设计除了要考虑商品与消费者个性心理特征的相互关系外，还要考虑适应消费者的生活环境，既包括家庭内的生活环境，也包括家庭外的。消费者所处的生活环境不同，其认识事物的方式、行为准则和价值观念以及对商品的需求也不同。消费者生活环境的变化也往往会刺激心理需求的变化。例如，新的居住环境可以引起室内用品购买动机；而肯德基和麦当劳那种温馨的就餐环境，以柔和的灯光和色彩、悠扬的轻音乐，给人怡然自得的轻松感，引发顾客的消费欲。因此，设计不仅要考虑商品的特性，还要求商品与环境、与消费者所处的生活环境相协调、相配合。

总之，艺术设计是广义的全方位的设计，不仅包括产品的定位设计、功能和外观设计，而且包括商品的促销设计。艺术设计除了注重产品自身的完美以外，还需要注重产品的营销设计，注重产品的自我推销能力。现代市场经济带来激烈的市场竞争，以至艺术设计产品离不开广告设计和传播设计。

随着市场经济的发展，广告设计的要求越来越高，突出表现在广告的策划和创意设计上。广告策划和创意，说到底就是研究消费者市场和消费者心理。研究消费者市场的全部过程就是广告

策划的全过程。现代市场是以消费者为导向的，消费者的人口特征包括年龄、性别、职业、文化程度和家庭状况等，对企业的产品定位和广告定位都具有重要的影响。所以，广告策划的重点在于对消费者市场的研究，而广告的创意也是如此，所不同的是创意重在消费者的心理研究。比如，在广告的设计中，要运用消费者的感知规律、注意规律和记忆思维规律，使广告易被感知，引人注意，便于记忆，引发联想，达到促销目的；在产品的造型设计中，要运用工程心理学的原理，根据消费者的心理、生理活动特点来考虑设计，满足消费者求美、求新、求异的购买动机，使产品具有时代性，达到结构合理、操作方便轻松、使用安全舒适的目的。

产品的艺术设计是否适销对路，是否有很好的市场效应，评定的唯一标准是广大消费者。因此，根据消费者心理进行设计，就成为当今艺术设计界有识之士的关注点。研究消费者的需要、动机、态度乃至购买行为和消费规律，掌握消费者的心理活动，是艺术设计师的基本功之一。

思考题

1. 谈谈艺术设计心理学研究的理论意义和实践意义。
2. 在艺术设计中应考虑哪些心理因素和心理学规律？
3. 怎样理解消费者的消费行为特点和心理特征？

阅读书目

1. 〔美〕唐纳德·A.诺曼：《设计心理学 4：未来设计》，小柯译，中信出版社 2015 年版。
2. 〔美〕唐纳德·A.诺曼：《设计心理学 1：日常的设计》，小柯译，中信出版社 2015 年版。
3. 郑建鹏、齐立稳：《设计心理学》，武汉大学出版社 2016 年版。
4. 李晓娜：《设计心理学》，北京理工大学出版社 2018 年版。

艺术设计管理

宋真宗时期皇城失火,宏伟的昭应宫被烧毁了,宋真宗下令丁谓进行修复。丁谓经过系统分析后提出:先把皇宫前的大街挖成一条沟河,利用挖出来的土做原材料烧砖;再把京城附近的汴河水引进沟河,使大批建筑材料可直接运到宫前;新宫建成,用废墟杂土填平沟河,就地处理碎砖烂瓦,修复原有大街。挖河一举解决就地取土、方便运输、清理废墟三个问题,这成为中国古代管理思想著名的实践范例。

尽管设计实践中早已有管理活动的影子,但设计管理(design

management）的概念被正式提出则是 20 世纪 60 年代后的事情。1966 年，英国皇家艺术协会（Royal Society of Arts）正式设立了设计管理的奖项。1976 年，美国也成立了设计管理协会（Design Management Institute，DMI）。四十多年来，美国设计管理协会一直致力于研究企业如何有效地使用设计资源，推广设计管理活动。

一　设计管理概述

在科学技术相对落后的时期，设计的大部分工作由设计师个人就能完成，如设计一张椅子或一把茶壶。但随着科学技术的发展，设计所涉及的材料、机械、结构和生产技术等方面的内容也越来越复杂，多数设计必须依靠集体的力量才能实现。由此，人们对设计管理的要求也日益显得迫切。

（一）设计和管理

"设计管理"这个术语由"设计"和"管理"两个词组成。先说管理，乃是管辖、处理的意思，作为科学概念是指在一定环境下，对所拥有的资源进行计划、组织、指挥、协调、控制、监督，从而有效地达到预期目标。管理的内容主要包括管理目标（管理活动预期进行的内容和达到的结果）、管理手段（为达到一定目标所采取的行之有效的方法）、管理对象（包括人、财、物、时间和信息，其中人是管理对象的核心）。有效的管理应该是人尽其才、物尽其用、时尽其效。

设计是伴随"制造工具"的概念而产生的。它是通过科学、技术、艺术等手段所进行的有目的的造物活动。设计关注的是人及其所使用的产品的关系，目的在于人与物、人与社会、人与环境相互协调。设计的这一特点，使它成了用户

了解产品和生产这一产品的企业的中介。因此，设计是评价产品质量和企业传播质量的最佳概念。事实上，在产品和传播中，没有设计的概念是不可能确定质量的。这就使设计成了一种以实际形象化的方式确定和传达企业目标的工具。

设计管理的第一个定义由英国设计师迈克尔·法瑞（Michael Farry）于1966年首先提出，他在《设计管理》一书中认为："设计管理的功能是界定设计问题，寻找最合适的设计师、创造一种环境并使他们在既定的时间和预算内解决问题。"其后特纳（Turner）于1968年提出的观点认为：设计管理与其他管理形态并无不同，它涉及一般管理的基本原则，与其他管理理论之间存在紧密的内在关系。伦敦商学院彼得·戈伦勃（Peter Grob）1976年指出："从管理的角度而言，我把设计看作是完成公司产品目标包括为达到目标所需信息的一种计划，因此可以说，设计管理是通过组织运作的计划过程。"[①] 而按照国内的一般认识，设计管理即界定设计问题，寻找合适的设计师，整合、协调或沟通设计所需的资源，运用计划、组织、监督及控制，寻求最合适的解决方法，并通过对设计战略、策略与设计活动的管理，在既定的预算内及时有效地解决问题，实现预定目标。

应该说，经过五十多年的实践演化，设计管理已越来越受到重视。但到目前为止，对它的概念的理解可谓众说纷纭，有时指制造商的设计工程管理，有时指团体设计组织的管理，有时指上层的设计管理。这正如英国设计管理专家马克·奥克利（Mark Oakley）在他编著的《设计管理》一书的前言中强调的那样，"设计管理与其说是一门科学，还不如说是一门艺术，因为在管理设计中始终充满着弹性与判断"[②]。

① 刘国余编著：《设计管理》，上海交通大学出版社2003年版，第48页。

② 同上。

（二）设计管理的观念和发展历程

自从有了人类就有了管理，人类的历史就是管理的历史。虽然设计管理的概念提出得很晚，但有关设计管理的探索活动却已有很长的历史。

我们在第一讲中提到《考工记》，它记载了 6 大门类、30 个工种的手工艺技术，这些工种几乎涵盖了古代手工业设计的所有门类，不仅有了细致分工，还有了技术协作。此外，对选材标准、评估考核等设计项目管理方面的内容，《考工记》也有论述。

现代设计早期在设计管理实践中有重要影响的人物是我们在第五讲中提到的德国著名建筑师和设计师贝伦斯。贝伦斯是现代设计先驱者，他从事设计管理实践的企业是当时的德国通用电气公司。20 世纪初，德国通用电气公司已经成为世界上最大的电器制造厂商之一，专门生产发电机、变压器、电缆、电机、灯泡等产品。1907 年，德国通用电气公司聘请贝伦斯担任设计艺术顾问，全面负责企业产品和视觉形象方面的设计管理工作。贝伦斯不但为公司设计了厂房、住宅和大量的产品，还负责广告和环境等方面的设计。他为公司所设计的名称标志，即"AEG"三个字母，经十多年反复修改，数易其稿，成了公司的永久性标志。可以说他的这些工作是早期现代企业形象设计管理的典范。贝伦斯通过在设计上的一系列有效管理，使通用电气公司这样一个庞大而繁杂的企业体现出一个完整的形象。

二战之后，设计管理有了进一步的发展，一些大型的企业完善了自己的设计政策，在企业的设计体系和管理上取得了很大的成就。其中较为突出的是美国的国际商业机器公司（IBM）和德国生产家用电器的博朗公司（BRAUN）。

20 世纪 70 年代以前的设计管理还主要是实务性的，并未上升到系统的理论层次和学术研究水平。70 年代后，随着设计理论的系统化，设计越来越与企业管理联系起来，设计管理的研究也日益系统化。各种从事设计管理咨询的事务所应运而生，为企业提供设计管理方面的指导。

目前，把设计上升到战略管理层次是设计发展的一个重要趋势。1988 年的第一届欧洲设计奖就把设计管理与设计本身并列，作为衡量企业成就的两个标准，强调设计作为一项管理的重要性，而不是仅仅根据企业的一两件产品来评价设计。

（三）设计管理的范围及内容

与设计管理的定义一样，设计管理的范围与内容也极具弹性。托帕利安（Topalian）在 1984 年将设计管理的范围分成两个基本层次：一为较低层次的"设计项目管理"（Design Project Management），另一为较高层次的"企业设计管理"（Corporate Design Management）。钟（Chung）在 1989 年提出了三个层次的管理观念，把设计管理的内容与范围划分成：（1）操作层次的设计项目管理；（2）战术层次的设计组织管理，包括企业内部设计组织与外部设计公司；（3）策略层次的创新管理，如企业形象识别、设计政策与策略制订等。

随着企业对设计越来越重视，以及设计活动内容的不断扩展，设计管理的内容与范围也在不断地充实与发展。为论述方便，我们根据上述三个层次的管理观念，将设计管理的范围分成战略层面的创新策略管理、战术层面的设计事务管理、操作层面的设计项目管理三个不同的层次，以便不同的管理参与人员在应有的职责范围内充分发挥对设计的管理作用。

战略层面的创新策略管理，包括企业形象设计战略、产品品牌形象设计战略、产品创新设计战略等。它为实现企业经营目标而对外部环境和内部条件进行评估与分析，从企业发展的全局出发而做出较长期的总体性谋划和活动纲领。

战术层面的设计事务管理，包括设计组织管理、设计师管理、设计信息资源管理等。它是设计管理的重要一环。设计组织管理和设计师管理主要负责设计师的选择和确定设计师的组织形式，如确定是选用企业以外的顾问设计师或设计事务所进行委托设计，还是建立自己的设计部门，或者是两者兼有。为了保证企

业设计的连续性，有必要保持设计人员的相对稳定，同时又必须为新一代的设计师创造机会，为设计注入新的活力，设计管理必须对此做出长远的安排。[①]

操作层面的设计项目管理，主要指对具体设计项目的程序与方法、设计品质、设计评估等方面的管理。它通常由被提升为设计经理的设计师来负责，因为设计项目管理需要有工业设计方面的专业知识。为了做好设计项目管理工作，设计经理必须参与其他的设计管理活动，主要任务包括确定设计任务书、安排设计进度、控制时间及成本等。

根据上述层次划分，我们的论述按照设计战略管理、设计事务管理、设计项目管理展开。

二 设计战略管理

在这一节我们主要讲两个问题：企业设计战略的范围和产品创新设计的策略方式。

（一）企业设计战略的范围

企业设计战略可分为企业形象设计战略、产品品牌形象设计战略、产品创新设计战略三部分。

1. 企业形象设计战略

企业形象译自英文 Corporate Identity（CI）。它是将企业经营理念与企业文化整合为明确而统一的概念，并利用视觉设计的技巧将这些概念视觉化、规范化、系统化，进而通过传播媒介传达给外界，以期使之对企业产生认同感。

CI 的概念，最早由美国企业界于 20 世纪 50 年代提出，并

① 参见何人可：《工业设计与设计管理》（在 TCL 授课的文稿），2000年 6 月。

很快作为一种全新的竞争策略而兴起。当时美国的一些大企业，如 IBM、西屋电器等，率先导入 CI，这是企业视觉识别系统规划与传播的开始。到了 60 年代，美国和欧洲一些国家的金融行业、航空工业、汽车工业、电子工业、石油化工、食品工业等，都相继进入了建立和普及企业视觉识别系统时期。

由于企业导入 CI 后，以整体形象进入市场，效益提高了几倍乃至十几倍，所以美国人把 CI 誉为"战斗力倍增"利器；西欧的专家认为"CI 是绝对不可或缺的管理进阶"，是"促进企业提高业绩的识别战略"；日本人把 CI 视为"企业硬件结构完善之后的软件系统工程"。

80 年代末，中国的市场经济迅速崛起，企业的竞争从以产品为中心的竞争，转向以企业整体实力和整体形象为中心的竞争。在这种形势下，中国的企业决策者们也逐步认识到树立企业形象和导入 CI 的重要意义，并开始了行动。

80 年代末，东莞市一家名为黄江保健品厂的小乡镇企业，为一种名叫"生物健"的保健口服液产品注册了"万事达"商标，经过一次成功的 CI 策略和形象设计，实施以"太阳神"命名的"企业—产品—品牌"三位一体的 CI 策略，在全国瞬间掀起"太阳神旋风"，创造了销售收入增加 200 倍的"经济奇迹"，由此在中国企业引爆了一场"CI 革命"。"太阳神"导入 CI 获得成功的划时代意义，标志着中国企业无形象时代的结束，并由此引发了中华大地 CI 设计的热潮。目前 CI 设计已从早期的保健品、化妆品、服装、烟草、电信、电力等行业渗透至社会生活的各个层面，产生了广泛而深远的影响。

企业形象（CI）分理念识别（Mind Identity）、行为识别（Behavior Identity）、视觉识别（Visual Identity）三部分。

理念识别（MI）是得到社会普遍认同的，体现企业自身个性特征，为促使企业正常运作并永续发展而构建的反映整个企业经营意识的价值体系。它包括企业精神、企业宗旨、企业使命、企业哲学、企业道德、企业性格等。

行为识别（BI）是指企业在实际经营过程中所具有的执行行为与操作中的规范化、协调化以及经营管理的统一化，分为企业对内和对外的行为识别。企业对内的行为识别包括一般行为规范（说话、动作、态度、着装、仪表）和特定部门员工行为规范。企业对外的行为识别（展示规范）是指企业作为一个行为组织的整体向外有计划地举行 CI 系统化的公关活动，分室内展示规范和户外展示规范。BI 是在 MI 指导下逐渐培育起来的全体员工的自觉的行为方式和工作方式，也可以说是行为活动的动态形式，可直接显示 MI 的内涵。

视觉识别（VI）将企业理念与价值观通过静态的具体化的视觉传播模式，有组织有计划地传达给社会，树立企业统一的识别形象。视觉识别系统由基本设计要素与应用设计要素两部分构成，是企业形象最直接也最直观的表现。基本要素系统包括标志、标准字、标准色、吉祥物、象征图形等。应用要素系统包括企业办公用品、事务用品、环境标牌、车辆、员工制服、户外招牌等。

MI、BI、VI 之间是一种金字塔式的层级关系。MI 位于金字塔的塔尖，VI 位于金字塔的塔底，它们与 BI 共同构筑了企业的整体形象。

2. 产品品牌形象设计战略

人们接触一种商品，首先是通过视觉看到它的形状、外观、颜色、结构等，进而才获取商品信息。值得注意的是，经视觉器官所搜集到的信息，在人的大脑记忆库中具有较高的回忆值。因此，利用蓬勃发展的视觉传播媒体，开发视觉符号设计系统以传达和展示企业产品品牌与经营理念，在设计中体现企业设计风格，是产品品牌形象设计的重要环节。

产品品牌形象的确立，除了企业产品设计风格的独特统一外，产品优质形象的建立尤为重要。如长期以来，上海产的"英雄牌"钢笔无论从哪个角度审视，都不失为中国钢笔中的佼佼者，但在国外，它的身价却只是中低档钢笔的价格，几十年如一日，标价仅为 9 美元。该企业导入相应的设计策略后，设计人员

根据不同国家、不同消费层次的需求特点，在结构、材质、样式、色彩方面大胆创新，使产品内在质量大大提高，外观更庄重典雅，富有艺术性。新笔投入市场后，在欧美市场上争奇斗艳，行情一路看涨，一支卖价猛增到 72 美元，可与传统钢笔之王"派克"一争高低。

此外，产品品牌定位与命名也要合理。如商务通 1998 年 12 月进入市场，1999 年就获得了 60％的市场份额，被誉为该年度中国最大的商业奇迹之一。商务通的成功，首先是品牌定位与命名的成功。早期 PDA 产品定位在电子词典之类，以学生为目标市场，命名为"快译通""好译通"之类，其高昂的价格成为销售的最大障碍，以致市场难以做大。而商务通以"商务人士""老板"为目标市场，以"商务通"命名品牌，出色地完成了这一定位转换，并产生了很好的心理效果。其实，商务通更像是一类产品的名字，而不是一个产品的名字，所以当品牌树立起来，几乎让用户接受了商务通就是整个 PDA 产品的代名词的观念。

宝洁（P&G）公司是另一运用产品品牌形象设计战略较为成功的范例，提及宝洁很多人不见得知道，但提及潘婷、沙宣、飘柔、海飞丝，却几乎无人不晓，宝洁成功地运用产品品牌形象设计战略为其产品树立了良好的品牌形象。

3. 产品创新设计战略

产品创新设计的目标是创造一种既能完美地实现本身目的，又能合理地进行生产，符合经济性原则的产品形式。它主要包括以下几个方面：一是企业运用新原理、新技术、新结构、新材料研制并生产、销售市场全新产品；二是企业在原有产品基础上部分采用新技术、新材料而制成性能有显著提高的换代新产品；三是企业在原有产品基础上为了改进其性能而生产出改进新产品。

一种产品的生产和销售，就像人的生命周期一样，要经历出生、成长、成熟、老化和死亡等阶段。在一种新产品的开发过程中，产品生命周期对设计有不同的要求和影响。产品的生命周期可分为六个主要阶段，即引入期、成长期、成熟期、饱和期、衰

退期、放弃期。它对创新与否、创新类型、创新时机、技术方向等一系列重要抉择都有影响。如在成熟期之前，应将重点放在产品设计的创新上；在成熟期之后，应将重点放在渐进式的创新设计方面，特别是工艺方面的创新上；而在产品技术寿命的末期，应该等待时机或者是在新的技术方向上寻求机会。

（二）产品创新设计的策略方式

设计战略管理的核心是产品设计创新。中国产品在国际市场缺乏竞争力，原因之一在于设计观念滞后，产品设计跟不上消费者需求的步伐。这就要求企业界注重设计策略创新。

在产品更新和开发过程中，采用什么样的产品创新设计策略是企业成功的关键。以下是几种较为典型的产品创新设计策略。

1. 率先进入市场策略

采用率先进入市场策略的企业一般要有强大的研发能力。因为新产品进入市场后无竞争对手，如果市场目标正确，产品开发得当，企业将迅速占领该行业的市场制高点。

全球顶尖的用户界面产品生产商——日本 Wacom 公司就是采用这类策略而成为数位板行业内最高技术与最新潮流的引领者。1983 年，Wacom 公司率先研制并将数位板和无线压感笔投入市场，初期主要用于电脑辅助 CAD 设计，取得了很大的成功。不少企业看到 Wacom 潜在的市场利益纷纷进行模仿。但 Wacom 密切跟踪电脑技术与电脑软件技术发展的最新成果，不断地创造出新的高效与完美的电子绘图器件。虽然 Wacom 产品的价格高出同类产品好多倍，但由于它依靠率先进入市场策略，不断向市场推出新产品，企业在竞争激烈的市场中获得了丰厚的利润。

2. 提高设计品质策略

设计始终要致力于提高产品的品质。设计对产品的细部处理、人性化的结构设置，都有利于提高产品的品质，从而增强产品在市场上的竞争力。1985 年，海尔从德国引进了世界一流的冰箱生产线。一年后，有用户反映海尔冰箱存在质量问题。海尔

公司在给用户换货后，对全厂冰箱进行了检查，发现库存的76台冰箱虽然不影响制冷功能，但外观有划痕。公司决定将这些冰箱当众砸毁，并提出"有缺陷的产品就是不合格产品"的观点，在社会上引起极大的震动。

作为一种企业行为，海尔砸冰箱事件不仅改变了海尔员工的质量观念，为企业赢得了美誉，而且引发了中国企业质量竞争的局面，反映出中国企业质量意识的觉醒，对中国企业及全社会质量意识的提高产生了深远的影响。

3. 仿制策略

仿制策略指企业在开发和设计新产品时抓住市场的有利时机，整合资源迅速仿制竞争对手已成功上市的新产品的一种设计策略。这一策略特别适用于资金、科研和开发实力较弱的中小企业。通过模仿市场上较为成功的产品，企业大大节省了产品开发前期的科研费用，规避了开发新市场的风险，同时修正了原产品的缺点，可以较快地从目标市场中获得利润回报。

浙江台州是以民营企业占绝对主导地位的缝纫机生产基地。快速地仿制使它迅速占领中国缝纫机市场的半壁江山。在通过仿制打开市场后，越来越多的企业认识到在仿制中创新对企业进一步的发展起着决定性作用。在台州地区，几家大企业如飞跃、中捷、宝石、杰克等公司都拥有省级研发中心，它们在技术创新方面的投入越来越大，在人才引进、设备更新、与高等院校合作等方面更是不吝财力。随着国际竞争的加剧，越来越多的中国企业将从仿制逐步走向创新。

4. 集中策略

企业要发展就必须能够抓住某些领域，而放弃另一些领域，集中自己的资源，争得优势。集中策略是指企业为获得竞争优势，集中企业某一优势技术和人力资源开发某一产品，以创造在关键领域中的相对优势。

在这方面，英特尔公司称得上运用集中策略取得成功的一个范例。1985年，当时的首席执行官安德鲁·格罗夫（Andrew

Grove）毅然放弃了早期的存储器业务，使企业从制造多种芯片改变为只生产用于个人电脑的微处理器。这一集中策略使英特尔能集中资源进行新产品研发、维持创新优势，并在短短几年内成为全球最大的微处理器供应商。

在国际分工日趋细化的今天，企业要善于剥离一些利润较低的项目，以集中资金技术专注于优势产品的研发设计和市场销售。这也是为什么国际知名品牌的化妆品生产商没有一家会自己去生产包装瓶的原因。生产啤酒的企业也没有必要自己去生产啤酒盖，因为利润太低，专业化的公司会做得更好。

5. 差异化策略

产品差异化是新产品上市的主要策略，也是形成企业核心竞争力的重要途径。企业在产品开发时要从创新入手，在了解了市场需求、客户需求之后，在现有加工设备基础上，对市场上基本相同的产品进行改进，满足客户需求，而不是大张旗鼓地简单而盲从地跟进。这种开发立足于现实的客观需要，意味着技术人员不仅要懂产品生产工艺，还要了解市场需求现状。

对于生产产品的企业来说，产品差异化策略的实施主要体现在设计上，设计是实现产品差异化策略的重要途径。如美国人喜欢在家里存酒，但市场上的酒柜往往只是把小冰箱内部略作改装，款式笨重、色调暗淡。海尔抓住这一潜在市场需求，设计的一系列客厅酒柜不但为葡萄酒储存提供了最适合的温度和温度，使之保持最佳口感，而且特制的酒架及时尚的外观，每一个细微的设计无不体现了酒柜对葡萄酒的精心呵护。这种独具创新特征的新产品一上市就打动了美国消费者，迅速占领了美国同类产品的大部分市场，被美国营销大师科特勒（P. Kotler）称为"没有对手的产品"。一度，海尔透明酒柜占美国同类产品市场份额的55%。不只美国如此，在韩国、意大利和欧洲其他国家的高端市场，海尔酒柜也迅速走红。

6. 一致化策略

一致化是使对象的形式、功能、技术特征、程序和方法等具

有一致性，并将这种一致性规范下来。在产品设计管理中，要做到产品设计形象的统一，确立企业的设计风格。

美国苹果公司就通过精心的设计管理来建立以人为本的设计风格。尽管公司的产品种类繁多，并且出于不同设计师之手，但都具有苹果的风格，这就是它的设计管理的成功之处。如著名的苹果 II 型机、Mac 系列机、Powerbook 笔记本电脑等产品都致力于将计算机变成一种非常人性化的工具，使日常工作变得更加友善，从而形成一致化的设计风格。由于苹果一开始就密切关注每个产品的细节，并在后来的一系列产品中始终如一地关注产品的人性化，从而确保了设计在软件与硬件上的一致性、外观上的连续性，最终形成了时尚、亲切的苹果风格。

7. 多元化、通用化及简化策略

多元化策略是指通过开发和设计各种不同类型的产品或在同类产品中开发系列产品，使企业的产品形成多品种、多规格的格局。采用多元化的产品设计策略能迅速扩大企业在市场上的占有率。如针对洗发液市场，宝洁公司就推出了潘婷、沙宣、飘柔、海飞丝等多个品牌，来扩大市场份额。再如美的从生产电风扇发展到目前生产电风扇、电饭煲、空调、冰箱、微波炉、饮水机、洗衣机、电暖器、洗碗机、电磁炉、热水器、灶具、消毒柜、电火锅、电烤箱、吸尘器等多个产品门类，而且在每个产品类型的开发和设计上，同样采用了多元化的设计策略，不断向市场推出诸如空调、微波炉、小家电、厨房用具等系列产品。这些系列产品不仅满足了消费者的不同需求，扩大了企业市场经营范围，同时也强化了企业在消费者中间的形象。

产品多元化策略一般会导致两个现象发生：一是消费者可见的产品外部多样化；二是在产品制造和销售过程中可以感受到的产品内部多样化。

对于产品内部多样化，应该通过零部件通用化，将其减至最少。通用化是把同类事物两种以上的表现形态归并为一种或限定在一个范围内的标准化形式。产品设计中采用通用化的目的是：

消除由于不必要的多样化而造成的混乱，最大限度地减少零部件在设计和制造过程中的重复劳动。通过最大限度地利用可重复使用的设计和通用模块，提高产品组件的互换性，设计可以更加快速有效地进行。掌握了通用化与多元化策略间的辩证关系，就可以在产品创新中开发出各种不同的新产品。如我国钟表在通用化前，机芯结构混杂，零件不能互换，仅上海一地生产的机芯就近100种。这种状况不仅影响专业化生产，也影响产品创新的发展。机芯统一后，创新产品琳琅满目。上海钟厂从生产单一的马蹄表，一下子开发出盾形、月牙形、方形、六边形、长方形等几十个花色品种。全国市场上也出现了秒钟、音乐闹钟等200多个花色品种。

简化是指对一定范围内的产品种类进行缩减。因为根据著名的"帕雷托法则"，80%的结果来自20%的原因，这对产品种类和市场占有之间的关系也是适用的。如一种尼桑中型轿车有87种可供选择的方向盘。95%的尼桑汽车上安装的是其中17种，而另外70种分别安装在只占总数5%的车上。上述尼桑汽车出现的这种情况非常普遍，可以解释为80%的销售额来自20%的产品。可见，对一定范围内的产品种类进行缩减，可以降低成本，提高效率。

8. 知识产权策略

产权即财产所有权，知识产权即把人的精神创作成果用法律确认为一种财产，其产权归发明者或作者所有，和有形资产一样对待。知识产权的范围如下：

$$知识产权 \begin{cases} 工业产权 \begin{cases} 商标权 \\ 专利权 \begin{cases} 发明专利 \\ 实用新型专利 \\ 外观设计专利 \end{cases} \end{cases} \\ 著作权（版权） \end{cases}$$

就工业设计而言，产品外观造型极易被模仿，所以工业设计的成果特别需要知识产权的保护。但工业设计不仅仅是产品外观的设计，对工业设计成果知识产权的保护也不应仅仅是对产品外观的保护。针对产品设计的具体情况，从不同的侧重点在"发

明""实用新型"和"外观设计"几个领域,对设计成果进行全方位知识产权申请,可保证本企业的设计成果不被他人侵权使用。

9. 标准化策略

运用标准化策略可分两种情况:一是产品研发设计中遵守相关标准,并争取获得国际标准化认证机构的认证;二是争取将自己的产品规范收进国内、国际标准。

国际标准化组织(International Organization for Standardization, ISO)是由各国标准化团体组成的世界性联合会。其成立的目的主要是制订世界通用的国际标准,以促进标准国际化,减少和避免国际的贸易障碍。了解国内外相关标准,并在产品研发设计中采用和严格遵守,产品才能受到普遍认可;相反则不但不会得到普遍认可,严重的还会被勒令停产和查封,严重影响企业效益。

在已有共同标准的领域进行产品设计开发,要遵循标准;在尚没有共同标准的领域研发设计新产品,则要争取让自己的产品规范成为或被纳入国内、国际标准,以保证在该领域的主导地位。

以近年来出现的大屏幕液晶电视、数字化电视为例,因为刚研发出来时是新的产品类型,尚无国际标准可遵循,为了争取国际竞争中的主动权,日、美这两个技术发达国家就都想抢先使自己的产品标准成为世界该类产品的主导。结果为了保证自己不被排斥在外,两个国家达成合作,共同研制标准。这样在这个领域日、美就有了主导权,其他国家进行这一领域的研发设计时就要向日、美制定的标准靠拢,处于被动的地位。

三　设计事务管理

设计事务管理主要包括设计组织管理和设计师管理。

(一)设计组织管理

设计组织可分为两种基本类型:一类是企业体内的设计组

织，另一类是独立的设计组织。企业体内的设计组织多依附于工程部、技术部的设计部门或经营决策层的设计部门。其优点在于目的明确，针对性强，与产销结合密切；缺点则是人员稳定，风格更新缓慢，易停滞不前。而独立的设计组织则基本上是从个体设计师逐步发展而来的设计工作室或设计公司，其组织结构较为简单，设计人员少而精，配备大量市场学、心理学、工程技术、人体工程学人员适应服务的拓展。优点在于更新余地广、后备力量足，能形成独立的风格。

1.设计组织的结构形式

为了使组织能高效率运行，管理者必须根据企业自身的基本情况，设计出切实有效的组织结构形式。合理的组织结构可大幅度提高管理人员的成功机会。常见的组织结构形态有：垂直式组织和矩阵式组织。

垂直式组织是指设计组织管理在结构上层层向上逐渐缩小，权力逐级扩大，有严格的等级制度，形成一种纵向体系。这一结构的优势在于结构严谨、等级森严、分工明确、便于监管等。但弊端也是显而易见的：各职能部门之间缺乏快速统一的沟通协调机制；森严的等级制度极大地压抑了员工的主创精神；信息沟通渠道过长，容易造成信息失真以及由不相容目标所导致的代理成本的增加，决策者也无法对顾客的需求和市场的变化做出快速反应。

矩阵式组织是为了改进垂直式组织横向联系差、缺乏弹性的缺点而形成的一种组织形式。它的特点表现在围绕某项专门任务成立跨职能部门的专门机构，例如组成一个专门的产品（项目）小组去从事新产品开发工作，在研究、设计、试验、制造各个不同阶段，由有关部门派人参加，力图做到条块结合，以协调有关部门的活动，保证任务的完成。这种组织结构形式是固定的，人员却是变动的，需要谁谁就来，任务完成后就可以离开。项目小组和负责人也是临时组织和委任的，任务完成后就解散，有关人员回原单位工作。

2.设计组织的结构层次

设计组织的结构层次，从企业老总、设计总监到基层设计人

员，包括其他配套部门，都要统一做好计划。在这个过程中设计师是主体，通常可以分为以下四个层次：

第一层是总设计师，通常同时负责一个或几个设计项目，主持或组织制定每一设计项目的总方案，确定设计的总目标、总计划、总基调，界定设计的总体要求和限制。

第二层是主管设计师，或称主任设计师，是指负责某一具体设计项目的设计师，如一套企业 CI 设计、一种新车型的设计或宾馆的室内设计。主管设计师对总设计师负责，理解和贯彻总设计师的策略意图，组织制定该项目的总方案并安排分步实施。

第三层是设计师，负责设计项目中某一部分的设计工作，如企业 CI 中的 VI 设计、一种车型的内饰设计或宾馆首层的大堂设计等。设计师对主管设计师负责，协助主管设计师制定该项目的整体方案、策略，负责组织实施其中某一部分的设计制作。

第四层是助理设计师，主要是协助设计师完成其负责部分的设计制作。

四个层次的设计师虽然工作内容不同，但在地位上是平等的，是团结协作的关系。不同层次的设计师在教育与经验、知识与能力诸方面，既有相同点，也有不同之处。相同点在于都有设计的相关知识与能力，不同点在于第一、第二层次的设计师更有经验，更有广博的知识面，更能处理各类问题和关系，更有总体把握、局部控制的能力。第三、第四层次的设计师也有自己的长处，例如独特的创意、熟练的技巧、精到的制作能力等。

在规模不同的设计机构，设计师的层次划分情况也不相同，规模大则划分清楚，规模小则划分模糊、简化。在不同类型的设计结构里，设计师的层次划分情况也不尽一致。工业设计公司上层的设计师比下层的设计师更多地参与完成实际的设计工作。①

① 参见尹定邦：《设计学概论》，湖南科学技术出版社 2003 年版，第 206—207 页。

（二）设计师管理

企业设计活动最终是通过设计师来实现的，对设计师的管理是设计管理最重要的工作之一。为充分有效地发挥设计人员的作用，设计师管理中要注意设计人员与工程技术人员的不同之处，要尊重设计人员的特点，给设计人员创造相对宽松的工作环境，并对其工作提供各项可能的支持和帮助。

1.设计师的选拔、培训、激励

设计师的质量是现代企业及其产品创新设计活动效率高低的决定性因素。设计管理者要善于发现人才、团结人才、使用人才，创造出使拔尖人才脱颖而出的条件。因此，选择适合从事设计活动的人才，是设计管理者的重要职责。

设计师的培训首先应让员工了解公司经营的基本情况，如公司的发展战略、目标、设计战略、经营方针、经营状况、规章制度等，便于员工参与公司活动，建立起公司与员工之间的信任，培养员工对公司的忠诚，增强员工的主人翁精神。

其次是通过培训，使员工掌握完成本职工作所必备的技能，如设计能力、谈判技能、操作技能、处理人际关系的技能等。以荷兰飞利浦公司为例，其外形设计中心就给所有设计人员创造了这样的培养条件：向他们提供最新的信息与情报，通过各种方式传达有关新技术、新的市场动态的信息，并把所有信息存入中心的计算机资料库；常常对设计人员进行再培训，组织设计人员定期参观各种展览与博物馆，还邀请专家到本中心为设计人员举办讲座、举办学术讨论会，以使所有设计人员都能对新的发展与变化了如指掌。对人员的这种精心培养使飞利浦公司保持着世界一流的设计水平。

为了鼓励员工的灵活性和创造性，惠普公司的创始人之一比尔·休利特（Bill Hewlett）用积极和尊重的态度来处理员工的新想法和新建议。当员工第一次找他提建议时，他总是表示惊喜和赞同，并和员工约好下次讨论的时间、地点；第二次讨论时则主

要询问和讨论该建议，并约好第三次会谈的时间、地点；当第三次讨论时，比尔就对员工提出尖锐的问题，然后宣布公司对该建议的决定。

这种鼓励参与的态度和行为，可培养下属的自信。参与的气氛可使一个人朝着自我实现的方向而努力。让下属自己去观察、判断形势，如果他们看清形势，并提出了解决办法，那么承诺就很容易得到保证。

2. 设计师的组织

设计师主要以两种组织形式来开展工作：工业设计公司和企业内的设计部门。下面将分别讨论这两种情形。

工业设计公司对于设计师的管理，一方面要保证设计师设计的产品与客户的目标相一致，不能各自为政，造成混乱；另一方面又要打破僵化，无拘无束，保持宽松开放、生机勃勃的创新环境。

IDEO 公司被称作"世界上最负盛名的设计公司"。公司办事处分布于旧金山、伦敦、东京，而工作人员只有 250 名。其创始人大卫·凯利（David Kelley）直言："IDEO 是一个活生生的工作实验室，永远处在实验状态中。在我们的项目、我们的工作环境甚至我们的文化中，公司不断尝试新的想法。"他进一步说："我从大企业中所认识到的最重要的事情，就是当每人都遵循规则时，创造力便会窒息。"在 IDEO，既没有"老板"，也没有"头衔"。所有的工作都是由临时的项目小组（从几周到几个月不等）完成的。在这里，没有永久性的工作，设计师们只要能在当地找到一位愿意和自己对调的同事，就可以自由地前往芝加哥或东京。他们平均每年要开发 90 种新产品，其中一些产品已经成为我们生活中不可或缺的部分：如 Levolor 百叶窗、佳洁士牙膏、AT&T 公司的电话等。另一些产品则堪称数字化时代的象征：先进的膝上型电脑、虚拟头饰、自动柜员机等。

目前许多国际性的大公司都有自己的设计部门（如索尼、苹果、宜家等），国内一些大型企业（如海尔、美的、海信等）也设立了各自的工业设计机构。企业内的设计师一般对特定产品的

生产工艺、材料和结构特征非常熟悉，设计出来的产品可行性较高，但往往也会不由自主地形成思维上的条条框框而使设计陷入模式化困境。因此，许多大型企业将其设计部门独立出来，鼓励其为其他企业提供设计服务，以增强自身的创造活力；同时，也邀请企业外的设计师参与特定设计项目的开发，以引进新鲜的设计创意。

四　设计项目管理

设计项目管理是为完成一个预定的目标而对任务和资源进行计划、组织和管理的过程，通常需要满足时间、资源或成本方面的要求。项目的计划可以很简单，也可以很复杂。每一个设计活动都可以被认为是一个项目运作。成功的项目管理应该能及时有效地为客户提供服务。所有项目都包括创建计划、跟踪和管理计划、结束计划三个主要阶段。设计项目管理包括设计程序与方法、设计品质管理、设计评估等。我们在这里谈一下设计品质管理问题。

（一）设计品质管理

统计资料表明，产品质量的好坏，约 60%—70% 是由产品设计的品质所决定的。产品设计阶段的设计品质管理是关乎企业产品开发成败的关键。很多在产品生产阶段发生的品质问题，其实是产品设计所造成的隐患的爆发，是设计的问题。

设计品质管理不同于"产品检验"，也不是"生产质量管理"。设计品质问题单靠产品质量管理和产品检验阶段的工作是不能解决的。从设计阶段把握产品质量，将设计品质管理贯穿于设计过程的每一阶段，对存在的问题及早发现和及早解决，可以将后续工作中进行修改和反复的需求降至最低，既可保证设计品质，又可保证任务进度，同时也能有效降低成本，使产品物美

价廉。因为成本是由设计决定的，尤其是由早期的概念设计决定的。据统计，产品寿命期内累计成本中的 80% 是由产品的设计决定的。设计决定生产，再决定销售，在产品的设计完成之后，很难再通过"降低成本"的措施来削减成本。

而为了保障产品的设计品质，需从以下方面做起：（1）根据市场调研结果，掌握用户质量要求，做好技术经济分析，确定适宜的质量水平；（2）严格按产品质量设计所规定的程序和要求开展工作，对设计质量进行控制；（3）做好前期检查，包括设计评审、故障分析、实验室试验、现场试验、小批试验等，把设计造成的先天性缺陷消灭在形成过程之中；（4）做好质量特征重要程度的分级和传递，对其他环节的职能按设计要求进行重点控制，确保符合质量。

（二）设计品质的衡量

产品设计品质可以分为物理层面和心理层面两大类。物理层面的品质，如功能是否完备、制造是否精良等等，可以用量化的方式来加以描述和比较；心理层面的品质，如外形是否美观、使用方式是否优雅、产品是否能衬托出使用者的身份和品位等，是很难以量化的方式来说明或比较的。

由于这种区别的存在，在设计品质管理中，对这两个层面的产品设计品质构成要素的评价和控制方法也会有所不同。

对物理层面品质的控制可以采取量化的方式进行，如产品抗冲击性能（机械性能）、表面光滑度（加工工艺）。对于有规定的方面，质量控制要按照相关规定严格执行：面向国内市场的产品，要遵守国家标准（GB）；面向国外的，要符合该国的标准；涉及行业内法规的，按照行业内标准进行要求和检验。要保证涉及的所有法规都得到遵守，避免所设计的产品与相应的法律法规相冲突。

由于心理层面的品质很难以量化的方式来说明或比较，所以在品质管理中，对心理层面的要素侧重定性的衡量，如产品外观

是否有独创性？产品形态是否有美感？产品是否具有时代感？产品造型是否清楚地表达产品的功能？产品是否和它的使用环境协调一致？产品能否产生明显的社会影响力？产品是否表现出整体价值？产品能否传达企业的形象与精神？

另外，针对不同类型的产品，设计品质衡量和评价有不同的侧重点。因此对于不同类型产品的设计品质管理，要从不同的侧重点进行。概括来说，对于开发型产品，应以产品功能方面的、物理层面的要素作为衡量和评估的主要考虑因素，同时兼顾外观的、心理层面的要素；对于改进型产品，产品功能方面的、物理层面的要素和外观的、心理层面的要素都是考虑的重点，应根据具体的设计任务选择不同的侧重点；对于单纯的式样改变型产品，则要重点考虑外观的、心理层面的品质要素，同时也要满足产品整体对功能的、物理层面要素的最低要求。

设计品质管理应贯穿于设计的全过程。从不同的侧重点考虑不同类型的产品设计，不但是在设计任务完成后的审查阶段衡量和评价设计品质时要做的，更是在设计过程中要一直注意的。

思考题

1. 设计管理包括哪些方面的内容？
2. 简述企业设计战略的三个层面。
3. 剖析常见设计组织的结构形式及其特点。
4. 为确保设计品质应把握哪些因素？

阅读书目

1. 李艳：《设计管理》，中国电力出版社 2014 年版。
2. 李四达、丁肇辰：《服务设计概论：创新实践十二课》，清华大学出版社 2018 年版。
3. 柴春雷、邱懿武、俞立颖：《商业创新设计》，华中科技大学出版社 2014 年版。
4. 刘曦卉：《企业创新设计路径案例研究》，中国科学技术出版社 2015 年版。

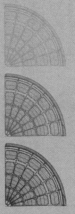

民族民间设计及其当代价值

　　所谓"民族民间设计"，是指各族各地民众为满足日常生活、民俗礼仪、祭祀崇拜、祈福禳灾等多层面的日常物质与精神需要而进行的各种造物活动。之所以用"民族民间设计"命名，主要是相对于专业设计而言。这种文化形态，本质上是一种活跃于和服务于民族民间，朴素的且带有一定艺术特质和创意形态的"造物活动"。

　　"民族民间设计"是原始造物艺术的延续，既是一种适应社会生活需求的劳动，也可视为一种"设计创作"。可以说，民族民间设计不仅是专业设计的

源头，还是专业设计的母题来源。

民族民间设计是各族各地民众所创造出来的生活文化，与人们的生活、生产、风俗习惯有着密切的联系。诸多民族民间设计除了具有实用性之外，还具有造型简洁、功能实用、创意朴实、成本低廉等特点，非常能够适应和满足民众精神和物质多层次、多维度的需求，往往还被用来美化自身、美化物品和美化生活环境；尤其是其简单、实用、通俗的表现形式、制作手法和因地制宜的材料选择，深受各族各地民众欢迎，被广泛掌握和长期传承。

民族民间设计是各族各地民众按照自身对美的规律的认识和把握所创造出来的具有一定艺术特质的造物形式，大多源于各族各地民众的业余创作、副业生产以及各类型匠人的自觉创作。其最大特点是通俗，是一种具有浓郁民间色彩的艺术表现形式。

民族民间设计在其产生、发展和传播过程中，与专业设计相比，其创作者、传播者、使用者，表达手段、传播过程、延续方式、文脉传承以及内容呈现等，都有着极为显著的独立性和程式性，民族民间设计也因此表现出明确的集体性、寓教于乐性、区域性和延续性等特征。这些不同于专业设计的特质，也正是民族民间设计产生和传承的重要原因。

一 民族民间设计的自身特质

民族民间设计是传统文化的重要组成内容，它的历史往往就是一部文化发展史。任何民族民间设计都有其产生背景，都会因自然条件和人文条件的各不相同而呈现出不同的特色。因此，对于民族民间设计的认识，必须透过现象看本质，即必须从孕育民族民间设计的文化生态中，去发现其形成的本质原因。

本讲使用的"民族民间设计"一词，严格而言，称为"民族民间造物"更为合适，这是因为"造物"是一个更为宏观的概念，包括了工艺、技艺、装饰、设计等诸多方面，而设计可以理解为其中的一个环节。本讲使用"民族民间设计"，主要指在民族民间所出现的具有一定艺术特质和创意特质的造物活动。"造物—设计"活动直接渗透于民族民间的日常生活之中，具有强烈的原创性和人文性特征，形式丰富多样，风格纯真自然，色彩朴素强烈，是最能显示出"一方水土养一方人"的文化载体。

（一）"民族民间设计"的定义

本讲所使用的"民族民间设计"，指依照当下关于艺术设计的衡量标准，对在民族民间社会生活中所出现的具有一定设计性、创意性、艺术性造物活动的统称。

那么，民族民间设计具有哪些特点呢？由于民族民间设计是各族各地民众在生产劳动和日常生活中自发性特征显著的有意识创造，目的是用来美化自身、美化物品和美化生活环境，因而带有强烈的民族性和区域性特征，尤其是其中表现出质朴的审美意识，这是本讲借用"设计"一词的依据。也正因为这种难得的人文特质，民族民间设计一直与各族各地民众的社会生活、生产习俗、节日民俗等活动联系紧密。

民族民间设计不同于我们惯常认识的专业设计，它具有非常鲜明的自身特点：

第一，民族民间设计是真正源于民间、应用于民间的艺术表现形式。在传统社会，民族民间设计最主要的功能就是服务于生产生活，其使用主体是各族各地的民众，准确地说，是广大的平民群体。因而民族民间设计出现的主要目的不是商业行为或市场销售，而是真正地为己所用。同时，在满足应用的基础上，各族各地民众根据自身的生活习惯、民俗信仰等需要，将自身朴素的审美需求和审美倾向注入实际的造物活动之中，

从而赋予各类用具、工具、服饰、民居等以朴素的美感。这种朴素的审美需求在服饰、装饰中表现得最为充分。此外，基于朴素的造物观，很多民族和区域因地制宜，充分利用所在区域的自然资源，创造出各种具有鲜明民族特色和地域特色的造物类型，如徽州"三雕"（砖雕、石雕、木雕）、陕北剪纸、海南黎锦、羌族刺绣等，在满足和装饰自身生活的同时，还能成为增加经济收入的主要来源。

第二，民族民间设计重实用，轻功利，自发性特征显著。也就是说，各族各地的民众所制作出的各类器具物品，相当一部分并不是为了在市场上进行交易，因而不含有商品的特性，也就不受商家或者订货者对其造型、功能、材料等的制约，更不用去迎合市场的喜好。他们造物的主要目的是满足生活需要，提高生产效率，其次是为了美化自身、美化物品和美化生活环境，是按照自己对生活的直观感受和审美习惯而自由表达出对美的理解或美好的想象，与艺术创作必须遵循某种标准完全不同，是从价廉、实用、物美着手。因而民族民间设计所呈现出的面貌是实用的、朴素的、亲切的和人文的。

第三，民族民间设计的主要指向为日常使用的各类用具、器具以及少数装饰性物品，另一个重要服务对象是与民俗活动、婚丧嫁娶相关的实用物品，目的非常明确。诸多民族民间设计既是极为普通的日用品或生产工具，又表现了制作者朴素的审美情趣与对美好理想的向往和追求。除注重实用性之外，其他与节令、民俗相关的"设计"活动还表现出实用与装饰兼具的特点，这是民族民间设计不同于专业设计的最显著特色。民族民间设计具有的质朴率真、实用装饰的特性，是由民族民间设计自身属性所决定的，而这种属性，正是民族民间设计能够拥有强大生命力的根本原因。

第四，民族民间设计所使用的材料都极为普通，就地取材是民族民间设计的共性特征，如羌族的石房就是取自当地常见的片石和黄泥。在制作技艺上，往往也给人一种虽不精细却粗放、有

力、大气的特点，基本没有矫饰的存在，这种特质与民族民间设计的服务对象有关。民族民间设计的目的既不是炫耀所谓的贵重珍奇，也不是炫技，而是实实在在地为生产生活服务。因此，其制作完全是基于最现实的功能需求而进行的创作。那种与民俗礼仪相关的"设计"活动，在创作思维上

▌羌族石碉楼

则更加活跃，信马由缰，任意驰骋，完全没有专业设计的禁锢，表达出各族各地民众对生活的热爱和对审美的朴素追求。

第五，与专业设计不同，民族民间设计的样式和风格呈现出明显的地域性和传统性特征，这与制作者的生活环境、视野思维等有着密切的联系。特别是在乡土社会中，民族民间设计主要就是为生产生活和各类民俗活动服务，因而传播面局限于自身所处的微观文化圈中，范围极小，甚至只限于一村一寨，"五里不同风，十里不同俗"的现象屡见不鲜。再者，民族民间设计基本为父传子、母传女的传承方式，家族性特征显著，这也造成了每村每寨甚至每户的设计呈现出各自的特点，而本质上又是一种典型性集体创作的文化现象。

当然，并非所有的民族民间设计都不具有商品性特征，在满足自身需求之后，民族民间设计也往往成为村寨民众的副业和手工艺人的职业，在一定程度上起到了提高经济水平的作用。这也正是延续几千年的小农经济的重要内容。

这种民族民间设计虽以"商品"形态出现，但依然只是纯粹手工制作的低产量作品。此外，民族民间设计除表现出浓厚的民族性和民间性特点，还具有为当地村民进行技术"加工"的能力，当然，这种技术"加工"已脱离了民族民间设计的范畴，而转向纯粹的市场行为，不应纳入民族民间

设计的范畴之中。

当下文旅融合如火如荼，基于推动乡村振兴事业的需要，以民族民间设计为载体的非遗开发设计所形成的旅游纪念品，其外在表现形式和内涵功能已脱离了民族民间设计的基本特质，因而也不能归入其范畴。

（二）民族民间设计的艺术特色

民族民间设计与民族民间美术一样，都是自古至今广大劳动人民的美创造，是历朝历代最基层、最普通民众智慧的结晶。鲁迅曾将民族民间美术定义为"生产者的艺术"，就是基于民族民间美术的平民性和生活性，这个定义同样也适用于民族民间设计。

在谈到民间美术时，鲁迅提出"生产者的艺术"和"消费者的艺术"两个概念。他认为，所谓"消费者的艺术"是指"一向独得有力者宠爱"的佛画、院画、米点山水和写意画；而"生产者的艺术"在当今却因为"古代的东西，因为无人保护，除小说的插画以外，我们几乎什么也看不见了。至于现在，却还有市上新年的花纸，和猛克先生所指出的连环图画。这些虽未必是真正的生产者的艺术，但和高等有闲者的艺术对立，是无疑的。但虽然如此，它还是大受着消费者艺术的影响"。在此，鲁迅从艺术的"接受主体"与"创作主体"角度分析了民间美术的特质，认为"生产者的艺术""一向则谓之'俗'"。[1]

与民族民间美术一样，民族民间设计的历史地位同样也是低下的，很少获得主流阶层或主流文化圈的重视。但任何事物都有其两面性，正因为民族民间设计所受的社会关注度不够，且一直与生产生活相伴，因而在发展进程中一直保持显著的原生性和原真性特点，特别是浓郁的人文气息和明晰的功能指向，使之成为

[1] 鲁迅：《论"旧形式的采用"》，《鲁迅全集》第 6 卷，人民文学出版社 2005 年版，第 24、25 页。

民间艺术的发展源头和母题来源。这种"自然形态"的性质，被张道一喻为"艺术之母"。

民族民间设计本质上就是民族民间带有艺术特质的各类造物活动，不仅是各族各地文化重要的形态表现和组成内容，也是组成中华优秀传统文化的重要因子。造物的发展历程往往与一个民族的文化发展史重合，不仅包含丰富多元的文化种类和表现形式，还呈现出与众不同的特质和难能可贵的艺术特色。总体来看，民族民间设计具有以下几种气质[①]：

第一，民族民间设计具有不同于宫廷艺术设计的"乡"气。民族民间设计是根植于广大民众社会生活中的纯朴的"造物艺术"，是"生产者的艺术"，是各族各地民众自己创造、自己欣赏、自己使用的实用艺术，与生产生活密切相关。它不是为了艺术而艺术，而是自然流露的生活的艺术，是一种朴实的追求审美的艺术。民族民间设计是劳动人民的艺术，是广大劳动人民适应生活需要、表达思想情绪、美化生活环境的重要手段。

"宫廷艺术"本质上是阶级社会的产物，是艺术受社会属性制约而表现出的特征。所谓"宫廷艺术"，一般是指古代宫廷内部生产、制作的用于宫廷内部生活、观赏的艺术品或器物，主要应用于宫廷这个小社会之中，但代表了各个时期最高的艺术创作水平，被认为是最好的古代艺术。在中国，早在先秦时期，宫廷艺术与民间艺术即已分野，如商周时期的青铜器、代表身份地位和道德标准的玉器，以及后来兴起的金银器、漆器等等，都是宫廷王室贵族的专用品，生时佩戴，死后随葬，技艺无比精湛，材料也尽显高端。

民族民间设计则是最基层民众集体感情融洽的产物，情与美是一体的。民族民间设计既无浮华和虚饰，也非高端材料或精湛技艺的产物，而是形式依随功能，美随情动，情借美生，情与美

① 参见杨学芹：《民间美术与非民间艺术关系论》，《西北美术》1989年增刊。

高度结合的创作结果。民族民间设计的最大特点就是朴实朴素，生活气息浓郁，又因受传统社会交流匮乏、信息封闭等客观因素的制约，原生态特性非常显著，使各族各地的民间信仰、民俗节庆呈现出多样多元的特色，形成了一村一面、一寨一风的面貌。也正是在这种特定的文化语境制约之下，各族各地民众充分发挥出自身的主观能动性，将劳动人民的朴素智慧和审美情感展露无遗，并将其单纯质朴、讲求实用、祈福禳灾的精神诉求注入自身的造物设计之中，使之与华丽奢侈、工艺复杂、材料精美的宫廷艺术大相径庭。必须指出的是，尽管宫廷艺术高端精美，服务于上层社会，但其创作者却往往为来自民间的艺人，同样还是基层民众智慧的结晶。

第二，民族民间设计具有不同于文人艺术的"土"气。"文人艺术"多指具有文人思想修养，并在作品中体现出文人情趣、流露着文人才思的文人艺术作品。文人画有四个要素：人品、学问、才情和思想。具此四者，乃能完善。

一般认为，中国文人艺术大约发轫于宋，大成于元，至明清继续流变，是中国文人意识与美学品位的集中表现。其艺术特质在于注重体现文人生活趣味及个人思想感情，表现出对自然社会及生命本源的参悟，是一种建立在上层知识分子的生活品位认知基础上的"艺术"，与民族民间的、民俗的、粗糙的、语境直接的等表达方式相对。自宋以来，文人艺术一直占据着社会的高位。

民族民间设计则是劳动人民自发的、迎合生活需要和朴素精神诉求的作品。正如上文所言，民族民间设计是最早在阶级社会中出现的以造物为表现形式的"艺术形态"。从文化发展的角度看，它不仅是民族审美心理结构和民俗文化的具体表现，还是民族文化精神的重要基础。民族民间设计的原发性，决定了其所具有的本原特征和"艺术之母"的文化身份。

民族民间设计与文人艺术之间存在着一定的互渗性，特别是普遍存在于民族民间设计中的"天机自动，触物发声"的"真性

灵""真趣味"特质为文人艺术所广泛借鉴和运用，而如民间艺术中的松、竹、梅，在文人艺术中被转化为象征理想人格的"岁寒三友"，其他如松鹤、鸳鸯、石榴、荷花、猫蝶、葫芦等在民族民间设计中极为常见的题材，也大量为文人艺术所汲取和借用，既丰富了文人艺术的表现内容，更拓宽了文人艺术的表现空间。[①]

可见，民族民间设计与文人艺术之间的关系是密切的，尤其是思想观念的相互影响、题材的借用和转化乃至艺术图式和技巧的相互作用等，都体现出二者之间的关联性。可以这么说，文人艺术是基于民族民间艺术"母题"的创造性发展，也由此确立了"雅文化"与"俗文化"的辩证发展方向。

❚ 雕刻精美的民
　间铜制熨斗

第三，民族民间设计具有不同于宗教艺术的"俗"气。众所周知，宗教艺术是指伴随着礼拜、典礼、仪式、传教等活动而展开的以宣扬宗教观念、教育宗教信徒为目的，以宗教的教义、故事和传说为题材的艺术形式。而民族民间设计则是自发自愿的、与生产生活密切相关的世俗的艺术表现形式。

从源流上分析，民族民间设计与宗教文化之间同样也存

① 参见杨学芹：《民间美术与非民间艺术关系论》，《西北美术》1989年增刊。

在着千丝万缕的密切联系，因为宗教艺术的雏形实质上源自早期人类在生活中所萌发出的图腾崇拜，这种在今天已被定义为"原始艺术"的早期"艺术"表现形式，随着社会文明程度的提升，又为原始巫术的出现和表现提供了依托；而随着祭祀活动和巫术活动的逐渐成熟，派生出民俗文化等民间"艺术"表现形式，其中的民族民间设计又为成熟后的宗教文化服务。在漫长的历史进程中，民族民间设计与宗教文化交叉前行，协调发展，结下了不解之缘。

与宫廷艺术和文人艺术不同的是，宗教艺术特别是民间宗教艺术与民族民间设计的关系是非常紧密的，甚至在某些方面可谓是一种共同体，因为民间宗教与各族各区域民众的生产生活关系紧密，早已成为社会文化生活的重要组成部分，因而在日常生活空间和祭祀、礼仪、民俗等活动中已形成基本的表现形态。如在家具、服饰、器具、空间装饰中所出现的各种图案造型、装饰纹样等，往往都内含着特定的象征含义；很多深奥晦涩的教义和宗教人物经过民间艺人的处理，或演变成连环画式的宗教壁画，或附着于各个载体，通俗易懂，老少咸宜。其直观、感性的造型手段和题材表现，为各族各地的民众所认可和认同。

不过两者的区别也是明显的，虽然宗教艺术多为民间艺人所创作，服务于普罗大众，但归根结底，宗教艺术是为宗教服务的，是为了更加有效地宣传教义，而民族民间设计则完全服务于日常生产生活所需。当然，其中也存在着一定的重合，如民俗活动、信仰崇拜等行为往往与民间宗教活动叠合，从而形成了混融的文化现象，但两者的"设计"指向依然分属各自实际需求和受众群体。

第四，民族民间设计具有不同于现当代艺术的"真"气。现当代艺术倾向于强调个性的表现，与科技、材料、哲学、心理学、时尚文化等关联紧密，而民族民间设计具有原生、原性、原真的特性，是普通民众世界观、人生观、价值观的直观展现，是各族各地民众生活态度最直观也最朴素的表达。

民族民间设计与现代艺术在表达方式方面存在诸多共同点，同时，在追求真实、返璞归真以及色彩选用、颜色对比等方面，也存在一定互文性。前文已述，民族民间文化所蕴含的丰富内涵和多样形态，是现当代艺术的母题来源。

民族民间设计的表现形式更注重人性化，强调物质与精神的有机结合，着重表达对生活需求的满足和对情感意愿的追求，即更注重生产生活的实用性、精神的审美性和场域的民俗性。而现当代设计是在工业化背景之下产生的，以追求产品的商业价值和利润为主要目的，更注重经济性、社会性和高科技性。

不过，两者间虽然存在诸多差异，本质上依然存在着一定的联系和交流的可能。因为民族民间文化以其本原性特质、多样性风格和丰富的内涵为现当代设计提供了大量的灵感和素材资源，特别是在当下大力推进传统文化复兴、增强文化自信的大形势之下，民族民间文化艺术所具有的强大的补给能力，可为现当代设计的可持续性发展和艺术价值的提升提供不竭的助力和养分。

民族民间设计与现当代设计的文化意涵具有良好的互通性和衍生性，特别是在人文精神、自然风貌、图式造型和色彩语言等方面。民族民间设计所体现出的具有巨大价值的人文内涵，完全可以成为现当代设计创作的向心力。在自然观的共通性方面，民族民间设计具有天生的优势，能为现当代设计持续不断地提供灵感，以弥补现当代设计在此方面的先天不足。而现当代设计也必须遵循客观规律，汲取民族民间设计的经验，注重从自然环境中选材，发扬朴素的自然观，力求达到自然造物与现代艺术性的有机结合。再者，图式造型和色彩的共通性也存在于民族民间设计与现当代设计之中，尤其是民族民间设计的色彩是其最大的特色所在，完全有理由获得现当代设计的关注。基于此，现当代艺术有必要在遵循文化历史观的基础上，不断借鉴民族民间设计，并将其色彩观、象征观等注入自身的创作之中。这种色彩观、象征观、造物观的形成，正是基

于民族民间文化中最可贵的"真"气。

由此可见，民族民间设计能有效增强现当代艺术的创造力，多角度、多层面地提升现当代设计的创作水平，尤其是民族民间设计所蕴含的母题性特质完全可视为现当代设计创作的源泉，以扩展现当代艺术创作的思维方式，提高现当代艺术的创作能力。

现当代设计的发展并不意味着对民族民间设计的否定，而民族民间设计的审美内涵也不会由于现当代设计的兴起而消失，只要处理得当，民族民间设计所具有的生活性、实用性、物美价廉等特点与现当代设计的美观、经济、功能等原则是完全可以相辅相成、共同发展的。

二 民族民间设计的客观价值

与主流艺术和专业设计相比，"俗""土"似乎成为民族民间设计的标签，这种认识需要加以改变。作为我国传统文化重要的组成内容，民族民间设计一直是中华传统精神家园的重要构成部分。实际上，民族民间设计不仅具有朴素的美学追求，也具有严肃的道德伦理和复杂的礼仪规范。而且，受乡土社会中各种客观因素的制约，民族民间设计还担任着启蒙教育和伦理传播的任务，以其特有的亲和力，将最广大的民众阶层的思想理性和艺术智慧通过工具、造型、色彩、功能等表达出来，寓教于乐，启迪和培育人们的道德观念、行为准则、人生价值、是非观念、审美情趣等，不仅为其时的艺术创作提供了丰厚的母题来源，也成为弘扬中华传统美德最基本、最贴近生活的途径。

（一）民族民间设计的本体价值

1. 原生性价值

"原生态"一词本是借鉴自自然科学。"生态"是生物和环境

之间相互影响的一种生存发展状态，而"原生态"则是一切在自然状况下生存下来的物质，学术界由此引申出对于民族民间艺术生存状态的理解和定位，即"原始状态的东西"，是我国各族人民在生产生活实践中创造的、在民间广泛流传的"原汁原味"的民间艺术形式。基于此，对于"原生态"的判断和认识应该更多地考察其自然的生存状态，特别是是否与各族各地的广大民众日常生活紧密相联，而非以原始、落后视之。

正如前文所言，民族民间设计具有丰富的物质功能和精神功能，不仅拥有多元的形式与内容，在乡土社会中还成为约定俗成的教化手段，引导人们树立朴素的从善从真的道德观念、行为准则、人生价值、是非观念、审美情趣等，有的甚至已成为民族民间传统内部广泛遵守的准则和标准。优秀的民族民间设计，除了具有良好的实用功能和精神功能之外，对于了解民族民间文化、族群起源、文化内涵、生活态度以及价值体系、心理认同、族群界定等，都具有重要的参考作用。特别是在当下的语境之中，优秀的民族民间设计还能持续不断地为世人呈现出清晰的具有非物质文化特质的整体性原生价值。

如今，随着经济的发展和人民生活水平的提高，大众艺术审美观念也呈现出多元化特点，民族民间设计所具有的原生态特质，尤其是与自然的亲和、人际的亲和以及朴实的审美理念，恰恰是当代社会所缺乏的。合理利用和借鉴民族民间设计中的原生态特质，不仅有助于传播和开发民族民间优秀的文化因子，还能为当下喧嚣纷扰的社会带来可贵的生活态度。

2. 地域性价值

所谓"地域性文化"，指按照地域界定而出现的一种文化类型，是某一地域由于地理环境和经济发展而呈现出的一种有别于其他地区文化风貌的文化形态。地域性特征是最能体现一个空间范围内人的特点的文化类型，这也正是地域性文化之价值所在。

地域文化包括了该地域所产生的经济体系、社会组织、宗教信仰、民俗传统、价值观念等，是在一定自然环境、特定历史背

景和文化积淀等条件下形成的一种"亚文化"，具有很强的地域性、传统性和独特性，并不单单指向场景和物体本身，其本质指向是文化景观背后的深层文化内涵。地域文化具有独立性和主导性，在历史发展进程中有其持续性，对于当下文化的发展具有重要的现实意义。

从文化人类学的角度来看，任何文化的发展都与人种以及族群、部落传统的生活习惯有关，民族民间设计的阐述与发展也是依靠该族群、部落的固有文化而形成和发展起来的。族群、部落文化的形成则与其所处的地理环境有着密不可分的关系。早在1955年，美国人类学家朱利安·斯图尔德（Julian Steward）就认识到环境与文化之间的辩证关系，提出了"文化生态学"理论。如今，文化生态学理论已被多个学科所借鉴和运用，在艺术学的理论研究中也被不断引用。

人类历史上的"四大文明古国"，地域性文化最为集中。它们无一例外都是资源丰富、土壤肥沃、适合渔猎和采集的区域，因而发展出早期的农业和畜牧业。我国的《易经》中即记有："包牺氏没，神农氏作，斫木为耜，揉木为耒，耒耨之利，以教天下，盖取诸益。"说明在神农氏时期，或者可以确定在石器时代，当时的人们就已学会制作和使用木制农具，开始由采集、狩猎向农耕社会发展，并逐渐形成了聚落和城镇，发展出早期的农耕文明，进而形成了居安思静、勤劳节俭、团结友爱的文化传统。而伴随其时生产、生活而出现的各类石器、骨器、陶器、铁器等工具、用具，不仅是这个时期民族民间设计水平的集中展现，也是地域性特色制约下民族民间设计风貌特色的展现，其中诸多器具已成为早期人类所创作出的"艺术品"。

文明的生态史观认为，文明是某一地域文化对自然环境的社会生态适应的全过程，也可以理解为文化的地理、时间、空间三维进程。文明的起源、文明的延续以至文明的衰亡，都与支撑文明的环境有着密不可分的关系。大量的历史事实证明，以地理因素为主的自然环境在人类早期文明中的作用尤其不可低估。在生

产力极端低下的情况下，自然环境的优越、水资源的充沛和便利、有利于耕作的沃土等自然条件，使古巴比伦、古埃及、古印度和中国四大文明古国成为人类古文明的摇篮。

"民族艺术审美的地域性特质具有合规律的必然性，而且往往有着突出的体现，但同样又是处于发展变化状态的。任何一个民族的艺术生生不息，承传发展，必然是既不脱离自己的土壤和根系，也不封闭自足。民族艺术的包括审美在内的文化内涵不是一种纯粹的静态，它同样具有时间性，只要时间在流动，其内涵则必然就在变化与更新之中。只是这种'变化与更新'往往不会是单因单向的、线性的，而是多因关联的、复杂的，其表现也会是或隐或显，或徐或疾。体现在地域性特质上也是如此。"[1]

地域性特色可谓民族民间设计最显著、最典型特色。俗语"五里不同风，十里不同俗"就是地域文化特色最精辟的概括。这种地域性特色的形成，一方面与各地各族基于自身的发展史所形成的民俗风情有关，另一方面也与乡土社会中信息闭塞、交通不便、经济水平发展不均衡等客观因素的制约有关，由此在世界范围内形成了多元化的文化特色。具体到中国，由于不同的地理、气候等特点所带来的影响，在我国广袤的大地上呈现出丰富多彩的地域性文化特色，而民族民间设计正是这种地域性特色最直接、直观的表现。

近年来，随着经济的发展和交通的便利，曾经封闭的区域和族群获得了与外界接触交流的机遇，但同时也出现了民族、地域特色逐渐淡化乃至同质化的现象。针对这种变化，有必要在提高各族各地生活水平的同时，继续保持和打造新的民族、地域文化特色，使多元性特征依然充溢于各地各族的文化血液之中。

从地域文化发生学角度审视，在漫长的历史进程中，人与

[1]　宋生贵：《民族艺术审美内涵的地域性特质及变异——经济全球化背景下发展民族艺术的美学研究》，《内蒙古艺术》2004 年第 1 期，第 84—88 页。

自然息息相通，不同地域自然而然地形成不同的地域文化；每一种地域文化往往又必然形成与地理环境相适应的和谐的群体性文化审美心理，从而在造物活动中留下自己特有的密码，并进入种族有机体的集体无意识层。因此，某一地域文化的民族心理特征、艺术遗产、美学精神等，呼应着特定的地域环境，对于每一时期的审美接受群体的文化审美心理结构产生着共塑作用。而又由于地理位置、经济状况、生活习俗、民族语言等原因，少数民族聚居区的造物活动和民间美术创作体现得尤为突出。当然，人类社会在发展变化，因而，民族民间设计审美内涵的地域性特质及体现方式不可能一成不变，同样也需要与时俱进。

⚑ 陇南白马藏族
民间宗教中的
"池哥昼"面具

众所周知，民族民间设计的形成发展与某一区域的族群、原住民的生活习性、地理环境、历史人文等有密切的联系，地域性正是民族民间设计的"个性"表达之处，不仅能够体现出这个区域的传统性审美，还能够将生活在这个区域的民众的精神世界通过特定物象表达出来。而民族民间设计本质上正是各族各地民众地域性世界观、价值观和审美观的体现。

综上，民族民间设计的地域性特征不仅是一种可贵的文化特征，优秀的民族民间设计还是所在地域经典传统文化的通俗化表现，是对所在民族、所在区域经典文化民间传播的再现。

微观上，地域性特色显著的民族民间设计是展现各族各

地文化风貌的直观载体；宏观上，具有鲜明特色的地域性民族民间设计对于发掘中国人内心的传统生活秩序，透视中国人的精神本质，继承和创新中华民族优秀民风风俗，推进中华传统文化的复兴等历史任务，均具有重要的历史意义和现实价值。

3. 文本性价值

民族民间设计是各族各地基于自身生活需要和精神需求而产生出的具有自身文化特质的造物活动，是有形的和空间性的，这种有形、空间性的形态可被视为广义的文本。一般而言，民族民间设计与民间艺术类似，也具有空间性、时间性等特征，这些特征均可成为建构民族民间设计的基础。从功能特点来看，民族民间设计内含三种比较显著的文本特征，即组织结构的空间化、生成方式的程式化和表征意义的语境化。

所谓民族民间设计的文本性价值，源于其自身所产生和发展的土壤，即与生俱来的民间性特质，使其具有了立体化、多方位、多元性和混杂性的空间化特点。因为各族各地的日常生活为民族民间设计文本的阐述提供了广阔的空间，基本上所有的民族民间设计都出于实用，即使那些非实际使用的民族民间设计，往往也源自精神需求，如为祭祀、信仰、祈福等精神性活动提供的伴生物、装饰物或者象征物等。总之，民族民间设计审美文本价值的体现取决于其所应用或适应的民俗文化空间，表现出世俗性、实用理性等多重特点。正如马林诺夫斯基所言，所有的民间艺术最初都是具有实用功能的，也就是说，初始的民间艺术本质上与民族民间设计是具有一致性的。正是因为各类民族民间设计在满足生产生活之需的基础上，还极大满足了人们趋利避害、避祸求福的精神需求，在此基础上延展产生了文本性特征，因此对于民族民间设计的认识，不能仅局限于其表面的功能或形式，还应从生活与审美的角度发掘和认识其所具有的文本意义。

日本民艺学理论家柳宗悦指出，"在民艺的领域，能够看到

本原的工艺"①，而不是被美术化的变形的工艺，是非常值得重视和非常健全的工艺。柳宗悦这段话的意义是显而易见的，即民艺具有高雅艺术所缺乏的最本原的生命力和感染力，其质朴、拙趣、实用等自然和天然的特质，正是刻意为之而不可得的。民族民间设计具有与民艺类似的特质和功能，因此同样也具有这种特质。当民族民间设计所产生的工具、用具、装饰、器物等在乡俗空间获得展示之时，其中所蕴含的具有乡土特质的文本性特征能够很好地突显当地民众特有的乡情民俗。

▌羌族民间宗教图经《刷勒日》局部

首先，民族民间设计作为民族文化与区域文化重要的组成内容，除了有效的功能性特质之外，其中所蕴含的混杂在乡土、族群日常生活空间中的叙事功能，与民俗乡情共同构成了并置混杂的语境空间。这种在专业设计看来是杂乱、低廉甚至鄙陋的表象特质，反而具有深刻的叙事性和多元性特征，使其组织结构呈现出空间化的文本性特质。

其次，民族民间设计依据实用所需而出现，而非依循专业设计所谓的美学规则，又因出于实用和约定俗成的民俗目的，呈现出固定甚至不变的规矩和套路。虽然看似俗套乃至死板，却为广大受众所共同认可和习以为常，因而在其文本

① 转引自施秋香、季中扬：《当代民间艺术的文本特征》，《文艺争鸣》2016年第9期。

性上又表现出明显的程式化特征。这与民族民间设计群体的自发性和业余性相关，但这种自发性和业余性所呈现出的程式化特征，恰恰是出于工匠们对自身生活所需的深刻了解。也就是说，他们所生产创造出的各类器物或装饰纹样，是最适合当地生产结构和社会状态的；当然，其所形成的审美理想和审美意象，也恰恰是被所在族群或区域普遍认同的。正因为如此，民族民间设计一直通过自身特有的结构性和系统性的程式化方式传承和发展，实现了各方对其生成方式的审美认同。

最后，基于上述特征，对于民族民间设计文本特征意义的认识，不能简单地从生活情境中去理解，还要关注其表征意义的语境化特征，在具体的活动场域中体验和感受其意义。因为民族民间设计是一种基于日常生活的美的创造活动，主要是为生产、生活和民俗活动所服务的，注重过程是其显著的特点。这种极具广泛性的参与性特质，与民众日常生活具有天然的相融关系。因此，认识民族民间设计的文本特征，绝非只关注其表象化特征或断章取义地截取，而应放置于实际的生活语境中，才能全面认识其实用功能之外的文化意蕴；同时，还需从集体性、寓教于乐性、区域性、延续性等角度去认识民族民间设计。只有与特定的语境相结合，民族民间设计的意义才能充分彰显，也才能深切认识到民族民间设计内含的文本性特征。

（二）民族民间设计的审美价值

民族民间设计具有朴实的品质，这与学术意义上的"设计"的初衷完全吻合。民族民间设计是集各族各地审美能力和创造力为一体的创造性活动，反映出各时期各族各地的民众对于生活的态度，蕴含了最基层民众内心最本真的心理特质和审美情趣。

民族民间设计最显著的造物观就是"物以致用""就地取材""因材施艺"，这种非常实用、经济且接地气的造物观，虽然无法与专业的美学标准相提并论，却内蕴专业设计极难展现的最纯真的质感。其所散发出的本真、拙朴的审美特征，尤其弥足

珍贵，值得我们用心去感受、体会和鉴赏。

民族民间设计除了完成和实现实用功能之外，其文化性和艺术性也应被我们所认识和重视。而且，审美价值只是民族民间设计的一项内容，它还能最大程度地反映个体的利益，体现"社会关系"的普遍利益，蕴含着重人伦、崇和谐的伦理道德观念和实现教化功能的社会功利取向。这些价值不仅反映出民族民间在社会实践历史中所积累的生活经验和实践智慧，也不同程度地升华了审美价值的社会意义。

民族民间设计与民俗的关系是其生成与发展的一个重要原因，因为民俗起源于劳动和生活，与广大百姓的日常行为紧密相连，是数千年来广大民众根据自身的物质需求和精神需求，凝练出来的符合自身生产、交往、娱乐、审美需要的一种典型的乡土文化。民俗不仅具有仪式、时令、节庆、祭祀等功能，还包含解释问题、处理事务的常理、惯例、规则和程式等，因而是包括了与民族民间设计密切相关的符号、节日、庆典、仪式、禁忌、戒律在内的整套象征系统，促进和制约了民族民间设计的形成与发展。正是通过民俗内容的物化表现，民族民间设计的外在形象与功能成为维护人际关系、表达价值诉求乃至稳定社会秩序、实现自我认同和相互认同的载体。特定的民族民间设计的形态以及它所牵涉或引发的系列形式，甚至实现和超越了一般审美需求而获得了更为宽泛和复杂的社会意义，成为人际交流和价值交换的特殊媒介，有效实现和强化了乡土社会中一村一落的组织协调机能和凝聚力，增强了族民、村民的集体性和团结性，进而上升为表现社会意识形态和大众审美情趣的特别载体。正是多样统一的价值和功能构成，使族民间设计又衍生出功能之外的整饬、教化等功能，成为民族民间社会体系中敦睦人际、谐和乡里的有效方式。

当然，除了上述特性之外，民族民间设计自身的审美价值主要表现为以下几点：

1. 本元性审美价值

"万物皆有因"，这句话作为对于民族民间设计产生原因的

注解也同样适合。任何造物都有着自身的开始，或者有模仿的对象，即造物渊源，这种渊源就是"本元性"。古人造物是为了生存和生活，因而最大限度地发散自身的思维和智慧，以提升自身适应和改造自然的能力，增强自身的生存能力和生产效率。基于功能需求和使用愉悦所产生的对于基本形式美感的认知和把握，是民族民间设计审美价值产生的基础。这说明民族民间设计的造型、外观等首先源自人们对自然和生活的尊重，它们将从中获得的启发落实到具体的造物活动之中。随着人类社会的前进和文明程度的提升，人们对于初级美感的认知也被逐渐注入民族民间设计之中，并随着各族各地宏观和微观社会的发展，形成了自身的面貌和独特的美感。

本元文化是人类最初的文化形态，即为"一种由简而繁、由单一到多样的发展脉络。而物质与精神混合统一于造物之中的文化形态"①，遵循由一元向多元的发展规律。人类的文化首先由"母型"的本元文化分化为二元的物质文化和精神文化，物质和精神文化随着人类文明的进步再度分化，形成多元文化的状态。本元文化在文化的发展历程中从未消亡，它作为文化艺术发展原始的驱动力，借助科技的力量，一直并行延续在多元文化中，依托族群且扎根民间。基于此，本元文化论就是以人为主体，围绕艺术创造展开的命题，准确定位了民间艺术创作"实用—审美"不可分割的造物本质。张道一认为，"有很多民艺用品，既表现了作者的审美情趣和对美好理想的追求，同时又是一件普通的日用品或生成工具"，并进一步将实用与审美细分为滋生、安适、美目、怡神等不同类型，以适应改良生活所需的目的。②而在使用过程中，所造之物对于使用者外部感官的愉悦刺激，激发生理上的反应和心理上的需求，逐渐成为对于器物外观或工艺的要求

① 韩超:《张道一学术思想研究》，文化艺术出版社2020年版，第52页。

② 同上书，第53页。

或改良的前提，由此，民族民间设计的本元性审美价值也就得到了表现。正如俄国美学家普列汉诺夫所言，"实用先于审美"，正是民族民间设计本元性审美价值产生的根源和要义。

2. 共通性审美价值

任何民族民间设计都不是孤立发展的，必然受到时空变迁的制约和影响，不仅从纵向上铸就了自身的特色，也在横向上通过与其他族群、区域文化的交流和融合，汲取了营养，使之转化成为自身造物观的核心内容，进而丰富了自身的文化内涵。因此，共通性也成为民族民间设计审美价值的重要体现，这是因为：

其一，因为区域相邻或族群杂居，它们拥有造物观相似的创作群体和接受群体，因而形成了明显的共通性特征。而这种共通性特征，正是将多元文化色彩加以展现的基础。

其二，由于区域相邻或族群杂居，它们在社会生活习惯、民俗风情等方面同样展现出一定的共通性特征。如藏羌造物观的形成和表现，就具有明显的"互文性"特征，这与创作群体和接受群体的造物观相似是相联系的，基于实用价值的相似而产生。

其三，与相似的群体和实用性相联系的，是相似的传承性。这同样与族群或地域关系的互融互渗有着密切的关联。而这种关联性特征，不仅在功能、造型、材料、形式、结构等多方面形成了共通性，也不同程度地展示出了既传统又新颖的审美取向。

综上，各族各地的民族民间设计实际上存在或显或隐的共通之处，越是久远的造物，其内容表现方式，如思维、造型及风格等就越具有相似之处。这既与本元性造物观有关，也正是通过不断地变迁、迁徙、交流和融合，形成了既多元又共通的造物体系，适应和服务着各个时期民众的生活。其中所内含的传承性等特征，虽经岁月的冲刷和洗礼，依然向人们展示出朴素的审美特质，传递着固有或创新的造物观念，最终呈现出适应性广泛又喜闻乐见的美好意象，成为历代民众社会生活、生产劳动、祭祀信

仰、审美追求的重要组成部分，并作为某种特定的符号或象征，附着于民族民间的传统文化之中，使民众通过识别和阅读，感受到其所传达的丰富精神内涵。

3. 象征性审美价值

象征是艺术表现手法的一种，属于联想的范畴，是创作者用过去经历过的事物来比喻或暗示目前所见所感的事物。在中国传统的思维方式和文化体系中，民族民间设计对于象征手法的运用极为普遍。

首先，除了满足实用功能之外，丰富的色彩、奇异的造型等也是民族民间设计重要的表现特征，在反映出物象本质的同时，给使用者的日常生活带来美好的感受和感悟。特别是很多造物活动所形成的特殊造型，不仅具有符号性、标识性意义，还内含丰富的象征意义，成为该族群、该区域文化的重要组成内容。如四川阿坝藏羌自治州的茂县黑虎羌寨至今依然保存着佩戴白色头帕的习俗，其目的就是纪念明末清初当地一位抗击官府压迫而英勇牺牲的黑虎将军，他"不仅被尊为神，全寨妇女为纪念其功业头戴'万年孝'的习俗流传至今"①。它展现出朴实的生活气息和美感，不仅成为黑虎羌寨的村寨符号，也成为具有显著象征意义的民族民间设计的表现形式，融入当地的族群和地域文化之中。

其次，民族民间设计造型的象征性还更多地

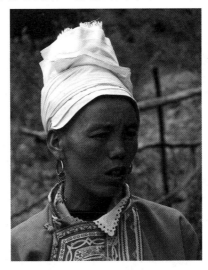

▶ 茂县黑虎羌寨女性"万年孝"头饰

① 张犇：《羌族造物艺术研究》，清华大学出版社2013年版，第56页。

体现在符号化、程式化的造型之中。民族民间设计的造物观念是集体意识和个体意识的统一。集体意识是一种传承已久的集体心智，民众依此将与切身利益相关的客观对象逐渐固化为观念的表现形式，形成了民族民间设计中的各类符号。特别是一些吉祥纹样，与民众的理想相结合，表达出多重的祈福禳灾含义，成为各族各地约定俗成的文化符号。这些符号化、程式化、规范化的造型正是所在族群或区域历史文化沉淀的表现和创作者聪明智慧的反映。这种为生活而创造的观念也成为民族民间设计象征性审美价值得以表现的最大原动力。

4. 传承性审美价值

民族民间设计针对各时期各族各地民众的现实生活所需，与生产生活关系密切，因而具有源源不断的传承和发展动力。人们在使用和享用的过程中，根据朴素的人体工程学、初级的美学法则制作出各类器物，在方便自身使用、观赏的同时，也将制作者的真情实感渗透其中。如在原始彩陶中，我们并不会感受到其中的原始性阶级意志，更多的却是感受到造物智慧所带来的艺术美感。这些器物在满足实用功能的同时，为使用者提供了丰裕的人文情感，有效地发挥了教化和陶冶情操的附加功能。

民族民间设计建立在生产生活基础之上，在不同的社会背景、宗教信仰及自然环境之中，呈现出别具一格的审美风貌。对不同时期的民族民间设计的审视和欣赏，能超越时间的跨度，聆听到当时社会的声音。

民族民间设计最为关键的特质就是其能够随着文化生态的变化而适时做出改变，以不断更新的形式展现在受众的面前，作为一种载体承载着民俗习惯和精神追求，记录着族群、区域的变更与发展。

民族民间设计属于传统文化，更进一步而言，它是属于乡土文化的"小传统"，在精英文化主导下形成的社会文化区隔中处于较次要和下层的位置。然而在保护文化多样性以实现世界文化可持续发展的当代背景下，对民族民间设计的认识、保护和传承

成为当下文化发展的重要内容。民族民间设计的重要意义也正是基于民族民间文化的情感认同和精神需要，深化对民族民间文化的保护和传承，促使民族民间传统文化的保护和传承真正成为有生命内涵的活态文化建设。民族民间设计的传承性审美价值也因此获得了展现。

三　民族民间设计的创新价值

"自手工业生产方式解体后，小商品自产自销自用的特点和民艺本身手工操作固有的直接性、随意性和灵活性特长衰退，生产和发展不免受到阻滞，但它从来没有同劳动者的生产、民俗、家庭生活乃至宗教礼仪活动的需要相脱离；它没有也不可能获得一般美术那样的审美条件；可是，民艺这支繁殖于雅、俗文化边缘的民间创作群体，自枯自荣依然长存而不衰。"[①]

民族民间设计虽然是一种地域性、民族性特征显著的造物表现，但在当今文化语境之下，完全存在转化和创新的可能，尤其是对于适应当下社会语境和未来发展方向的民族民间设计而言，有必要与时俱进，深挖潜力，探索转化创新的可行性路径，适应不断变化的社会生活需求。特别是在当前文化创新方向引领之下，深挖民族民间设计所蕴含的艺术成分，与当代文创发展和艺术创作相结合，力争使其具备成为当代艺术发展与创新的重要资源和专业化艺术样式的可能，这将极为有利于民族民间设计在当代的传承创新和未来的可持续性发展。从目前的发展现状和客观条件来看，对于民族民间设计的传承、创新与转化，有必要从以下几点进行着手。

① 陈麦：《民间工艺的功能、审美价值与艺术形态》，《装饰》1989年第1期。

（一）不断加强对于民族民间设计的发掘和认知

民族民间设计源于历代广大民众最基本的物质需要和精神需求，具有典型的世俗性和实用性特点。随着时代的变迁，优秀的民族民间设计在一代一代的传承中不断迎合生产、生活的变化和需求，推陈出新，形成了符合各个时代特征和要求的独特风格和造物观念。当代社会语境变革剧烈，搭建民族民间设计与当代生产生活的衔接点，以激发民族民间设计的内在动力和创造活力，是非常必要的。特别是在当前我国文化战略的引领之下，不断创新和转化民族民间设计，具有重要的现实价值，对于深化我国设计的本土特色及其文化、审美内涵，无疑是非常积极和现实的。而对于根植于各族各地的民族民间设计而言，只有不断适应当代社会生活的需求，合理融入当代生产生活方式的建构之中，才有可能获得新的发展机遇。因此，持续加强对于民族民间设计的发掘和认知，是当下传统文化保护、传承和创新工作中的一项重要内容。

推进民族民间设计的发掘和认知，并与当代设计相结合，可从两个方面入手：

第一，立足于丰富的民族民间设计资源，深挖和转化民族民间优秀的造物观念，充分发挥民族民间手工艺人的创造力，积极引导，不断加深对于当代生活方式的了解和融入，在保护和传承优秀民族民间设计的同时，发挥出补充和完善具有中国特色的手工技艺文化的作用。

第二，积极与当代设计结合，在相关产业和产品设计的创意和研发过程中，融入民族民间设计的元素和理念，使民族民间设计作为一种具有中国传统文化特色的艺术资源，发挥出"可持续"的创造作用。这不仅有利于民族民间设计的当代创新与转化，对于探索和建立民族民间设计与当代设计的系统性联系，加深对民族民间设计的审美认知，深化民族民间设计的综合内涵，回归民族民间设计植根生活的本质，激发民族民间设计根本的文化动力，都是有百利无一害的。

民族民间设计作为一种不断传承演进的文化形态，也成为民族民间文化重要的表达形式、符号象征和凝聚民族情感的载体。建立民族民间设计与当代设计的联系，正是对于这种凝聚力的构筑，尤其是民族民间设计所具有的朴实、对生活之美的创造，正是当代社会生活中不可多得的优秀品质。对其进行合理发掘、运用和转化、创新，必将对我国传统文化的传承与发展发挥影响。

（二）凝练和提升民族民间设计的审美价值

民族民间设计是历代民众在日常生活中对其生命意识和地缘环境的文化表达，反映出最广大最基层民众的情感和审美需求，也凸显出各个时期社会心态和民间文化的变迁，它鲜活悦目、朴素大方、多元混杂，具有程式化中见个性化、即时性、现场感等审美特点。凝练和提升民族民间设计的文化和审美意蕴，有助于为当代文化语境下民族民间设计的传承与创新提供可行性策略，使民族民间设计不断为当代设计提供创作灵感。

正如前文所言，民族民间设计致力于表达群体的共同情感，有其传承的固有模式，必须对其有合理的审美认同，而非仅是审美鉴赏。

任何一种民族民间传统文化的传承都包含了三个层面的内容：文献、文物和民间艺术。文献和文物虽不在本讲讨论之列，不过很多流传至今的民族民间设计也具有一定的文献和文物的性质，在很多层面与民间艺术重合，不过在相关的文化研究或艺术理论研究中，往往却最易被轻视甚至遗忘。因此，凝练、归纳和提升民族民间设计的审美价值，有助于引起外界对民族民间设计的关注，从而实现传播和传承的目的。

关注和凝练民族民间设计的审美价值，首先应关注民族民间设计的程式化特质，因为民族民间设计的制作主体是手工艺人或普通农民，他们所掌握的技艺必然是经历了若干代的传统技艺，因而在多个层面上已高度程式化。而且这种程式化传统既塑造了制作者本身，也使受众群体形成了习惯。民间艺术受程式化影

响非常明显。民族民间设计很少有以书面文字的形式将传统的创作方式记录下来并留传给后代的,"每种形式几乎都是民间艺人口传身授或以口诀、民谣、民谚等方式将创作秘诀世代相传"①。民族民间设计中所流传的一些口诀就是程式化的表现,如年画的技艺口诀:"画中要有戏,百看才不腻。"②缺少了程式化的民族民间设计,其创作和传承是无法展开的。这种程式化因师承、制作个体的性情和气质以及外在环境的多重制约和影响,又呈现出灵活的特点,凸显出程式化民族民间设计的特色。

■ 民间锅碗

民族民间设计另一个重要的审美特质是即兴性和现场感。前文已述,民族民间设计具有极强的参与性特征,这与民族民间设计被广泛应用于相关的民俗仪式和乡俗惯例有关,也因此成为其重要的审美特质,体现出在程式化的总体制约下所表现出的非统一性、无逻辑性以及意义的不确定性,是集体认同意识的体现。这种特质也许是混杂的或粗糙的,却使民族民间设计形成了与主流设计完全不同的表现特质,特别是其鲜活的群体经验,成为传统文化创造的动力。

当然,民族民间设计最本质的审美价值在于其所体现出的民众的朴素情感,即趋吉避祸的心理和对生活的热爱,因而鲜活悦目、朴素大方,无须考虑精致的材质、精巧的形式和深刻的思想,而是追求朴质实用的自然之趣,表达出对于日常生活最真实的情感趣味,凸显了民族民间设计最本质的审美意蕴。

① 王莉:《中国民间艺术的审美文化意蕴》,《装饰》2003 年第 9 期。

② 转引自徐习文、谢建明:《民间艺术的文化审美意蕴及其保护》,《江苏行政学院学报》2014 年第 4 期。

基于上述民族民间设计的审美价值，对其凝练和提升应成为当下关于民族民间设计保护和创新的重要内容。但由于当下民族民间设计赖以生存的公共文化空间的萎缩和民众生产生活方式的多元化，长期缓慢却稳定流传的民族民间设计也在逐步衰落，出现了符号空洞化、审美意蕴缺失的倾向，忽略了宗教信仰、习俗习惯以及文化意蕴在其中的作用。特别是在当下的商品化趋势下，民族民间设计为了赢得市场，一味迎合大众口味，导致商业味过重、民族民间特色消失的不良倾向，严重妨碍了民族民间设计的传承与发展。对民族民间设计的审美价值做进一步的凝练和提升，需要注意以下几点：

第一，市场经济的冲击和价值观的改变，使民族民间设计的创作主体及广大民众的生活方式和审美观念、传统造物观遭到轻视，也使民族民间设计的审美价值被忽视。

第二，由于对民族民间设计的定位不准，造成表演性、展示性过强的弊端，民族民间设计的实际功能得不到发展的空间，丧失了内生动力。再者，利益的驱使使民族民间设计流于表演化、符号化、空洞化；而传统民族民间设计赖以生存的经济模式的解体和商品经济对传统市场的占领，使习惯性生活方式和价值观念发生变化，进而使各族各地民众的审美观念发生变化，而民族民间设计也渐遭冷遇。

第三，重新树立各族各地民众对自身审美文化的自信，是当前民族民间设计生存和发展的重要基础。全球化时代倡导文化的多元化和差异性，避免文化同质化已成大势。民族民间设计具有这种难得的特质，有助于提升当下各族各地民众对自身文化的自觉和自信。

此外，防止对民族民间设计的过度开发，把握和留住民族民间设计本身最具特色的愉悦感、信仰内涵、审美情感和意蕴，是当前必须关注和践行的。在民族民间设计的开发和转化中，必须注意适度开发，规避空洞化、符号化现象，着重凝练和提升民族民间设计的审美价值，使之适应当下社会发展的需求。这应该成

▼ 海南黎族
"船型屋"

为当下民族民间设计传承与创新的责任和态度。

（三）不断探索民族民间设计转化创新途径

随着社会的发展，民族民间设计的生存与传承面临巨大危机。一方面，外来文化对少数民族聚居区和区域文化已产生深刻的影响，特别是商业化行为，严重影响了民族民间设计最具价值的民间性特质，亟须对这种现象加以调适和引导。另一方面，由于生产结构和生活方式的改变，再加上现实利益的诱惑，民族民间设计传统遭受到极大的冲击，传统的传承和应用空间不断被挤压，诸多民族民间设计濒临失传甚至已经消失。由于现代社会审美意识和审美需求的变化，尤其是当代设计的多元化和艺术性特质，传统的民族民间设计很难获得大众的关注。再者，一些民族民间设计技艺复杂、工期长、见效慢，经济收益不高，对于年轻群体很难形成吸引力，严重掣肘了其传承与延续。民族民间设计作为传统文化的重要组成部分，如果想在审美需求迥异的当下继续传承发展，必须对传统审美形式进行深刻的转化与创新，使之更加符合当代社会的审美需求，从而获得传承和弘扬的机遇与空间。

民族民间设计中蕴含有丰富的审美意象，体现出各族各地的广大民众对于真、善、美的朴实追求和多方位表达，诸多优秀的民族民间设计形式值得在当下进一步传播和应用。因此，探索民族民间设计在当代的转化创新途径，对于民族民间设计自身而言是必需的，既是自身生存延续的需要，也是推进我国传统文化创新与复兴的需要。基于此，有必要从以下几点加以思考和探索。

对于民族民间设计而言，创造性转化与创新性发展既有区别也有联系。所谓创造性转化，指在传统文化和现代文化矛盾发展过程中，想前人所未想、做前人所未做，推动传统文化的现代性转变；所谓创新性发展，指利用现有知识和技术，增强传统文化的表现力、传播力、影响力，增强其传承与发展能力。前者侧重挖掘传统文化价值和人文内涵，以人们喜闻乐见、具有广泛参与性的方式推广开来；后者强调通过提升文化生产能力和服务能力，使传统文化焕发新的光彩。具体到民族民间设计的传承与发展，创造性转化主要来自民族民间内部的文化自觉行为，而创新性发展则需要依靠群体力量协作完成，两者是相互补充的关系，因此：

第一，必须有效激活民族民间设计的文化要素。民族民间设计大多源于采集渔猎社会、游牧社会或农耕社会时期，许多文化要素在今天已经难以适应现代社会，有必要从民族民间设计产生的文化结构内部入手，激活民族民间设计各文化要素，恢复其文化活力，使其适应当代社会发展的需求。因而要对民族民间设计产生的文化背景进行深入的分析和诠释，这需要各族各地的文化学者及相关文化艺术的理论研究者共同努力，制定和形成新的文化规范，指导民族民间设计的可持续性发展。在此基础上，要面对外来文化渗透和影响的现实，主动将自身的传统文化与外来文化相结合，通过借鉴和转化，形成新的文化形态和文化现象，实现借助传统又超越传统、借助外来文化又形成自身新的文化的局面，从而为民族民间设计赋予新时代的文化内涵。

第二，必须树立民族民间设计从一元形态向多元形态转变的

观念。民族民间设计的创新性发展是一个实践的过程，当下传统的生产和创作方式已经不能够适应时代的需求，有必要根据社会需求进行转化和创新，以推动优秀民族民间设计的通俗化、大众化和与时俱进。具体而言，可以做的是：

首先，基于当代社会发展的趋势和需求，有必要在文旅融合的思路下发展民族民间设计。这一方面可以契合现代社会人们的文化消费心理预期；另一方面还可以培育出一批喜爱民族民间设计的消费群体，拓展民族民间设计的消费需求和空间。

其次，将民族民间设计与科技发展相结合，也是对于民族民间设计转化创新之必需。当然，这种转化与创新必须建立在科学评估的基础之上，有限度、有选择地进行结合和创新。

再次，要着力打造民族民间设计的品牌形象。如今，地域性、民族性文化跨界和产业融合正在成为一种新的文化产业现象，民族民间设计必须摒弃"酒香不怕巷子深"的传统观念，积极建立符合时代要求的IP形象，增强民族民间设计的品牌效应。

最后，必须增强民族民间设计与公共服务相结合的意识。当前，在很多民族聚居地区，政府以购买公共文化服务的方式，将民族民间的传统文化转化为公共文化产品，以满足各族民众的文化需要，已收获较好的传播效果。

综上，民族民间设计在当下语境中要实现创造性转化与创新性发展，在培根铸魂、保持自身文化本真性的基础上，必须积极发挥民族民间设计的文化自觉，使得民族民间传统文化与现实生活相融相通。在此基础上，借助现代科技、流通模式、公共服务等社会因素，实现民族民间设计从一元形态向多元形态转变，不断提升民族民间设计的文化价值传承与文化再生能力。现代社会的文化生产方式和先进的传播技术有助于提高民族民间设计附加值，使具有独特魅力的民族民间设计充溢着更强大的生命力。然而也要注意到，民族民间设计虽具有向商品转化的可能，但并不是所有的民族民间设计都可以转化，否则，过度的市场化和无序竞争必然带来同质化弊端，而这种弊端如今已不同程度地显现。

这将极大地影响民族民间设计自身的健康发展，使之最终降低对于消费者的吸引力而再次被淘汰。因此，对于民族民间设计转化与创新，有关"度"的把握与调控必须理论先行，必须坚持开发与保护相结合，合理利用文化资源，重点解决民族民间设计产业化过程中存在的"多而不精""大而不强""活力不够""缺乏吸引力"等问题。只有这样，民族民间设计的创新价值才有可能获得实现。

四　学习民族民间设计的必要性

民族民间设计是可贵的文化财富，是长期以来各族各地民众智慧的结晶和文化交流的产物，蕴含了数千年积累下来的技艺、审美、人文、情感乃至材料、冶金、化学、力学等诸多人文与自然科学成分，以及民风、民俗、文学、音乐、雕塑、装饰、戏剧、绘画、书法等广博的艺术内涵，其朴素、质拙、原真的特质在当今时代的语境中不可多得。

虽然与专业设计相比，民族民间设计向来与"俗"相连，但"俗"并非缺陷。民族民间设计与历代的民俗民风紧密相连，是各时期民间文化最直接的反映。其所表现出的外在形式和程式化的造物观，不仅有朴素的美学功利性，也有道德伦理教化的功利性。正是因为如此，民族民间设计总是以民众最易接受和喜闻乐见的表现形式，在实现其功能目的的同时，完成其在乡土社会中的道德教化等社会功利性任务；特别是民族民间设计所包含的族群认同、文化归属等特质，为其文化地位的提升提供了坚实的基础。因此，学习和了解民族民间设计不仅有助于我们加深对于传统文化的认知，也为当下多元文化的发展提供了新的途径。

第一，要不断加强对于民族民间设计社会文化功能的认识。民族民间设计将美观和实用相结合，以满足各族各地民众日常生活的实际需要，是美用合一的体现。从日常生活中的器物来看，

与民族民间设计直接相关的各类生产工具、渔猎工具、养殖工具、手工工具、餐饮厨炊用具、起居生活用品等极大地便利了人们的衣食住行用，而其朴素的审美意识也被制作者们运用彩绘、雕刻、染色、凿刻、编织等手段加以实践，实现了功能与形式的合理统一。各类民族民间器物质朴实用，装饰适度，纹样亲和，已不同程度地实现了美用合一的目的，使广大民众在朴素的艺术氛围中愉悦地生活。各类民族民间设计有着质朴之美，满足了日常生活和生产劳动的需求，无处不在地陶冶和教化着民众的性情和心智，也提升了普通民众的审美水平。

唐代名臣魏徵有言："求木之长者，必固其根本；欲流之远者，必浚其泉源。"意思是要想使树木生长茂盛，必须稳固其根部，根深方能叶茂；若想使水流得长远，必须疏通其源头，源远才能流长。民族民间设计是打造民族国家文化软实力、增强文化话语权的不可忽视的力量，是弥足珍贵的传统文化基因和精神家园。文化基因和精神家园是一个民族安身立命的基础、生存发展的支撑和身份归属的标志，是维系国家发展的最深沉的力量。民族民间设计具有这种能力和品质，尤其是在当前多元文化大发展的背景之下，实现民族民间设计的社会功能，无疑可为当代文化艺术的发展带来更丰富的创作灵感。

■ 贵州苹家人
蜡染纹样

第二，要深刻认识到民族民间设计是中国当代设计的重要组成。我们要明确的是，对于民族民间设计的认识、保护、传承和创新，本质上是传承与发展我国传统文化艺术的需要。在此，有必要再做强

调：民族民间设计具有强烈的社会参与特性，也因此形成了显著的社会性特征。但正因为其源于生活、服务于生活，最初出现并不是为了进行商业活动，因而很多民族民间设计并不具有专业设计所认可的艺术生产方式。然而，民族民间设计的制作、工艺、材料、装饰等具有丰厚的人文情感和朴素的审美内涵，特别是其具有平民性特征，人文特质浓郁，完全有成为艺术品的可能。民族民间设计的创作理念、表现手法和形式，是对于当代主流设计的有力补充。在当前乡村振兴的背景下，对于民族民间设计的开发和转化也有助于乡村经济的发展和乡民群体凝聚力的增强。

从宏观而言，对于民族民间设计进行合理的转化与创新是传统文化基因传承的需要。众所周知，民族民间设计是世代民众基于一定的生产、生活历史所创造的，代表了民族民间的民俗习惯、心理需求和美好朴素的追求。它们在传统社会具有广泛的接受度和受众群体，不过随着社会的发展和生产结构的变化，民族民间设计固有的功能已经很难适应社会发展的变化，许多已消失或者濒临灭绝。但民族民间设计所具有的诸多优秀品质恰恰又是高速发展的当代社会所匮乏的，特别是其极具个性特色的传统文化特性，完全可为文化软实力的提升注入新鲜活力。因此，民族民间设计的当代转化创新有理由成为一项重要的文化建设任务，并被纳入提升民族文化软实力的宏观工作之中。

具体而言，对于民族民间设计的转化与创新是推进我国当代文化创新发展的需要。民族民间设计是依附于人而存在的，是一种"活态"的文化形式，充分发挥主观能动

▲ 民间传统门饰铁制铺首

性，有助于解决当代设计发展中的瓶颈问题，使之成为推进当代文化创新的重要手段之一，这在前文也已进行了分析。

不过，虽然对于民族民间设计进行转化与创新是生存的必然，但在实际操作中，必须寻找到恰当的创新途径，这便回到上一节所讲的问题。

总之，学习和认识民族民间设计，除了要提升对其重视程度，加深对其总体性认识之外，还要从"时空""变迁"的角度来审视其发展。"时空"是民族民间设计发展的先决条件，而"变迁"则是其发展的主因。只有把握住这两个要素，对于民族民间设计的认识和了解才能够相对准确和全面。

在具体的学习中，我们不仅要对民族民间设计的要素进行关注和了解，包括功能、形式、类型、造型、材料、技艺、风格、内涵、符号性、象征性等，还要对民族民间设计的对象不断地加深认识，如建筑装饰、陈设空间、宗教造物、器具制作、技艺材料、谱系传承、器具功能、服饰文化等。特别是对于民族民间设计的艺术价值和文化意义的认识，必须作为学习的重要内容。正如前文一再强调和阐述的，民族民间设计的主体往往是非专业人士，其设计也具有不同于专业设计的淳朴、自由、随兴、稚拙、实用、程式、寓意性、象征性等特点，蕴含了民俗、禁忌、礼仪、巫术、祈福等多重文化内涵，具有人类学的价值。

我们可对民族民间设计的当代价值做以下总结：

首先，民族民间设计是我国传统文化的重要内容，展现出各族人民在社会长期发展过程中行为与思想的变迁，并由此影响了人们的生存状态、审美追求、道德标准、价值观念以及社会心理，是一种大俗却大雅的文化。

其次，民族民间设计既是当代设计之源，也是当代设计依托的土壤。我们不能否认民族民间设计在当代的价值。任何民族文化和区域文化的根基都是最基层的民间文化，文化的发展必然经由民族民间文化演变与衍生，而民族民间设计正是民间文化重要

的组成内容和协助者。

最后，民族民间设计有助于推进文化认同。文化认同是历史发展进程中所形成的文化价值的统一，优秀的民族民间设计本质上就是各族各地文化长期形成的心理状态和思维方式的典型对象化，是文化认同的物证。

思考题

1. 民族民间设计有哪些特质？
2. 民族民间设计的客观价值表现有哪些？
3. 如何实现民族民间设计的创新价值？

阅读书目

1.〔日〕柳宗悦：《柳宗悦作品集：工艺之道》，徐艺乙译，广西师范大学出版社 2018 年版。

2. 徐艺乙：《物华工巧：传统物质文化的探索与研究》，天津人民美术出版社 2005 年版。

3. 杭间：《手艺的思想》，山东画报出版社 2017 年版。

4. 潘鲁生：《匠心独运》，重庆大学出版社 2009 年版。

5. 张犇：《羌族造物艺术研究》，清华大学出版社 2013 年版。

大审美经济形态中的艺术设计

在我们的日常生活中，"审美"是一个使用频率比较高的词语，比如"审美趣味""审美价值""审美观点""审美教育"等。随着社会的发展，美学和经济的关系日益密切，出现了经济审美化的趋势，"大审美经济"的术语就是在这种背景下产生的。大审美经济表明，艺术设计已经进入经济活动的核心和主战场。大审美经济也对艺术设计教育提出了更高的要求。

一　大审美经济的形成

经济学家认为，迄今为止的人类经济发展历程，表现为三大经济形态。第一是农业经济形态。我们的祖辈世世代代生活在农村，过着日出而作、日落而息的生活，自己既是产品的生产者，又是这些产品的消费者，和大自然处在比较和谐的关系中。第二是工业经济形态。工业革命后，工业迅猛发展，工业产值逐步超过了农业产值，工业在社会生活中居主导地位。劳动分工日趋细密，生产和消费隔绝，生产者不再是自己产品的消费者。人们不断改造自然和征服自然，和自然处在比较对立的关系中。工业生产给社会带来巨大的财富，然而也造成了污染，破坏了生态。第三是大审美经济形态，即我们现在所处的时代。

（一）大审美经济的概念

所谓大审美经济，就是超越以产品的实用功能为重心的传统经济，代之以实用与审美、产品与体验相结合的经济。人们进行消费，不仅仅是买东西，更希望得到一种美的体验

或情感体验。经济审美化包括两方面的内容：产品的审美化和环境（栖居环境、工作环境、商业环境等）的审美化。研究经济审美化的内在动因的美国普林斯顿大学教授卡尼曼（DanielKahneman）作为心理学家，获得了2002年诺贝尔经济学奖。

中国台湾把大审美经济时代称作"美力时代"，

卡尼曼

▼ iPod

意思是说美成为经济活动中新的竞争力。据台湾《商业周刊》2005 年 3 月 14 日的电子报报道，苹果电脑公司外形设计独具特色、时尚简约的 iPod 便携式多媒体播放器，2004 年在全球刮起了一股销售旋风，让苹果电脑股价一年内飙涨 4 倍，市值比上一年同期暴增 250 亿美元。苹果电脑因此打败谷歌，成为 2005 年最有价值的品牌。其中当然有技术因素，然而美的因素不可忽视。

2004 年 2 月 的《哈佛商业评论》(*Harvard Business Review*) 就指出，哈佛的 MBA 课程 10% 的录取率可能已经有人觉得很低了，可是跟加州大学洛杉矶分校 (UCLA) 的艺术硕士课程比起来就不算很难考取了，后者录取率只有 3%。不仅如此，由于艺术硕士文凭在美国很抢手，以至于美国各大企业争相到世界一流的艺术设计学院——罗德岛艺术设计学院、芝加哥艺术学院、密歇根克兰布鲁克艺术学院猎才。总而言之，《哈佛商业评论》认为艺术硕士将成为一种新的商业学位，成为企业界所需求的"新 MBA"。《哈佛商业评论》是哈佛大学商学院办的刊物，在国际工商管理界享有盛誉，其创刊近百年来的历史，构成一部商业思想史。

美国通用汽车公司副董事长鲁茨（R. Lutz）就任北美董事长时，记者问他和前任董事长有何不同，他回答说："我的右脑胜出，我把通用汽车公司定位为一家艺术产业。"美国通用汽车公司是世界上最大的汽车公司。2023 年它在美国销售了近 260 万辆汽车，同比增长 14.1%。这是通用汽车公司自 2019 年以来取得的最佳业绩。其中，雪佛兰品牌依然是它最畅销的产品，销量近 170 万辆，同比增长 13.1%。这样庞大的跨国公司明确提出要增加产品的艺术含量。

大审美经济萌动于 20 世纪 70 年代，在 21 世纪呈现崛起之势。它的标志是体验经济的出现。我们以前谈服务，现在谈体验。所谓体验，就是主体对外界刺激的反应，对所经历的场景的感受。体验和服务有明显的区别。英国航空公司前总裁马歇尔（C. Marshall）谈到，从服务的角度看，"航空业就是尽可能以低廉的价格，准时将旅客从甲地送到乙地"；而从体验的角度看，航空公司要"超越功能，在提供体验上竞争"。英国航空公司以基本的航空服务为舞台，提供舒适的休息服务，让飞行成为乘客忙碌生活中的舒适休息时间。为了营造航空中舒适的环境，氛围设计就用得上了。

1970 年美国未来学家托夫勒在他的《未来的冲击》一书中提出，现代经济继服务业繁荣后，正在向体验经济迈进。他说："我们正从'肠子'经济前进到'精神'经济，因为要填满的肠子只有这么多。"[①]1999 年美国的派恩二世（B. J. Pine Ⅱ）和吉尔摩（J. H. Gilmore）合著的《体验经济》一书问世。他们宣称我们正在进入一个经济的新纪元，体验经济已经逐渐成为继服务经济之后的又一个经济发展阶段。体验就是"企业以服务为舞台、以商品为道具，环绕着消费者，创造出值得消费者回忆的

① 〔美〕阿尔文·托夫勒《未来的冲击》，孟广均、吴宣豪、黄炎林、顺江译，新华出版社 1996 年版，第 199 页。

活动"①。他们举例说，20世纪60年代，一位美国女性的妈妈过生日，花几十美分买回制作蛋糕的原料，自己烤制蛋糕；80年代她花一二十美元定制了一个蛋糕；20世纪末期她的女儿过生日，就由一家公司安排她的女儿和一些小朋友去农场，给牛喝水，背着柴过小山，这种活动花了一百多美元。她的女儿有了一次难忘的体验。又如，你单独卖咖啡豆，可以定价为每磅1美元；当你卖煮好的咖啡，可以定价为一杯5—25美分；如果你在咖啡店里卖咖啡，可以定价为50美分到1美元；而在星巴克，每杯咖啡要好几美元。因为它们提供了不同的体验。截至2023年10月，全世界星巴克门店近4万家，其中中国有6804家，数量在全世界各国中排名第二，仅次于美国。"如果我不在办公室，就在星巴克；如果我不在星巴克，我就在去星巴克的路上。"这句话成为某些人的经典语录。对于他们来说，去星巴克不仅仅是为了满足喝咖啡的实际需要，而是已成为生活方式的一部分。星巴克能够满足他们特殊的体验需求。

（二）大审美经济形成的原因

1. 经济发展的根本目的

经济审美化是由经济发展的根本目的所决定的。工业经济形态中形成的西方主流经济学把物质效用当作经济发展的根本目的，维护工业经济形态的核心价值即理性价值，忽视情感。主流经济学在长期发展中取得了很大成绩，可是也出现一些不足。一些经济学家经过一系列实证研究，认为"有钱不一定快乐"，GDP的增长不一定意味着国民幸福水平同等程度的提高。在生活水平低下的时候，快乐在很大程度上取决于是否有钱；可是在生活比较富裕后，快乐并不正比例地取决于有钱。法国社会学家埃米尔·涂尔干（Emile Durkheim）发现富人中的自杀率更高。

① 〔美〕B. 约瑟夫·派恩、詹姆斯·H. 吉尔摩：《体验经济》，毕崇毅译，机械工业出版社2012年版，第Ⅵ页。

他在 1897 年写道："拥有最多舒适的人承受也最多。"这表明富裕并不等同于快乐。因此，不能把物质效用，而要把快乐作为经济发展的根本目的。我们上面提到的诺贝尔经济学奖得主卡尼曼就是持这种主张的突出代表。针对主流经济学家的观点，卡尼曼区分出两种经济效用：一种是主流经济学定义的效用，另一种是反映快乐和幸福的效用。卡尼曼把后一种效用称为体验效用，并把它作为新经济学的价值基础，认为最美好的生活应该是使人产生完整的愉快体验的生活。这是经济学二百多年来最大的一次价值转向。

有人指出，农业化的主题词是"温饱"，工业化的主题词是"富强"，信息化的主题词是"幸福"。为了衡量幸福的程度，出现了"幸福指数"和"国民幸福总值"（GNH）的概念。这两种概念中的"幸福"，指的是人们对社会现实和个体生活的满意程度以及主观感受和体验，通俗讲就是一种幸福感。这种幸福感是由人们的客观条件和主观需求之间的相互关系所产生的心理体验，是人们对自身所具备的生存和发展条件的积极的体验。然而，这种心理体验不是变化无常、转瞬即逝的，而是稳定的、恒常的心理状态。这种体验论的幸福感和卡尼曼所说的体验效用相一致。幸福指数的提出，要求我们不能仅仅把 GDP 作为衡量社会发展的核心指标，而是应该用反映人们主观生活质量的幸福指数来衡量社会的和谐发展。我们要建设的小康社会，不仅是经济发展的小康，而且是社会发展的小康；不仅是物质丰富的小康，而且是精神愉悦的小康。

在大审美经济时代，人们不仅在栖居环境和工作环境中，而且在商品消费中都要达到过去只有在艺术中才能得到的体验。美国经济学家斯坦利·莱波哥特（Stanley Lebergott）在《追求幸福：20 世纪的美国消费者》中提到，消费者在琳琅满目的街边集市采购，他们只是为了最终获得各种他们所需要的体验。

我国已经开始重视幸福指数，政府工作的重点由关注物质财富的增长，转为更加关注人民福祉的提高。既然我们发展经济的

根本目的是增进民生福祉，其中幸福感是国民对自己的生存和发展状态的积极体验，那么，能够产生体验效用、能够提供愉快体验的大审美经济的出现就势所必然。

2. 人的不同层次的需要

经济审美化是由人的不同层次的需要所决定的。美国心理学家马斯洛（A. H. Maslow）在人的动机理论中，提出了人的需要的层次论。他认为人的需要有六个层次：（1）生物需要，即对饮食、休息、安全的需要；（2）归属关系和爱的需要；（3）受尊重的需要，即保持人格独立和个人价值获得认同的需要；（4）认知需要，即认识和理解事物的需要；（5）审美需要，即对美与和谐的需要；（6）自我实现的需要，即实现自身价值而求得发展的需要。需要的层次论表明，较低级的需要与人的生存关系更密切，是应该优先满足的需要；而越高级的需要与人的纯粹生存的关系越小，但是这些需要的满足越能使人产生幸福感。六个层次的需要具有递进的性质，当某种需要满足后，它就不再成为某种行为的推动力。因此，在产品相对丰富的情况下，消费者的物质需要得到满足后，他们对产品的审美需要、他们的情绪和兴趣就成为消费行为的内驱力。考虑产品的审美功能的艺术设计，对于提高产品的市场竞争力具有重要意义。

目前，我国居民最终消费率只有53.9％，比世界平均消费率低20个百分点。2023年我国居民储蓄率为45.6％（这意味着在2023年，我国居民每收入100元，就有45.6元被用于储蓄），全年居民储蓄存款增长了6.8万亿元，每位居民平均增储近5000元。可见我国消费不足，消费倾向偏低。内需不足是我国当前经济结构失衡的一个重要表现，扩大内需是我国经济发展的长期战略方针和基本立足点。为了扩大消费需要，除了要在提高居民收入、完善社会保障体系、调整产业结构等方面采取措施外，艺术设计也应该有所作为。从存在状态上看，人的需要可以分为现实性需要和潜在性需要。"现实性需要是指已经存在的且有具体指向的需要；而潜在性需要则是虽有短缺感觉但并

无具体指向的需要。由于没有具体的对象，所以这种需要还不具有现实性，而只是一种潜在状态的存在。只有当相应的能满足这种需要的对象出现以后，这种潜在需要才能转化为现实性需要。"①艺术设计不仅应该满足现实性需要，而且更应该满足潜在性需要，创造消费需求，开拓市场，为拉动内需服务。"创造需求"作为一个名词，最早出现于 20 世纪 30 年代的美国。它指企业主动生产并刺激人们产生购买某种产品的欲望。消费者的知识、经验、能力是有限的，其消费需求具有明显的可诱导性。

我们可以从行为科学中举一个例子，说明人们购买商品时往往不是根据它的真正价值来做出判断的。②美国芝加哥大学商学院终身教授、经济学家和行为科学家奚恺元（Christopher K. Hsee）用过这个例子。我们在前面提到的卡尼曼在领取诺贝尔经济学奖的答谢词中，花了几分钟的时间称赞奚恺元对行为科学的研究。具体例子是这样的：有人给你介绍了男朋友，你对他的条件比较满意，准备和他见面。见面前总要梳洗打扮一番。恰好你同寝室的女友有空，你有些想带她同去，一方面壮壮胆，另一方面可以请她做参谋。那么，你第一次和男朋友见面要不要带室友同去？设想有四种情况：（1）你美，室友丑；（2）你丑，室友美；（3）你和室友都美；（4）你和室友都丑。

对于第一种情况，要带，因为在比较评价中你的优势比在单独评价中更突出。第二种情况就不能带，因为此时你的劣势更突出。这两种情况一般人都能做出正确的选择。那么，第三、四种

① 凌继尧、徐恒醇：《艺术设计学》，上海人民出版社 2000 年版，第 264—265 页。

② 行为科学是研究人们的行为的科学，它产生于美国的行为主义心理学流派。行为主义认为心理学的对象不是心理而是行为，并将对外界刺激的动作反应以及言语和情绪反应总称为行为。行为主义在 20 世纪 20 年代得到很大发展，其思想和方法转用于人类学、教育学、社会学，这些学科在美国统称为行为科学。

情况怎么办呢？奚恺元和他的同事做过类似的试验，结果发现了一个非常有趣的规律。整体质量上不相上下的两个选择，在单独评价和比较评价时会有不同的效果。第三种情况应该一个人去，男士在单独评价时，你的漂亮就有优势；和另一个漂亮的女士在一起，你的漂亮就会受到削弱。第四种情况应该两个人去，因为此时你又有相对优势；如果你一个人去的话，劣势又变得明显，很可能就没戏。

此外，还有第五、六种情况。如果你的脖子上有一块青青的胎记，很显眼，而你的室友没有明显的生理缺陷，但你的知识比你的室友广博，也就是说，你和室友同时有两个被评价的特征——易评价特征（胎记）和难评价特征（知识面），这时应该带室友去，在畅谈古今中显示你的难评价特征；如果你一个人去，很可能就没有显示你的难评价特征的机会。如果情况相反，你的室友脖子上有一块胎记，而你没有，但是你的知识面没有你的室友广博，那么，你就不要带室友去。这样，如果你在难评价特征上优于室友却在易评价特征上不如她的话，应该带她去；如果你在难评价特征上劣于室友而在易评价特征上胜过她的话，应该一个人去。

产品的设计和销售人员从这个例子中至少可以受到两种启发：（1）你的产品在销售时也有这种情况，我们要分情况争取比较评价或者避免比较评价。如果你的产品比别人的优秀，或者你的产品和别人的产品都不优秀，那么，要争取比较评价；如果你的产品和别人的产品都很优秀，或者别人的产品比你的优秀，那么，要避免比较评价。（2）这里提到易评价特征。在设计中可以充分利用易评价特征。例如，有两杯冰激凌，一杯 7 盎司，装在 5 盎司的杯子里，冰激凌溢出杯口，显得很满；另一杯 8 盎司，装在 10 盎司的杯子里，冰激凌陷在杯子里，给人量少的感觉。按理顾客应该愿意为大杯多付钱，从冰激凌的角度看，大杯的冰激凌多；从杯子本身的角度看，大杯比小杯贵。然而美国研究者的实验表明，在单独判断的情况下，也就是不把这两杯冰激凌放

在一起比较时，人们反而愿意为小杯冰激凌多付钱。平均来讲，人们愿意花 2.26 美元买小杯冰激凌，而只愿意用 1.66 美元买大杯冰激凌。这表明，人们购买商品时，通常不是像传统经济学那样判断一件物品的真正价值，而是根据商品的易评价特征来做出决策的。

3. 消费社会的特征

经济审美化是由消费社会的特征所决定的。西方国家在 20 世纪中期从生产社会进入消费社会。在生产社会中，生产决定消费；在消费社会中，消费引领生产。消费社会生产能力过剩，产品供大于求，如果消费不旺盛，生产就会受到严重的阻滞。商家通过广告和其他各种手段促进销售。后现代理论的著名代表、法国学者鲍德里亚（Jean Baudrillard）在《符号政治经济学批判》（1981）中指出："每一个购买行为都既是一种经济行为，也是差异性符号价值得以产生的经济转换行为。"[1] 所谓经济转换行为，指消费不再围绕商品使用价值，首先关注是否合乎时尚、合乎由时尚引导的身份需要的消费；买卖不仅是经济行为，而且是社会行为和审美行为。英国经济学家约翰·凯（John Kay）生动地描述说："当我洒上我的名品香水时，我说，我是不可征服的；当我从我的宝马中钻出，我说，我是一个商业银行家；当我倒上一杯超浓贮藏啤酒时，我说，我是不谙世事的青少年；当我穿上我的莱维牛仔时，我说，我是英俊的。"[2] 在产品的物质功能普遍得到保证的情况下，消费者对产品的选择更多地集中在它们对审美功能和情感需要的满足上。

① 〔法〕让·鲍德里亚：《符号政治经济学批判》，夏莹译，南京大学出版社 2009 年版，第 102 页。

② 转引自〔英〕肖恩·史密斯、乔·惠勒：《顾客体验品牌化》，韩顺平、吴爱胤译，机械工业出版社 2004 年版，第 2 页。

二　艺术设计师在大审美经济中的作用

如果说经济审美化需要政府的引导、科技的支撑、企业的决策，那么，艺术设计师就是经济审美化的具体操作者和实施者。艺术设计师在大审美经济中的作用至少有两点：他们通过经济审美化，成为生产者和消费者之间的桥梁；他们还是支配现代社会的符号系统的设计者。

（一）艺术设计与现代企业的交融

进入 2024 年以来，中央美术学院、中国美术学院、广州美术学院等高校的校长纷纷发表文章，强调设计、艺术、文化等与现代企业相融合，形成新质生产力。知名的茅台集团和年轻的佳简几何工业设计公司是这种融合趋势中各有代表性的案例[①]。

1. 茅台集团的美学管理

据 2023 年《胡润品牌榜》，贵州茅台以 1.05 万亿元的品牌价值六度蝉联最具价值中国品牌榜榜首。茅台集团实施全过程、全方位的企业美学管理，2023 年作家出版社出版了由茅台集团董事长丁雄军率领集团几十位各级领导集体编撰、总结自身经验的企业美学管理著作《茅台美学十题》。其中，工艺、文化、科技构成了茅台整体美学的梁柱，成为茅台美学的基石。2023 年茅台集团营收同比增长 20%，酒类板块利润同比增长 16%。正如《茅台美学十题》所说："对茅台的美学理论的探索思考，期望为茅台迈入高质量发展、现代化建设'美时代'提供理论支撑。"

"产品是实用性和艺术性的结合，实用性对应的是产品功能，也就是商业价值的基础需求；艺术性对应的是产品美学价值的需求。茅台在产品设计上高度融合实用性和审美性，寻求两者之间

① 丁雄军编著：《茅台美学十题》，作家出版社 2023 年版，第 3 页。

巧妙的平衡，以满足客户在'美时代'体验'美生活'的消费需求。"①飞天53度500ml贵州茅台酒的包装为顶翻式彩盒，整体以金色为主，黑、红、白为辅。盒身以敦煌壁画飞天仙女为主要元素，盒内配置透明玻璃酒杯。酒瓶采用了乳白色玻璃材质，瓶身胎休厚重，釉色清白，温润肥腴。贴标为茅台经典斜杆设计，背标主要为茅台酒文字介绍。瓶盖采用了具备防伪功能的红色胶帽，瓶口系红飘带，绣有"中国贵州茅台酒"字样。这种简约而不失格调的搭配，造就了茅台酒永恒的经典形象。

茅台集团在产品设计中非常重视色彩的运用，2024年1月1日茅台集团联合中国流行色协会，在海南三亚举办了"国色天香·东方美学"色彩发布会，这也是企业美学管理的一部分。茅台集团把缃叶色作为2024年的主题色。这是一种淡雅黄色，于浅黄中加了一点绿。这种色彩生长在我们自己的文化传统里，它出现在唐朝的敦煌壁画、宋朝的纸卷画作以及明清的故宫建筑中。

茅台集团以中华文化元素开发产品，设计了十二生肖系列，把生肖文化、五行文化、水墨画、书法艺术巧妙地融会于一体，为消费者带来沉浸式体验。茅台集团还以二十四节气为时间轴，分别举办茅台春分论坛、夏至茅台战略研讨、小暑茅台传承人大会等主题文化活动，进行茅台故事的美学传达。

茅台集团建立了各美其美的"茅台产品矩阵"，例如开发了系列酒，包括1935、汉酱、酱香经典、金王子、贵州大曲、紫迎宾等。1992年茅台集团相继推出茅台陈年酒，分别有80年、50年、30年陈酿。为了弥补高端、中高端市场空白，丰富产品链，茅台集团推出千元的茅台1935和千元以下的汉酱、茅台王子、茅台迎宾等，形成层次清晰的产品矩阵。茅台王子酒和茅台迎宾酒就是让购买力较弱的消费者也能够喝上高品质酱香酒。在开发新产品前，茅台集团都仔细调研总体潜在市场、可触达市

① 丁雄军编著：《茅台美学十题》，第120—121页。

场、可获得市场，对目标群体做出精准的研判，从而极大地降低产品投放风险。

为了满足消费者的个性化需求，茅台集团设计了特定的消费场景。[①] 例如，茅台集团为年轻人开发了二两装、价格相对低廉的"小茅"，从产品开发之初就量身定制了"老友小酒"的消费场景："小茅"的可爱形象，醇厚的茅台美酒，亲友间小酌怡情。茅台1935以"喜相逢"为文化内核，打造以"喜文化"为主体的品饮场景。43度贵州茅台酒突出"平和之美"，像家庭里洋溢的脉脉亲情、绵绵爱意。茅台集团还生产了茅台冰激凌、酱香拿铁（茅台·瑞幸）、酒心巧克力（茅台·德芙），受到消费者的欢迎。在这些场景中，茅台产品不仅能够满足消费者的功能需求，而且能够满足消费者的情感需求。

"茅台数字化"是数字化赋能高质量发展的典型案例。2022年3月31日，茅台集团的数字化营销平台"i茅台"上线运行，立即成为中国消费品行业关注度最高的APP软件，第一天即有500多万用户，到2022年底，用户超过3000万，日活数也达到了400万。它不仅是数字化营销平台，而且成为全新的文化传播窗口，深刻地改变了茅台的营销生态，全面提升了茅台营销的审美风格和水准。茅台集团可以更清晰为消费人群画像，提供更有针对性的审美策略。

2023年伊始，茅台集团又推出了"巽风数字世界"。这是一个虚拟的酿酒世界，每一个有创造力的个体和机构，都可以参与到茅台的创意、设计甚至工业环节的研发。"巽风数字世界"上线首日，就成为苹果应用商店下载冠军，翌日突破100万用户。这使得茅台集团近距离接触用户，接触潜在的客户群和未来的消费圈层。

① 消费场景的定义为："特定时刻用户（角色）特定目的消费（情节）所需的行为场合和形态。"丁雄军编著：《茅台美学十题》，第129页。

2. 佳简几何的设计理念

深圳佳简几何工业设计公司成立于 2014 年，创始人和 CEO 魏民是高校设计专业本科毕业不久的年轻人。在魏民的带领下，2020 年公司成立六年时已经荣获包括世界四大设计奖（Red Dot，iF，IDEA，G-Mark）在内的近百项国内外知名设计奖，成为该领域成立时间最短、获奖最多的中国设计公司。魏民曾先后接受《中国文化报》、《南方日报》、《深圳特区报》、雷锋网、《设计》杂志等多家媒体的采访，并且受到中央电视台的邀请，参加 CCTV13 频道《积跬步，至千里》节目。2019—2023 年佳简几何连续五年位居深圳十佳工业设计公司榜首。

佳简几何的名称有深意："佳"代表极致的好；"简"代表简单明了；"几何"代表符号化，把无形的思考，转化为有形的产品。好用、简约、独特就概括了佳简几何最初对设计的理解。佳简几何成为微软、腾讯、阿里巴巴、字节跳动、网易、奥迪、蔚来汽车、中国移动等企业的合作伙伴。

耐克、星巴克、微软、苹果、麦当劳等品牌承载着美国文化，将其输出到全球。佳简几何试图探索中国人的生活方式和中华文化深层的美，并用世界通用的语言和产品去表达，用中国设计打造世界品牌。

创新是设计团队的基础。佳简几何所理解的创新不仅仅停留在特征层面，还包括在感受层面塑造新体验。它关注用户内心的情感诉求，通过情感化设计塑造绝对差异化，这就成为他们的设计理念。他们设计的产品不仅能够满足消费者的功能需求，而且能够满足消费者的情感需求。2019 年佳简几何推出的旗下品牌产品有色（yoose）mini 剃须刀很好地说明了自身的设计理念。当时从功能性出发设计的剃须刀已经难以满足年轻人的需求，该产品主创设计师决心做一个能够穿越历史长河的品牌，就像美国 Zippo 打火机那样——Zippo 打火机 1932 年诞生于美国，品牌历经百年而不衰。有色设计团队匹配相应场景，颠覆了传统剃须刀造型，小巧的剃须刀可以随手放在车内、办公室、随身包内，时

尚精致，彰显了年轻人的生活方式。

为什么剃须刀只能是黑白色的？这是设计团队调研初期的疑问之一。消费者的选择看似多元，实则在源头上已经被剥夺了选择的权利。佳简几何对这个问题的回答就是品牌名"有色"。剃须是快乐的，剃须刀也可以是彩色的，对标汽车的烤漆工艺，有色最终给了用户更多的选择。由此，也开启了剃须刀的多彩时代。

有色递须刀采用了合金、进口的钢材和高档元器件，做出了镜面质感。设计师为它设置了很高的行业标准，外观要求零瑕疵。放到货架上，即使旁边摆放的都是历史悠久的大品牌剃须刀，有色剃须刀

❤ 有色（yoose）
mini 剃须刀

也毫不逊色。它之所以受到欢迎，主创设计师说"绝对是因为它帅"，这彰显了时尚之美、精致之美、科技之美的魅力，也再一次证明了美国设计师罗维在 1929 年提出的口号"美是销售成功的钥匙"的正确性。

2001—2011 年品牌价值连续 11 年位居世界第一的可口可乐公司对产品的追求是："不把可口可乐当作饮料，哪怕是世界上最著名的饮料来做，而要把可口可乐做成美国最美国化的东西。"世界上最大的手表公司斯沃琪（Swatch）对产品的追求是："把手表由计时工具变成戴在手腕上的时装。"佳简几何力求在产品的感受层面塑造富有情趣的体验，它对产品

的追求是："助力人生情趣化。"我国著名美学家朱光潜在《谈美》一书中写道："所谓人生的艺术化就是人生的情趣化。"[①]年轻的佳简几何乃至更多类似的设计公司践行着这句美学真言。

（二）支配现代社会的符号系统的设计者

《体验经济》一书指出，制造商们必须关注顾客使用他们商品时的体验，为了增加顾客的体验而设计他们的商品——实质上就是将商品体验化。提供使顾客产生强烈体验的产品，是艺术设计师的职责，也是对"艺术设计以人为本"的新的理解。

法国学者鲍德里亚提出一种观点：在消费社会里，符号政治经济学代替了生产政治经济学。从生产社会进入消费社会后，对购买者而言，交换的直接目的已不再是使用价值，而成为象征身份、地位的符号。比如，某些人购买名牌服装和高档轿车的动机之一，是为了获得周围社会环境的认同，以免丧失自己的身份和地位。在这里，名牌服装和高档轿车成为表明它们的占有者身份和地位的符号。在消费社会里，消费的性质发生了变化，消费不仅是对使用价值和真实的物品的消费，而且是对宣传、广告、符号的消费。

每个物品都不是孤立存在的，它和其他物品形成一个巨大的系统。这种系统成为一种符号结构。产品是生活方式的积木。所有的产品都承载着含义，这种含义存在于所有产品的相互关系之中，就像音乐存在于各种声音的相互关系之中。20 世纪 80 年代美国的"雅皮士"可以用下列产品来识别，如劳力士手表、宝马汽车、古驰（Gucci）公文包、软式网球、新鲜的香蒜沙司、白葡萄酒和法国布里白乳酪。

每个消费者通过物品，在符号结构中寻找自己的位置。这样，消费成为由符号组织起来的身份区分，消费过程就是在符号

① 朱光潜：《谈美》，《朱光潜全集》第 3 卷，中华书局 2012 年版，第 97 页。

编码中实行社会区分的过程。正如鲍德里亚所说："难道不正是通过这些物，而不是通过某人的孩子、朋友、服饰，一个人才能够指认对一致性与安全感的需求吗？"[1]在消费社会，物品首先不以功能为基础，它只有在符号系统中确定了自己的位置后，才谈得上功能意义上的消费。

根据这样的分析，鲍德里亚得出一个重要结论：符号本身在现代社会中构成了支配的基础，经济的支配让位给符号式的文化支配。在这种意义上，他说符号政治经济学代替了生产政治经济学。物品之所以能够成为社会意义和身份、地位的载体，在于它们的结构——形式、质料、色彩、品牌、空间排列等。按照鲍德里亚的理论，我们可以从新的角度认识艺术设计师的作用：艺术设计师就是支配现代社会的符号系统的设计者。我们每个人自觉或不自觉地在艺术设计师设计的符号系统中对号入座。正是在这种意义上，我们说艺术设计师是经济审美化的具体操作者和实施者。

根据以上论述，艺术设计已经进入经济活动的核心和主战场，而不仅仅是经济活动的陪衬和装饰。

三　大审美经济中的艺术设计教育

艺术设计在社会生活和经济生活中的重要作用，对艺术设计教育提出了更高的要求。大审美经济把艺术设计和美学的联系提高到新的层次，艺术设计和美学产生了从未有过的密切联系。既然产品应该体验化，那么，艺术设计师必须具有强烈的体验能力，而美学正是培养人的这种体验能力的。审美教育不同于德育和智育的本质特征，就在于它使主体处在激越的情感体验中。

① 〔法〕鲍德里亚：《符号政治经济学批判》，夏莹译，第 11 页。

学习美学的根本目的，不是记忆和背诵一些抽象的概念和术语，而是培养审美体验的自觉性和敏锐性，提高审美体验的能力。另外，美学和经济学的联系催生了审美经济学的诞生，审美经济学与艺术设计关系密切。

（一）艺术设计与美学的联系

艺术设计是设计师的审美意识的物化形态，这表明艺术设计和美学有着天然的联系。这种联系表现在很多方面，我们谈到的只是其中几种。

1. 美学观点作为艺术设计直接表现的对象

"双希文明"即希腊文明和希伯来文明是西方文明的源头。希腊文化和希伯来文化差异明显，同样，希腊美学和希伯来美学差异也很明显。其中一个重要差异是，在希腊美学中，"美"的范畴占有特别重要的地位；在希伯来美学中，"光"的范畴占有类似的地位，对于希伯来人来说，"光"就是美的理想。

中世纪美学深受希伯来美学的影响。中世纪著名美学家、13 世纪意大利的托马斯·阿奎那（Thomas Aquinas）在美学史上影响最大的观点是美的三要素说。他说："美有三个要素。第一是整一（integritas）或完善，因为不完整的东西仅此一点就是丑的；第二是适当的比例或和谐（consonantia）；最后是明晰（claritas），所以以色彩鲜明的东西被称作为美的。"[①] 托马斯·阿奎那是基督教美学家，之所以以明晰为美，因为它体现了上帝的光辉。

20 世纪初期，包豪斯第三任校长、德国艺术设计师密斯·凡·德·罗赞同托马斯·阿奎那的观点。为了体现托马斯·阿奎那美学的主要观点——"明晰"，他于 1919 年发表了实验性设计作品——带有玻璃幕墙的摩天大楼。现在我们漫步街头，随处可见带有玻璃幕墙的建筑，可是很少有人知道首倡者

① 转引自凌继尧：《西方美学史》，学林出版社 2013 年版，第 196 页。

是密斯·凡·德·罗，然而其美学观点对艺术设计的影响始终存在。

2. 美学原理和原则指导艺术设计

美学原理和原则是对审美活动和艺术活动的总结，反过来它们又会指导审美活动和艺术活动。形式美的基本原则对艺术设计的指导作用是众所周知的。此外，很多美学原理和原则都对艺术设计有指导意义。

功能主义是西方艺术设计史中的重要流派，它的美学基础就是古希腊美学家苏格拉底关于"美是效用"的观点。古希腊一位胸甲制造者造的胸甲既不比别人造的更结实，也不比别人造的花更多的费用，然而他卖得比别人的贵。苏格拉底问其原因，他说他造的胸甲符合比例。苏格拉底说，有的人身材不合比例，那么你的胸甲是符合胸甲本身的比例，还是对穿胸甲的人而言合身。胸甲制造者说，当然是合身。

在这里苏格拉底区分出两种比例：胸甲本身的比例，胸甲对穿胸甲的人而言的比例。第一种比例是事物自身的比例，没有涉及这些比例的效用，可以称为自在的比例。这是苏格拉底以前的希腊美学家所理解的比例。第二种比例不是就事物本身来说的，而是就事物与使用者的关系来说的，是胸甲合身的比例，可以称为自为的比例，这就是苏格拉底所理解的比例。

苏格拉底还举例说，金盾虽然珍贵，然而它不适合抵御敌人，就是丑的；粪筐虽然粗鄙，然而它适用，便仍可以是美的。苏格拉底区分出自在之美和自为之美：自在之美是事物本身的美，自为之美是适合使用者的美。这对现代艺术设计的启示是：艺术设计的形式必须遵循功能。由此产生了艺术设计中的功能主义。

3. 著名的艺术设计师具有明确的美学理念

西方艺术设计中以蒙德里安和杜斯伯格为代表的风格派，主张以最简洁的手段达到最简洁的风格，宣传对创作过程进行理性控制的几何美学，倡导以最简单的结构元素形成基本的设计语

汇。他们仅仅采用正方形和矩形以及平行六面体，在颜色中重视三原色——红、蓝、黄。

他们的这种设计风格来自他们的美学理念。他们深受柏拉图和新柏拉图主义的影响，认为千变万化的大自然有着绝对的规律性，艺术创作就是把纷纭的现象还原为基本的秩序，以彰显现实隐秘的内在结构。

（二）审美经济学

从 20 世纪 70 年代大审美经济的萌动开始，人们隐约意识到美学与经济学的密切关系，每日接触的媒体经济报道、日常生活中的每个经济消费行为，甚至每天走在人群中所看到的形形色色的着装风格，都可见经济学与美学的密切联系无时不在、无处不在。从年轻人穿着破旧不堪的牛仔裤而彰显自己独特的反叛个性起，从朋克的装扮风格兴盛之时起，从人们愿意花几百元去听一场音乐会而代替在家听 CD 的时候起，我们就迎来了经济审美化的时代。

美学与经济学之间的联系越来越紧密，建立一门新学科——审美经济学，用科学的、系统的方法研究审美因素在经济发展中所起的作用，并以此科学地指导实践已经是势在必行了。审美经济学作为一门美学和经济学相交叉、融合的学科，主要研究一切经济活动中的审美因素，以及这些因素对经济效用、社会发展、人们的生活方式等的影响。它具体研究的问题包括：经济审美化的运作策略，经济发展的根本目的，经济审美化的内在动因，经济审美化和国民幸福指数的关系，经济审美化对加速发展现代服务业、全面提升经济社会发展水平的作用，经济审美化与和谐社会、环境友好、可持续发展的关系，经济审美化过程中外来文化和本土文化的相互影响，经济审美化和自主创新、提升技术要素的关系，经济审美化对产品销售、市场占有率、产品附加值和利润的影响，不同行业、不同地区经济审美化的特点，经济审美化的发展趋势，等等。

　　而如果能将美学与切切实实的经济生活联系起来，可以说是美学研究的一个突破，从而赋予美学以新的价值。美学与经济学的联系，实际在西方美学史上可以追溯到古希腊哲学家苏格拉底"美是效用"的观点。苏格拉底认为美是事物适合使用者的属性。他的这种美学观表现在一系列有趣的对话和生动的比喻中，其中包括我们在上文中提到的他和一位胸甲制造者的谈话。这位制造者制造的胸甲是合目的性的，因而是美的，卖得也比别人的贵。这个例子体现了美学与经济学的联系。同时，我们可以注意到，胸甲因合乎效用而是美的，苏格拉底"美是效用"的观点体现的是美学中的人本主义；胸甲因为遵循穿胸甲的人比例因此可以卖得更加昂贵，这是经济学中的人本主义。两者结合起来，与我们今天提出的审美经济学中的人本主义是一致的。没有想到苏格拉底不仅是人类历史上伟大的哲学家和美学家，而且还具有先知先觉的经济意识，难怪阿波罗神庙的预言宣称没有人比他更有智慧了。

思考题

1. 什么是大审美经济？
2. 谈谈艺术设计师在大审美经济中的作用。

阅读书目

1.〔美〕B. 约瑟夫·派恩、詹姆斯·H. 吉尔摩：《体验经济》，毕崇毅译，机械工业出版社 2012 年版。
2.〔法〕让·鲍德里亚：《消费社会》，刘成富、全志钢译，南京大学出版社 2001 年版。
3. 凌继尧、张晓刚：《经济审美化研究》，学林出版社 2010 年版。

新文科建设背景下的艺术设计

时代车轮滚滚向前，社会发展日新月异，高等教育体系也需与时俱进，以不断适应国家战略发展的需要。2018年8月，中共中央要求"高等教育要努力发展新工科、新医科、新农科、新文科"，首次将"新文科"纳入高等教育"四新"战略体系。2019年，教育部、科技部等13个部门联合启动"六卓越一拔尖"计划2.0，全面推进"新工科、新医科、新农科、新文科"建设。2020年11月3日在山东威海召开的全国新文科建设工作会议上，教育部新文科建设工作组正式发布《新文科建设宣

言》，并使用了"责无旁贷""大有可为""任重道远""刻不容缓""势在必行"五个成语，层层递进，突出强调新文科建设的必要性和紧迫感。[1]新文科建设不但被提上我国高等教育改革发展的议事日程，而且达到了前所未有的高度，被视为建设高等教育"质量中国"的"战略一招、关键一招、创新一招"[2]。可以说，当前我国任何一门人文学科及其相关的专业建设与人才培养，都必须紧扣新文科建设这个最重大同时也是最紧迫的时代命题，才能获取最大的发展红利，踏上跨越式发展的快车道。这是新时代国家高等教育发展战略规定的现实语境，具有人文学科属性的艺术设计自然也不例外。

虽然学界对艺术设计的学科定位和专业归属存在较大分歧，争议也一直没有停止过，但从艺术设计的学科与专业属性来看，将其归属于新文科的范畴是适切且必要的。探讨我国艺术设计的发展前景，必须将其置放于新文科建设的整体语境下，才可能有较为全面正确的认识。

一 新文科建设：一场新时代的学术变革与跨学科融合教育范式实践

一般而言，学科发展遵循着知识创新内生动力和社会需求外部驱动两大逻辑。[3]厘清新文科建设中这两大逻辑十分必要。

[1] 中华人民共和国教育部网站：《新文科建设工作会在山东大学召开》，http://www.moe.gov.cn/jyb_xwfb/gzdt_gzdt/s5987/202011/t20201103_498067.html。

[2] 吴岩：《积势蓄势谋势 识变应变求变 全面推进新文科建设》，https://www.eol.cn/news/yaowen/202011/t20201103_2029662.shtml。

[3] 马骁、李雪：《创新与融合：学科视野中的"新文科"建设》，《中国大学教学》2020年第6期。

（一）孕育"新文科"思想的学理渊源

追溯新文科建设的学术思想渊源，可以发现其与发端于20世纪20年代美国纽约的跨学科研究存在紧密联系。跨学科研究主要针对现代科学分门别类、日益精细化的学科建制带来的弊端而开展，其最初含义大致相当于"合作研究"。20世纪60—70年代，联合国教科文组织开启了人文社会科学领域的一次最大规模的跨学科合作：邀请全球约150名不同学科的专家和500个学术组织，撰写编著关于《社会科学和人文科学研究的主要趋势》的研究报告。这项工作涉及社会学、政治学、社会和文化人类学、心理学、经济学、人口统计学、语言学等社会科学，也包括法学、历史学、考古学与史前学、艺术学（包括文学）以及哲学等人文科学，参与专家包括列维－斯特劳斯（Lévi-Strauss）、皮亚杰（J. Piaget）、雅各布森、杜夫海纳、利奥塔等当时各个学科领域内的一流学者。这项规模宏大的跨学科合作推动了对人文社会科学跨学科合作的认识论思考，国际学术界日益认识到："如果说没有高度的专业化，科学研究确实会愈益不可设想，那么依靠密切的跨学科合作就是科学研究发展的又一条必由之路。在当今世界，这样一种合作首先是更新科学工作的智力条件所要求的，即各方面协作来打破承袭的旧时的知识之间的隔离现象；在每一学科中都需要求助于相邻学科的假设、研究方法、思路及其研究成果，而这在昔日还被视为极其遥远和毫不相关的。"[1]

在此思潮之下，人文社会科学跨学科研究的认识论原理得以拓展，与"跨学科"相关或相近的概念如"交叉学科""边缘学科""多学科""超学科"等都获得清晰的厘定。"瑞士心理学家皮亚杰和奥地利学者J.詹奇都把'跨学科'与'多学科'以及

[1]　联合国教科文组织编：《当代学术通观·社会科学卷：社会科学和人文科学研究的主要趋势》，周昌忠等译，上海人民出版社2004年版，序言第11页。

'超学科'相区别，认为'多学科'是低层次的、利用多门学科的知识进行研究；'跨学科'是中等层次的、多门学科间相互作用、相互补充的合作研究；'超学科'则是高层次的、不存在学科界限的统一研究。"① 起初，人们对交叉科学和跨学科基本不加区分。"交叉学科是两门或两门以上的学科相互结合、彼此渗透交叉而形成的新学科。"② 而边缘学科一般被视为交叉学科的代表，"它通过鲜明的 2 门或 3 门学科有机结合成跨学科性学科的形式，充分体现了交叉学科的基本特点"③。随着跨学科理论的发展，跨学科获得了比交叉学科更为丰富的内涵，人们倾向于把交叉学科理解为跨学科研究的初步阶段。可以说，多学科研究中的各学科还缺乏有机的相互作用，跨学科研究则对学科结构的共同点和转换机制有了更多把握，是产生交叉学科、边缘学科的重要途径。有西方学者认为，超学科范式适用的情境有："（1）把握问题的复杂性，（2）考虑到生命世界的多样性和对问题的科学认识，（3）将抽象的和具体的案例知识联系起来，（4）构成促进被认为是共同利益的知识和实践。"④ 显然，这是一种更高的打破现有学科研究局限的理想境界。

其次，从跨学科研究到跨学科融合教育模式探索，成为应对全球化挑战的重要教育策略。人文社会科学的跨学科研究并非单纯指向学科内部的交叉合作，更有应对科学技术快速发展对其生存境遇带来挑战的现实考虑，如在 20 世纪 50 年代英国科学家兼作家斯诺（C. P. Snow）就对以文学和科学为代表的"两种文

① 金吾伦主编：《跨学科研究引论》，中央编译出版社 1997 年版，第 45 页。

② 刘仲林主编：《跨学科学导论》，浙江教育出版社 1990 年版，第 70 页。

③ 同上书，第 71 页。

④ G.Hirsch Hadorn et al.eds., Handbook of Transdisciplinary Research, Springer, 2008, pp.VII, 30.

化"日益分裂与对立表示担忧，并试图采取教育的手段来推动两种文化之间的对话与交流而形成第三种文化。[①]

由此可见，跨学科研究并非单一的学科发展策略，更需要通过教育来进行培植和固化。这种基于跨学科思维的专业教育实践首先出现于理工科领域，美国国家科学委员会于 1986 年起大力推进 STEM 教育[②]，这在 21 世纪先后受到布什、奥巴马两任美国总统的鼎力支持。培养具有 STEM 素养的人才已纳入《美国竞争力计划》和《美国创新战略》，成为增强国家竞争力的重要教育战略。但在发展过程中，STEM 教育重工轻文的弊端也逐渐暴露出来，美国学者格雷特·亚克门（Georgette Yakman）于 2006 年在 STEM 基础上进一步提出 STEAM 教育，即在 STEM 基础上融入艺术（Arts），以数学思维和逻辑方法为基础，通过工程和人文艺术解读科学和技术并促进其应用和迁移。[③]"STEAM 教育的特色在于'A'的加入，从而打破了人文艺术与科学技术的传统学科藩篱，进一步拓展并深化了跨学科融合的广度和深度，呈现出包容性更强地培育综合素养、问题意识与解决能力及批判性思维的创新能力取向。"[④]像在美国麻省理工学院和加州理工学院这样全球顶尖的理工科大学中，理科学生也都要接受严肃的人文教育，将其作为满足理工科内生需求的必要途径加以推进。麻省

① 〔英〕C. P. 斯诺：《两种文化》，纪树立译，生活·读书·新知三联书店 1994 年版，第 6 页。

② STEM 即科学（Science）、技术（Technology）、工程（Engineering）、数学（Mathematics）四个英文首字母的缩写。美国政府不断加大从小学到大学各个层次的 STEM 教育的支持力度，推出教育基金，鼓励各州改善 STEM 教育，加大对基础教育阶段理工科教师的培养和培训。

③ 赵慧臣、陆晓婷：《开展 STEAM 教育，提高学生创新能力——访美国 STEAM 教育知名学者格雷特·亚克门教授》，《开放教育研究》2016 年第 5 期。

④ 孙天慈：《STEAM 教育：人文转向与现实取向》，《上海教育科研》2020 年第 4 期。

理工学院校长赖夫（R. Reif）对此表述为："对人类的挑战正迫在眉睫，挑战的解决取决于高新技术与科学能力同对世界政治、文化和经济复杂性的深刻理解的融合。"[1]这应属STEAM模式的初衷。

最后，推动人文教育系统变革的跨学科融合教育范式实践催生了新文科建设理念。虽然从专注于科学技术经验养成的STEM到将代表人文艺术元素的"A"插入STEM元素中的STEAM教育，在某种程度上已将"完整的人"置于人才培养的理想目标，但STEAM模式仍被认为是STEM模式的一种变式和对极端理工化的修正，而非全新意义的新范式。[2]两者都表现出对科学技术过分倚赖的实用主义倾向和功利主义色彩，是以科学技术素养为中心的教育观念，视角局限仍是显而易见的。

与以工程教育为核心的STEM/STEAM模式相区别，始于20世纪80年代的文科教育改革则积极推动人文教育领域的"系统变革"。1982—1992年间，由斯隆（Sloan）基金会资助的新文科项目在全美23个文理学院推出，将量化推理和技术常识引入的人文教育之中，以满足21世纪高度技术化社会的人才基本素养和能力需求。2017年前后，美国希拉姆（Hiram）学院再度提出的"新文科"项目则是基于文科教育应对21世纪各种压力的求生之举[3]，"主要宗旨是打破传统文科界限，以更为科学的方式将前沿技术理念融入传统文科课程中，以培养学生综合性、跨学科的学习能力"[4]。

① 引自石云里：《"第三种文化"视野中的新文科》，《探索与争鸣》2020年第1期。

② 徐金雷、顾建军：《从STEM的变式透视技术教育价值取向的转变及回归》，《教育研究》2017年第4期。

③ 曲卫国、陈流芳：《"新文科"到底是怎样的一场教学改革？》，《当代外语研究》2020年第1期。

④ 王珏：《新文科建设语境中的跨学科应用型动画人才培养》，《教育传媒研究》2020年第2期。

近年来，我国教育界回应全球新文科建设指向下的跨学科融合教育范式变革，以跨专业应用能力作为最终评价标准，既注重社会需求导向和实操能力，又将人文素质培养融入专业素质培养中，在转变传统人才培养观念、"重视知识结构的完整性和知识的运用能力"、"提高学生的职业道德品质、坚韧意志力和为人民服务的高尚情操"[①] 等方面做出持续探索。如在中小学教育阶段提出以传承中华优秀传统文化为目标导向、具有本土特色的C–STEAM学科融合教育模式[②]；也有贯穿中小学乃至高等教育各阶段的 A–STEM 教育模式，反映出对广义人文艺术学科在培养具有完整人格的 "人" 时所起的重要作用，在融合其他学科的工作中具有的领导潜质，以及在其学科特性上与科学技术学科天然存在矛盾性的重视，鲜明呈现出对 STEM/STEAM 模式构成元素彼此关系的重构[③]。这些探索丰富和发展了基于中国国情和中国经验的跨学科融合教育范式实践，为我国的新文科建设提供了理论准备和思路借鉴。

由上可见，"新文科"概念一方面是在打破学科边界、提倡交叉融合的跨学科理论之中萌育，另一方面更是在跨学科融合教育范式的不断探索中得以深入推进，以在工程教育思维越来越占据主流的趋势下，主动求新求变，提振和拓展传统文科的存在价值和现实活力。

（二）应运而生的新文科建设

虽然当前我国的新文科建设跟上述学理渊源存在着紧密关

① 张希君、叶敏、季国民：《从培养跨学科应用型人才趋势看"新文科"建设——以经管类专业为例》，《辽宁经济》2019 年第 10 期。

② 詹泽慧、钟柏昌、霍丽名、黄美仪：《面向文化传承的学科融合教育（C–STEAM）：价值定位与分类框架》，《中国电化教育》2020 年第 3 期。

③ 陈态、陈珍国：《A–STEM：跨学科融合教育价值重构》，《教育发展研究》2019 年第 6 期。

联，但其更多出于新时代背景下适应新国情的客观现实需要，是综合研判国际国内形势、深思熟虑之后推出的"一种自上而下、政府主导的国家工程"①。这点在《新文科建设宣言》中表述得很清楚，即新文科建设主要基于"提升综合国力、坚定文化自信、培养时代新人、建设高等教育强国、文科教育融合发展"五个方面的现实需要，是主动应对外部各种挑战、对内服务国家战略以及适应文科教育自身范式变革三方面同频共振的结果。

其一，主动应对外部挑战，"世界百年未有之大变局"强烈呼唤新文科建设。这种"大变局"主要表现为两方面：一方面是以大数据、人工智能、区块链、基因工程、虚拟技术等新兴技术为特征的新一轮科技革命和产业变革已经拉开时代大幕，极大地改变了人们的学习方式、工作方式、生活方式、价值观念甚至思维方式，同时也带来环境、生态、伦理等方面的严峻考验；另一方面是在人类社会和世界发展的急剧变革中，面临诸如"大国关系、国际秩序、地区安全、社会思潮、全球治理"的重塑，应对"治理赤字、信任赤字、和平赤字、发展赤字"等一系列挑战，以及"世界面临重新陷入分裂甚至对抗的风险"等问题。而上述所有问题都"关系到人类社会的生存和发展，带有明显的全球性、共同性和综合性特征，已非一国之力，更非某一领域、某一学科的一己之力能够解决，需要集中全世界的智慧，所有国家、不同领域的专家通力协作，从不同角度贡献知识和力量"。新文科"倡导的融合中外智慧、融合学科内外的理念有利于'正向'价值观的引导和品格塑造，无疑对解决人类社会存在的共同问题有着重要的现实意义"②。

其二，坚定文化自信，建设社会主义文化强国迫切需要新文

① 黄启兵、田晓明：《"新文科"的来源、特性及建设路径》，《苏州大学学报（教育科学版）》2020年第2期。

② 宁琦：《社会需求与新文科建设的核心任务》，《上海交通大学学报（哲学社会科学版）》2020年第2期。

科建设提供方向性指引。正如《新文科建设宣言》所言，人文社会科学发展水平反映着一个民族的思维能力、精神品格和文明素质，关系到社会的繁荣与和谐。新文科建设在把握新时代中华民族伟大复兴的战略全局，提升国家文化软实力，促进文化大繁荣，增强国家综合国力等方面具有毋庸置疑、无可替代的重要作用。一方面，作为知识变革和思想解放的先导，以及社会大发展的重要生产力和时代标志，人文社会科学应该勇于回答时代之问，为解决重大理论问题和实践问题提供思想武器和智库服务[1]；另一方面，随着中国大国崛起步伐的加快，中华民族伟大复兴正成为当今世界的一个事实性存在，大国之间的博弈竞争益发激烈。在这种情势下，迫切需要在世界学术舞台上发出中国声音，提升国际话语权。正如习近平总书记所指出的，"面对世界范围内各种思想文化交流交融交锋的新形势，如何加快建设社会主义文化强国、增强文化软实力、提高我国在国际上的话语权，迫切需要哲学社会科学更好发挥作用"[2]。

事实上，在践行"一带一路"倡议和"人类命运共同体"理念等"体现了数千年中华优秀传统文化的责任担当"，"回应世界当下矛盾冲突和发展道路、未来前景的中国方案与中国智慧"[3]过程中，以文科为核心的各种智力资源发挥了重要且不可替代的作用。新文科建设坚持以文化人、以文培元，为社会发展提供持续的思想和智力支持，培养具有国际视野和国际竞争力的时代新人。

其三，实现高等教育强国、促进现有文科教育范式变革，离不开新文科建设这个重要推手。习近平总书记在全国高校思

① 方延明：《"新文科"建设：何以必要及如何可能》，《江海学刊》2020 年第 5 期。

② 习近平：《在哲学社会科学工作座谈会上的讲话》，新华网 http://www.xinhuanet.com/politics/2016-05/18/c_1118891128.htm。

③ 肖远平：《应对"百年未有之大变局"需要坚定文化自信》，《光明日报》2020 年 1 月 3 日。

想政治工作会上指出，"高等教育发展水平是一个国家发展水平和发展潜力的重要标志。……我们对高等教育的需要比以往任何时候都更加迫切，对科学知识和卓越人才的渴求比以往任何时候都更加强烈"①。教育部高教司前司长吴岩也强调，高等教育是实现经济硬实力、文化软实力、影响巧实力、战略锐实力"四力协同"高质量发展的关键推动力、主要贡献者和重要发源地。而在我国的高等教育结构中，文科占学科门类的三分之二，占专业种类和在校学生人数的半壁江山。文科教育的振兴关乎高等教育的振兴，只有做强文科教育才能切实推动高教强国建设，加快实现教育现代化。②

但是，我国文科教育的现状并不容乐观：专业设置和课程体系老化、学科特色淡化、问题意识弱化、现实观照表面化等，严重制约了文科教育的自身发展与现实活力。无论是面对创新领域的新对象，还是适应经济社会发展和人们需求的新变化，传统文科研究范式都亟须进行一场彻底的变革，以打破学科视野狭隘、教育程式固化、学科间彼此"老死不相往来"的被动局面，让文科的"无用之用"成大用，以潜移默化的方式塑造人的精神和思想，构筑社会的文化与秩序；进而破除文科"无用之用"的藩篱，让文科成为社会、文化发展的创新驱动力，从"有用之用"的角度去探索文科教育新的发展模式和路径，改变哲学社会科学解决当代问题的滞后和被动状态，真正为当今社会发展提供卓越的人才支撑和先进的理论支撑。在这个意义上，新文科建设体现了传统文科应对自身发展困境的革新精神。③

① 习近平：《把思想政治工作贯穿教育教学全过程 开创我国高等教育事业发展新局面》，人民网 http://cpc.people.com.cn/n1/2016/1209/c64094-28936173.html。

② 王铭玉：《新文科——一场文科教育的革命》，《上海交通大学学报（哲学社会科学版）》2020 年第 1 期。

③ 宁琦：《社会需求与新文科建设的核心任务》，《上海交通大学学报（哲学社会科学版）》2020 年第 2 期。

（三）新文科建设承载新使命

由上可见，新文科建设作为"超前识变、积极应变、主动求变"的产物，在新时代语境下，必然承载着新的使命，需在更高的战略层级擘画我国高等教育和文科发展的美好未来。

首先要准确全面理解"新文科"之深刻内涵。新文科重在一个"新"字，但这个"新"字并非新生事物之"新"，也非新旧之"新"，而是"创新"之新。一言以蔽之，"新文科"就是文科教育的创新发展。进入数智时代，文科之"新"不等于文理之间的简单叠加或硬性组合，而是体现于在整体的知识生产及与教育传承相联系的观念、形态、内涵、范式及体制、交往等各个方面，创建主动融入并积极参与到智能化与互联网之中的新人文，实现全社会都掌握科技、全科技都彰显人文的理想境界。[①] 也就是说"新文科"不仅意味着学科之间的交叉融合，还代表着一种面向生活世界复杂问题、打破学科与非学科界限的新型研究和教育。其在解决全人类共同面对的重大复杂问题时需要跨越种族、文化、制度、国家地区等之间的隔阂展开合作，需要"超学科"视野与"共同体"思维的结合。[②]

综合来看，新文科是以全球新科技革命、新经济发展、中国特色社会主义进入新时代为背景，突破传统文科的思维模式，以继承与创新、交叉与融合、协同与共享为主要发展建设途径，促进多学科交叉与深度融合，推动传统文科更新升级，从学科导向转向以需求为导向，从专业分割转向交叉融合，从适应服务转向支撑引领。[③]

① 徐新建：《数智革命中的文科"死"与"生"》，《探索与争鸣》2020年第 1 期。

② 赵奎英：《"新文科""超学科"与"共同体"——面向解决生活世界复杂问题的研究与教育》，《南京社会科学》2020 年第 7 期。

③ 王铭玉、张涛：《高校"新文科"建设：概念与行动》，《中国社会科学报》2019 年 3 月 21 日。

其次是正确把握新文科建设面临的四项基本任务。新文科会议上提出了四个方面：（1）培养知中国、爱中国、堪当民族复兴大任的新时代文科人才；（2）培育新时代社会科学家；（3）构建哲学社会科学中国学派；（4）创造光耀时代、光耀世界的中华文化。

这是个层层递进的过程。先是要有人才培养的创造性突破，人文学科人才一定要有家国情怀和民族担当，这是我国新时代文科人才秉持的特殊的价值立场。只有了解中国、热爱中国、扎根于中华民族的土地，才能真正堪当民族复兴的大任。这正是新文科"卓越"与"拔尖"计划实施的背景。再就是新文科肩负着培育新时代杰出社会科学家的历史重任。"培养高水平的哲学社会科学家，与培养高水平的自然科学家同样重要。不仅要在国际上讲述中国思想、中国制度，还要发出中国学派的声音。"文科教育"关系到社会主义接班人的人生观、世界观、价值观的养成"。因此，"中国的高等教育不再局限于中国视野、中国格局、中国坐标，而是置于世界舞台、全球格局、国际坐标，不仅要参与国际竞争，还要参与国际高等教育治理，参与国际高等教育标准的制定"[1]。在这种情况下，构建哲学社会科学中国学派显得尤为迫切。2016 年 5 月 17 日，习近平总书记在哲学社会科学工作座谈会的讲话中指出，要"加快构建中国特色哲学社会科学"，"按照立足中国、借鉴国外，挖掘历史、把握当代，关怀人类、面向未来的思路，着力构建中国特色哲学社会科学，在指导思想、学科体系、学术体系、话语体系等方面充分体现中国特色、中国风格、中国气派"。[2] 当然，中国学派的构建不是某一学科流派的建构，而是一场涉及哲学、历史学、经济学、政治

① 吴岩：《加强新文科建设 培养新时代新闻传播人才》，《中国编辑》2019 年第 2 期。

② 习近平：《在哲学社会科学工作座谈会上的讲话》，新华网 http://www.xinhuanet.com/politics/2016-05/18/c_1118891128.htm。

学、法学、社会学、民族学等多学科的范式变革，也是一场"大本大源""动天下之心""大气量"的思想革命。最后，构建中国学派的目的是光耀中华文化。中华文化源远流长，在漫长的历史发展中形成了开放性和包容性的特点，其发展过程本身就是一个不断吸纳外来文化并持续创新的过程，这是中华文化历经数千年依然灿烂的根源所在，体现了中华文化强大的生命力和自信力。中国哲学社会科学要放到整个人类社会所创造的优秀文化的大格局、大背景中去建设，坚持"不忘本来、吸收外来、面向未来"，在融贯中外、古今的过程中形成具有自身特色的民族文化。① 这是新文科建设必须承担的神圣而光荣的使命。

其三是新文科建设的问题导向和价值追寻必然在人文社科领域掀起一场新时代的学术变革和跨学科融合教育范式的革命。推进学科内涵式发展的学术变革至少体现在三个层面：一是实现学界所强烈呼吁的打破传统学科壁垒，以大学科视野推进学科之间的交叉融合，诸如主题对象的交叉融合、概念理论的相互借用、方法论的移植渗透等，让解答与更广泛的问题跨界建立联系，边缘因之成为新的中心。二是在知识管理方式上改变以往以文化传承为核心的"守城"式知识组织方式，代之以新文化探索为核心的"攻城"式知识组织方式，更强调"边界拓展"和"新边界"的建立，强调在知识管理的范畴中寻找蓝海，踏上问题导向、现实驱动的知识创造之路，同时寻找更好的方法去汇集具有弥散性特征的文科知识，以实现方法学路径的突破。② 三是在此路径之下的思维升级和人文价值指向。新文科对人文知识的整合、转向与升级可以推动新的认识论产生，帮助我们超越一般经验和思维，更为全面、客观、动态地把握和认识世界。与此

① 鄢一龙：《基于复兴实践构建中国学派》，《人民日报》2017年9月24日。

② 马骁、李雪：《创新与融合：学科视野中的"新文科"建设》，《中国大学教学》2020年第6期。

同时，面对即将到来的新世界，新文科尤其要重视人文情怀和共情能力，回到"人的问题"这一历史维度，关心人的体验与感受，为了人而进行研究。在情感稀薄、知识经验同质化、审美价值两极化的时代，文科带给我们的缤纷记忆、丰富体验和批判思维尤其重要。体验决定了意义的提取与创造，人文经典也随之不断生长和发育，并以其通约性和稳定性的共情能力，让我们成为"我们"。[①]

新文科不单是一场学术变革，更是牵动整个高等教育革命的系统性变革。新文科建设并非孤立的存在，而是当前我国面向新时代跨学科融合教育范式革命的重要组成部分。中共中央文件正式提出全面推进"四新"建设，掀起我国高等教育的质量革命。如果说新工科着力于提升国家硬实力，新医科重在提升全面健康力，新农科侧重提升生态成长力，那么新文科则聚焦于提升文化软实力。从新文科与其他新学科的关系看，新文科为新工科、新医科、新农科提供方向、标准、价值判断、综合素养，新工科、新医科、新农科则为新文科提出新命题、新方法、新技术、新手段。可以说，"四新"建设融合发展，从而引领本学科全面振兴，掀起质量革命，建构质量文化，进而走进新时代的新教改，赢得新时代的新质量，形成领跑新时代的新体系。

新文科作为新时代跨学科融合教育的新范式，按有些学者的看法，其肩负的使命在于以跨界理念为指引，培养具有家国情怀、人文素养和创新精神的高素质人才。一是跨思维培养学生的家国情怀。家国情怀来自对国家、历史、文化的深刻认同和深厚情感。新文科人才培养必须推进传统文化与现实教育相结合，构建思想政治教育、职业道德教育与专业知识教育的跨界融合育人体系，塑造学生的独立人格和家国情怀。二是构建智能教育范式，跨学科培养能够应对未来挑战、人文精神与科学精神兼备、

① 李飞跃：《新文科的知识与思维革新》，《中国社会科学报》2020 年 8 月 28 日。

"弘道崇德、经世致用"的高素质人才，实现工具理性与价值理性的互补融合。三是跨组织培养学生的创新精神，通过产教融合、校企合作建设实训工作平台或实习基地，为学生创造"实景耦合式"的工作环境，培养学生的团队合作精神与沟通能力，提高其岗位适应能力和创新创业能力。[①]

二　艺术设计学科为新文科建设赋能

从学科发展和专业教育来看，相关学科专业的先行探索与实践在推动新文科建设方面发挥着启迪和拓展思路的重要作用。在新文科建设的整体语境下，需要重新思考和评估艺术设计对社会、经济、文化、科技领域的知识整合和学科重构价值。

（一）设计的进化与迭代：艺术设计作为新文科建设的探路先锋

纵观整个人文社科领域，从没有哪个学科或专业像艺术设计这般整合、联结着众多学科界域，成为它们竞相角逐的竞技场：艺、工、文、经、管等各类专业人员都冀望在艺术设计领域一试身手，意图占有自己的一席之地。

在我国的高等教育专业设置中，艺术设计专业是非常特殊的一种存在，与之相关的设计类专业几乎覆盖理、工、农、医、经、管、文、艺等各级各类高校，无所不至，已成全国在校生数最多的专业之一；而且贯通专科、本科、硕士到博士等不同学历教育阶段；同时横跨艺术学与工学，既可授予工学学位，又可授予艺术学学位（2011 年艺术学升格为学科门类之前授予文学学位）。这种状况在我国的学科设置和高等教育体制中是绝无仅

① 唐衍军、蒋翠珍：《跨界融合：新时代新文科人才培养的新进路》，《当代教育科学》2020 年第 2 期。

有、独一无二的，客观真实地反映了艺术设计学科领域交织裹缠的复杂现状。

由中国工程院院士路甬祥领衔的创新设计发展战略研究项目组，对不同社会经济技术条件下的设计形态进行了考察分析。他们认为，设计作为人类有目的创新实践活动的设想、计划和策划，是推动人类文明进步的重要因素，在不同时代经历了不同的形态演变，呈现出不断进化的时代性特征：农耕时代的传统设计表征为"设计1.0"，工业时代的现代设计表征为"设计2.0"，全球知识网络时代的创新设计表征为"设计3.0"。与之相应，诞生于工业时代的"工业设计1.0"也将进化为全球知识网络时代的"工业设计2.0"。"它们将伴随着全球网络、科学技术、经济社会、文化艺术、生态环境等信息知识大数据创新发展，设计价值理念、方法技术、创新设计人才团队和合作方式也将持续进化发展。"[①]

有学者从社会分工角度，对设计在不同发展阶段所扮演的社会角色进行了更细致的区分：远古时代人类在进行石器设计时，集设计、制造和使用三者身份于一身。到了农耕时代，社会分工出现，手工业逐渐从农业中分离出来，手工艺人除了设计和制造以外，还负责销售。进入工业化时代，社会分工更加细致，出现了专业的设计者、制造者、销售者，他们各司其职，共同为使用者服务，但此时使用者处于被动接受商品的状态。到了知识网络时代，物质条件极度丰富，使用者对商品有了更高要求，设计者、制造者和销售者必须考虑到使用者的感受，根据使用者的反馈为他们提供更适合的商品。随着大数据、人工智能的发展，社会开始进入数据智能时代，原有社会分工中各个角色的边界变得模糊，设计者、制造者、销售者、使用者处于一个相互融合的体

[①] 创新设计发展战略研究项目组：《创新设计战略研究综合报告》，中国科学技术出版社2016年版，第7页。

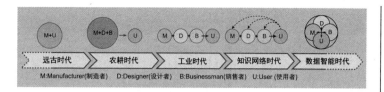

时代变迁下社会分工中的设计角色演变

系中，社会分工依旧存在，但是不同角色之间产生了基于大数据的交叉和融合。[①]

　　虽然学界对设计形态的历史演进阶段划分及创新设计就是工业设计 2.0 等观点尚存疑议，但对设计形态随着社会技术经济文化条件变化而不断进化这一点却早已达成共识。这从工业化以来工业设计定义的衍变便可看出端倪。工业设计概念自 1919 年首次提出以来，在百余年时间内已发生 4 次重要变化，其中素有"设计界的联合国"之称的国际设计协会联合会（ICSID）在不同历史阶段对工业设计的不同定义影响最大。

　　2015 年在韩国召开的第 29 届年度代表大会上，延续 60 年的国际设计协会联合会正式更名为世界设计组织（WDO），并对（工业）设计进行了最新定义："（工业）设计旨在引导创新、促发商业成功及提供更高质量的生活，是一种将策略性解决问题的过程应用于产品、系统、服务及体验的设计活动。它是一种跨学科的专业，将创新、技术、商业、研究及消费者紧密联系在一起，共同进行创造性活动，并将需解决的问题和提出的解决方案进行可视化，重新解构问题，并将其作为实现更好的产品、系统、服务、体验或商业网络的机会，提供新的价值以及竞争优势。（工业）设计是通过其输出物对社会、经济、环境及伦理方面问题的回应，

① 　参见王震亚、左亚雪、刘亚男、尹昌宝、宣印：《设计学的开放性概念与产业模型》，《包装工程》2020 年第 20 期。

旨在创造一个更好的世界。"

这则定义是基于新的时代语境对设计范式衍变的最新最全的提炼与概括，揭示了工业设计已从最初的产品创新进展到产业链系统创新，再发展到价值链创新的动态演进过程，体现了当代设计对科技、社会、商业、人文、伦理、生态的价值链重塑和文化整合功能。这种整合功能体现在其以物质文化为基础，以观念文化为指导，以行为文化为参照，由此来推动物质文化、行为文化（生活方式）和观念文化的互动和发展。从工业设计的最新定义中，可以发现国际工业设计的重要转向：（1）多样化的对象。工业设计的对象已由工业产品拓展为产品、系统、服务与体验。（2）多层次的作用。工业设计的作用是引领创新，进而促发企业的商业成功，加速产业的升级转型，提高人们的生活品质。（3）多元化的路径。工业设计的创新路径是科技、文化、人本、商业、金融的集成创新，其核心能力是以解决问题为核心的创造力和表现力。

工业设计定义之所以需要反复修订，是因为设计实践的异常活跃，已溢出了传统意义上对设计认知的范畴，必须从设计范式的角度加以重新校准，以引领设计研究和设计教育的时代主航向。就当下的数据智能时代而言，新设计形态层出不穷、令人目不暇接。设计对象从有形的产品、复杂的系统到无形的服务和体验，设计疆域在不断扩大，类型越来越趋向多样化：除了传统的视觉设计、产品设计、服装设计、环境设计、数字媒体设计外，面向新兴领域的信息与交互设计、体验与服务设计、人工智能设计等接连出现。设计理念也在与时俱进，从绿色设计、可持续设计到生态设计、社会创新设计等，使设计面向地球共同体和人类命运共同体所承担的责任和义务越来越明晰全面地展现出来。与此同时，面向国家发展战略的创新设计领域也被屡屡提及，如服务于制造业转型升级与提质增效的产业设计、推进文化产业发展和文化事业繁荣的文创设计、聚焦城市环境改善的微更新设计以及致力于乡村全面振兴的乡村振兴设计等。可以说，当代设计实

践从设计参与、设计介入到对生活世界无所不在的渗透性弥散，恰恰彰显了艺术设计作为人文社会科学的弥散性本质。

与此同时，上述诸多新兴设计实践的出现及其异常活跃的表现，也映射了设计学面向生活世界复杂性问题求解的无限可能性。这在人文社科领域是一种极为稀缺的品性。问题驱动型和生活弥散性体现了艺术设计调和科技理性与艺术创意的"居间者"角色，就如十多年前柳冠中所言，设计"应当是人类未来不被毁灭的、除科学和艺术之外的第三种智慧和能力"。据此他准确预言了知识网络经济下的"设计"将重点探索"物品、过程、服务"中的"方式创新"——谋"事"，在研究上具有广泛性和纵深性。"设计"将更多以整合性、集成性的概念加以定义。①

与艺术设计的学科交叉性及研究范式的不断演进相适应，设计教育领域的范式变革早就成为事实。我国学者辛向阳将现代设计教育分成了五个不同的发展阶段：20 世纪 20 年代以包豪斯为代表的艺术与技术结合的现代设计奠基阶段；30 年代以芝加哥设计学院为代表的设计为商业服务的设计商业化及设计服务社会化时期；60 年代以英国皇家艺术学院为代表的设计参与企业管理的设计方法运动时期；80 年代以卡耐基梅隆大学为代表的设计与其他学科进行交叉的学科交叉主导时期；以及新世纪以来以斯坦福大学设计学院为代表的将设计思维应用到其他行业领域的新的困惑期。② 所谓新的困惑，恰恰凸显了人类设计创造的核心理念——设计思维已经突破专业的设计领域，向生活世界的多个领域扩张渗透的弥散性。其造成的后果之一是设计不在，设计又无所不在。也即是说，设计不再局限于专业的学科领域，而是日益向多个学科及知识领域弥漫，导致设计无界的状况，令设计学

① 　柳冠中：《设计：人类未来不被毁灭的"第三种智慧"》，《设计艺术研究》2011 年第 1 期。

② 　辛向阳：《设计教育改革中的3C：语境、内容和经历》，《装饰》2016 年第 7 期。

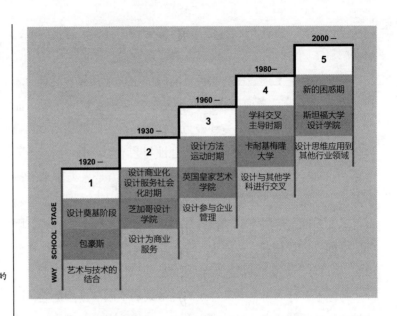

设计教育的
发展阶段

界难以把握设计范式的准确边界，进而造成设计教育范式多元并置、淡化甚至弱化学科归属的实践导向。

可以说，在艺术设计教育领域，不同办学理念和人才培养模式之间的碰撞、交锋和演替早就开始了。我们今天所说的新文科建设的所有理念、方法、路径似乎都可在艺术设计的进化与迭代以及艺术设计教育的历史演替中找到似曾相识的一幕。抑或可以说，艺术设计教育范式演替为新文科建设提供了极佳的操演场域，它提醒着全面铺展的新文科建设，尤其是传统文科的改革，如何在跨界融通、学科交叉中秉持人文关怀，实现思维升级与认知迭代，以推动传统文科更新升级，从学科导向转向以需求为导向，从专业分割转向交叉融合，从适应服务转向支撑引领。[①] 从这个角度看，艺术设计无论是作为一个学科对象还是作为一个高等教育专业，都已经在事实上扮演着我国新文科建设探路先锋的角色。

① 王铭玉、张涛：《高校"新文科"建设：概念与行动》，《中国社会科学报》2019 年 3 月 21 日。

（二）共同创新与高质量发展：艺术设计之于新文科建设的有益启示

新文科建设之路究竟怎么走？由于《新文科建设宣言》才发布不久，一切都在理论探讨阶段，这条路究竟能够走到何种程度尚属未知。但艺术设计探索在前，作为先行者至少在以下方面给予新文科建设诸多启示。

其一，艺术设计的开放兼容、锐意进取品格开人文社会科学风气之先，提示新文科建设必须厚植共同创新的理念。通常情况下，学科发展往往会形成一种相对闭环的学科体制，陷入自说自话的"内卷型"困局。诚然，一套稳固的、逻辑的、自洽的体系可以确保学科发展的独立性，但在迅疾发展的智能网络时代语境下，"内卷型"的学科体系已经无法适应人才的培养需求。新文科建设的重要意义，正是要打破"内卷型"困局以兑现突围式的学科发展。[1] 在这一点上，艺术设计学科恰恰是开风气之先的，前述设计实践的进化与迭代引发设计定义的衍变以及设计研究范式的转向，进而推动设计学科向多个学科和研究领域开放兼容，展现出锐意进取、不断开拓学术疆域和实践领地的学科品格：向人文社会科学开放兼容，产生设计美学、设计心理学、设计社会学、设计符号学、设计人类学、设计文化学、设计管理学、设计伦理研究、设计产业研究、设计政策研究等近缘交叉性学科；与科技进步紧密结合，产生信息与交互设计、AI 设计、智能装备设计、数字化媒体设计、机器人设计等设计新形态；面向经济主战场、国家重大需求和人民生命健康，将科技创新成果转化为推动经济社会发展的现实动力，综合人文社科与自然科学等整个科学领域的远缘跨学科研究与联合攻关，不断催生新产业、新业态、新模式的创新设计集群。而前述设计教育范式的时代演替，也正体现了设计教育应时而变、顺应社会、经济、科技、文化发

[1] 周星、任晟姝：《新文科建设背景下艺术学科综合性发展的思考》，《南京师大学报（社会科学版）》2020 年第 3 期。

展趋势，展示设计锐意求变，与社会生活各个领域无限兼容聚合、共同创新的蓬勃活力和无尽潜力。

所谓共同创新，就是艺术设计推动的创新是全领域、全员覆盖而非局限于某个单一领域、单个组织的独立创新，是共同发展壮大的理念，基于价值链整合和产业链重构，以设计创新驱动社会、文化、科技、商业等多领域齐头并进的集成创新、组团式创新，从而实现你中有我、我中有你的社会全要素创新发展，而不是自立山头、占山为王式的排他性发展。在这一过程中，艺术设计成为串联各种创新要素的黏合剂，正如柳冠中所指出的，其本质是"重组知识结构、产业链，以整合资源，创新产业机制，引导人类社会健康、合理的、可持续生存发展的需求"[①]。

其二，区别于纯粹的理论探讨，在实践探索方面，艺术设计学科已经走出的共同创新独特发展之路——多主体联手打造创新共同体，值得新文科建设参考借鉴。共同创新需要整合凝聚不同领域、不同方面的创新力量，形成政、产、学、研、用、媒、金协同为艺术设计赋能的良好发展生态。

在这方面，作为我国改革开放先行地和现代设计始源地的广东省已有相当成功的尝试。该省某所设计院校围绕创建国际先进设计中心的目标，提出构建"高校＋研究院＋企业"的产学研融合模式，打造"三大集群"＋"六大国际设计平台"的设计创新发展的生态闭环。

所谓"三大集群"是指围绕艺术设计打造"学科集群＋创新集群＋产业孵化群"：

（1）学科集群。打造特色鲜明、优势明显的设计学科集群，致力于培养具有创新精神的高素质艺术和设计人才，实现学科建设向培养适应现代产业需求的高素质应用型人才方向转型，建设设计创新人才高地。

① 柳冠中：《原创设计与工业设计"产业链"创新》，《美术学报》2009年第1期。

（2）创新集群。着重提升设计科研创新实力，从设计研究中心、重点实验室、工程研究中心、科技队伍等多方面着手，搭建科研创新平台，打造大湾区实力强劲的设计创新科研基地。

（3）产业孵化集群。依托省级重点学科和创新团队资源，打造大湾区创业孵化基地，通过建立完善的企业服务体系，推动设计创新型产业集聚。

"六大国际设计平台"分别指：

（1）国际设计教育教学平台。依托国际艺术、设计与媒体院校联盟（CUMULUS），与国际知名设计院校合作，推动国际化的学历教育和非学历教育，培养拔尖设计人才；同时承担高级工程师（工业设计）、服务设计师等企业设计人员的培训认证工作。

（2）国际设计学术研究平台。依托省级社科研究基地和广东省工业设计研究院，以国家级工业设计研究院为中期建设目标，开展设计基础研究和理论研究，创办国际学术刊物，打造"岭南设计学派"。

（3）国际设计产业创新平台。依托近10个省级工程中心，以建设国家级工程中心为中期目标，面向全省战略性支柱产业和战略性新兴产业，围绕粤港澳大湾区建设、"一带一路"、乡村振兴、2035文化强国等国家发展战略开展设计实践。

（4）国际原创设计成果孵化平台。引入全省头部企业和国际设计公司，建立"创业苗圃—孵化器—加速器—产业集群"四位一体的企业服务体系，打通"设计研发—生产制造—供应链管理—品牌塑造—产品营销"产业链。

（5）国际设计奖赛活动平台。依托设计与媒体院校联盟、世界设计组织（WDO）和世界绿色设计组织（WGDO），深度拓展链接国际设计创新网络，将"省长杯""东莞杯"打造成为国际知名设计赛事和"设计学术月"等活动，将"广东设计周"打造成为具有广泛国际影响力的中外设计交流对话平台。

（6）国际设计博览平台。依托现代设计博物馆、库卡波罗艺

术馆等，建设广东省工业设计博物馆、绿色设计馆、岭南服饰馆，打造国际设计博物馆群落，面向公众进行"设计启蒙"，营造良好的设计创新氛围。

显然，这种集合多领域资源、大兵团协同作战是艺术设计学科相较于传统人文学科的一大特色和优势所在。在这样的一个多主体联动的创新共同体中，涉及的创新主体及受众有：地方政府——设计战略、设计政策（含资金支持政策）的制定者和设计创新的推动者；设计院校——设计教学与设计科研高地，高端设计智库的承担者和中外设计交流的集聚地，同时其在校生将成为设计行业的潜在从业者；企业——设计成果孵化基地，优秀设计成果的承接者；设计组织和设计机构——设计赛事活动的组织者和参与者；公众——设计创新活动的受益者和社会设计文化氛围的营造者。他们都构成了创新生态链上不可或缺的一环，彼此影响、相互推进，也为新文科建设构建创新共同体提供了重要参照。

其三，艺术设计在推动文化、科技、产业、社会的协同创新，实现共同创新目标——经济社会高质量发展方面也为新文科建设指明了重要的努力方向。创新从来都是手段，而非目的本身。创新的目的在于通过创新推动经济社会的高质量发展。

从历史发展角度看，设计是人类包含艺术活动在内的一切文化创造活动的本源。宗白华指出，始于陶器及陶制模型和殷甲骨的"雕镂技术"，在后来的"画"上发展为钩勒法、各种皴法，乃至"推"出光辉灿烂的中国山水画中的"三远法"，并得出"雕饰是中国工艺美术及一切艺术的基础动作"的结论。[①] 不仅设计孕育着绘画、雕刻等艺术的创作能力，而且中国文化里的礼乐使生活上最实用、最物质的衣食住行及日用品，升华进了端庄流丽的艺术领域："从最低层的物质器皿，穿过礼乐生活，直达

① 《宗白华全集》第 3 卷，安徽教育出版社 1994 年版，第 515 页。

天地境界，是一片混然无间、灵肉不二的大和谐、大节奏。"[1] 也即设计本身贯穿着民族文化哲学，是民族文化精神的荷载者。人类进入后工业社会，器物文化在某种程度上就是设计文化，消费者使用的是有形物质产品，同时其隐含的意象意涵（如审美情趣）和文化象征意义（如思想意识和观念形态等），也在悄无声息、潜移默化地对消费者产生着深远的影响。[2] 因此，设计问题从根本上是文化问题，讲好中国故事涉及设计话语权问题，设计话语权的核心是一个地域、一个民族的文化影响力。[3] 在当下国际意识形态斗争错综复杂的情势下，善于运用设计文化竞争力将是提升中国国际话语权的一个重要议题。富含文化创意的物质产品不仅能够极大地提高产品的附加值和市场占有率，推动产业转型升级，而且能够成为本国文化海外传播的通道。如果当代中国器物（工业产品）在传承古代光辉灿烂的手工艺设计文化的基础上进一步将之发扬光大，通过设计创意提升其文化含金量，那么将使得已经离不开中国制造的全球消费者更为深切地感受到当代中国器物文化的独特魅力和创新本质，为国人的创造力所深深折服。[4] 艺术设计驱动文化创新的可持续引领作用必须引起我们的高度重视。

众所周知，科技创新是设计进化与迭代的重要推手，但设计创新并非单纯的科技创新的被动承接者，同时也是科技创新成果推向市场、完成科技社会化和人性化不可或缺的关键环节。艺术设计可以有效地进行技术整合，使技术获得并完善其社会属性，

① 《宗白华全集》第 2 卷，第 412 页。

② 张晓刚：《中华文化海外传播的现实瓶颈及应对策略——基于器物文化传播视角》，《深圳大学学报（人文社会科学版）》2017 年第 2 期。

③ 李超德、朱琳、孟少妮：《2018：设计研究的变革与阵痛》，《中国文艺评论》2019 年第 2 期。

④ 张晓刚：《中华文化海外传播的现实瓶颈及应对策略——基于器物文化传播视角》，《深圳大学学报（人文社会科学版）》2017 年第 2 期。

并赋予技术以社会形象，增强社会公众对技术的了解、认知和体验。① 从这个角度看，艺术设计为科学技术找到了新应用场景和出口，使其由潜在生产力转化为现实生产力。在人工智能时代，设计师与计算机之间更是可以建构一个创新系统来实现发展共生。在这个过程中，设计师更像一位老师，为计算机提供以往案例的经验与指导，计算机通过对数以百万计需求的统计，运用人工智能、大数据分析与可能出现的新型科技来提供对每一个客户最合适、最科学、最个性化的解决方案。② 艺术设计与科学技术的互动共生已经成为在互联网产业立足的一项必备谋生技能。在引领新文科与新工科、新医科、新农科等多领域的跨界融合上，艺术设计已经率先迈出了探索的步伐，像由百度智能云联手国家电投集团打造的《"智慧能源 + 智慧城市"系统设计打造肇庆新区绿色发展新引擎》的产业设计方案，就荣获了第十届"省长杯"钻石奖。该设计方案以肇庆城市能源网作为切入点，联合交通网、车联网以及百度智慧城市大脑理念，把城市各场景中能源链、物联链、信息链的数据充分网联、深度融合并形成智慧决策，从而构建立体智能城市生态体系。

同样，在驱动产业创新、实现产教融合方面，艺术设计也已经先行一步。在艺术学领域，艺术设计不仅作为艺术产业的有机组成部分，同时也能进入经济建设主战场，构成价值链的起点、创新链的源头，并被列入国家创新战略的核心内容受到高度重视。从政策层面看，自"十一五"以来，国家设计政策相继经历了设计促进、设计支持和设计提升三个阶段，意在通过采用完善的政策体系对设计产业与活动进行调节，保证政策的可实现性，并且紧盯设计发展趋势，聚焦服务型制造，重点提升现代服务业

① 张晓刚、马红：《自主创新语境中的艺术设计——兼议艺术设计的技术社会化功能》，《装饰》2006 年第 11 期。

② 季铁、闵晓蕾、何人可：《文化科技融合的现代服务业创新与设计参与》，《包装工程》2019 年第 14 期。

与战略性新兴产业的设计能力。在此背景下，以设计产学研为核心的产教融合在深度和广度上得到前所未有的展开，诸如个性化人才培养方案制订、产业学院、实践实训基地、联合培养、校内校外双导师制、共建实验室、设计竞赛的企业命题环节设置等等，都保证了高素质应用型设计人才的培养质量，提高了设计院校人才培养适应产业和社会需求的竞争力。

与此同时，艺术设计在参与现实改造、推动国家重大战略实施，从"软实力"走向"硬动能"方面也走在了人文社科的前列。近年来，从设计扶贫到艺术介入乡村建设乃至当今的乡村振兴设计等行动方兴未艾，涌现出广东"青田范式"、安徽"三瓜公社"、湖南"新通道"、上海"设计丰收2.0"等一大批新兴实践案例，映射出艺术设计在服务现实方面的无尽潜力和发展前景。

更为关键的是，通过艺术设计来推动文化、科技、产业、社会的协同创新，可以创建新的文化经济社会发展生态，实现经济社会的高质量发展。像湖南大学设计艺术学院面向2035年发展战略的总体要求，通过分析文化科技融合的现代服务业发展现状，预测现代服务业的创新发展趋势，提出设计参与、文化科技融合的发展思路与技术路径。该院认为在"文化经济4.0"的语境下，文化科技与现代服务业的内在关联越来越紧密，面临着泛在生存、万物互联、脑机融合、跨业融合等大的变革和发展趋势，于是根据"文化生态—科技支撑—服务创新—设计参与"的研究目标，以文化产业生态研究为基础，按照"内容—工具—场景—资本"的框架，分析、整理现代服务业新兴业态的核心技术与创新模式，提出"人—产品—产业—创新生态"构建过程中的设计参与方法，使得艺术设计可以在"人、社会、文化、科技、服务、产业"六要素的融合与协作中，驱动文化产业与现代服务业的创新发展。①

① 季铁、闵晓蕾、何人可：《文化科技融合的现代服务业创新与设计参与》，《包装工程》2019年第14期。

三　新文科建设拓展艺术设计新视界

新文科建设大幕的拉开，为本就具有无限活力的艺术设计教科研提供了更为广阔的表现舞台，使之在更为自觉的意识水平上进行大胆尝试和探索成为可能。

（一）勇担时代重任，创建设计学的中国学派

前述习近平总书记构建中国特色哲学社会科学中国学派的重要指示为新文科建设指明了新时代的整体发展方向。艺术设计学科理应在中国学派建设中继续拓展自身的学术品格和历史方位，在构建有中国特色的艺术设计学科体系、学术体系、话语体系方面有所作为，实现突破。

令人欣喜的是，广大设计学人已经积极展开研究，并取得了一批原创成果。有的学者在长期钻研中国设计理论与工匠文化的基础上，相继提出"考工学"（2004）、"中华考工学"（2004）、"中华考工学体系"（2004）、"中华工匠文化体系"（2010）等具有中国底蕴与中国特色的设计理论体系构想：中华传统设计的基本性质是以《易》《礼》体系为思想源头的"考工学"设计理论形态。《考工记》为中华传统"考工学"设计理论体系的奠基形态，《营造法式》为其深化形态，《天工开物》为其整合形态。① 其以"考工"为核心概念，以"知识考古学"为方法，以"工匠文化"为体系，以"工匠精神"为信仰，建构与形成了中华特色考工学理论体系。"在全球化背景下，中华考工学的发现与发掘不仅是中华考工文化历史与发展逻辑的回归，还是中华考工文化理论对世界文化的巨大贡献。因此，加快构建中华考工学理论体系建设是当代中国设计学者义不容辞的时代使命与

① 邹其昌：《〈天工开物〉设计理论体系的当代建构》，《创意与设计》2015 年第 3 期。

职责。"①

无独有偶，同样是鉴于现代设计长期受到西方主导，以致严重制约了中国设计的创新能力，甚至形成"世界设计，中国制造"的困局，有些学者提出了构建东方设计学的设想，以充分挖掘东方文化特别是有数千年积淀的中国文化中所蕴含的现代设计思想，使其更好地服务全人类。"东方设计学是基于东方文化和东方哲学，结合中国传统造物的实践和理论积累，汲取现代设计的精华，从理论和实践的角度构建的一门具有历史积淀、文化传承和现代生命力的设计学科。"②与中华考工学体系侧重中国传统设计的理论发掘与阐发有所区别，东方设计学更注重以中华优秀传统文化为核心的东方文化与现代创新设计相结合形成的理论体系、实践体系和评价体系，并为创新设计、乡村振兴、文化复兴等提供新理念、新路径。《东方设计学》一书的作者特别指出，在东方设计学建构过程中，应从教育服务与社会服务两方面入手，以价值引导、设计体系评价指标建立、政策建议及产业推进等方面的实践，提高人民生活质量，传承、创新并发展以中华优秀文化为核心的东方文化。

中华考工学体系及东方设计学等的提出绝非偶然，体现出一批立足于新文科建设的学科立场、有志于挖掘和传承中国传统设计智慧并期待做出世界性贡献的设计学者的责任担当，他们做出了富有"中国底蕴、中国特色的思想体系、学术体系和话语体系"的设计学中国学派建构的积极尝试。虽然中国学派的建构绝非一朝一夕就可完成，而是需要久久为功、持续耕耘，但迈出关键性的第一步无疑是一个良好的开端，在现代西方设计思潮和方

① 潘天波：《中华考工学：历史、逻辑与形态》，《民族艺术研究》2019第 4 期。

② 周武忠、蒋晖、周之澄：《东方设计学》，人民出版社 2021 年版，第 2 页。

法盛行，且设计学的工科化发展趋势越来越明显的背景下[①]，具有一定的拨乱反正意义。

（二）坚定文化自信，秉承人文关怀和价值立场

习近平总书记在教育文化卫生体育领域专家座谈会上强调指出，党的十八大以来，我们把文化建设提升到一个新的历史高度，把文化自信和道路自信、理论自信、制度自信并列为中国特色社会主义"四个自信"，并用"四个重要"对文化在全面建设社会主义现代化国家中的地位和作用做了精辟概括："统筹推进'五位一体'总体布局、协调推进'四个全面'战略布局，文化是重要内容；推动高质量发展，文化是重要支点；满足人民日益增长的美好生活需要，文化是重要因素；战胜前进道路上各种风险挑战，文化是重要力量源泉。"[②]国家"十四五"规划纲要更是明确提出到2035年建成社会主义文化强国的时间表，指出要坚定文化自信，坚持以社会主义核心价值观引领文化建设，促进满足人民文化需求和增强人民精神力量相统一，推进社会主义文化强国建设。诚如《新文科建设宣言》指出的，文科教育是培养有自信心、自豪感、自主性的人的主战场，是产生影响力、感召力、塑造力的文化主阵地，是形成一个国家民族文化自觉的主渠道。这为艺术设计的发力方向做出了重要的精神指引。

前已提及，艺术设计本质上是一种文化整合，表现为两个维度：第一个维度是某一文化共同体内部的设计文化整合，即将社会的、伦理的、审美的和生态的要素纳入产品与服务的开发中，为生产提供符合目标的依据。这里需要考虑三方面属性的综合：

[①] 参见祝帅：《美学化的"艺术学理论"与工科化的"设计学"——当前艺术学学科建设中的两个热点问题之我见》，《艺术学研究》2020年第1期。

[②] 习近平：《在教育文化卫生体育领域专家代表座谈会上的讲话》，http://www.gov.cn/xinwen/2020−09/22/content_5546157.htm。

一是产品与服务自身属性的综合，二是消费者属性的综合，三是与产品及服务特定环境中发挥作用的条件相关的属性的综合。这需要我们对设计的文化整合原理和方法做深入探讨。

第二个维度是不同文化共同体相互间的交流交锋交融所形成的设计文化整合。设计文化是有民族性和国别性的，前述设计学的中国学派之建构本就体现出新时代中国设计学人的文化自信。设计文化作为当代中国文化的有机组成部分，理应成为中国文化走出去战略的一分子，以提升中国设计的国际影响力和话语权。我国的现代化历程主要是基于西方现代工业文明的整体输入而展开的，其中西方现代设计作为西方文化观念载体对我国设计界影响尤深。但中国同样有着历史悠久的造物文化和一以贯之的设计智慧，以及改革开放以来创造积累的当代设计文化，如何在全球化的语境下将传统设计文化创造性转化、创新性发展，并与当代设计文化有机结合，在"一带一路"倡议以及构建人类命运共同体的历史进程中发挥更大的作用，从而实现设计文化的反向输出，彰显国家设计软实力，是文化强国战略提出的必然要求，也是每位设计学者必须思考的问题。

基于此，应该旗帜鲜明地强调艺术设计姓"文"，具有深刻的文化内涵。人文关怀和价值立场是艺术设计教科研的出发点和立足点。近些年来，由于人工智能、大数据、云计算、虚拟现实、3D打印等科学技术在艺术设计中的广泛运用，艺术设计的技术化倾向越来越显著，设计的人文化内涵受到明显的压制。这对艺术设计的发展无疑是十分不利的。众所周知，艺术设计横跨科技和人文两个领域，具有强烈的跨学科性质，是一种科技与艺术相互交融的创意活动。其虽有工具理性之特质，但更浸透着深厚的人文关怀。此为艺术设计区别于纯工科的最独特之处。

艺术设计应该成为一门有温度的学科。其不单单要关注设计带来的短期经济收益，更要综合考虑人、环境、资源的因素，基于地球命运共同体考虑整体生态效益及其肩负的社会责任。由此生态设计成为研判设计优劣的重要价值维度。生态设计涉及一切

生产或生活领域，尤其是在科学技术社会应用的人文化趋势下，形成了比具体设计任务更高一个层次的综合设计，或者称为大设计（对设计的设计）。传统意义上的设计活动在于创造视觉可见的具体人工物，而大设计的着眼点在于建立科学、健康和文明的生活方式，以及充分挖掘科学技术的功能意义和人文价值，旨在创造真善美相统一的价值世界。分析如何使艺术设计成为人与社会、自然联系的中介以及自我实现的手段，是人性化设计的真谛。在价值论层面，设计学理应回应本体论中艺术设计的终极意义所在。也只有在这一价值维度上，我们才能真正意识到艺术设计的社会责任，尽最大可能面向所有使用者进行通用设计，面向社会特殊群体开展设计扶贫、乡村振兴设计、城市更新等社会创新设计，使每一位使用者真正感受到艺术设计的温度。

艺术设计的人文性还对艺术设计教育提出了新要求：积极促成原本强调科技探究项目本身的"做什么""如何做"向关注人的"谁来做""为何做"的人文转向。"谁来做"指向更加关注学习者和学习经验本身，以增添跨学科学习的趣味性、激发学习者的主动探究意识和能动性。这在偏向科技设计的专业领域更为重要，要关注学生内在价值的自我实现。"为何做"则指向跨学科学习过程中的问题解决。艺术设计驱动科技发展和产业创造的最终目的是更好地为人类生活及社会发展服务。因此，既要讲究源于生活而高于生活的艺术旨趣，将审美情趣与创意设计融入科技创新，又要正视伦理道德对科技应用的约束，以高尚情操和家国责任解决发展问题。①

（三）面向生活世界，构建开放性的学科场域

前已提及，新文科建设的核心内容之一是要打破学科壁垒，摒弃封闭的研究模式，走向开放与协作。这种融通协作不仅仅局

① 孙天慈：《STEAM 教育：人文转向与现实取向》，《上海教育科研》2020 年第 4 期。

限于文科各专业，更要大跨度地与新工科、新医科、新农科开展交叉和合作，携手解决人类命运共同体所面临的物质、精神与文化方面的问题和挑战，并在与世界不同文明和不同学科的对话、交流与合作中发展出既具民族性又具世界性的思想和知识创新成果。这对拓展艺术设计学科无疑有着很好的借鉴作用。

2022 年 9 月 13 日，国务院学位委员会和教育部联合颁布了《研究生教育学科专业目录（2022 年）》。该目录对设计学学科进行了重大调整。设计学（设计）出现在三个地方：第一，一级学科艺术学中包含音乐、舞蹈、戏剧与影视、戏曲与曲艺、美术与书法、设计等历史、理论和评论研究；第二，新增交叉学科中设有一级学科设计学（可授工学、艺术学学位）；第三，以创作实践为导向的设计专业硕士、博士学位。作为交叉学科门类中的一级学科设计学的学科简介及二级学科设置也正在加紧修订中。

2023 年 4 月，教育部发布《关于公布 2022 年度普通高等学校本科专业备案和审批结果的通知》，本科设计学专业维持原有的学科归属关系不变。

设计及设计学在我国高等教育体制中的重大变化值得深思。它可能揭示了设计教育大大滞后于追随产业和社会需求而快速发展的设计实践的事实。设计学在《研究生教育学科专业目录》中的重大调整正是积极应对这种现实挑战的策略之一，同时也在倒逼设计学界不断开阔眼界，与相关学科交叉融合，拿出与其学科地位相匹配的学术成果。这说明设计学具有面向生活世界构建开放性学科场域的可持续发展动力。

在这一点上，艺术设计学科同文学门类下的新闻与传播学颇为相似：缺乏传统人文社科所独具的、排他的、传承的自洽性，但从场域的意义上则可以不求所有，但求所用，集所有其他学科之长来滋养自己。①

① 方延明：《"新文科"建设：何以必要及如何可能》，《江海学刊》2020 年第 5 期。

　　艺术设计的学科场域是结缘于艺术设计学科的相关学科之间存在的一个时空关系和网络环境。在这个学科场域中，按照与艺术设计本体关系的疏密程度，相应可分为核心层、关联层和实证层。核心层建构需细致梳理、充分借鉴、批判吸收中外设计思想、学说、观念，以马克思主义为指导，形成本学科的核心范畴与理论构架，建立自己独有的学科定义与概念、理念、方法，形成逻辑清晰、体例完备、知识贯通、体用兼备的理论体系。关联层建构则综合运用与设计学相邻和相近的学科理论和方法，如人文社会科学的历史学、美学、伦理学、社会学、文化学、心理学、管理学、广告学、营销学等，理工方面如机械工程、建筑学、数理统计、信息科学、计算机科学等。实证层则是设计学应用性的鲜明体现，是在环境设计、工业设计、视觉传达与媒体设计、信息与交互设计、手工艺设计等具体的设计实践领域设计策略、手段、方法、路径的集合，构成对设计实践活动的解释力、支撑力和引导力。贯通设计学学科场域的三个层面，关键在于面向生活世界，回应重大现实问题关切的能力。这样形成的设计学学科场域，各相关学科在其中都是有生气、有潜力的存在，都有非常明确的价值诉求，可以融多学科于一体且充满生机和力量，真正实现守正创新。可以说，问题意识是贯穿学科场域的红线，它是一种世界观，是一种历史观，是一种认识论，是一种价值观，是一种方法论。[①]

（四）坚持问题导向，探寻卓越设计人才的培养路径

　　相较于传统的人文社科培养模式，"新文科"拔尖人才培养模式在学习性投入指标、激发学习动力水平以及培养学生综合性思维、批判性思维、创造新思想等方面具有显著优势。

　　为进一步提升"新文科"拔尖人才培养质量，需从中国性、

[①]　方延明：《"新文科"建设：何以必要及如何可能》，《江海学刊》2020 年第 5 期。

国际性与专业引领面向未来的角度着手：一是增加拔尖学生群体对多元文化的认知能力，对国家、社会的认知能力，关注中国的重大问题，培养具有中国"根"、中国"魂"的拔尖人才；二是培养敢于挑战既定的结论与权威，具有独立思考能力、创新思维能力、不畏艰险品质的拔尖人才，为能够提出人类文明发展的"中国方案"，贡献引领人类进步的精神力量做出贡献；三是以继承与创新、交叉与融合、协同与共享为主要途径，促进多学科深度融合，引领新价值，创造新思想。[①]

在这方面，湖南大学设计艺术学院已经先行一步，该院在长期教学实践中将人才培养目标框定在以下三个方面：面向国家战略和产业升级的系统设计方法与知识体系构建；基于数字化与互联网的赋能互动教学方法创新与平台建设；以文化自信与国际竞争力为核心的设计实践创新能力提升。在此基础上，进一步解决三个关键问题：

（1）在内涵建设层面，响应快速发展的产业与社会需求，在新技术背景下构建战略性设计人才的知识体系与系统设计方法，培养面向社会转型、国家战略和产业升级需求的复合型创新人才，并使之成为技术、文化、经济和社会创新的推动者。

（2）在教学方法层面，引领学生将"知识与经验"融合，深刻理解和挖掘不同产业和社会需求中的设计问题与知识，改变传统的知识生成方法与技能培养的模式，形成数字化条件下、开放式的赋能互动学习系统。

（3）在实践创新层面，围绕"文化自信"和"国际竞争力"，从支撑平台、组织形式和内容主题等不同角度为学生营造良好的实践创新生态系统，使他们既能扎根本土文化，也能

① 张天舒：《"新文科"拔尖人才培养质量的实证研究》，《中国大学教学》2020 年第 7 期。

走上国际舞台。① 该探索因为极佳的应用推广示范效应、人才培养显著成效和广泛的学科声誉而荣获设计学领域全国唯一的国家教学成果一等奖。

显然，国际视野、本土立场、创新能力导向的卓越设计人才培养已成为检验我国艺术设计类专业竞争力和办学成效的一块试金石。如何面向快速变化的产业和社会发展需求，在科产教融合背景下探索学生的知识生成与技能培养新途径，构建更有利于其成长成才的实践创新生态系统，已成为当前艺术设计教育必须直面的新课题。

面对新文科建设蓬勃兴起的大好势头，我国各大艺术设计类高校及相关组织也积极行动起来。仅 2020 年，由教育部高等学校设计学专业教学指导委员会主办、以"新文科建设语境下的设计学科建设"为主题的艺术设计大讲堂，就以线上和线下的方式先后举办了 3 次，以凝聚共识，探索卓越设计创新拔尖人才的培养之道。

中央美术学院作为老牌美术院校，在如何培养艺术设计类人才方面有着自己的独到思考。该校设计学院从世界的视角和中国的视角来认识"百年未遇之大变局"，着力于构建五大设计教育战略——战略设计、科技设计、设计思维、产业设计、设计理论，力争在"十四五"期间，基本建成规模结构更加优化，体制机制更加完善，培养机制显著提高，服务需求贡献卓越，国际影响力和引领不断扩大，有特色、高水平、高质量的设计教育体系。②

中央美术学院的设计教育战略和体系建构耐人寻味：战略设计打头，设计思维居中设计理论殿后。通常意义上，战略设计是

① 何人可、季铁、谭浩、袁翔、肖狄虎：《面向国家战略的数字化与国际化设计创新人才培养体系》，《创意与设计》2019 年第 1 期。

② 光明网：《"新时代 新文科：全国艺术类学科建设研讨会"在京举办》，https://life.gmw.cn/2020-12/10/content_34451946.htm。

战略管理的基础和核心，属于管理学概念，将之引入艺术设计教育领域，确实弥补了艺术设计教育多顾及眼前而缺乏长远规划的短板。战略设计是将设计学科、设计教育、设计实践等多个领域贯通，进行统筹谋划、顶层设计的重要途径；同时它也是设计管理中的核心课题，需要对设计战略、设计政策、设计产业等宏观课题予以解答。无论是设计学科设置还是设计教育课程，战略设计都有自己的一席之地，将更有利于艺术设计的长远可持续发展。这是被纳入新文科建设规划之中的艺术设计理应担起的历史责任和重要探索方向。

思考题

1. 为什么新文科建设是一场新时代的学术变革与跨学科融合教育范式的实践？

2. 艺术设计学科及专业发展对新文科建设有何启示？

3. 在新文科建设的主航道上，艺术设计教学科研需要在哪些方面深入推进？

阅读书目

1. 创新设计发展战略研究项目组：《中国创新设计路线图》，中国科学技术出版社 2016 年版。

2. 季铁、郭寅曼：《绿色智创：设计推动地域振兴的文创活动案例解析》，江苏凤凰美术出版社 2019 年版。